国家出版基金项目
NATIONAL PUBLICATION FOUNDATION

CHINESE LACQUER
ART
HISTORY

中国
漆艺
史

宋至清

下

海峡出版发行集团一福建美术出版社

蒋迎春 著

目录
contents

193

明清漆器

第九章

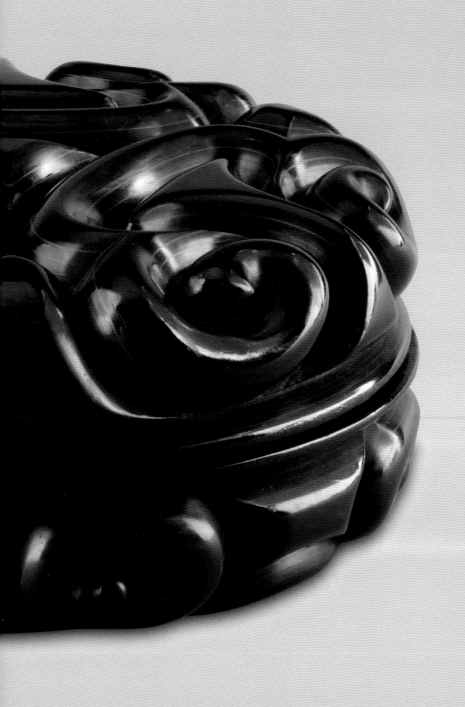

「张成」造剔犀云纹盒

安徽博物院供图

见086页

CHINESE LACQUER

ART

HISTORY

第八章

❖

宋元漆器

公元960年，赵匡胤发动"陈桥兵变"，创立大宋王朝，定都开封。随后，宋军四方征讨，逐渐统一了大半个中国。公元1125年，金兵入侵，两年后上演了"靖康之变"这悲惨的一幕，徽、钦二帝遭掳掠，最终客死北国；康王赵构南渡，在南京应天府即帝位，宋王朝从此偏居南方。以此为分界，宋王朝被分为"北宋"和"南宋"。其时，北方先后有契丹人所建的辽（公元907～1125年）、女真人所建的金（公元1115～1234年）政权与宋长期对峙，西北有党项人的西夏（公元1038～1227年）裂土相争，西南则有大理国（公元937～1254年）长期割据一方。公元13世纪，蒙古异军突起，横扫北方乃至中亚、西亚及欧洲部分地区，宋王朝又面临新的劲敌。公元1260年，忽必烈即位称帝，1271年定国号为"元"，并建都大都（今北京）。待北方政局稳定后，蒙古大军挥师南下，于公元1279年灭南宋，中华大地重新归于一统。这一局面持续了近百年，直到公元1368年明朝大军北伐，元顺帝仓皇北逃为止。

当五代割据局面结束、社会趋于稳定后，社会生产力获得快速发展，火药、罗盘等发明创造，占城稻、棉花等作物品种的引进和栽培，印刷术普及及印书之风兴盛……所有这些都引发了深刻的社会变革。此时，粮食亩产量远超汉、唐，社会人口总数大幅增长，特别是城市人口激增，传统的坊市格局被打破，店、肆及作坊随处可见，商品经济的发达程度远超前代，许多城市（镇）因工商业而兴起、繁盛。宋王朝"抑武修文"，文化艺术高度发展，诗词、书法、绘画、瓷器、纺织等诸多方面成就斐然，正所谓"华夏民族之文化，历数千载之演进，造极于赵宋之世"[1]。

[1]陈寅恪：《金明馆丛稿二编》，生活·读书·新知三联书店，2001，第245页。

宋元时期，中国漆工艺继续全面发展。民营漆手工业蓬勃兴起，在生产规模、工艺水平、产品质量等多方面，民营漆工作坊历史上第一次比肩甚至超越官办漆工场，在当时漆器的社会消费与贸易领域占有重要地位。素髹漆器流行，雕漆、戗金等工艺成熟完善，薄螺钿发明，圈叠胎普及，与金银器、瓷器等门类互动交流明显。

设计是工艺的命脉。由于有文人士大夫阶层的参与，宋元漆器在造型、色彩、装饰形式与内容、技术与材料的应用等方面都实现了划时代的跨越，成就突出，甚至不少方面都达到了后世难以企及的高度，还涌现出彭君宝及张成、杨茂等一批漆艺大师，对后世影响深远。

一 存世宋元漆器情况

现存宋元时期漆器，按来源可区分为考古发掘品与传世品两大类。由于葬俗改变，当时随葬品中日用器具的数量本来就有限，出土漆器存在着相当大的偶然性。尽管目前全国广大地区的宋元墓都有漆器出土，但总数并不多，且每座墓数量有限，往往一两件或两三件而已，单一墓葬出土漆器超过10件者寥寥。它们大都出自棺室，以奁盒、镜盒及碗、盘等日常用具为主。因当地地下水位较高，漆木棺长年浸泡水中，加之采取浇浆固封措施、密闭效果较好等因素，江苏、浙江、福建、湖北及上海等南方地区不少宋元墓随葬的漆器得以幸存。北方地区的埋藏环境不利于漆木器保存，出土漆器多残损严重。确凿无疑属于西夏、大理且保存状况较好的漆器实物，迄今尚未发现。

与唐、五代时期相比，传世宋元漆器要丰富得多，其中以日本的部分博物馆及寺庙、神社等的藏品最为重要。

宋元漆器的考古发现

1 北宋南宋漆器

北宋漆器的出土，最早可追溯至20世纪初期位于今河北巨鹿的钜鹿故城遗址的发现。在这座因黄河决堤而被瞬间淹没的千年古城里，陆续挖掘出盘、碗、盏托等一批漆器[1]，现分别由中国国家博物馆及美国国立亚洲艺术博物馆、英国伦敦大英博物馆等机构收藏。

宋代漆器的大规模发现，始于20世纪50年代。随着各地配合基本建设开展大规模考古发掘，数以千计的宋墓及遗址先后被揭露出来，一批深埋地下近千年之久的漆器也得以重见天日。目前，江苏南京、苏州、常州、无锡、扬州、镇江及淮安等地宋墓出土漆器较为可观，其中重要发现包括淮安杨庙镇北宋墓群[2]、常州北环新村北宋墓[3]、宝应安宜东路北宋墓群[4]、无锡兴竹村1号北宋墓[5]、无锡八士镇北宋墓群[6]、江

[1]《钜鹿宋代故城发掘记略》，《国立历史博物馆丛刊》第一年第一册，1926年。

[2]江苏省文物管理委员会等：《江苏淮安宋代壁画墓》，《文物》1960年第8、第9合期；罗宗真：《淮安宋墓出土的漆器》，《文物》1963年第5期。

[3]常州市博物馆：《江苏常州北环新村宋木椁墓》，《文物》2001年第2期。

[4]赵进、季寿山：《清新淡雅 质朴无华——介绍宝应宋墓出土的光素漆器》，《东南文化》2003年第4期。

[5]无锡市博物馆：《江苏无锡兴竹宋墓》，《文物》1990年第3期。

[6]李一全：《无锡新出土宋元素髹漆器鉴赏》，《文物鉴定与鉴赏》2020年第12期。

阴要塞镇澄南化工厂北宋墓[1]、江阴夏港新开河北宋墓[2]、张家港（原"沙洲"）戴港村北宋墓[3]、泰州鲍家坝北宋蒋师益墓[4]，以及武进蒋塘村南宋墓[5]、金坛南宋景定二年（公元1261年）周瑀墓[6]、宜兴和桥南宋墓[7]，等等。

今天的浙江杭州是南宋都城所在，这里宋墓分布密集，其中老和山墓群[8]、北大桥宋墓[9]等均有较多漆器出土。杭州周边的湖州、绍兴、诸暨、嘉善等地也发现有宋代漆器。温州地区同样有漆器集中出土，除平阳桥墩黄裳夫妇墓[10]外，2005～2010年温州老城区及其周围的百里坊、周宅祠巷等建筑工地先后出土30余批次300多件宋元漆器，虽然大部分为残件，但不少书铭文，其中标注"温州"字样的漆器及残件就有40余件[11]，是当时温州漆器生产繁盛的重要实证。

宋代始有"上海"之名。北宋末，随着商埠青龙镇的崛起，上海地区逐渐兴盛起来。坐落在上海宝山南塘村的南宋端平元年（公元1234

[1]林嘉华：《江苏江阴要塞镇澄南出土宋代漆器》，《考古》1997年第3期。

[2]高振卫、邹红梅：《江苏江阴夏港宋墓清理简报》，《文物》2001年第6期。

[3]包文灿：《江苏沙洲出土包银竹胎漆碗》，《文物》1981年第8期。

[4]泰州市博物馆：《泰州市北宋墓群清理》，《东南文化》2006年第5期。

[5]陈晶：《记江苏武进新出土的南宋珍贵漆器》，《文物》1979年第3期；陈晶、陈丽华：《江苏武进村前南宋墓清理纪要》，《考古》1986年第3期。

[6]镇江市博物馆：《江苏金坛南宋周瑀墓发掘简报》，《文物》1977年第7期。

[7]该墓于1972年由当地农民发现，内有盘、碗、钵、托盏、盒、盆、唾壶、盂、瓶、匙、镜匣等漆器32件，出土时大都集中盛放在一漆盒内。这批漆器现藏于南京博物院，但资料一直未全面发表，散见于梁白泉主编《国宝大观》，上海文化出版社，1996，第415—417页；王世襄、朱家溍主编《中国美术全集·工艺美术编·漆器》，文物出版社，1989，图版九二至九五，以及南京博物院官网等。关于该墓时代，收藏机构定其为南宋早期，另有学者认为属元代。

[8]蒋赞初：《谈杭州老和山宋墓出土的漆器》，《文物参考资料》1957年第7期。

[9]浙江省文物考古研究所：《杭州北大桥宋墓》，《文物》1988年第11期。

[10]叶红：《浙江平阳县宋墓》，《考古》1983年第1期。

[11]伍显军编著《漆艺骈罗 名扬天下》，中国对外翻译出版公司，2013；伍显军：《温州漆器文献价值研究》，《中国生漆》2018年第3期。

年）谭思通夫妇墓，出土盒、碗、盘、钵等10件素髹漆器[1]，见证了上海地区的起步与发展。

福建福州也是出土宋代漆器的重要地区，以福州北郊茶园村端平二年（公元1235年）墓[2]、福州七中淳祐三年（公元1243年）黄昇墓[3]、闽清白樟乡宋墓、福州茶园山咸淳八年（公元1272年）许峻墓[4]等最为重要。连同闽北的邵武故县村凤池山宝庆二年（公元1226年）黄涣墓等出土的漆器[5]，皆为探讨当时福建地区漆手工业发展状况及面貌提供了重要实物资料。

其他地区宋代漆器的重要考古发现，还有湖北监利福田北宋墓[6]、武汉十里铺北宋墓[7]，以及安徽合肥五里冲北宋马绍庭夫妇合葬墓[8]等。

江苏、浙江、上海、安徽等地宋代塔基内也发现部分漆器遗存，其中苏州虎丘云岩寺塔[9]和瑞光寺塔[10]、瑞安仙岩寺慧光塔[11]、温州白象寺塔[12]内发现的漆器，数量不多，但大体完好，工艺复杂，同样价值重大。

[1]何继英主编《上海唐宋元墓》，科学出版社，2014。

[2]谢在华：《宋代雕漆初探——从福州茶园村宋墓谈起》，《福建文博》2014年第1期。

[3]福建省博物馆编《福州南宋黄昇墓》，文物出版社，1982。

[4]福建省博物馆：《福州茶园山南宋许峻墓》，《文物》1995年第10期。

[5]福建博物院等：《邵武宋代黄涣墓发掘简报》，《福建文博》2004年第2期。

[6]湖北荆州地区博物馆保管组：《湖北监利县出土一批唐代漆器》，《文物》1982年第2期。

[7]湖北省文化局文物工作队：《武汉市十里铺北宋墓出土漆器等文物》，《文物》1966年第5期。

[8]合肥市文物管理处：《合肥北宋马绍庭夫妻合葬墓》，《文物》1991年第3期。

[9]苏州市文物保管委员会：《苏州虎丘云岩寺塔发现文物内容简报》，《文物参考资料》1957年第11期。

[10]苏州市文管会等：《苏州市瑞光寺塔发现一批五代、北宋文物》，《文物》1979年第11期。

[11]浙江省博物馆：《浙江瑞安北宋慧光塔出土文物》，《文物》1973年第1期。

[12]温州市文物处等：《温州市北宋白象塔清理报告》，《文物》1987年第5期。

此外，福建龙海半洋礁1号沉船遗址[1]、广东台山川山群岛南海 I 号沉船遗址[2]等，经考古发掘出水部分漆器遗存，它们见证了宋代海上丝绸之路贸易的繁荣景象。其中，广东台山"南海 I 号"南宋沉船遗址自2013年以来，已陆续出水一批漆器及残件和漆皮遗痕，可辨器形的有盘、碟、盒、匣、勺、簪等，且不乏存世罕见的南宋剔红、剔犀遗物，对研究宋代雕漆工艺颇具价值。

2 辽金漆器

出土的辽代漆器遗存较丰富，迄今已在内蒙古、辽宁、河北、吉林、黑龙江、北京、天津等省、自治区和直辖市的 70 余处地点有所发现，时代跨越辽代早、中、晚各期[3]。可惜大都保存不佳，有的仅存残迹。辽代漆器出土地以辽宁法库叶茂台 7 号墓[4]、朝阳沟门子辽墓[5]，以及内蒙古科尔沁左翼后旗吐尔基山辽墓[6]、河北宣化下八里辽墓群[7]等最为重要。契丹贵族普遍笃信佛教，内蒙古巴林右旗辽庆州白塔及辽宁朝阳新华路辽代石宫等出土有当年供奉的部分漆器[8]。

[1]国家文物局水下文化遗产保护中心等编著《福建沿海水下考古调查报告》，文物出版社，2017。

[2]国家文物局水下文化遗产保护中心等编著《南海 I 号沉船考古报告之二——2014～2015年发掘》，文物出版社，2017。

[3]么乃亮：《辽代漆器的发现、品种及工艺》，载辽宁省博物馆、辽宁省辽金契丹女真史研究会编《辽金历史与考古（第六辑）》，辽宁教育出版社，2015。

[4]辽宁省博物馆、辽宁铁岭地区文物组发掘小组：《法库叶茂台辽墓记略》，《文物》1975年第12期。

[5]李大钧：《朝阳沟门子辽墓清理简报》，《辽海文物学刊》1997年第1期。

[6]内蒙古文物考古研究所：《内蒙古通辽市吐尔基山辽代墓葬》，《考古》2004年第7期。

[7]河北省文物研究所编著《宣化辽墓》，文物出版社，2001。

[8]德新、张汉君、韩仁信：《内蒙古巴林右旗庆州白塔发现辽代佛教文物》，《文物》1994年第12期；辽宁省文物考古研究所：《辽宁朝阳新华路辽代石宫发掘简报》，《文物》2010年第11期。

图8-1
集宁路遗址"内府官物"铭漆盘
内蒙古博物院供图

金代漆器目前发现不多，且主要集中出土于山西大同地区，以大同城西金大定三十年（公元1189年）道士阎德源墓随葬漆器最为丰富，计有碗、盘、盒等14件[1]。20世纪50年代在大同地区发现的金墓，也出土剔犀奁、彩绘漆碗等多件漆器[2]。

这些出土于辽、金境内的漆器，来源尚需进一步厘定，有的可大致确定为辽、金自身漆工作坊的产品，有的则可能来自宋地。

3 元代漆器

元王朝疆域辽阔，迄今发现的元代漆器数量虽不是很多，但出土地点相当广，特别是蒙古人的龙兴之地——北方草原地带也有不少漆器出土。其中，元上都遗址东南的内蒙古锡林郭勒盟多伦县砧子山墓地，出土盒、奁、钵、盘等漆器，墓地西区64号墓漆钵底部还墨书"大德八年杂造局"等字样题记[3]；察哈尔右翼前旗巴音塔拉乡土城子村集宁路古城遗址发现多处窖藏，出土"内府官物"铭漆盘图8-1及"己酉姜（？）家上牢"铭漆碗等[4]。类似"内府官物"铭漆器，也见于延庆罗家台元代窖藏[5]及砧子山西区元墓。此外，位于今北京城区的元大都遗址多处地点也发现漆器，其中北京后英房元代居住院落遗址内出土的嵌螺钿广寒宫图漆器残件，为国内已知年代最早的应用薄螺钿工艺的漆器实物[6]。

[1]大同市博物馆：《大同金代阎德源墓发掘简报》，《文物》1978年第4期。

[2]陈增弼、张利华：《介绍大同金代剔犀奁兼谈宋金剔犀工艺》，《文物》1985年第12期。

[3]内蒙古文物考古研究所等：《元上都城址东南砧子山西区墓葬发掘简报》，《文物》2001年第9期。

[4]内蒙古自治区文物工作队：《元代集宁路遗址清理记》，《文物》1961年第9期；潘行荣：《元集宁路故城出土的窖藏丝织物及其他》，《文物》1979年第8期。

[5]高桂云：《元代"内府官物"漆盘》，《文物》1985年第4期。

[6]中国科学院考古研究所、北京市文物管理处元大都考古队：《元大都的勘查和发掘》，《考古》1972年第1期。

元代漆器以江苏、上海等地出土相对较为集中，武进下港陈氏墓[1]和礼河乡元墓、江阴华士陶家桥元墓和申港张家店元墓[2]、无锡向阳村钱裕夫妇墓[3]和鸿山街道吴文化广场元墓[4]、上海青浦任氏墓[5]等随葬漆器，系统展示了元代江南地区民间漆工艺面貌。

此外，甘肃漳县汪世显家族墓等出土的元代漆器[6]图8-2，以及1975年韩国新安外方海域发现的倾覆于元至治三年（公元1323年）或稍后的外贸商船——"新安沉船"出水的漆器，亦相当重要。

传世宋元漆器

目前，故宫博物院、中国国家博物馆、上海博物馆、浙江省博物馆、安徽博物院等国内部分博物馆，以及日本、韩国、美国、英国、德

[1]常州市博物馆、武进县文化馆：《江苏武进县元墓出土八思巴文漆器》，载文物编辑委员会编《文物资料丛刊（2）》，文物出版社，1978。

[2]唐雷霞：《质朴无华 平易典雅——江阴博物馆馆藏宋元漆器鉴赏》，载浙江省博物馆编《"中国漆器文化研究的回顾与展望"学术研讨会论文集》，浙江摄影出版社，2017。

[3]无锡市博物馆：《江苏无锡市元墓中出土一批文物》，《文物》1964年第12期。

[4]李一全：《无锡新出土宋元素髹漆器鉴赏》，《文物鉴定与鉴赏》2020年第12期。

[5]沈令昕、许勇翔：《上海市青浦县元代任氏墓葬记述》，《文物》1982年第7期。

[6]尤宝铭：《甘肃漳县汪氏家族墓地出土文物鉴赏》，《上海文博论丛》2012年第2期。

图8-2
汪惟贤墓剔红双龙牡丹纹漆案
引自《中国漆器全集（4）》
图一六三

国、法国等国家的一批博物馆及机构，均收藏有宋元时期漆器。其中少量漆器系早年出土后散失海外，其余大都自宋元以来一直宝藏、使用至今，有的来源清晰，制作年代下限明确，殊为难得。

中日商贸、文化交流和人员往来频繁，以及日本社会长期相对稳定等多方面原因，导致日本所藏传世中国宋元漆器数量最多——欧美博物馆及机构的收藏也往往最初来自日本，反倒是中国本土受战乱等影响，能够自宋元递藏至今的漆器寥寥无几。东京国立博物馆、德川美术馆、根津美术馆、东京艺术大学等博物馆和机构，所藏中国宋元漆器数量多、品种全。此外，日本一部分历史悠久的寺院及神社亦收藏有中国宋元时期漆器，如镰仓圆觉寺、滋贺县大津市圣众来迎寺、京都高台寺、大德寺、妙莲寺和宝积寺、广岛净土寺、福冈誓愿寺、福井西福寺、鹤冈八幡宫等。这些漆器不仅保存状况良好，而且传承有序、来源可靠——有的是无学祖元等高僧大德东渡日本时随身携带去的，更多的则是宋元时期日本僧侣及商人往来中日间开展寺社贸易的产物，以雕漆、螺钿等类作品居多，包括盘、盒、箱、盏托及瓶、罐等，大都装饰性强，与同时期墓葬出土漆器存在一定差异。在宋元漆器存世数量有限的今天，对宋元漆工艺研究来说，其地位堪比日本奈良正仓院藏品之于唐代漆工艺研究。

20世纪上半叶以来，宋元漆器逐渐受到欧美一些国家机构和个人的重视与喜爱，出现部分以宋元漆器为主体的系统收藏，并开展了相关研究，其中德国的鲁贝尔、英国的甘纳尔等颇负盛名。后来，他们的藏品入藏德国斯图加特林登博物馆、英国伦敦大英博物馆等博物馆和研究机构，使之成为西方世界收藏和研究中国宋元漆器的重镇。

宋元漆器分区与分期问题

宋、辽、金各王朝的漆工艺，彼此间联系紧密，但各具特色，例如，辽代早期漆工艺尚保持浓郁的晚唐风格；大同金墓漆碗外腹壁彩绘蝴蝶、白梅、翠竹等3组团花，为宋、辽漆器所罕见；等等。然而，现存辽、金漆器大都保存不佳，相当一部分漆器的来源——究竟是本地制作的还是自外地输入的，目前很难予以准确判定。根据现有资料开展宋、辽、金漆工艺的分区研究，条件尚不充分。

元王朝幅员广阔，各地漆工艺当有一定差异，但目前所见元代漆器，主要出土于江浙沪地区，其他地区皆十分零散，传世作品中标明具体产地者数量极为有限。因此，目前仅能对元代某些生产中心的部分工艺品种予以分析，开展全面的分区研究尚有较大难度。

据现有宋元漆器实物，并结合瓷器等相关工艺门类研究成果及文献记载研究后可知，从北宋初至元末400多年的岁月里，漆器的造型、装饰等均呈现一定的发展变化，海内外已有部分学者就此问题做过不同程度的论述[1]。总体而言，公元11世纪下半叶和12世纪初的北宋、南宋之交，以及公元13世纪下半叶的南宋末及元代初年，曾发生两次较大转变，或可将宋元漆器分为北宋早中期、北宋晚期及南宋、元代等3个大的发展阶段：北宋早中期为初步发展阶段，漆工艺尚保持较多唐、五代时期面貌；北宋晚期及南宋，宋代漆工艺面貌全面确立并形成自身特色，在素髹漆器流行的大背景下，雕漆、螺钿、戗金等工艺兴起，漆器面貌日益丰富多彩；元代，中国南方广大地区刚刚走出连年战争的阴影，社会趋于安定，但异族统治者的习俗与审美、外来文化的传播与冲击、汉族文人仕途无望后投身工艺美术等，都给当时的漆器生产及漆器装饰等造成重大影响。然而，囿于现有出土漆器资料有限，传世漆器大都为海外博物馆及寺社等机构收藏，公布的资料信息有限，许多作品的

[1]韩倩：《宋代漆器》，清华大学硕士学位论文，2006；吴映月：《宋代实用漆器研究》，清华大学硕士学位论文，2006；张飞龙：《中国古代漆器造型艺术的衍变研究》，《中国生漆》2008年第2期，王倩茜：《浅析宋代素髹漆器之造型与工艺》，《数位时尚》2010年第6期，何振纪：《宋代漆器设计及工艺探析》，《创意与设计》2015年第5期；等等。

时代下限清晰，但确切年代尚待进一步研究确认——漆器属于耐用品，不少作品延续使用时间较长，因此，当前开展考古类型学研究的条件尚未成熟，仅能就相关趋势予以笼统分析。

二·宋元漆器器类与造型

日常使用情况

宋元时期，在瓷器等门类产品的冲击下，漆器在当时日常生活领域的地位已不可避免地进一步下降，但应用仍较为广泛。成书于南宋初年的北宋孟元老《东京梦华录》卷三在描述都城汴京的"诸色杂卖"时称，"以有使漆、打钗环、荷大斧斫柴、换扇子柄、供香饼子、炭团，夏月则有洗毡、淘井者，举意皆在目前"。其中的"使漆"具体做什么，今天已难确知，但能够作为一项客户群体广泛的大众服务性行业存在，而且能够做到客户一旦有需要就立即出现在人们眼前，当时漆器的使用规模及数量自然不可小觑。

这时，高档漆器与低端漆器的分野日益明显，即便是盘、碗、勺、箸一类日用器具，社会上层、文人士大夫及富裕阶层日常所用者工艺也相当考究，并将之视作雅器用于品茗斗茶等时尚活动中，成为当时所谓精致生活的重要组成部分。现存反映当时此类内容的图像为数不少，例如，传五代周文矩所作、实为宋人所画的《饮茶图》团扇，在不大的画面中，左侧侍女手捧漆盘，盘内盛茶杯和小碟，右侧侍女手捧红漆盒，展现了当时社会上层日常饮茶活动中漆器的使用情况图8-3。再如，现藏台北故宫博物院的宋徽宗《文会图》，表现一群文人雅士在

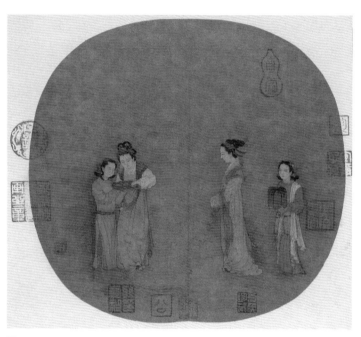

图8-3
（传）周文矩《饮茶图》团扇

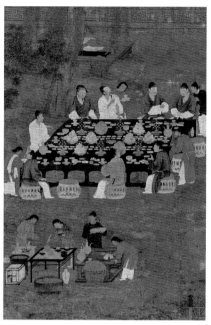

图8-4
赵佶《文会图》局部

池畔园苑中宴饮的情景，漆案与漆桌上摆满成套的餐具、酒具，其中部分属漆制品图8-4。

日本私家藏南宋黑漆七曲花口盘图8-5，盘底朱漆书"戊戌年菊/乐口置一/百二十面"等3行12字铭，其中的"菊乐口"或为"菊乐堂"，于史无载，推测其主人应为文人雅士。他竟然于淳熙五年（公元1178年）或嘉熙二年（公元1238年）一次购置同款漆盘120件，漆器日常使用量之大可见一斑。卒于元延祐七年（公元1320年）的钱裕，据墓志可知，他仅是富裕乡绅，生前并无一官半职，其夫人的棺室保存完整，内随葬奁、盆、桶等漆器10件，亦可说明这一问题。

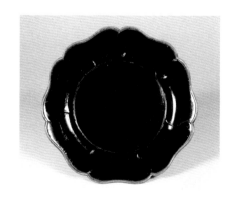

图8-5
黑漆七曲花口盘及铭文
引自《宋元の美》，图20

[1] 李一全：《无锡新出土宋元素髹漆器鉴赏》，《文物鉴定与鉴赏》2020年第12期。另，承李一全先生惠告，无锡八士镇宋墓皆竖穴土坑墓，墓主级别不高，随葬品亦不丰富，无锡鸿山街道吴文化广场元墓为双室石条墓，早期被盗。

2010～2012年无锡八士镇宋墓群及鸿山街道吴文化广场元墓出土一批素髹漆器，除碗、钵、盘、奁等常见造型外，还有枕及葵口盘、四足盆、桶、提梁桶等日常起居用具图8-6、8-7，它们造型美观，又有很强的实用功能，设计和工艺技术水平相当杰出[1]。它们与钱裕墓漆器皆系统展现了当时社会富裕阶层日常漆器的使用情况。

与此同时，当时一部分漆器的艺术性进一步增强，有的名家之作更是工艺精绝，或已成为纯供观赏的工艺品。邵武黄涣墓、新安沉船遗址等出土和出水的漆盏等，刻意模仿建窑瓷盏，惟妙惟肖，除具实用性外，艺术欣赏功能同样突出。

图8-6
鸿山吴文化广场1号墓漆提梁桶
无锡市文物考古研究所供图

图8-7
鸿山吴文化广场1号墓漆四足盆
无锡市文物考古研究所供图

图8-9
南海Ⅰ号沉船漆奁
孙健供图

图8-8
南海Ⅰ号沉船黄漆八方盘
孙健供图

这时还有类似南海Ⅰ号沉船漆八方盘那样工艺简单、价格低廉的日用漆器，即明代黄成《髹饰录》所称的"单素"漆器，它们常年大批量生产，主要供当时普通百姓日常消费。这些漆器只是在加工完成的木胎或竹胎上髹薄薄的一层漆或油而已，省略掉布漆、垸漆、糙漆等工序。南海Ⅰ号沉船现已出水的10余件漆八方盘皆如此，它们由底板和壁板榫卯接合构成胎骨，再于器表髹一层橘黄色漆或涂刷一层桐油，不再做其他装饰图8-8；有的漆奁则在木胎上刻划花纹再填漆，制作和装饰皆粗率随性图8-9。不过，有的漆八方盘所用木材材质致密且底板较薄，罩透明的薄漆后木纹隐约可见，与日本"春庆涂"的装饰效果有些类似，具有一定特色。

器类

目前发现的宋元时期漆器，可分日常生活用具、乐器、兵器、车马器、丧葬用具及宗教礼仪用具等几大类。

日常生活用具中，可见盘、碗、钵、盆、盏、盏托、勺、匕、豆、箸等饮食器具，盒、罐、筒（桶）等盛储器，案、桌、几、隐几（懒架）、椅、屏风等家具，奁、镜盒、镜架、梳、篦等梳妆用具，砚及砚盒、笔、笔床、镇纸、画轴、文具盒等文房用具，双陆、拨浪鼓等玩具，以及渣斗、尺、枕等日用杂器和漆纱幞头、夹罗漆片等服饰用品，另有团扇柄、拂尘柄等构件。其中以碗、钵、盘、碟、盏托及奁、盒等最为常见。

这时的乐器仍以琴最显突出。在当时车马及卤簿仪仗中，漆器仍然占有一定地位。类似成都前蜀王建墓银平脱漆宝盝、册匣那样的漆制礼仪用具，宋代已形成专门的使用制度。其中以漆制匣盒盛殓玉册，于此遂为常制，并为后世所沿袭。丧葬用具棺亦多髹漆。宗教礼仪用具中，佛、道造像仍在大量塑制；经箱、经函之外，用来瘗埋舍利的小型漆制塔、幢也为数众多。

北宋时，朝廷重视祭祀，力图恢复古礼，曾遍求古器，金石学与仿古之风兴起，北宋晚期及南宋初期制作了不少仿古礼器，但以铜器及陶瓷器为主，漆礼器数量不多，存世者亦颇为罕见。宝应安宜东路9号北宋墓出土的一件漆豆，口径13.2厘米、底径12.2厘米、高10厘米，木胎；八曲花瓣形口，弧腹，下接喇叭状圈足，盖已失；通体髹黑漆，口沿下朱漆书"寿五"2字图8-10。其形似东周时的瓷豆、漆豆，但有一定改易，尺寸不大，并无多少先秦礼器的味道。但以漆器品类及造型而言，倒是呈现一种复古的新变化。

造型

此时漆器的造型，多与同时期瓷器、金银器及木器中的同类器基本一致，各地的样式也大体雷同。不过，宋元漆器，特别是其中的素髹漆器，纯以造型和髹饰取胜，成就极为突出。而且，它们都是盘、碗、盒、罐这类最常见、最普通的日用器具，经精心设计，通过口、腹、肩等部位的形状及局部线型的诸多变化，获得平凡中见伟大、简单却耐人寻味的艺术效果。

发轫于唐代的花口与花瓣造型，这时为漆器特别是素髹漆器所广泛使用，成为宋元漆器造型的突出特色。碗、盘一类漆器，相当一部分为多曲花瓣形口，大都四瓣以上、十瓣以内，更有十余瓣乃至五六十瓣者，数目不等，器体亦往往随形处理，呈现出海棠、梅花、菱花、葵花、莲花、菊花等不同形态。筒形的奁、盒等类漆器，有的器壁亦弯折弧卷，起棱分瓣，造型别致，前所未见。

随着木质圈叠胎工艺进一步成熟和完善，同时广泛借鉴、吸收同时期金银器及瓷器相关造型手法，这类花口、分瓣、起棱造型的漆器，从北宋至元代，明显呈现从生硬至圆熟的转变过程[1]。而且，就现有实物看，整体造型经历了一番由繁至简——线条由婉转多曲到简练实用的过程。从北宋到元代，最突出的变化当属盘、碗类漆器中，有的器壁从分瓣逐渐变为单纯的弧曲，使全器仅以花瓣口表现花的造型。此外，北宋盘一类器的口缘多设折棱，近乎金银器的装饰效果；南宋时，此类折棱渐趋消失。有趣的是，尽管宋代盘、碗类器采用分瓣造型，瓣形完整，但设计相当简朴雅致，整体上看，并不刻意追求与花形完全相同，而后期尽管器体不再分瓣，但更追求与真实的花朵相似。元代碗一类

[1]袁泉、秦大树：《日本传世宋元漆器的考古学观察——以13～14世纪的中日贸易和文化交流为中心》，载北京大学中国考古学研究中心、北京大学震旦古代文明研究中心编《古代文明（第9卷）》，文物出版社，2013。

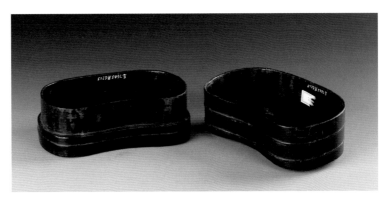

图8-11
无锡金星村北宋墓腰形漆盒　无锡博物院供图

[1]东榆：《华夏出土漆器概述（三）——唐宋元时期漆工艺再次升华》，《东方收藏》2013年第5期。

[2]张亚强：《从吐尔基山辽墓看辽代漆器》，（台北）《故宫文物月刊》2010年第3期（总324期）。

[3]朝阳地区博物馆：《辽宁朝阳姑营子辽耿氏墓发掘报告》，载《考古》编辑部编《考古学集刊（3）》，中国社会科学出版社，1983。

多浑厚、朴实，与宋代花瓣式汤碗温婉细致花哨的造型迥然不同[1]。当然，这时仍有相当数量的碗、盘、钵、盆等类漆器采用圆口、弧壁、平底或加圈足的传统造型，作长方形、方形者亦数量不少。

这时的盒及奁应用广泛，其中不乏一些造型特殊且别致者。例如，科尔沁左翼后旗吐尔基山辽墓随葬多件漆盒，包括十二曲花瓣形盒、长方盒、圆盒及扇形盒、菱角形盒等[2]；朝阳姑营子辽代耿延毅墓漆盒，则采用朵云造型[3]；无锡金星村北宋墓、宝应安宜东路北宋墓等出土的腰形漆盒，盒身呈弯曲的弧形，两端作半圆形，形似"猪腰"图8-11。

宋元时期日用漆器不仅造型丰富，还颇注重外形的局部变化，更显别致。例如，宝应安宜东路6号北宋墓黑漆罐等，肩部一改以往常见的圆弧造型而作折角处理，使不大的器体颇显雄浑有力。此外，这时的镜盒多在底部设一圆孔，便于取放盒内所盛铜镜，显示当时漆器在重视外形美观的同时，亦注重实用性。

1 盘及碟

　　一般而言，大者称盘，小者称碟，它们皆为长期沿袭使用的日用器具，在宋元漆器中颇为常见。按造型区分，这时漆盘有圆盘、椭圆盘与长方盘、方盘、六方盘、八方盘等之别；圆盘又有普通的圆口盘与花口盘之分。其中，花口盘艺术水平高，也最具特点。

　　监利福田北宋墓漆盘、美国华盛顿国立亚洲艺术博物馆藏漆盘等北宋早期漆盘，或四瓣海棠形，或五瓣梅花形，分瓣的数目还比较少，有的下设圈足，与五代前蜀王建墓漆盘近似，造型上仍具有晚唐、五代漆盘的部分特点。其中，监利福田北宋墓漆盘口径18厘米、高2.5厘米，木质圈叠胎；作四曲海棠花形，平底；外髹黑漆，内髹棕红色漆图8-12。时代稍晚的无锡兴竹北宋墓漆盘，口径15.5厘米、高3.6厘米，木质圈叠胎，作十曲花瓣形，敞口，弧腹，平底；内髹红漆，外髹黑漆，外底中央朱漆书"癸丑陈伯修置"6字铭图8-13。

图8-12
监利福田北宋墓漆盘
金陵摄

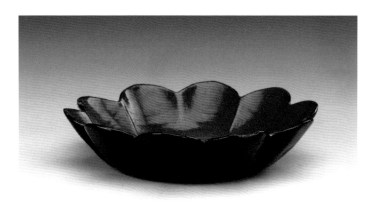

图8-13
无锡兴竹北宋墓漆盘
无锡博物院供图

图8-14
"信"铭黑漆菊瓣盘
曹勇摄

北宋中期以后，一部分花口漆盘的分瓣数增加，有的甚至多达五六十瓣；圈足逐渐消失，盘底部微微内凹，有的底与边壁连接处出现隆起的宽边。日本北陆金泽茶道家族旧藏的北宋黑漆菊瓣盘，口径29.8厘米、高3厘米，木胎，盘口周缘及盘壁皆作六十曲菊花形，平折沿，浅弧腹，平底；通体髹黑漆，底朱漆书"信"字铭图8-14。日本私家藏北宋黑漆菊瓣盘，口径31.7厘米、高3.2厘米，盘口周缘及盘壁则为五十五曲菊花形，平底，通体髹黑漆图8-15。两盘造型相同，与宋金时期定窑白瓷盘形制相近；盘口缘略凸起，

图8-15
黑漆菊瓣盘
引自《中国の漆工艺》，20页，图6

图8-16
朱绿漆托盘
引自《中国の陶磁漆·青铜》，图41

明显仿同期银盘制式。它们以木胎表现多达五六十瓣的花朵造型，做工繁复，而且所有线条劲爽锐利，工艺难度亦非瓷器泥胎拉坯、修胎可比，令人称叹。

现存宋元漆盘中有一类浅盘，系用于承托茶具及食物的托盘，有圆形、方形、长方形及委角方形、委角长方形等不同形状；直口或敞口，浅腹，平底，或下设假圈足。大都素髹，以衬托茶具，避免喧宾夺主；另有少量为雕漆、螺钿制品。现存此类漆盘以日本收藏最多，因当年多由毗邻京都的若狭港进入日本，故日本人多称之为"若狭盆"。例如，日本私家藏南宋朱绿漆托盘，口径24.8厘米、底径18.3厘米、高1.3厘米，盘内髹朱漆，外壁髹绿漆，盘底髹黑漆图8-16。

2 碗

　　碗，亦属宋元漆器中的常见品种，除用作日常饮食器具外，有的很可能是特别制作的茶具。多沿袭唐、五代以来造型。与漆盘类似，这时不少漆碗亦采用花口、多曲造型。早期起棱分瓣明显，晚期有的已简化为短棱，元末时有的甚至连腹部的短棱都不再予以表现，花口也由高低起伏明显逐渐变得和缓。

　　北宋早期的监利福田宋墓共出土一大两小3件漆碗，皆四叶海棠花瓣式，敞口外侈，斜弧腹内收，下接矮圈足。其中大者口径37.5厘米、底径21厘米、高12厘米，木质圈叠胎；器表髹黑漆，器内髹棕红色漆，虽通体光素无纹，但内蕴精光，素朴高雅图8-17。

图8-17
监利福田北宋墓漆碗
金陵摄

图8-18
武进孙家村元墓漆碗
常州博物馆供图

图8-19
武进孙家村元墓漆碗
常州博物馆供图

武进下港孙家村元墓为夫妻合葬墓，男女墓主棺内皆出土大小漆碗各一对，其中大碗口微敛，口径19.6厘米、高8.7厘米；小碗敞口，口径16.5厘米、高8.2厘米。它们皆木质圈叠胎，弧腹较深，下接圈足；除口缘及外底髹黑漆外，通体髹橙红色漆；外底正中皆朱漆书一八思巴文的"陈"字图8-18、8-19。它们器体较大，髹漆较厚，但壁厚仅0.2厘米，工艺水平较高。与之工艺及装饰类似的漆碗，还见于江阴申港张家店等地元墓。

CHINESE LACQUER ART HISTORY

3 盒及奁

宋元时期，相当一部分漆盒用作妆具，与妆奁很难区分；另有部分漆盒作食具使用，内盛放茶叶、茶点等食物，用于饮茶、斗茶等活动。形制多样，已知有圆盒、长方盒、方盒、花瓣式盒、委角盒、多角菱形盒、六角形盒、八方盒、半月形盒、菱角式盒、朵云形盒、腰形盒等，另有盖、器身之间加套层的多层撞盒。盖与器身大都以子母口相扣合而成，少量作天覆地式。

江阴文林南宋墓六曲花瓣式漆盒，可视作这一时期花瓣式漆盒的典范。其口径12.4厘米、高8.5厘米，木胎。由尺寸近乎相等的盖与器身扣合而成，皆六曲花瓣形，盖平顶，直壁，底设假圈足。器表髹黑漆，并经退光处理，色泽纯正，精光内蕴 图8-20。其于1978年出土后经自然脱水，不裂不豁，仍光亮可鉴[1]，展现出高超的工艺技巧。

[1]东榆：《菱花形黑漆盒》，载陈晶主编《中国漆器全集（4）》，福建美术出版社，1998，图版一三四。

图8-20
江阴文林南宋墓花瓣式漆盒
常州博物馆供图

　　这时的多层撞盒，在武进、江阴、福州、大同、青浦等地均有发现，出土地域较广，宋、金、元各时期皆有，涉及素髹、描金、雕漆等多种工艺，且大都采用多曲花瓣式造型。宋代撞盒，以武进蒋塘村5号南宋墓戗金花卉人物奁及福州茶园村南宋墓剔犀六方奁、剔犀六曲花瓣形奁等最为著名。江阴文林南宋墓花瓣形漆奁亦相当精彩，其口径17.4厘米、高19厘米，三撞式，呈八曲花瓣形，每层口沿及底皆镶银釦，器表髹黑漆并经退光处理，乌黑光亮图8-21。

　　青浦元代任氏墓漆奁，作四撞式，器体硕大，代表了南宋及元代江南地区民间漆奁的典型风格。奁口径25.5厘米、底径19.7厘米、通高38.1厘米。木胎，制作规整。通体呈八曲花瓣形，底略内收并下加矮圈足。里外均髹红漆为底，面再髹黑漆，黑中隐约可见红色，黑红色泽自然柔和。灰漆坚实，漆层较厚，出土时保存完好，仍光泽如新图8-22。

图8-21
江阴文林南宋墓花瓣形漆奁
常州博物馆供图

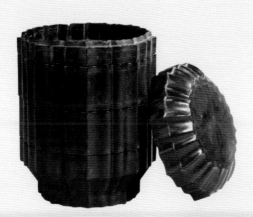

图8-22
青浦元代任氏墓漆奁
上海博物馆供图

大同金代阎德源墓三撞式漆圆奁，则与任氏墓漆奁造型明显有别，其作圆筒形，口径8.1厘米、高11.8厘米，通体髹黑褐色漆图8-23。

北宋早期的监利福田宋墓漆盒，通体作委角长方形，长25厘米、宽17厘米、高9厘米。木胎，由盖与底以子母口扣合而成，盖与身之间设一浅盘，均采用杉木条圈叠制作。器表髹黑漆，内髹红漆。其器形规整匀称，器表平滑光洁，色泽莹润图8-24。与之形状类似的委角长方形漆盒，还见于无锡五爱村、宝应安宜东路、淮安杨庙等地宋墓。

在妆奁中有一类特制的镜盒，往往依盒内所盛铜镜的形状随形制作，大都呈圆形；有的还加设一长柄，习称"执镜盒"。目前江苏、安徽、福建等地多处宋墓皆有镜盒出土，因系墓主贴身常备之物，普遍装饰精美，其中武进蒋塘村南宋墓、福州茶园村南宋端平二年（公元1235年）墓、闽清白樟乡宋墓等出土的镜盒，采用剔犀工艺制作图8-25；邵

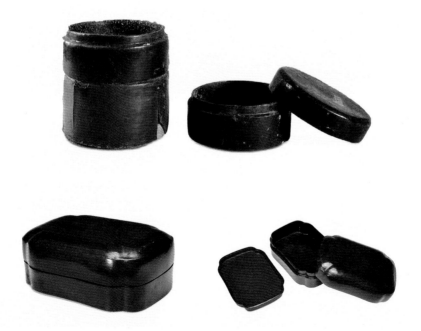

图8-23
阎德源墓三撞式漆圆奁
引自《中国漆器全集（4）》
图一四四

图8-24
监利福田北宋墓漆盒
金陵摄

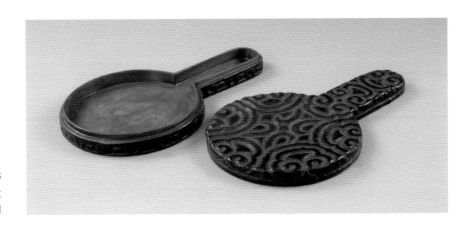

图8-25
武进蒋塘村南宋墓剔犀云纹执镜盒
常州博物馆供图

武南宋宝庆二年（公元1226年）黄涣墓镜盒，则装饰描金花卉图案。

4　盏托及托盏

　　宋元时，饮茶之风盛行，"点茶"在宋代更是风靡一时。因采用末茶法点茶，故盏与盏托几成固定搭配，盏托成为当时全套茶具中必不可少的一部分。河南禹州白沙宋墓、河北宣化下八里辽代张世古墓等墓室壁画，以及南宋刘松年《撵茶图》等传世卷轴画中，皆形象记录了当年备茶、饮茶、点茶等场景，有的还如实刻画茶盏与漆盏托的使用细节图8-26、8-27。画面中，品茶人优雅从容，盏与盏托精致典雅，承载着时人的意趣与情怀。

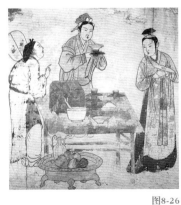

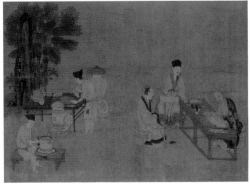

图8-26
宣化张世古墓后室西南壁壁画　李宝才供图

图8-27
刘松年《撵茶图》

漆盏托隔热效果要优于金属质和陶瓷质盏托，且更为轻便，故当年制作数量十分可观。南宋吴自牧《梦粱录》中称杭州的茶店有"瓷盏、漆托供卖"。南宋晚期审安老人的《茶具图赞》，也以图文形式介绍漆盏托，称之为"漆雕秘阁"——实为剔犀盏托图8-28。

这时的盏托由盏、托盘及圈足三部分构成，往往三者连为一体。盏托之盏或敛口，或侈口；中空透底，以便安置瓷质茶盏。托盘边缘多呈圆形，亦有部分作多曲花瓣形。与唐、五代盏托相比，托盘尺寸增大，圈足有日渐增高的趋势，南宋时还出现了一种形体较高、圈足近似钟形的盏托。武汉十里铺1号墓褐漆盏托，为北宋时期多曲花瓣形盏托的典型代表。其口径8.5厘米、托盘径14.2厘米、通高8.5厘米，盏口微敛，弧腹；托盘盘口略上翘，周缘作六曲花瓣形，下接圈足。器表髹褐色漆，盏内壁及圈足内髹酱褐色漆图8-29。其造型与同时期瓷质盏托相似，圈足不高，形体略显敦实，中部的托盘采用六曲花瓣造型，在整体浑圆的氛围中增添了曲线变化。日本大阪东洋陶瓷美术馆藏南宋朱漆菊

图8-28
《茶具图赞》之"漆雕秘阁"

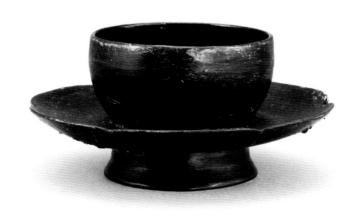

图8-29
武汉十里铺1号墓漆盏托
郝勤建摄

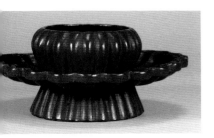

图8-30
朱漆菊花形盏托
引自《宋元の美》，图155

花形盏托，为日本国宝"油滴天目"所附漆盏托，盏、托及圈足皆菊瓣状，更显别致。其盏径6.6厘米、托盘径16.6厘米、足径6.5厘米、高6.4厘米，外髹朱漆，内髹黑漆图8-30。它在日本历丰臣秀次（公元1568～1595年）、西本愿寺、京都三井家等一直递藏至今，实属难得。

这时亦有部分分体的漆托盏，即盏与托（托盘和圈足）分别制作，以设实底的漆盏代替瓷盏，如武进村前庄桥头南宋墓漆托盏、宜兴和桥南宋墓漆托盏及日本根津美术馆藏剔犀托盏等。宜兴和桥南宋墓漆托盏，口径6厘米、托盘径10.4厘米、底径4.9厘米、通高6.5厘米，木胎。盏敛口，微鼓腹，平底。托盘敞口，弧壁，下接圈足。盏与托座皆通体髹栗壳色（紫褐色）漆，两者口缘亦各髹一周黑漆为边饰图8-31。其器形匀称

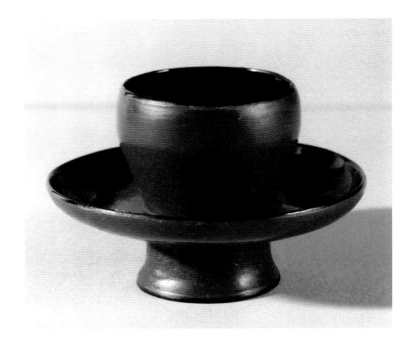

图8-31
宜兴和桥南宋墓漆托盏
南京博物院供图

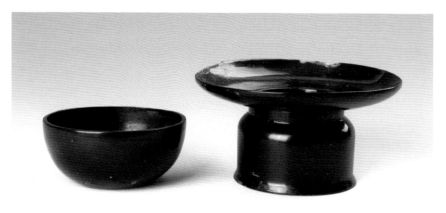
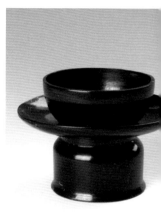

图8-32
茶园村南宋墓漆托盏　引自《中国漆器全集（4）》，图一三七

规整，轻盈秀丽，盏口、托盘口、足底三周圆弧自上而下平行旋转，圆浑优美；漆层平滑细密，色泽凝重光润，殊为雅致。

　　福州茶园村南宋端平二年（公元1235年）墓漆托盏，则为高圈足托盏的范例。由盏及托盘两部分组成，通高11厘米，盏口径10厘米，直口，深弧腹，平底；托盘口外侈，中间设圈孔以承盏，下连高圈足。通体髹黑漆图8-32。

5　唾壶（渣斗）

　　唾壶，又称渣斗，为中国古代常用的室内卫生用具。安徽阜阳双古堆汝阴侯墓出土的漆"唾器"，表明至迟西汉初年即已使用漆制唾壶。不过，现存汉代以来此类唾壶多为陶瓷及金属制品，漆木制者可能因不易保存而极为罕见。宋元时期，漆一类唾壶的使用相当普遍，宣化下八里辽代张世卿墓壁画中即有手执唾壶的侍者形象图8-33。

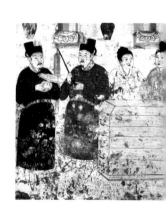

图8-33
宣化张世卿墓后室西壁壁画局部
李宝才供图

　　目前，武进、苏州、杭州、武汉等地宋元墓中出土有部分漆唾壶，它们与瓷、银等质地的唾壶造型相近，上有大盘口，束颈，下接筒状或罐状器身。杭州北大桥南宋墓漆唾壶，口径21.2厘米、底径7.6厘米、高12厘米，木质圈叠胎，盘形敞口，束颈，弧腹，平底，矮圈足。其内外髹黑漆，色泽光洁图8-34。唾壶底部朱书铭文"庚子温州念七叔上牢"。此唾壶出土时所附漆托座，造型与同时期盏托基本相同，这一现象尚属孤例图8-35、8-36。该托座亦圈叠胎，通体髹黑漆，圈足内朱书铭文："丁卯温州□□成十二叔上牢"。据铭文可知，它们皆为当时温州地区制品，但制作时间和制作者不同，或许并非一套，只是当年埋藏时叠垒摆放罢了。大同阎德源墓黑漆唾壶，出土时尚存黑漆壶盖，颇为难得图8-37。

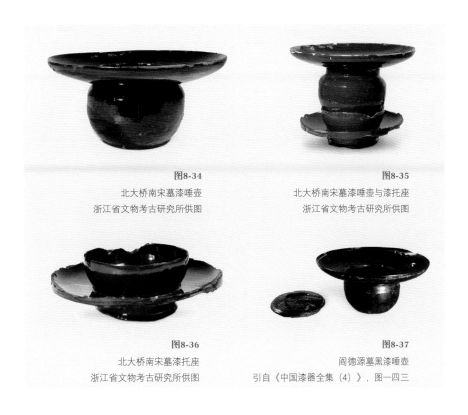

图8-34
北大桥南宋墓漆唾壶
浙江省文物考古研究所供图

图8-35
北大桥南宋墓漆唾壶与漆托座
浙江省文物考古研究所供图

图8-36
北大桥南宋墓漆托座
浙江省文物考古研究所供图

图8-37
阎德源墓黑漆唾壶
引自《中国漆器全集（4）》，图一四三

胎骨

宋元时期漆器的胎骨以木胎和夹纻胎为主，另有竹胎、金银胎、铜胎、皮胎及葫芦胎、藤胎等，结合使用两种或两种以上材质的复合胎亦占一定比例。

1 木胎

宋元时期素髹漆器特别是花瓣造型漆器的流行，与这一时期木胎骨制作工艺水平大幅提升密不可分。

唐代诞生的圈叠胎工艺，这时广为普及，而且技艺完善，工艺更为精巧。经检测可知，当时的圆形漆器，如圆盘、圆盒（奁）及碗、钵等，即使是日常使用的素髹漆器，只要稍微讲究的，胎壁几乎全部应用圈叠胎工艺制作，器底则以单块木板或多块木板拼合构成[1]。圈叠胎所用木条有的薄至两三毫米，故能制作出各类复杂多变的形制，使木材可以实现或接近延展性强的金、银那样的造型效果。北宋早期的监利福田宋墓漆碗，大、小共3件，皆采用厚0.2厘米的杉木条圈叠而

图8-38
福田北宋墓漆碗
金陵摄

[1]川畑宪子：《中国雕漆器木胎构造的X射线CT扫描分析》，何振纪译，《中国生漆》2015年第2期；丁忠明：《漆器制作工艺X-CT检测报告》，载上海博物馆编《千文万华——中国历代漆器艺术》，上海书画出版社，2018。另，广东台山南海Ⅰ号沉船遗址亦出水用作漆盘底板的整片圆木板，见国家文物局水下文化遗产保护中心等编著《南海Ⅰ号沉船考古报告之二——2014～2015年发掘》，文物出版社，2017，第563页。

图8-39
张口造铭剔红山水人物盒
引自《宋元の美》，图100

成图8-38。北宋晚期的张家港戴港村宋墓剔犀碗，为木银复合胎，其木胎以宽0.3厘米、厚0.1厘米的薄木片圈叠而成，所用木条更薄，工艺更繁复。值得关注的是，台山南海Ⅰ号沉船遗址的后部堆积中发现大量漆器圈叠胎残件——四棱或三棱的细木条，在被海水浸泡、侵蚀800年后，有的竟然仍保持着扭曲的弧形[1]，表明当年此类圈叠胎所用定型技术相当高明。

采用此类圈叠胎工艺制作的木胎骨，大致成型后再经打底、布漆、垸漆、糙漆等工序，其间还根据器形特点作局部特殊处理。例如，杭州北大桥南宋墓漆唾壶的圈叠胎，所用木条每层一般宽0.3厘米、厚0.2厘米；圈足、颈部较宽且薄，盘口则较窄而厚，再内外髹0.05厘米厚的灰漆，转角处灰漆增厚，可达0.3厘米[2]，颇具匠心。这样制作完成的木胎骨，造型规整，轻薄坚实——有的木胎漆器之轻，不输夹纻胎漆器。

战国时期以来常见的卷木胎，这时依然在圆盒、圆盆一类漆器上大量应用——以当时工艺而言，较镟木胎误差小，更显规整。常州北环新村北宋墓漆盒等，还可见多层木片卷制的情况。现藏日本金泽市大乘寺的元代张口造铭剔红山水人物盒，口径13.1厘米、底径12.7厘米、通高4.6厘米；从其残损部位可看到，系采用0.2厘米厚的薄木板弯卷两层后再嵌底板形成胎骨；髹黄漆为地，上再髹多层红漆，近底五分之一处间一层薄薄的黑漆；盖顶剔刻山水人物图案，立墙雕斜云纹图8-39。盒内及底髹黑漆，盒底一角针刻"张口造"3字，或有可能为"张成造"。

经X-CT检测可知，这时卷木胎的木片首尾衔接处常常使用"漆灰钉"，即在首尾斜面重叠处，先用金属工具开出外宽内

[1]国家文物局水下文化遗产保护中心等编著《南海Ⅰ号沉船考古报告之二——2014～2015年发掘》，文物出版社，2017，第564页。
[2]浙江省文物考古研究所《杭州北大桥宋墓》，《文物》1988年第11期。

图8-40
安宜东路10号北宋墓花口
黑漆盆及铭文局部
引自《中国漆器全集（4）》
图九二

尖、形若钉孔的孔洞，然后将高密度的灰漆填入粘接固定；此类漆灰钉近似方阵排列，有一定规律，明永乐年间（公元1403～1424年）以后则不见使用，颇具宋元时期特点[1]。

此外，这时一些形体较大的漆器采用木作中的箍桶法制作。例如，宝应安宜东路10号北宋墓花口黑漆盆，口径29.2厘米、底径26.5厘米、高10.3厘米，六曲花瓣形口，斜直腹，平底，腹壁外侧朱漆书"孙行素漆张□□□"两行铭文图8-40。该盆以木块插竹钉并榫卯接合而成，腹上部及近底处各施一道竹篾制的箍，然后再经捎当、垸漆及髹漆等工序。无锡黎明村北宋墓六曲花瓣口盆、向阳村元代钱裕夫妇墓漆盆等制作工艺与之大体相同，惜前者表面漆层脱落较为严重。

这一时期木工工具的革命性进步，为木胎骨制作工艺水平的提升奠定了坚实基础，直接推动漆器木胎骨制作工艺实现质的飞跃。北宋张择端《清明上河图》"造车图"部分所表现的架锯，与今天木工所用架锯几无差别，表明至迟北宋时架锯已为木工所习用[2]，以楔解木板的方法在沿袭几千年后终于有了重大改变。这时平木工具也取得了可喜的创新成果，最突出的当属刨的发明——在原有平木铲的基础上，宋代增设部件，即所谓"拘之以木"，刨木效果得到一定程度的改善[3]；而山东菏

[1]丁忠明：《漆器制作工艺X-CT检测报告》，载上海博物馆编《千文万华——中国历代漆器艺术》，上海书画出版社，2018。
[2]孙机：《我国古代的平木工具》，《文物》1987年第10期。
[3]孙机：《我国古代的平木工具》，《文物》1987年第10期。

泽中华东路与和平路交口元代沉船遗址出土的刨子，表明至迟
到元代，平木方式已与今天几乎没有什么区别。

2 夹纻胎

在宋元漆器胎骨中，夹纻胎亦相当重要，多用于盘一类漆
器，目前在合肥马绍庭夫妇墓、常州丽华新村北宋墓等处有所
发现。

宋、辽、金、西夏、大理及元王朝的最高统治者和社会
上层大都笃信佛教，建寺立庙之风绵延不绝，而且，当时一些
地区还保持着东晋、南北朝以来的行像巡游习俗。例如，北宋
赞宁《大宋僧史略》："今夏台、灵武每年二月八日，僧戴夹
苎佛像，侍从围绕，幡盖歌乐引导，谓之巡城。"因此，当时
社会对夹纻胎佛造像的需求量大，相关塑制仍然颇为兴盛，且
规模可观。南宋末、元初的周密在《癸辛杂识·别集》中称赞
北宋都城汴梁光教寺五百罗汉像时说："像皆是漆胎，妆严金
碧，穷极精好。"可惜这些精彩的造像，历"靖康之变"与其
后不绝的兵火之灾，如今已无迹可寻；美国波士顿美术馆藏南
宋夹纻胎罗汉头像图8-41，或可作为参考。

这一时期的夹纻胎工艺，当以元代早期的刘元（字正
奉）所制"抟换像"最为杰出。刘元"漫帛土偶上而髹之，
已而去其土，髹帛俨然其象"（元代虞集《道园学古录》卷
七），仍属传统技法，但工艺精绝，"凡两都名刹有塑土范
金，抟换为佛，一出元之手，天下无与比"（元代陶宗仪
《辍耕录·精塑佛像》）。遗憾的是，可信的刘元之作尚待寻
访。

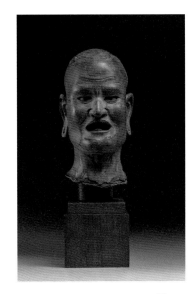

图8-41
夹纻胎罗汉头像
美国波士顿美术馆藏

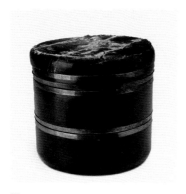

图8-42
东阳太平山南宋墓漆圆奁
浙江省文物考古研究所供图

图8-43
黑城遗址竹胎漆碗
引自《中国漆器全集（4）》，图一六七

3 竹胎

如不计箸、梳、篦等日用杂器，纯为竹胎的宋元漆制器具存世数量不多，甚至在盛产竹材的江南，这里的宋元墓随葬竹胎漆器的情况也相当罕见[1]。目前以浙江东阳太平山南宋墓出土竹胎漆器较为集中，这批竹篾编织胎漆器，涉及盒、盆、奁等器类，口部皆镶银釦加固。其中的黑漆圆奁口径16.3厘米、高13.8厘米，作三撞式，圆筒形胎体以细竹篾编织，再糊麻布及施垸漆，最后器表髹黑漆；盖、盘、器身及底周沿皆镶银釦图8-42。

饶有趣味的是，地处西北边陲的内蒙古额济纳旗黑城遗址竟也出土有元代竹编胎漆碗。该碗已残损，口径约20厘米、高6.8厘米，以竹篾编织而成，敞口，斜壁，矮圈足，造型一如当时瓷碗、漆木碗；内髹黑漆，外壁仅口沿及底部各髹一道红漆图8-43。元世祖忽必烈于至元二十三年（公元1286年）在黑城设立"亦集乃路总管府"，这里成为元代中原到漠北的交通枢纽，意大利旅行家马可·波罗也曾途经此地。这件竹胎漆碗当是元代贸易往来的实物例证。

[1]20世纪80年代以前发掘的宋元墓葬，如江阴夏港向阳村北宋葛闳夫妇墓、沙洲（今张家港）戴港村宋墓、镇江跑马山6号墓等，不乏出土竹胎漆器的报道，其中不少实为木质圈叠胎。当时圈叠胎工艺尚未被确认，人们误将木条圈叠当作竹篾编织。当然，因缺乏具体检测，尚不能排除部分漆器使用竹篾圈叠为胎的可能。

CHINESE LACQUER ART HISTORY

　　已知宋元漆器中，竹胎多以复合胎的面貌出现，与木、金、银等其他胎质结合使用。例如，日本私家藏南宋嵌螺钿画梅图八方盒即竹木复合胎，盖壁及器身腹壁为竹篾胎，盖顶面及底为木胎。其口径13.9厘米、底径7.9厘米、通高9.3厘米，盖顶面以螺钿嵌仕女挥毫作画场景：曲栏围护的庭院之中，一贵妇坐在椅上，正凭案挥笔作画，其两侧各立一仕女，分执蕉叶扇及团扇；画案前矮几上置香炉，炉上香烟袅袅，一女子半跪炉前；曲栏内外点缀丛花与湖石。盒盖、身口沿处均嵌饰一周菱格纹，菱格内填方胜、"卍"字、花卉、卷云等纹样图8-44。其盖面图案整体构图疏朗，营造出自在闲适的文人情趣；头饰、衣纹等细节一一表现，嵌工精致，颇具艺术性。

图8-44
嵌螺钿画梅图八方盒
引自《中国の陶磁·漆·青铜》，图75

4 金银胎

确凿无疑的宋元金银胎漆器，迄今无一存世。不过，据元代孔克齐《至正直记》、明代王佐《新增格古要论》等多种文献记载，宋代曾大量制作金银胎漆器，并为宫廷等所用。它们器表髹漆后，再经戗划纹样显露金地或银地，具有戗金或戗银的效果；有的还在其上施雕漆工艺，内露金胎或银胎。宋代金银胎漆器之不存，或与目前发现的宋墓皆等级不高有关，或如清代谢堃《金玉琐碎》等所记——因明、清之际偶然发现宋内府剔红器为金胎而将其剥毁殆尽。

目前江苏张家港、常州等地宋墓出土少量银里木胎漆器，它们内露银胎、外套木胎并髹漆装饰，与五代前蜀王建墓银铅复合胎漆碟工艺类似，或可视作金银胎漆器的一种替代形式。其中，张家港戴港村宋墓剔犀碗，口径14厘米、底径6厘米、高6.5厘米、壁厚0.5厘米。胎骨以圈

图8-45
戴港村宋墓剔犀碗
引自《中国漆器全集（4）》
图一一九

CHINESE LACQUER ART HISTORY

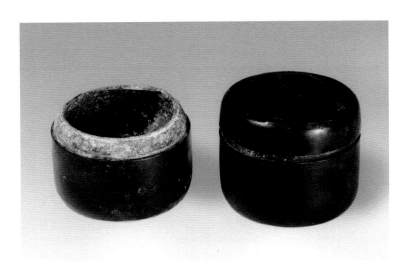

图8-46
常州北环新村北宋墓漆罐
引自《中国漆器全集（4）》，图八三

图8-47
三天门宋墓包银漆盒
引自《中国漆器全集（4）》
图一三九

叠的木胎为表、银胎为里，其中银胎以银薄片随形制作后镶贴于木胎之上，两者粘合牢固。器表髹红、黄、紫三色相间漆，表面呈紫色，上剔刻上下两组相间分布的如意云纹，刀口浅而圆图8-45。常州北环新村北宋墓随葬有两件小漆罐及一件漆圆盒，亦外木胎、内银胎，木胎髹黑漆而显露内部的银胎，其中保存较好的小盖罐银胎厚0.12厘米图8-46。在真正的金银胎漆器无一存世的今天，它们对相关工艺的研究不无裨益。

　　湖州三天门南宋墓亦出土3件银木复合胎漆盒，它们口径7.6厘米、高5.7厘米，木胎为里，器表包银，内髹红褐色漆[1]，工艺颇显特别图8-47。

[1]郭勇：《包银漆胎盖盒》，载陈晶主编《中国漆器全集（4）》，福建美术出版社，1998，图版一三九；另见湖州市博物馆：《浙江湖州三天门宋墓》，《东南文化》2000年第3期。

5 其他胎骨

　　已知宋元漆器中还可见瓷胎、藤胎、葫芦胎等，虽现存数量极少，但工艺别致，且长期延续使用，宜作简要介绍。

　　宋元瓷胎漆器主要发现于温州老城区建筑工地的南宋遗存中，其中2008年温州天雷巷工地出土的一件瓷胎执壶，外髹黑漆；百里坊工地出土的圆台形漆器，则为瓷木复合胎——以厚实的青瓷片为底，上接木质圈叠胎[1]。

　　江阴夏港北宋至和二年（公元1055年）孙四娘子墓漆奁，则为罕见的藤胎[2]。其通体作扁圆形，口径21厘米、高17厘米。由盖与器身以子母口扣合而成，皆采用0.1厘米粗细的藤条编织，藤条外保留细薄的藤皮，以篾片为胎心，按0.1～0.15厘米的间距盘绕，然后用藤皮每8圈编结出一个个菱形花纹，起固定和装饰作用，器表再髹红漆，显现锦绣般装饰效果。

　　合肥北宋马绍庭夫妇墓葫芦胎漆盒，在宋元漆器中尚属仅见。其口径4厘米、腹径约6厘米，选取天然葫芦为材，子口，鼓腹，小平底；内外皆髹黑漆，盖、身口部包镶铜皮[3]。

　　此外，现存个别宋元时期瓷器、金银器及铜器上有局部髹漆现象，它们大都为漆的一种利用，很难称之为漆器。

生漆加工与灰漆调制

　　宋元漆器，特别是素髹漆器，以造型和髹饰取胜，普遍漆色纯正，光亮诱人，不仅充分说明这时的推光漆、退光漆、透明漆等加工制作技术已完全成熟，并为各地漆工所熟悉和掌握，而且色漆的调制与各色漆相互搭配使用也具有很高水准。

　　在基础原材料阶段，宋人即高度重视质量问题，总结出检验"漆之

[1]伍显军编著《漆艺骈罗名扬天下》，中国对外翻译出版有限公司，2013，第9页。
[2]苏州博物馆、江阴县文化馆：《江阴北宋"瑞昌县君"孙四娘子墓》，《文物》1982年第11期。
[3]合肥市文物管理处：《合肥北宋马绍庭夫妻合葬墓》，《文物》1991年第3期。

[1]王琥：《创新的魅力——浅析南宋时代漆工艺几项技术进步的意义》，《东南文化》2002年第6期。

美恶"的俗语："好漆清如镜，悬丝似钓钩，撼动虎斑色，打着有浮沤。"（南宋张世南《游宦纪闻》卷二）人们从光泽、丝路、转艳、浮沫等四方面查验生漆质量，与今天的验漆口诀已相当接近。

这时采用火煎、晒制加搅拌等方式精制生漆，以文武火煎漆时还添加油烟煤、铁浆末等"触药"着色剂，再经过滤，从而形成了多种工艺制法，仅《太音大全集》辑录的南宋人所记"光漆"制法就达4种之多。这时漆器色彩仍以黑、红为主，褐、棕等色亦较为常见。经对实物观察发现，当时漆工擅于分层敷色，通过不同色漆层相互交织变幻出新的色彩，同时将不同色漆混合调配，创造出别样的颜色——最富宋元时期特色的栗壳色漆很可能就是通过纯红漆与纯黑漆以1：1配比调制出来的[1]。

生漆性能的改善、色漆的调制等，都离不开油，故人们常以"油漆"并称。宋代漆加工与调制技术水平的大幅提升，是与当时桐油的广泛使用分不开的。在古今漆艺所用各类干性油中，桐油性能最佳，使用也最广泛，甚至明代黄成《髹饰录》所介绍的漆工艺材料中仅列示了"桐油"一种油料，荏油等其他油料皆未提及。至迟北宋时，桐油的性能已广为人知，使用相当普遍，崇宁二年（公元1103年）重修的官方颁布的建筑设计和施工规范——《营造法式》中就有关于桐油使用的具体要求。南宋张世南《游宦纪闻》卷二记录了当年验桐油真假之法：

以细箆一头作圈子，入油蘸。若真者，则如鼓而鞔圈子上。才有伪，则不著圈上矣。

南宋程大昌《演繁露》则记载：

> 桐子之可为油者，一名荏桐。予在浙东，漆工称当用荏油。予问荏油何种，工不能知，取油视之，乃桐油也。

王世襄先生指出，当时漆工虽多用桐油，但因长期习惯使用荏油，仍以荏油称之[1]。

浙江温州、松阳等地出土宋代漆器的检测结果显示，这时的色漆仍以在生漆中羼加矿物染料的方法调制：红色系添加朱砂一类硫化汞类矿物而成；黑漆的主要显色成分为炭黑；胎上批刮的灰漆，有的添加高岭土和动物毛发，有的则添加骨灰[2]。无锡八士镇2号宋墓六曲花口碗器表所髹绿漆，以矿物颜料雌黄与植物染料靛蓝混合调配而成[3]。这一时期工艺讲究的琴，仍以鹿角霜调灰漆，一如唐代做法。

需加说明的是，宋元时期对朱红漆极为重视。北宋初，宋王朝即专门设立后苑烧朱所，"掌烧变朱红以供丹漆作绘之用"（《宋会要辑稿·职官三六·烧朱所》）。淮安杨庙4号墓出土的两件北宋花口漆盘，内髹酱红色漆，外髹黑漆，外壁分别朱漆书铭文"江宁府烧朱任真上牢""江宁府烧朱□□上牢庚子□"[4]图8-48，亦特别标注"烧朱"字样。似乎这一专门制作的入漆用朱砂一类红色颜料，质量上乘，在当时颇具盛名。惜因墓室常年浸泡水中，这两件花口盘所髹红漆已有些褪色，不复当年风采。传世的南宋洪福桥吕铺造剔红双凤花卉纹长方盒图8-49，为日本江户时代（公元1603～1868年）尾张德川家旧藏，现藏于东京国立博物馆，其所髹朱漆漆色明艳，历700余载仍光亮如新，经放大观察

图8-48
杨庙4号墓花口漆盘铭文
引自《文物》1963年第5期，49页，图二.3、4

[1]王世襄：《髹饰录解说》，文物出版社，1983，第35页。
[2]李晓远、伍显军，温巧燕等：《六件宋代温州漆器成分结构及工艺剖析》，《文物保护与考古科学》2018年第4期；王飞：《浙江松阳出土南宋剔犀漆器的制作工艺及材质的研究》，《文物保护与考古科学》2017年第4期。
[3]王子尧、王娜、雷勇等：《无锡出土宋代绿髹漆钵的制作工艺研究》，《文物保护与考古科学》2023年第1期。
[4]罗宗真：《淮安宋墓出土的漆器》，《文物》1963年第5期。

发现，其朱漆中所含的颜料物质艳光四射[1]。此朱漆所添加的颜料，或许应该属此类"烧朱"吧。

煮贝法的发明

从厚螺钿到薄螺钿，漆器所嵌壳片的厚度从唐、五代以前的1毫米左右薄至0.1毫米，再像以往那样采用磨、切工艺几乎不可能完成，这有赖于煮贝法的发明。

煮贝法，或称煮螺法，即将夜光贝、鲍贝等放入水中煮7～10天，以破坏其内部结构；去除表面角质层后便得到干净的珍珠层，可从中分层截取出一张张薄薄的板贝。这一工艺虽然简单，却很实用，且意义重大，不仅使螺钿漆器更为美观，还引发装饰技法、内容等方面的一系列变革。它何时发明、由谁发明，于史无载，依现有薄螺钿漆器实物分析，当至迟诞生于公元11世纪的北宋时期。

[1]多比罗：《堆朱凤凰花文长方箱》，载《宋元の美——传来の漆器を中心に》，根津美术馆，2004，第147—148页。

 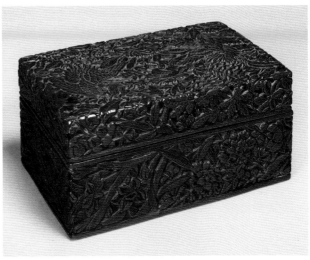

图8-49
"洪福桥吕铺造"剔红双凤花卉纹
长方盒
日本东京国立博物馆供图
Image: TNM Image Archives

四·宋元漆器装饰工艺

总体而言，宋元时期漆器以素髹漆器为主流，但雕漆、螺钿、戗金、填漆等工艺自北宋晚期开始逐渐流行，堆漆也于此时成为独立的工艺门类，漆器装饰日益复杂。由于文人士大夫阶层的参与，以及受绘画及瓷器、金银器等门类的影响，素髹、雕漆等不仅达到较高的艺术水准，而且最能体现中国传统文化的精神风貌。

装饰纹样和图案

素髹漆器之外，仍有数量众多的宋元漆器装饰纹样和图案，题材内容涉及动物、植物、人物故事、自然景象及几何纹样等几大类，并以花鸟、楼阁山水人物等题材最为流行，也最具时代特色。此外，剔犀漆器流行，所饰如意云纹（云钩纹）等亦颇为常见，它们多二方连续或四方连续构图，纯以雕工及线条取胜。

1 花鸟图案

可分单纯的花卉（素花）与花鸟图案两大类，多表现牡丹、荷花、葵花、菊花、梅花、山茶、栀子、竹等植物，凤、鹤、绶带鸟及蝴蝶、蜜蜂等动物，寓意吉祥。它们或施于盘的内心、奁盒的盖顶与壁面等部位作主题装饰，或布置于各个局部作辅助装饰。唐、五代以来延续使用的卷草纹，这时与回纹（云雷纹）多用作器物的边饰。

寓意吉祥的花鸟图，至迟于北宋时成型——作为北宋官方颁布的建筑设计施工规范的《营造法式》一书中即有双凤对飞图样，此后一直长盛不衰，也是漆器常见的装饰题材。宋元漆

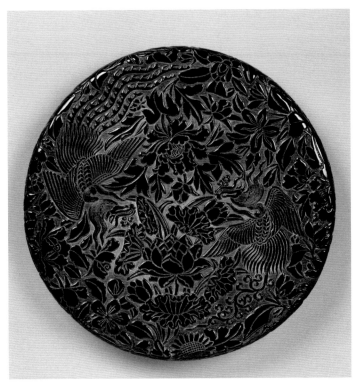

器上的花鸟图，多表现凤、鹤、孔雀等于花间翔舞，以双鸟于各式花卉中作逆时针盘绕构图即所谓的"双鸟穿花"图案较为常见。例如，现藏日本京都高台寺的南宋剔黑双凤花卉纹盒，口径26.6厘米、通高7.8厘米，由盒盖与身扣合而成。器表髹黄漆为地，上厚髹黑漆并间有朱漆层，器、盖饰通景纹样：盖面剔刻一对凤凰左右相对而舞，中间饰大朵的莲花、莲叶与牡丹，周围散布葵花、梅花等花卉；盒身亦雕一周花卉纹样图8-50。该盒虽满饰花纹，但衬以黄色地，且留有空白，花纹亦显现清晰的朱漆轮廓线，故而不见拥挤，颇为疏朗雅致。其所雕花叶的叶脉皆以单线形式表现，呈现早期雕漆的工艺特点。

作主题装饰的单纯的花卉图案，或表现单一花卉，或作几种花卉组合，多采用枝条折曲斜伸的形式，有的甚至仅为单枝构图。多种花卉组合的图案，往往以一种花卉为主，其他花卉为辅。例如，日本镰仓圆觉寺藏南宋剔红山茶梅竹纹

图8-50
剔黑双凤花卉纹盒
引自《宋元の美》，图83

图8-51

剔红山茶梅竹纹盘

引自《宋元の美》，图94

盘，为南宋祥兴二年（元至元十六年，公元1279年）从宁波东渡的无学祖元大师携至日本的漆器之一，口径25.1厘米、底径20.1厘米、高3.8厘米，以黄漆为地，上髹厚厚的朱漆，再满刻花卉图案：以一株折枝山茶花为主体，枝叶舒卷，多朵盛开的花朵与花苞挺立枝头；盘下方有几棵细竹斜欹而上，盘心空隙处点缀几瓣梅花图8-51。

2 人物故事图案

人物故事图案的表现内容相当广泛，粗略区分，题材主要包括文学诗意及风景人物、宗教人物与神话传说等几大类。

文学诗意及风景人物题材

为这时新创装饰题材，多选取广为传唱的名篇佳作，如东晋陶渊明《桃花源记》《归去来兮辞》、王羲之《兰亭序》和部分唐诗，以及北宋范仲淹《岳阳楼记》、欧阳修《醉翁亭记》、苏轼《赤壁赋》等，表现诗文内容及个中意趣。在日用器具上开展文学方面内容的设计，这前所未见，是宋代科举制度完善、印刷术普及、享受文学的阶层扩大等时代大背景的具体反映。

这些画面多设定相应主题，如兰亭修禊、归去来兮（归庄图）、醉翁亭、东坡赤壁等，有的还以标注篇名及抄录个别词句等形式点明主题。其中一部分画面对所表现的诗文作图画性解读，如实再现诗文所叙一个或数个场景。例如，日本私家藏南宋剔红后赤壁赋图盘，口径34.2厘米、底径25.8厘米、高5厘米，黄漆地上厚髹朱漆。盘心圆开光内剔刻图案以表现北宋苏轼的名篇《后赤壁赋》文意；画面上方中间偏右位置设方框，内刻"后赤壁赋"4字；左下方则削平山石，内刻"是岁十月之望，步至雪堂，将归于临皋。二客从予，过黄泥之坂"等句；右下方巨大的山石上题"赤壁"2字。画面中，顶部一轮明月当空，中间左侧亭台楼阁蜿蜒，下方及右侧波光粼粼，其间有小桥贯通，水上船儿摇曳。图中人物众多，或驻足交谈，或睡卧亭中，或泛舟江上……盘内外壁环饰莲花、牡丹、菊花、山茶花、梅花、紫薇等花卉纹带图8-52。结合《后赤壁赋》一文，可知盘心画面以散点方式表现苏轼及两位友人步行"过黄泥之坂"、夜游赤壁、羽衣道士梦中登场、友人"举网得鱼"等场景，内容繁杂，可看出作者力图全面图释全赋，甚至连雪堂、临皋亭及谋酒于诸妇等内容皆予刻画，近乎面面俱到，重点很难突出，构图零乱，总体艺术效果并不成功。

图8-52
剔红后赤壁赋图盘
引自《宋元の美》，图81

日本名古屋政秀寺藏南宋剔黑后赤壁赋图盘，所饰图案亦表现苏轼《后赤壁赋》部分情境，内容则有所简化，主题相对突出，艺术效果要明显优于前述剔红盘。该盘原系日本"战国三杰"之一的织田信长（公元1534～1582年）的珍藏，口径29.4厘米、底径22.9厘米、高4.5厘米。盘髹黄漆为地，上髹多层朱漆，表髹黑漆，再剔刻图案。盘心圆开光外亦刻由梅花、莲花、菊花等8种花卉组成的纹带。开光内表现《后赤壁赋》文意，上方中间位置耸立一碑，上题"东坡赤壁"4字。画面亦表现赋中所述多个场景：以中部山石为分界，下方以临皋亭为中心，左有堂前一人捧酒，右侧水中一人撒网，喻示赋中备酒与捕鱼场景；上方重点表现苏轼与两位友人夜游赤壁场景，皓月当空，江舟上方有一只仙鹤飞临图8-53。该盘画面重点突出夜游赤壁的内容，构图疏朗，表现出苏轼旷然豁达的胸怀与慕仙出世的思想。

与此同时，有的画面并不刻意表现相关情节与细节，而是通过徜徉山水间的高士等形象，显示作者心中的山水，以画寄情，赋予其一定的文化内涵，如非题记所示，则很难与具体诗文篇目相挂钩。这为明、清两代所效仿，成为一直流行至今的装饰题材和手法。例如，镰仓圆觉寺藏剔黑醉翁亭图盘，也是无学祖元禅师携往日本的旧物之一，口径31.3厘米、高5.6厘米，木胎。黄漆地，表面髹黑漆，盘心圆光内剔刻山水人物图画。图中，山石纵横，树木蓊郁，亭台错落，对坐交谈、弈棋、出行等各色人物穿插其中；左上角一亭悬"醉翁亭"匾额，右后方亭内朱漆地上刻"醉翁亭记""环滁皆山也""西南诸峰"等字样——欧阳修《醉翁亭记》的篇名及个别词句图8-54。画面虽表现《醉翁亭记》一文中"行者休于树""弈者"等场景，却未涉及"宴酣之乐"等核心内容，整体关联度并不强，重在表现文人士大夫寄情山水的意境。

江阴夏港宋墓戗金醄睡江舟图长方盒等漆器，所表现的内容尚需进

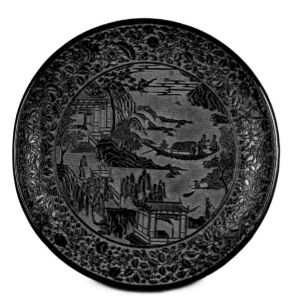

图8-53
剔黑后赤壁赋图盘
引自《宋元の美》，图82

图8-54
剔黑醉翁亭图盘
引自《宋元の美》，图80

[1]扬之水：《奢华之色——宋元明金银器研究（第3卷）》，中华书局，2011，第24—25页。

一步确认，或可能只是通过刻画徜徉山水之间的人物形貌，来抒发时人寄情山水的内心情感与追求。

此外，描写月夜之下梅花景致的"月梅图"——当时应称"梅梢月"[1]，自南宋以来曾是瓷器、银器、漆器等类工艺品喜用的装饰题材。邵武南宋黄涣墓执镜盒，采用描金技法表现月梅图，画面疏简，恬淡宁静（图8-91，见P079）。现存漆器实物中，还有以螺钿工艺表现此类月梅图者，时代越晚，梅树与梅花越繁复，也越工整。日本东京畠山纪念馆藏元代嵌螺钿双鹊梅竹长方盘，梅枝上已加嵌两只喜鹊（图8-144，见P127）。及至明代，这一题材仍多有表现，日本九州国立博物馆藏嵌螺钿月梅图长方盘等亦相当精彩图8-55。

图8-55
嵌螺钿月梅图长方盘
引自《螺钿の美》，图17

宗教人物及神话传说题材

主要通过表现宗教人物故事及神话传说，来祈求实现长生不老、羽化成仙、状元及第等美好愿望。目前存世宋元漆器中，多见群仙祝寿、玄武大帝、月宫（广寒宫）、鲤鱼跃龙门（鱼龙变化）等内容，当与道教在宋元多位帝王的扶持下兴盛一时，以及中国宗教文化在宋代转型、通俗宗教神界体系建立的历史背景密切相关。例如，日本德川美术馆藏南宋剔彩仙人好酒图香几，直径31.8厘米、高12.4厘米，圆形几面从底至面依次髹棕、朱、绿、黄、棕、黄等色漆，浅斜刻图案。画面右侧表现一高耸水边的重檐楼阁；左侧空中一仙人背负长剑，脚踏葫芦，正乘祥云而来；下方刻一人卧于江舟之上，前有艄公划船，两者间摆放一大酒瓮，并飘扬着上书"仙人好酒"字样的旗帜。几足上雕灵芝等花草图案图8-56。该几装饰图案道教气息浓郁，所刻线条平直，略

显僵硬，所饰山石、柳树和芭蕉叶等呈平板状，与当时的版画有相近、相通之处。

日常生活题材

主要涉及文人雅集、庭园清赏及婴戏等方面内容。类似圆觉寺藏剔黑醉翁亭图盘那样，漆器上展现多位文士于山水楼台间从事品茗、弈棋、操琴、观画、论诗等赏玩活动的画幅较为常见：有的人数较多，内容丰富；有的则处理得较简易，仅体现两三个场景。此类文人雅集图，是当时文人名士才艺、志趣与追求的具体反映，很可能表现的是"十八学士登瀛洲"的故事——唐太宗李世民为秦王时设立文学馆，收聘贤才，罗致名士，其中杜如晦、房玄龄等被称作"十八学士"，他们对唐初政坛产生过重要影响，唐太宗还曾命大画家阎立本为他们画像。这些漆器图案有可能借鉴或摹写自此类"十八学士图"绘画。此外，携琴访友等题材在当时亦颇为流行。

狩猎等游牧民族日常生活场景，在当时的漆器上也有一定反映。例如，德川美术馆藏元代剔彩狩猎纹长方盘，口长48.2厘米、口宽18.8

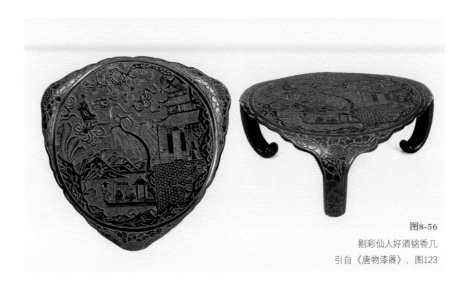

图8-56

剔彩仙人好酒铭香几
引自《唐物漆器》，图123

厘米、高3厘米，胎上髹褐、黑、朱、黄、绿等多种色漆，以斜刻刀法表现蒙古贵族狩猎场景：主人及4名随从与一犬居左伫立向右凝望，其中主人双手执缰居中，两侧随从做持旗、驾鹰、执骨朵等姿态；最右侧一人正左手持弓，迎面而来；上方3人纵马驰骋，正在捕杀狐、鼠、鹿、鸟等飞禽走兽图8-57。该盘色彩复杂多变，旌旗、岩石等局部还施金彩，使整幅画面斑斓多姿，不仅再现了蒙古贵族的日常生活，也反映了他们的审美情趣。

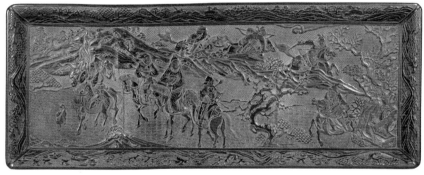

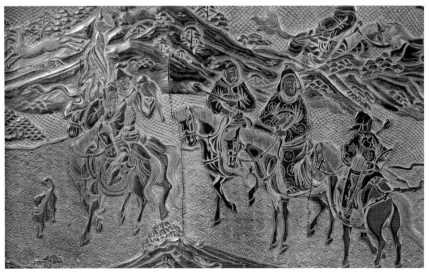

图8-57
剔彩狩猎纹长方盘及局部
引自《唐物漆器》，54页
图95

戏曲故事与历史故事题材

随着杂剧、评话、词话等兴起并在民间日益普及，元代晚期，"三国""西厢"等一些人们耳熟能详的历史故事与戏曲也开始用作漆器装饰题材。例如，美国纽约大都会艺术博物馆藏元明之际的剔黑三顾茅庐图圆盒，直径15.1厘米，髹红漆为地，上刻3种锦纹分别表现天、地、水；表髹黑漆，剔刻反映三国时刘备、关羽、张飞三人"三顾茅庐"延请诸葛亮的历史故事，表现他们抵达茅庐前请童子通报的那一幕 图8-58。这些画面构图受当时流行的木刻版画影响较大，寓意则与战国以来的叙事性历史故事画有一定差别，往往突出装饰效果，助教化的意义已大为减弱。

图8-58
剔黑三顾茅庐图圆盒
引自 *East Asian lacquer*，83页

3 龙纹

龙是中华民族的象征之一，自史前时期开始，龙的形象与纹样即广为流行，但真正与皇权紧密相连且形制规范则始于宋元时期。

宋与辽及继之而起的金、西夏等政权长期对峙，各政权均需表明自己的合法性与法统地位，因此，彰显并强调皇权成为这个时代的共性，龙纹的神圣与皇帝的关系开始被强调，并以律令的形式予以固定[1]。元朝初年，元王朝即对龙纹的使用严加限制，大德三年（公元1299年）又明确规定五爪龙只能御用，所谓"大龙"的五爪龙与三爪龙、四爪龙从此有了明确区分。这一点为明、清两代所继承和沿用。

在这一背景下，目前所见宋元民间日用漆器所饰龙纹以蟠龙形象最为常见。例如，现藏日本林原美术馆的南宋剔黑灵芝

[1]王光尧：《对御用瓷器龙纹装饰的历史文化观察》，载《龙翔九天——元明清龙纹御用瓷器展》，保利艺术博物馆，2020。

螭龙纹盒，口径20.2厘米、底径21.4厘米、高6.1厘米，髹朱漆为地，上髹黑漆并间两层朱漆，其中盒盖与外壁环绕灵芝状云纹，盖顶面刻两条作头部相背、上下分布、口衔灵芝状的螭龙图8-59。该盒髹漆肥厚，雕工圆润，且局部添加细微雕刻以表现皮毛和细节，工艺精致。

日本东京国立博物馆藏嵌螺钿海水龙纹菱口盘，所饰龙纹则为元代皇家所用龙纹的代表。盘口径33厘米、高2.3厘米，木胎。平面呈八角菱花形，通体髹黑漆，盘内嵌螺钿装饰，突出表现一条作倒"S"形的五爪巨龙，龙口暴张，双睛凝视前方的火焰宝珠，四肢外举，身躯扭动，孔武有力。龙身周边布置海水、礁石、浪花、漩涡及水底植物等图8-60。盘口沿部位嵌一周花卉图案；背仅髹朱漆。该盘内壁满嵌螺钿装饰，不留间隙，极其繁复，但布置妥帖，做工一丝不苟。更难得的是，龙身随形赋色，其面部青白，双睛火红，身躯浅绿，背鳍淡红，色彩丰富，充分展现元代螺钿工艺的杰出成就。

图8-59
剔黑灵芝螭龙纹盒
引自《宋元の美》，图85

装饰特点

与唐代崇尚奢华不同，宋代社会的审美习俗发生了重大改变，文人士大夫阶层崇古并以清新自然为上，其日常用具及工艺品多呈现古朴素雅的风格，漆器也不例外。总体而言，宋代漆器装饰相对简素，时代愈晚，装饰愈繁复，特别是受到元王朝统治者重视和喜爱的螺钿漆器，往往通体镶嵌，不吝工时。

素髹与剔犀，堪称宋代漆器装饰工艺的杰出代表，其中素髹漆器以造型及器表髹饰取胜，而剔犀漆器以雕工及线条见长，皆装饰素朴，与宋代内敛含蓄的审美风尚十分契合，体现

图8-60
嵌螺钿海水龙纹菱口盘
日本东京国立博物馆供图
Image: TNM Image Archives

CHINESE LACQUER ART HISTORY

图8-61
嵌螺钿梅雀图八方盘
引自*East Asian lacquer*，127页

图8-62
《梅花喜神谱》（部分）

了宋代美学的精髓。器体之上，到处显现灵动优雅的弧线，并经循环往复，平静的背后酝酿着起伏、波动，动与静转换自如。它们貌似工艺简单，实则一刀一线均需相当高的技巧，否则造型欠准确，便难以实现整体和谐。再配合表面肥厚的漆层、晶莹光亮的漆色，此类作品大都典雅优美，有些甚至真正步入大象无形的境界，实现艺术性与实用性的高度统一，即使在工业化设计和生产的今天仍堪称典范。元代，在文人及漆工匠师们的共同努力下，部分漆器沿袭宋代装饰特色并继续发展，有的同样极为出色，特别是张成等漆工大师的剔犀作品更是美得令观者窒息。

现存部分宋代漆器，以雕漆、螺钿、戗金等工艺表现花鸟与山水楼阁人物等图案，有的构图受两宋院体画影响较大，有的甚至直接移植当时的院体画和文人画，艺术水平同样相当杰出。例如，南宋宋伯仁的《梅花喜神谱》——专门描绘梅花种种情态的木刻画谱，就成为当时漆工表现梅花纹样时借鉴与移植的对象，美国纽约大都会艺术博物馆藏嵌螺钿梅雀图八方盘所饰梅花纹样，参考《梅花喜神谱》的迹象十分明显[1]图8-61、8-62。

[1]James C. Y. Watt and Barbara Brennan Ford, "East Asian lacquer, *The Florence and Herbert Irving Collection*, Metropolitan Museum of Art, New York, 1991, pp126-128.

这时的花鸟图案，花鸟形象更趋写实，造型能力进一步提升。构图大体可分两类：一类为露地很少的繁密构图，对明代早期雕漆等类漆器装饰产生重大影响；另一类构图疏朗，布局妥帖，有的甚至就是单枝、单丛、只鸟，与画面繁密的唐代花鸟图案判然有别。例如，日本九州国立博物馆藏南宋剔彩蒲公英蜻蜓蜜蜂纹盒，口径7.7厘米、高2.4厘米，表面髹红、黄、黑、绿等9层色漆，盖顶面雕一株蒲公英，上方左右分别刻蜜蜂、蜻蜓各一只，三者呈三角构图，盒盖、身周壁各雕一圈云雷纹图8-63。其盖面构图虽然简单，但采用多种剔刻技法，如蜜蜂以黄、紫黑两色漆面切削而成，蜻蜓则以线刻而成，整个画面呈现多彩的面貌，更显生趣盎然。再如，日本出光美术馆藏南宋戗金间攒犀菊花纹方盘，原系日本江户时代大阪巨商鸿池家的旧藏，口边长20厘米、底边长15.7厘米、高2.5厘米，木胎。盘敞口，弧壁，平底，通体髹黑漆。盘内采用戗金技法表现土坡之上一丛盛开的菊花，壁饰一周松鼠葡萄纹；空白部分则密钻小圆孔，内填漆再磨平，形成鱼子纹地图8-64。盘内图案所表现的菊花，偏居左侧，花枝斜欹摇曳，构图尽显南宋院体花鸟绘画的特点，其画稿当出自当时名画家之手；所戗划的线条纤细，但颇为舒展流畅，特别是呈现出的沾满露水的花叶之貌，手法精妙，极具绘画效果。

这时漆器上的楼阁山水人物图画，明显受到当时绘画特别是宫廷绘画画风的影响。南宋晚期及元代，

图8-63
剔彩蒲公英蜻蜓蜜蜂纹盒
引自《存星》，54页，图17

图8-64
戗金间攒犀菊花纹方盘
出光美术馆供图

工细的楼阁山水蔚为流行，自当将界画画稿移植至漆器中。日本名古屋政秀寺等藏剔黑、剔红盘所表现的赤壁赋图，有少许北宋乔仲常《后赤壁赋图卷》（现藏美国堪萨斯纳尔逊博物馆）的影子，特别是其"异时同图"的画法，也为漆器图案所模仿。至于武进蒋塘村5号墓戗金沽酒图漆长方盒（图8-130，见P113）、江阴夏港宋墓戗金醋睡江舟图长方盒（图8-128，见P110）这样的山水人物小景画面，构图疏朗，用笔简洁，但悠然自得于山水之间的那份闲情逸致呼之欲出，称之为文人小品亦不为过。有学者指出，它们与南宋扇画关系密切[1]。

在山水构图方面，受"南宋四大家"中的马远、夏圭影响较大，多采用边角式构图，表现临江楼阁一类画面。这一装饰手法一直持续流行至明代中期。

日本东京国立博物馆藏南宋剔黑婴戏图盘、永青文库藏南宋嵌螺钿梳妆折枝图漆奁等，所表现的蕴含多子多孙、多福多寿等吉祥寓意的婴戏题材，在宋代也颇为流行，并涌现出苏汉臣等绘画名家。现存宋代漆器所饰婴戏图，在具体形象刻画等方面，与美国克利夫兰博物馆藏南宋《百子图》团扇等有部分相似之处。

在具体表现手法上，此时不仅雕刻、镶嵌精致，诸细节皆一丝不苟，而且开始强调层次感，或以不同颜色的底色加以区分，或采用细密的锦纹来突出主体纹样，这在雕漆类漆器上表现得尤为充分。至少在南宋时，一器之上已采用3种不同的锦纹分别表现天、地、水，以及远景、中景和近景。日本政秀寺藏南宋剔黑后赤壁赋图盘，即以长条形锦纹（或称"帘纹"等）表示天空，菱格锦纹表示地面，波浪状锦纹表面水面，再配以黑、红、黄3种对比强烈的色彩，俨然一幅立体图画。

[1]周功鑫：《由近三十年来出土的宋代漆器谈宋代漆工艺》，（台北）《故宫学术季刊》4卷1986年第1期，第100页。

图8-65
剔黑双凤花卉纹长方盘
引自《宋元の美》，图版89

同时期部分剔刻花鸟图案的雕漆作品，亦借鉴此类手法，呈现剪纸般效果，颇具装饰性。日本德川美术馆藏南宋剔黑双凤花卉纹长方盘图8-65、日本私家藏南宋剔黑孔雀牡丹纹方盘图8-66等，皆如此。

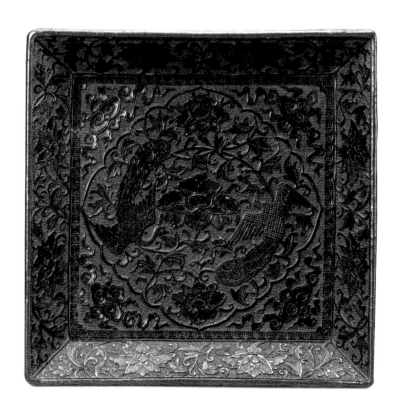

图8-66
剔黑孔雀牡丹纹方盘
引自《宋元の美》，图版109

装饰技法

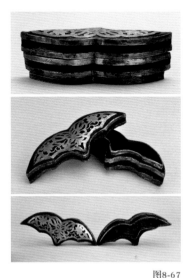

除款彩、百嵌等个别门类外，今天中国漆工艺所应用的各主要装饰技法，至宋元时均已齐备。但这时以素髹、雕漆、螺钿等工艺应用最广，也最具成就和特色。

唐、五代时风行的金银平脱工艺，自北宋开始，便在南方及中原地区销声匿迹，甚至"平脱"一词也罕见于宋代文献。它的消失，当与北宋以来流行时尚的变化密切相关。宋太祖、太宗等崇尚节俭，太宗、真宗以降不断诏令禁止贴金等类器用的制作生产。据《宋史·舆服志五》载，大中祥符元年（公元1008年）"禁断"："金银箔线，贴金、销金、泥金、蹙金线装贴什器土木玩用之物，并请禁断……"大中祥符八年（公元1015年）再次下诏，并明确处罚措施——"内廷自中宫以下，并不得销金、贴金、间金、戗金、圈金、解金……，并不得以金为饰。其外廷臣庶家，悉皆禁断……违者，犯人及工匠皆坐。"高压之下，金银平脱一类漆器不再生产，工艺渐渐失传，自然难以避免。

金银参镂工艺则仅在辽境内有个别发现。科尔沁左翼后旗吐尔基山辽墓出土4件采用金银参镂工艺或银参镂工艺装饰的漆盒，它们造型各异，但所饰金、银饰片既大又厚实，大面积包镶器表。例如，银参镂菱角形漆盒最大边长15.3厘米、最宽及高5.3厘米，木胎。由盖与盒身扣合而成，平面呈弧曲的菱形，似一只飞翔的大雁。盒表里皆髹暗红色漆，口沿、折角等处镶银钿，盖面包镶镂空银片；银片外设随形边框，内饰花卉图案，花瓣鎏金，并雕细部筋脉图8-67。这批辽代早期的金银参镂漆器，同成都前蜀王建墓宝盝、册匣等时代与工艺相近。

此外，吐尔基山辽墓亦出土一件嵌玉石鎏金包银黑漆盒，其木胎内外均包镶银饰，器表还多处镶嵌玉、绿松石、红宝石及水晶饰件（片），仅局部镂空处显露黑色漆胎图8-68，同样具有浓郁唐代装饰工艺风格。葬于辽统和十一年（公元993年）的多伦小王力沟萧贵妃墓出土的漆枕[1]，木胎，先髹黑褐色漆，再贴饰蝴蝶状银片，银片上錾刻细部纹样，边缘用银铆钉与胎体固定，与汉代漆器贴金银片工艺相近。该枕契丹民族特色明显，当属辽漆工作坊产品，代表了辽代中期辽地漆工艺水平。

[1]内蒙古文物考古研究所．《内蒙古多伦县小王力沟辽代墓葬》．《考古》2016年第10期。

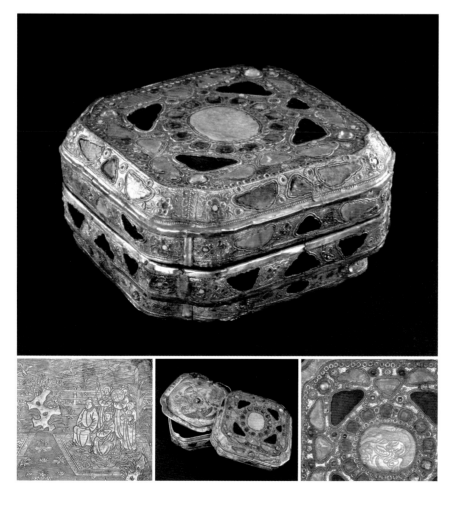

图8-68
吐尔基山辽墓嵌玉石鎏金包银漆盒
内蒙古自治区文物考古研究院供图

1 素髹

素髹是最古老的中国漆工技法，自漆器诞生之日起即普遍应用，然而，除历史上个别短暂阶段外，素髹漆器一直不为人所重。到了宋代，似乎这一切有了质的改变，它开始为各阶层所普遍接受和广泛使用，地位有了大幅提升[1]。

最突出的现象，当属北宋刘安世造"混沌材"琴图8-69、"松石间意"琴等传世宋代名琴，它们皆素髹，除刻铭外不做其他装饰，而非像日本奈良正仓院藏"金银平文琴"那般精心装扮。宋代是中国古琴发展史上的高峰期，不仅宋徽宗等帝王精通琴艺，文人士大夫阶层亦以抚琴为雅事。这时的琴及与琴配套使用的漆案等，制作均十分讲究，南宋赵希鹄《洞天清录》等书中曾有专门记述，它们是当时素髹漆器最高水平的杰出代表。

素髹漆器地位的提高，与这一时期漆器造型美观、相关工艺全面改进和提升密不可分。此时大多数素髹漆器的木胎骨，采用圈叠胎工艺制作，再经打底、布漆、垸漆、糙漆等工序，工艺十分讲究。麹漆阶段亦经多道髹饰，大都漆层肥厚，再经退光或推光处理，或精光内蕴，或光

[1]尽管目前出土宋元素髹漆器的墓葬墓主生前地位普遍不高，但以当时社会崇尚素简内敛的流行时尚、宫廷瓷器的装饰风格等综合分析，此判断当问题不大。传世"松石间意"琴为宋徽宗时所造官琴，通体素髹，亦可作为旁证。

图8-69
刘安世造"混沌材"琴　引自《中国漆器全集（4）》，图九九

亮照人，抚之如丝般顺滑，圆润优雅，秀美可爱。有的真正达到了"其质至美，物不足以饰之"（《韩非子·解老》）的境界。

迄今出土的这一时期漆器，几乎件件长期浸泡水中，对漆面色泽等有一定影响，即便如此，不少素髹作品出土时仍光彩夺目，展现当时各地官办漆工场与民间漆工作坊高超的工艺水平。应该说，此时精心制作的素髹漆器工序复杂、工艺考究，其制作难度与耗时长度并不逊于雕漆、戗金等其他工艺门类，更是南北朝以前历代素髹漆器所难以比拟的。当时的民间漆工作坊也格外重视素髹，甚至在其产品上以铭文形式强调自身"素漆"工艺精湛、质量上乘。宝应安宜东路10号北宋墓花口黑漆盆的腹壁外侧，即特别标注"孙行素漆"等字样（图8-40，见P036）；淮安杨庙3号墓花口漆碗外底则朱漆书"选行素漆/丙子口张家自造上牢"2行铭文图8-70，亦突出强调"素漆"。

宋代素髹漆器以黑髹者居多，少数器内及器表髹褐漆（栗壳色、酱红色或紫褐色漆）等，但底部多髹黑漆。另有部分内黑外红或外黑内红，鲜有通体髹朱漆及金漆者，这可能与宋王朝几次下令禁朱漆有关，例如，北宋景祐三年（公元1036年）颁发诏书："凡器用毋得表里朱漆、金漆，下毋得衬朱。"

还需说明的是，部分宋元素髹漆器上可见多层漆色，例如，日本根津美术馆藏南宋朱漆多曲花口盘，器表先后通体髹淡褐、深红漆及透明漆；青浦元代任氏墓漆奁，红漆之上亦罩一层黑漆，形成表面黑红的装饰效果；等等。它们是当

图8-70
淮安杨庙3号墓花口漆碗铭文
引自《文物》1963年第5期
49页，图二.1

年制作时有意为之，还是清理保养时重髹所致，还有待日后研究确认。

黑髹

宋元素髹漆器中以黑髹最为常见，多通体一色，色泽纯正。例如，杭州老和山201号墓漆钵[1]，为南宋高宗绍兴三十二年（公元1162年）临安（今浙江杭州）符家漆工作坊所制，一套大小3件，口径17.5～18.5厘米、底径11.5～12厘米、高6.1～6.6厘米，薄木胎。直口略内敛，弧腹，平底。器表腹部横书"壬午临安府符家真实上牢"字样图8-71。钵表里皆髹黑漆，色泽纯正，质地细密，出土时内蕴精光，虽通身未做其他装饰，但淳朴素雅，堪称珍品。

朱髹

目前发现的这一时期朱髹漆器主要为元代作品，另有部分辽、金遗物，通体朱髹的北宋、南宋作品较少。其实，宋"以火德王"，重红色，国家祭祀、宫廷日用漆器多朱髹，朱漆的地位要高于黑漆[2]。

受宋王朝禁朱漆令的影响，目前发现的宋代朱髹漆器，往往在底足等局部髹其他色漆以避免"表里朱漆"。例如，淮安杨庙北宋墓朱漆盘等底部或圈足上髹一周黑漆；温州百里坊出土的7件漆勺，通身髹明艳的朱漆，唯有柄端所雕6道凸棱处髹黑漆图8-72；等等。辽、金则无此限

[1]发掘者称之为"碗"，见蒋赞初：《谈杭州老和山宋墓出土的漆器》，《文物参考资料》1957年第7期，另有学者称之作"盂"，见扬之水：《国家博物馆藏"杂项"文物中的生活与艺术——以漆木器为例》，《中国国家博物馆馆刊》2017年第7期。

[2]韩倩：《宋代漆器》，清华大学硕士论文，2007。

图8-71

老和山201号墓漆钵　浙江省博物馆供图

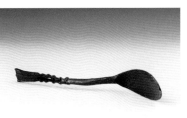

图8-72

温州百里坊朱漆勺　温州博物馆供图

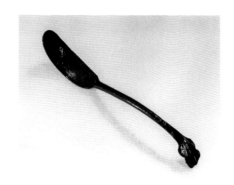

图8-73
宣化张世本墓曲柄舌形漆匙
引自《中国漆器全集（4）》，图一一二

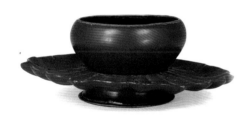

图8-74
朱漆盏托
引自《唐物漆器》，图168

制，辽庆州白塔内出土的两件漆碟，以及巴林右旗和布特哈达辽墓漆匙、宣化金代张世本墓漆箸和曲柄舌形漆匙等，皆通体髹朱红或紫红色漆8-73。而且，宋代朱髹漆器所髹朱漆色泽偏深、偏暗，不似辽金朱漆那般浓艳鲜亮。

及至元代，素髹漆器器表髹红漆几成时尚，其红中偏橙红、橘红，特征明显，有学者称之为"元代红"[1]。日本德川美术馆藏元代朱漆盏托，口径7.8厘米、托盘径16.4厘米、足径7.5厘米、高6.1厘米，盏呈钵状，敛口；托盘为七曲花瓣形，矮圈足。其内髹黑漆，外髹朱漆，色泽偏橙红，鲜艳光亮图8-74。

褐髹

以宋代较为常见，有栗壳色、酱红色或紫褐色等不同区分，其中栗壳色或为宋代新发明的漆色，色泽华丽但不失深沉，惹人喜爱。

北宋官琴"松石间意"琴，即髹栗壳色漆。其为宋徽宗宣和二年（公元1120年）设在都城东京的官琴局所制官琴，清代入藏宫中，并于乾隆六年（公元1741年）装匣，琴与匣均刻乾隆帝御题诗一首。其通长126厘米、隐间115厘米、肩宽21厘米、尾宽13厘米、厚4.7厘米，木胎，施鹿角霜灰漆。

[1]陈晶、包燕丽：《"元代红"素面漆器考释》，（台北）《故宫文物月刊》2005年第9期（总270期）。

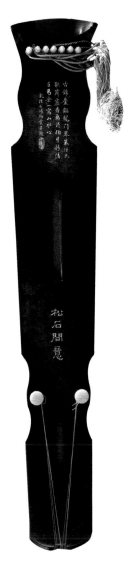

图8-75
"松石间意"琴（背面）
曹勇摄

琴作宣和式，长方形龙池、凤沼。琴体阔大厚重，琴面栗壳色漆上显现蛇腹纹间冰裂纹，底有细密的牛毛断纹。龙池之下刻隶书琴名"松石间意"。琴腹池内有刻铭，右为"宣和二年御制"，左为"康熙庚午王汉章重修"。据清宫档案记载，琴下青玉轸足，系雍正四年（公元1726年）所配。此琴仍基本呈现北宋时原貌，所髹栗壳色漆色泽深沉，致密细腻，漆下灰胎肥厚，展现了宋代中央政府所属官营漆工场的漆工艺水平图8-75。

宜兴和桥南宋墓漆圆盒，亦髹栗壳色漆，属难得的南宋素髹漆器精品。其口径23厘米、底径16厘米、高25.3厘米，木胎。由盒盖与盒身扣合而成，盖平顶，弧肩，直壁。器表通体髹栗壳色漆，内髹黑漆。其造型规整，虽形体较大，但壁厚仅0.4厘米，颇显轻盈秀丽。所髹漆层细密，色泽美观，精光内蕴，出土时光洁如新，惹人喜爱图8-76。

图8-76
和桥南宋墓漆圆盒
南京博物院供图

图8-77

七曲花瓣形褐漆盘　下载于美国国立亚洲艺术博物馆网站

　　海外所藏宋元素髹漆器多属传世品，不少保存完好，其中美国华盛顿国立亚洲艺术博物馆藏南宋至元代早期的七曲花瓣形褐漆盘，堪称这一时期褐髹佳作。盘直径22厘米、高3.5厘米，木胎，盘口及壁作七曲花瓣形，平底。盘口设宽沿，盘壁弯曲呈"S"形，内外轮廓往还反复形成波浪起伏，颇具流动之美。通体髹紫褐色漆，漆层肥厚，色泽莹润光亮，风雅迷人图8-77。

绿髹

　　宋元时，绿漆应用甚广。北宋宋敏求《春明退朝录》："绿髹器，始于王冀公家。祥符、天禧中，每为会，即盛陈之，然制自江南，颇质朴。庆历后，浙中始造，盛行于时。"据此可知，绿髹器至少在北宋江南地区曾颇为流行，但通体髹绿漆的宋元绿髹器却少有发现。

　　已知较大面积髹饰绿漆的素髹漆器，多髹绿漆于器之内壁或外壁，另一面髹黑漆或红漆。例如，无锡黎明村北宋墓漆圆

[1]赵祥伦：《扁圆形外红内绿漆盖盒》，载陈晶主编《中国漆器全集（4）》，福建美术出版社，1998，图版七八。
[2]宋子军、刘鼎：《浙江松阳宋墓出土瓷器》，《文物》2015年第7期。

盒，口径 14 厘米、高 4.5 厘米，内髹暗绿色漆，外壁髹朱漆，外底髹黑漆，上朱漆书"真大黄上"4 字[1]图 8-78。松阳工业园宋墓漆碗，口径 12.5 厘米、底径 6.4 厘米、高 7 厘米，七曲花瓣形口，外镶银釦，碗内髹棕红漆，外髹绿漆，外底墨书"丁巳衢州通道内里金上牢"铭[2]。无锡八士镇 2 号宋墓六曲花口碗，口径 13.5 厘米、底径 7.6 厘米、通高 7 厘米，内髹朱红漆，器表通髹绿漆，底朱漆书一花押图 8-79。

图8-78
黎明村北宋墓漆圆盒及铭文
引自《中国漆器全集（4）》，图七八

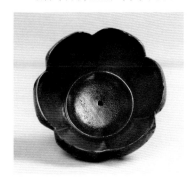

图8-79
八士镇2号宋墓六曲花口碗
无锡市文物考古研究所供图

图8-80
朱绿漆盏托　引自《宋元の美》，图版153

日本等地所藏传世宋元漆器中亦有部分作品属于类似情况，如日本大阪东洋陶瓷美术馆藏南宋朱绿漆盏托，为日本国宝"油滴天目"所附盏托，口径6.7厘米、托盘径16.4厘米、底径9.2厘米、高7厘米，木质圈叠胎。其盏、托盘及圈足的外壁皆髹绿漆，内里髹朱漆。现存绿漆呈暗绿色，但常年遮掩在铜釦之下的部分绿色非常鲜艳，可由此想见当年漆色之美图8-80。

金髹[1]

随着金箔工艺的全面成熟和完善，金髹也登上了历史舞台，现存唐、五代时期木胎及夹纻胎佛像上即有较大面积的贴金痕迹残留。及至宋代，尽管宋王朝多次严禁民间器用采用金银装饰，但宗教造像及用具例外，此时佛造像上应用金髹工艺的情况更为普遍，瑞安慧光塔内即出土有北宋金漆木雕泗洲大圣像、东方持国天王和北方多闻天王像等图8-81、8-82、8-83。

南宋时，管制有所放松，出现少量日用器具采用金髹装饰

图8-81
慧光塔金漆泗洲大圣像　浙江省博物馆供图

[1]明代黄成《髹饰录》称"金髹"又名"浑金漆"，指用贴金、上金、泥金等方法将金贴在器物表面，金色外露，不再罩漆，同以金地上再罩透明漆的"罩金漆"做法不同。其定义稍窄，本书所称"金髹"指以金箔髹饰漆器器表，"浑金漆""罩金漆"皆包含在内。

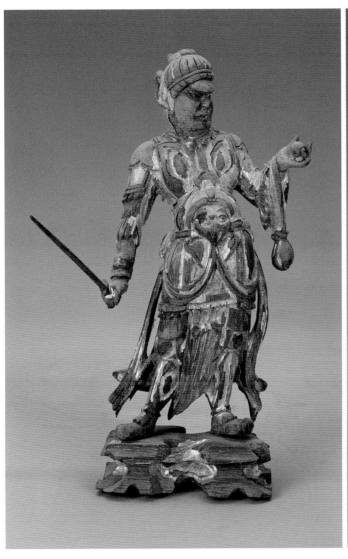

图8-82
慧光塔金漆东方持国天王像
浙江省博物馆供图

图8-83
慧光塔金漆北方多闻天王像
浙江省博物馆供图

现象。例如，2009年温州南塘街工地出土的南宋漆勺，先髹黑漆，再髹泥金漆[1]。福州北郊茶园村南宋端平二年（公元1235年）墓漆佩饰，木胎上刻单鱼、双鱼、心形等图案，器表再罩金漆。

2 描饰

目前所见采用描饰技法装饰的宋元漆器，涉及描漆、描油、描金等几类不同工艺。其中描油多与描漆等结合，单纯以描油装饰者不多，仅见常州北环新村北宋墓棺盖板等个别实例。该棺盖板内髹黑漆，上描绘两朵白色如意云纹。

描漆

作为中国传统漆工装饰技法，描漆工艺简单，又可获得较好的装饰效果，故自史前时期以来一直广泛使用。然而，目前发现的采用描漆工艺装饰的宋元漆器却出土数量很少，例如，2005～2010年温州老城区及其周围发现的30余批次300余件宋元漆器中，仅有一件描金、描漆并用的漆器残件。传世的宋元描漆作品数量也相当有限，予人描漆工艺在当时应用甚少之感。以常理推测，描漆当不至于与另一常用装饰技法——素髹差距如此明显，至少应该在庶民阶层的普通日用漆器装饰上大有用武之地，其出土数量少，或与考古发掘的局限等有一定关系。此外，日本学者曾对日本所藏部分宋代素髹漆器进行观察和检测，其中有的表层漆下可模糊地辨别出花鸟及折枝花卉装饰痕迹，并推测大概是因为原有漆绘、密陀绘的图案经过长时间磨损早已不复存在了[2]。如这一分析不误，现存一些素髹漆器当年有可能曾采用描漆等装饰，在磨损、损坏后经重新髹饰，才形成今天所能见到的模样。有些素髹漆器的再审视、再检测问题，值得重视。

这一时期描漆漆器，最精彩的当数20世纪50年代初大同金墓出土

[1]伍显军编著《漆艺骈罗　名扬天下》，中国对外翻译出版有限公司，2013，第11页。
[2]小池富雄：《宋代雕彩漆的再发现》，叶雅、何振纪编译，《中国生漆》2018年第1期。

图8-84
大同金墓彩绘蝶梅翠竹纹漆碗
王雁卿供图

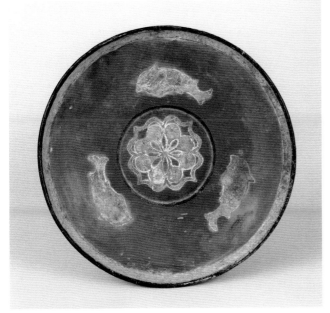

图8-85
三鱼纹漆盘及铭文
引自《宋元の美》，图版134

的彩绘蝶梅翠竹纹漆碗。该碗口径11厘米、足径4.7厘米、高3.5厘米，木胎。直口，折沿，斜弧腹，平底，下设圈足。通体髹褐漆为地，外腹壁上以多种色漆描绘3组图案，分别表现一株白梅、一丛翠竹及3只黄蝴蝶，构图虽不甚讲究，但画面颇为雅致图8-84。

日本私家藏彩绘三鱼纹漆盘，底有南宋德祐元年（公元1275年）纪年铭，时代相对明确，更显难得。该盘口径16.1厘米、底径6.7厘米、高3.1厘米，木胎。盘敞口，弧腹，下设圈足。除圈足内髹黑漆、口缘髹绿漆外，通体髹朱漆，内底绿色圈带内以红、绿等色漆描绘大朵花卉，圈外等距离绘饰3条游鱼。圈足内朱漆书铭文一行"德祐元年戊位置□"图8-85。

察哈尔右翼前旗巴音塔拉元集宁路遗址内发现的彩绘莲花纹漆碗，装饰较为简单。碗口径11.6厘米、足径9.2厘米、高3厘米，木质圈叠胎。直口，弧腹，

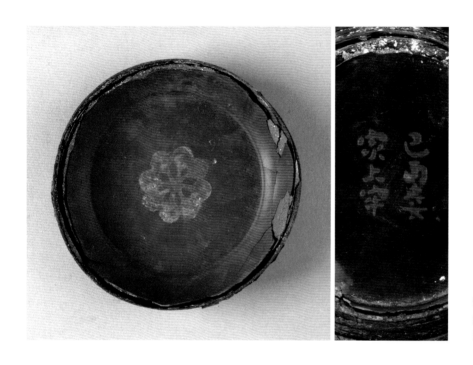

图8-86
集宁路遗址彩绘莲花纹漆碗及铭文
内蒙古自治区文物考古研究院供图

平底，矮圈足。通体髹朱漆，内底正中绘一朵白莲花。圈足内底髹褐漆，上朱漆书"己酉妾（？）/家上牢"2行6字图8-86。其所标"己酉"年应为元至大二年（公元1309年），当出自某一民营漆工作坊。

描金

由于北宋王朝政府严禁民间器用采用金银装饰，北宋描金漆器实物存世数量有限，且皆属宗教用品；南宋及元代，描金漆器增多。但瑞安慧光塔描金堆漆舍利函及经函充分表明，北宋描金工艺在同期绘画等门类的影响下，不仅艺术成就突出，还创造性地发明了晕金技法[1]，对后世描金工艺产生深远影响。

据函上题记可知，慧光塔描金堆漆舍利函约制作于北宋庆历二年十二月，即公元1043年元月。方形函身，下设须弥座，底边长24.5厘米、高41.2厘米，上承盝顶盖，木胎。通体髹棕色漆，底座四角饰堆漆菊花纹，内开壸门，中心饰堆漆奔兽。盖顶、斜坡及周壁四角亦饰周缘散嵌珍珠的堆漆菊花纹，在盖四壁中心壸门部位还以描金技法绘梵

[1] 长北：《髹饰录析解》，江苏凤凰美术出版社，2017，第62页。

图8-87

慧光塔描金堆漆舍利函

浙江省博物馆供图

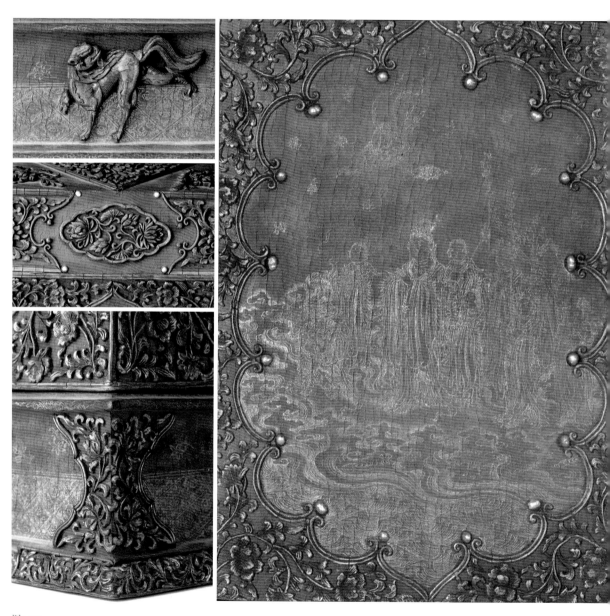

图8-88
慧光塔描金堆漆舍利函局部
浙江省博物馆供图

天、帝释天礼佛等内容的图画图8-87、8-88。画面中人物众多，用笔一丝不苟，线条婉转流畅，飘逸中寓宁静，与《朝元仙仗图》《八十七神仙卷》等传世宋金绘画名作风格接近。值得关注的是，其描金云纹轮廓内所涂金彩有浓淡之别，效果特别。函底金丝栏内金书11行，具录施主名位，结尾署"大宋庆历二年壬午岁十二月题记"款。出土时内盛银瓶、金髹木雕天王像等物。

慧光塔描金堆漆经函，亦制作于北宋庆历二年前后，分内外两重，其中内函底边长33.8厘米、底宽11厘米、通高11.5厘米，楠木胎，直壁，下设须弥座，上覆盝顶盖。除函底外，通体皆描金绘饰工笔图案：须弥座以菱格为地，上绘神兽；盖顶以忍冬纹为地，上绘3组双凤纹；盖壁以缠枝花为地，上描饰8组花鸟纹图8-89、8-90。所有纹样皆清钩，轮廓内再作浓淡渲染。出土时函内盛装瓷青纸金丝栏银书《妙法莲华经》残卷和金丝栏金书《宝箧印陀罗尼经》卷。据同出的"建塔助缘施主姓名"可知，其与经卷皆为永嘉县严士元所舍。

图8-89
慧光塔描金堆漆经函内函
浙江省博物馆供图

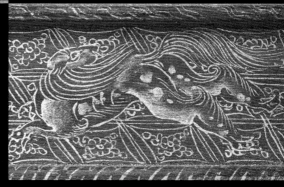

图8-90

慧光塔描金堆漆经函内函局部

浙江省博物馆供图

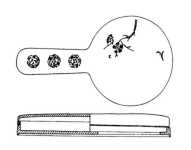

图8-91
黄涣墓描金月梅图执镜盒
引自《福建文博》2004年第2期
图三.5

　　邵武故县南宋黄涣墓描金月梅图执镜盒，盒径14.5厘米、执柄长12厘米、宽4厘米、通高2.6厘米，通体髹黑漆。镜盒上以金彩描绘一幅月梅图，梅枝横斜，一弯新月高挂，旁有薄云浮动，淡淡的月辉投射虬枝之上，尽显北宋林逋名句"疏影横斜水清浅，暗香浮动月黄昏"的诗意。执柄上饰3组团花纹样图8-91。

　　韩国北村美术馆藏朱漆描金出行图漆奁，亦相当精彩。奁口径及高均为27.8厘米，夹纻胎。由盖、格及底三部分扣合而成，平面呈多曲莲瓣形，直壁，近底处内收，下设圈足，造型与武进蒋塘村5号墓戗金花卉人物奁近似。器表髹朱漆为地，盖顶平面圆开光内以描金技法装饰楼阁人物图案，画中主人乘马穿行街衢中，前后各有两人分别手捧、怀抱、肩扛盒、琴、扇等物随行，街旁楼内一人探身观瞧，楼阁间点缀松枝，屋顶处有数朵祥云；侧壁上下分5层装饰，每层设菱形开光，内以描金绘各式山水人物图案图8-92。该奁器表描金兼用线描、平涂等手法，工艺复杂，盖顶画面叙事完整，内容丰富，所绘人物各具情貌，颇有南宋李嵩人物画的特点；奁壁开光与周边锦纹一疏一密，虚实相间，亦富特色。

图8-92
朱漆描金出行图漆奁
引自《东亚洲漆艺》
76页、77页

3 雕漆

作为最具中国漆工艺特色的技法，雕漆经长时间蓄力，终于在宋元时期大放异彩。按器表髹漆颜色及装饰纹样的不同，这时的雕漆可分剔犀、剔红、剔黑、剔彩等品种，皆工艺成熟、完善，其中以剔犀的成就最显突出。

此时雕漆制品生产颇为兴盛，涌现出杭州、福州、温州、徽州、嘉兴等多处制作中心，产量较前代大幅增长，还诞生了张成、杨茂等因雕漆技艺高超而远近闻名的工艺大师，并因文人记述而青史留名——在具有不重视工匠传统的古代中国，这是极为罕见的，也反衬出他们艺术成就之杰出。据现存漆器铭款可知，当时的漆工名匠还有戚寿、周明、朱璟、张敏德等，他们同样达到相当高的工艺水准。

有关张成、杨茂的文献记录皆只言片语，我们仅知晓他们为元代晚期嘉兴府西塘杨汇（今浙江嘉善县北）人，其雕漆"最得名"（明代曹昭《格古要论》），"技擅一时"（明代高濂《遵生八笺》）。他们不仅在国内享有盛誉，在日本也广受推崇，甚至日本人在两人名字里各取一字，合称"杨成"，并将专门从事剔红（雕漆）制作、修复和鉴定的漆工家族称"堆朱杨成"[1]，其以"堆朱"为姓氏，以"杨成"为传世名号，从足利将军时代沿用至今已有数百年之久[2]。据初步统计，存世署两人名款的漆器有五六十件之多，涉及剔犀、剔红等品种，张成款作品较多，署杨茂款者仅数件而已，其中部分可能为当时或稍晚的仿品，大体可信的有二三十件。安徽省博物馆藏张成造剔犀云纹盒、故宫博物院藏张成造剔红栀子纹圆盘及杨茂造剔红尊等，堪称实用性与艺术性完美结合的珍

[1]清代黄遵宪《日本国志》卷四十载："江户有杨成者，世以善雕漆隶于官。据称其家法得自元之张成、杨茂云。……日本国、琉球国独爱此物。杨成之法盖本此二家也。"
[2]小池富雄：《浅谈〈雕漆之美〉》，载《雕漆之美》，台北市双清文教基金会，2023，第8页。

品。以这些现有实物分析，他们雕漆所用刀法多"藏锋清楚，隐起圆滑，纤细精致"（明代黄成《髹饰录》），技臻绝妙。然而，与张成、杨茂二人几乎同时或略晚的曹昭在其《格古要论》中描述他们的作品，"但朱薄而不坚者，多浮起"；明代晚期的高濂在其《遵生八笺》中亦称："但用朱不厚，漆多敲裂。"曹、高两人所见之雕漆作品，是否为张、杨二人的仿品？目前尚不得而知。

现存传世宋元雕漆实物，多由海外博物馆及相关机构收藏，其中以日本的博物馆及寺庙等所藏数量最为丰富；国内仅故宫博物院、浙江省博物馆等有少量收藏。江苏、上海、福建、山西、甘肃、四川等地宋元墓亦有部分雕漆漆器出土，多属剔犀品种；剔红器则以青浦任氏墓剔红东篱采菊图盘、漳县汪惟贤墓剔红双龙牡丹纹长方案等元代作品最为重要。

已知宋元雕漆漆器多木胎，以日用器具为主，包括盒、盘、匣、瓶、盏托、奁及器柄等，以各式盘、盒居多。剔犀大都雕饰如意云纹（云钩纹）。剔红、剔黑等多以花鸟、山水人物为装饰题材。

就时代而言，现存这一时期雕漆作品大都属于南宋及元代，北宋制品仅见张家港戴港村宋墓剔犀碗、江阴夏港新开河宋墓剔犀盒等寥寥数例。北宋及南宋早中期，剔犀、剔红、剔黑、剔彩等各类雕漆作品普遍漆层较薄，多黄漆地，所刻纹样较浅，表面起伏不大，尚有唐代雕漆"多印板，刻平锦，朱色，雕法古拙可赏"（《髹饰录》）的遗风——这应与当时所髹漆多不羼油而漆层质地坚硬、雕刻不易有关；约南宋晚期，髹漆中开始羼油，漆层变软使雕刻变得容易起来，部分南宋晚

期及元代雕漆作品漆层增厚，至元末，有的漆层相当肥厚，雕剔深峻，层次清晰，刀工也更为讲究。

值得重视的还有日本私家藏剔红梅花纹盒，有日本学者认为它是一件让人思考雕漆技法起源的作品，雕漆工艺诞生初期或许就是这般面貌[1]。该盒口径6.7厘米、底径6.9厘米、高2.1厘米，竹木复合胎。盖与器身交替髹黄漆和朱漆各两遍，漆层较薄，上再简单剔刻显露出一朵朵黄色的梅花图8-93。虽然日本学者定该盒时代为南宋，但以其髹漆之薄、雕刻方法之简单，以及花瓣上不刻叶脉，工艺原始，或许有早至北宋时代的可能。

剔犀

剔犀，又有"云雕"等称谓，日本称"屈轮"。与剔红、剔黑等相比，剔犀工艺较为特殊——其以红、黑、黄等两三种色漆，在胎骨上有规律地交替髹漆上百道乃至数百道，使漆层累积达到一定厚度，再施以一定深度的剔刻；所刻纹饰多云纹及回纹

[1]多比罗：《堆朱梅花文合子》，载《宋元の美——传来の漆器を中心に》，根津美术馆，2004，第143页。

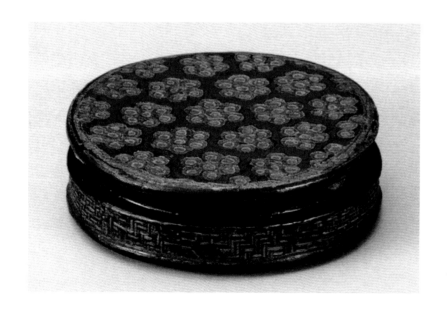

图8-93
剔红梅花纹盒
引自《宋元の美》，图72

（云雷纹）、重圈纹、剑镮纹、绦环纹、如意云纹等，以器表花纹及刀口显现的色漆层弧曲婉转、循环往复为艺术特色。《髹饰录》：

> 剔犀，有朱面，有黑面，有透明紫面。或乌间朱线，或红间黑带，或雕黵等复，或三色更迭。其文皆疏刻剑镮、绦环、重圈、回文、云钩之类。纯朱者不好。

扬明注称：

> 此制原于锥毗而极巧致精，复色多且厚用款刻，故名。三色更迭，言朱、黄、黑错重也。用绿者非古制。剔法有仰瓦，有峻深。

迄今所见宋元剔犀漆器，有盒、镜盒、奁、扇柄等。多用红、黑、黄三色漆：或红面，髹黑、黄相间漆；或黑面，髹红、黄相间漆；又有黑色间朱线者。与《髹饰录》所载相同，但未发现透明紫面品种。因产地差异等原因，宋代即已显现不同的工艺风格。

张家港戴港村北宋墓剔犀碗，器表髹红、黄、紫三色相间漆，剔刻上下两组相间分布的如意云纹（图8-45，见P040）。其表面漆层仅厚0.3厘米，刀口浅而圆，尚显原始，且为银木复合胎，造型更显敦实厚重，十分罕见。武进蒋塘村南宋墓剔犀云纹执镜盒与之工艺大体相同，但漆层略显肥厚，雕工圆熟，刻痕较深。其前端作圆形镜盒，后接执柄，通长27厘米、高3.2厘米，镜盒直径15.7厘米，木胎。器内及底髹黑漆。器表黄褐漆地，上以红、黄、黑三色漆交替髹饰，表面髹黑漆。盒面、周缘及柄部剔刻8组如意云纹图案，惜出土时漆层仅余左下及柄、周缘等部分，后据此复原（图8-25，见P029）。

与蒋塘村南宋墓执镜盒工艺、装饰相近的剔犀漆器，在福州茶园村南宋端平二年（公元1235年）墓等处有所发现，日本、英国等国家和地区的博物馆与相关机构亦有部分收藏。它们皆髹漆已渐肥厚，剔刻较

深。茶园村南宋墓剔犀圆盒，直径15厘米、通高5.5厘米，木胎。器表朱面，黄漆地，盖面中心部位、周边及盒身雕不同式样的如意云纹，盒内及底髹黑漆图8-94。日本私家藏南宋剔犀云纹盏托，托盘径16厘米、通高6.5厘米，黑漆面，雕云纹及香草纹，刀口处可见黑色地上依次重叠髹红、黄、黑、红、绿、黄、黑、红和黑等色漆。此盏口及底足皆作

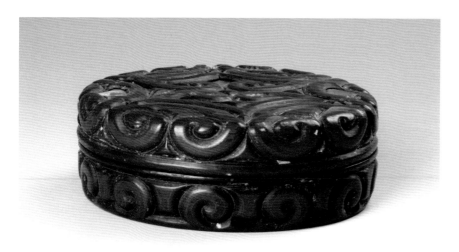

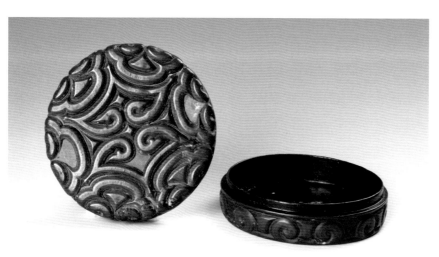

图8-94
茶园村南宋墓剔犀圆盒
引自《中国漆器全集（4）》
图一二五

圆形，中间托盘则为六瓣菱花形，造型别致且优美，雕工爽利，堪称精品图8-95。伦敦大英博物馆藏南宋剔犀盏托图8-96，与之造型、工艺类似。

江阴夏港宋墓剔犀云纹盒，为"乌间朱线"类剔犀的代表作。其口径13.5厘米、高7厘米，木胎；由形制相近的两半上下扣合而成，盒身小平底，附圈足；黑面，通体雕香草纹，其间显露两道红色漆线图8-97。与之工艺类似的还有大同金墓剔犀长方盒，其长24厘米、宽16厘米、高12.2厘米，器表及盒内附设的托盘皆髹黑漆，上剔刻香草纹，紫黑面，刀口黑漆间显露两道红色漆线图8-98。它们皆器表髹漆较薄，其中大同金墓剔犀长方盒漆层仅厚约0.12厘米，所刻线条亦显纤细，与蒋塘村执镜盒等所显示的剔犀工艺判然有别。

现藏安徽博物院的"张成造"剔犀云纹盒，为元代雕漆大师张成的作品，亦属"乌间朱线"类，但刀口深峻，几近1厘米，显现超凡的雕功。盒直径14.8厘米、高6.2厘米，木胎。平面呈圆形，由盖与身扣合而成，盖顶微弧凸；盒身子口，平底。盒面髹黑漆，内显露间隔0.2厘米的3道红色漆线。盒盖及立墙各雕云纹3组，底足施黑色

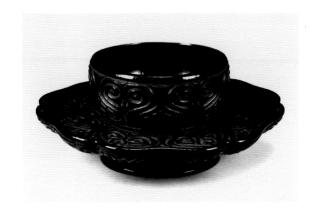

图8-95
剔犀云纹盏托　引自《中国の漆工芸》，28页，图20

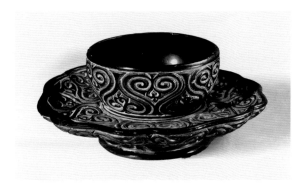

图8-96
剔犀云纹盏托　下载于大英博物馆网站

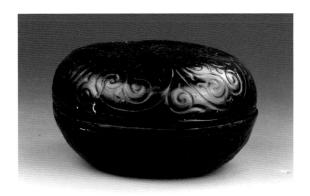

图8-97
夏港宋墓剔犀云纹盒　江阴市博物馆供图

图8-98
大同金墓剔犀长方盒
引自《中国漆器全集（4）》
图一二八

漆，针刻"张成造"3字图8-99。其造型古朴可爱，漆色纯正，质地坚实，漆层堆积肥厚，达数百道之多；线条流畅自如，打磨极精，漆面润滑莹澈，光可照人。仅盖上有一组云纹微有裂损，其他皆保存完好，宛如新制，殊为难得。日本德川美术馆所藏"张成造"剔犀云纹盏托图8-100，工艺与之类似，但刻工等较之略逊一筹。

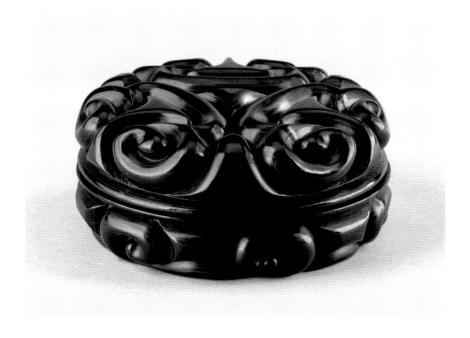

图8-99
"张成造"剔犀云纹盒
安徽博物院供图

图8-100
"张成造"剔犀云纹盏托及铭文
引自《唐物漆器》，15页

明代曹昭《格古要论》中有所谓"福犀"之说，文中称：

福州旧做者色黄滑地圆花儿者，谓之福犀。坚且薄，亦难得。

依曹昭所言，宋元时福州地区剔犀制品当以"坚且薄"为特色。以此检验现存实物，福州茶园村南宋墓剔犀云纹菱花形奁、剔犀云纹八方奁等可能属此类"福犀"。其中的剔犀云纹菱花形奁，最大径15厘米、高15.7厘米，木胎。作六曲菱花形，三撞式，盖、身等合计4层，上下扣合而成。奁表髹红、黄相间漆达10层以上，漆面呈棕褐色，漆层颇为坚硬。盖面及盒身立壁皆雕如意云纹；内壁及底髹黑漆图8-101。剔犀云纹八方奁最大径10.9厘米、通高13.9厘米，木胎，平面呈八方形，亦三撞式，器表通体刻如意云纹图8-102，工艺及装饰与剔犀云纹菱花形奁大体相同。

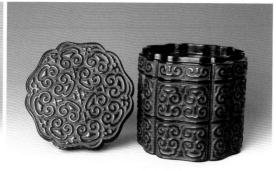

图8-101
茶园村南宋墓剔犀云纹菱花形奁
引自《中国漆器全集（4）》
图一二一

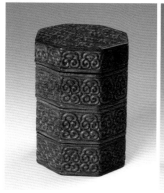
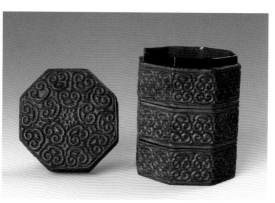

图8-102
茶园村南宋墓剔犀云纹八方奁
引自《中国漆器全集（4）》
图一二〇

图8-103
南海Ⅰ号沉船遗址剔犀香草纹盘
孙健供图

图8-104
南海Ⅰ号沉船遗址剔犀香草纹盘出土情况
孙健供图

台山南海Ⅰ号沉船遗址出水盘、盒、匣等一批南宋剔犀遗物，其中剔犀香草纹盘分大、小两种，大者口径约40厘米，小者口径约30厘米，或圆口或花口，器表多髹红、黑相间漆，有的色彩较为丰富，以黑漆为底漆，其上依次髹红、黑、黄及透明漆、黑色面漆，或器表由外至内分别为红、黄、黑、红、黄诸色漆，显现红色面漆，然后以45度角剔刻纹样，形成仰瓦式刻痕图8-103、8-104。剔犀香草纹撞盒，现存盒盖及两层器身，直径18厘米、通高15厘米，平面呈多曲花瓣形，器表髹黑、红相间漆，剔刻香草纹；盒内髹黑漆。这批出水的剔犀漆器，剔刻纹样较浅，浮雕感不强，尚具"多如印板"的唐代剔红的某些特点。它们表面髹漆普遍较薄，有的漆层仅厚0.15厘米，基本符合福犀"坚且薄"的特征，但是否为福州地区产品还需更深入的研究。

金坛南宋周瑀墓竹丝团扇的扇柄，为迄今所见唯一一例夹纻胎剔犀制品。该扇扇面长26厘米、宽20厘米，扇柄长12.5厘米。扇柄作橄榄形，插入扇柄中间的轴杆可自由转动却拔不出来。扇柄髹内间黑漆的红漆，黑漆面，上镂刻3组如意纹图8-105。柄端刻"君玉"2字，当为墓主周瑀的字。

图8-105
周瑀墓剔犀柄竹丝团扇
引自《中国漆器全集（4）》
图一三〇

图8-106
甲戌林家造款剔犀长方盘及铭文
引自《唐物漆器》，14页

日本德川美术馆藏甲戌林家造款剔犀长方盘，盘底近边缘处针刻"甲戌杓前州桥西林家造"铭文，生产者及制作时间、地点明确[1]，且款识针刻，极为罕见。该盘长21.7厘米、宽11.2厘米、高1.8厘米，木胎。除盘底髹黑漆外，盘面及周沿部位皆厚髹朱漆，内间黑漆，剔刻如意云纹、香草等纹样，刻工深峻，线条圆滑可爱图8-106。铭文中所记地名待考，甲戌年可能为南宋末的咸淳十年（公元1274年）或元代元统二年（公元1334年）。

浙江松阳南宋墓出土的剔犀漆器残件，器表雕刻如意云纹，

[1]关于该盘的年代，学术界分歧较大。有学者将其确定为南宋嘉定七年（公元1214年）或咸淳十年（公元1274年），见根津美术馆编《宋元の美——传来の漆器を中心に》，2004，第142页，以及西冈康宏：《中国宋代的雕漆》，汪莹、张荣译，《紫禁城》2012年第3期，也有学者定为明代，见德川美术馆编《唐物漆器——中国 朝鲜 琉球》（德川美术馆名品集2），1997，第133页。

[1]王飞:《浙江松阳出土南宋剔犀漆器的制作工艺及材质的研究》,《文物保护与考古科学》2017年第4期。
[2]多比罗:《堆黑屈轮文盘犀皮》,载《宋元の美——传来の漆器を中心に》,根津美术馆,2004,第138页。

但纹样边缘又描黑线修饰,最后罩一层红色面漆[1]。其具有红面剔犀的艺术效果,但工艺简化,有偷工减料之嫌。

此外,有日本学者观察到现存部分南宋剔犀漆器的花纹配置方式趋同,相似度高,推测当时部分漆工作坊可能批量生产剔犀漆器[2]。

剔红

剔红,即雕红漆,为最主要的雕漆品种,特别是明、清两代绝大多雕漆制品皆属剔红,故人们常以剔红代指雕漆。不过,以目前存世作品而言,宋代剔红器数量不多,且均为南宋制品,皆表现花卉题材,似乎不如剔犀、剔黑、剔彩流行,这或许与宋王朝几次下令禁朱漆有关——已知南宋剔红器的底部皆髹黑漆或褐漆,盒、箱一类器内壁亦往往如此。及至元代,剔红器明显增多。

考古发掘所获剔红器,以台山南海Ⅰ号沉船遗址剔红双凤缠枝花卉纹盘最为重要。盘口径45厘米、底径35厘米、通高4厘米,木质圈叠胎。口及腹作十曲花瓣形,宽平沿,弧腹,平底,矮圈足。器表髹多道红漆,内底中央圆开光内刻对凤,开光外环绕一周缠枝花卉,包括山茶、梅、兰、菊、芍药、栀子、牡丹、蔷薇、秋葵、莲花、月季、石榴等12种;内壁每曲花瓣内亦各雕3朵缠枝花卉;外底髹褐色漆图8-107。该盘尺寸巨大,装饰复杂,对研究同类传世雕漆作品有重要参考价值。

图8-107
南海Ⅰ号沉船遗址剔红双凤缠枝花卉纹盘
孙健供图

传世宋代剔红器多为海外所收藏，国内仅故宫博物院藏南宋晚期剔红桂花纹盒、上海博物馆藏剔红双螭纹盘等寥寥数件而已。剔红桂花纹盒口径8.7厘米、高3厘米，木胎，器体扁圆，为所谓蒸饼式造型。器表髹朱漆30余道，漆质坚厚；盖面锦地上剔刻桂花一株，盖、身周壁雕回纹，刀工精细、圆润图8-108；盒底黑漆地上有朱漆篆书"墨林秘玩"方形印款，显示其系明代大收藏家项子京（字墨林）旧藏。该盒曾经明代陈继儒鉴赏并著录于《妮古录》一书，再结合雕工技法，朱家溍先生认定其属南宋晚期遗物[1]。

上海博物馆藏剔红双螭纹盘，口径19.7厘米、高2.1厘米，木胎。除底髹黑漆外，通髹朱漆。盘内刻回纹锦地，盘心开光内雕双螭灵芝纹，开光外环绕一周缠枝牡丹纹；盘外壁剔刻如意云纹及心形云纹图8-109。该盘曾经后世改制及重髹，但在宋代剔红器存世罕见的今天仍颇具价值[2]。

[1]朱家溍：《桂花纹剔红盒》，载王世襄、朱家溍主编《中国美术全集·工艺美术编·漆器》，文物出版社，1989，图一〇三。
[2]上海博物馆编《千文万华——中国历代漆器艺术》，上海书画出版社，2018，第104—105页。

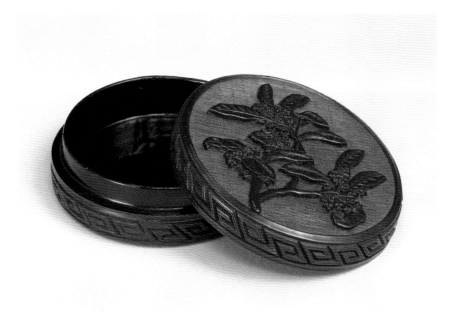

图8-108
剔红桂花纹盒
故宫博物院供图

图8-109
剔红双螭纹盘
上海博物馆供图

海外收藏的宋代剔红器以日本最为丰富，它们有的来源清晰，传承有序，故更显重要。除前述南宋剔红山茶梅竹纹盘（图8-51，见P048）外，镰仓圆觉寺收藏的剔红孔雀牡丹纹盒，亦属南宋末年东渡日本的无学祖元禅师的遗物。盒口径17.6厘米、高5.6厘米，木胎，器体扁圆，除内里、底髹黑漆外，通体髹朱漆。盖面雕两只相对翔舞的孔雀，周边填饰牡丹、莲花等花卉及枝叶，构图繁密；盖、身周壁亦雕牡丹、莲花等花卉及枝叶图8-110。其髹漆较薄，剔刻不深，但雕工精致，磨工讲究，展现了南宋剔红器的工艺特点。

日本东京国立博物馆藏洪福桥吕铺造剔红双凤花卉纹长方盒，原属江户时代"德川御三家"之一的尾张德川家旧藏。口长20厘米、宽12.5厘米、高9.7厘米，黄漆地，上髹朱漆。盖表刻相对翔舞的双凤，周围满饰莲、菊、山茶、栀子、蔷薇及葵花等花卉纹样；盒身亦剔刻各式花朵及枝叶；器内壁及底髹黑漆。盖背面左侧刻"洪福桥吕铺造"6字（图8-49，见P045）。该盒髹漆颇厚，雕刻亦深，但刀法圆润；所刻图案留白较多，花卉及枝叶亦勾划细部纹理，略显粗放，看似随意，却仍获得较为理想的装饰效果。

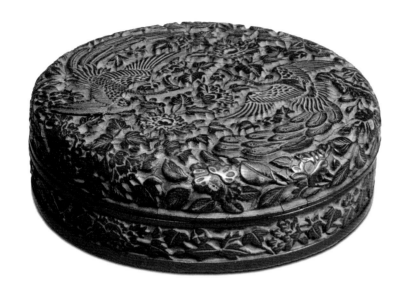

图8-110
剔红孔雀牡丹纹盒
引自《宋元の美》，图92

　　出土的元代剔红器，以青浦北庙村元代大画家任仁发家族墓随葬的剔红东篱采菊图盒最为重要。其直径12厘米、高3.9厘米，木胎。器体扁圆，盒身出子口上承盖，盖平顶；盒身直壁，平底。器表髹枣红色漆，盖面雕"东篱采菊图"：下部正中一老者头戴纶巾，身穿长袍，正右手持杖驻足前视，身后跟随一手捧菊花的童子；右侧置竹篱及一株松树，松枝虬曲笼罩天空，左侧点缀树石；上部表现大片水面，饰弧曲的水波纹为锦地。盖、身立墙皆雕饰回纹带。其盖面雕刻表现自东晋大诗人陶渊明"采菊东篱下，悠然见南山"诗意，意境深远，同时用漆厚实，雕工劲健，磨制精细，不见刀痕，工艺水平高超。该盘未刻款识，雕工与同时期嘉兴地区剔红相近，但构图更显疏朗。也有学者认为，其所展现的工艺风格与漆工大师张成、杨茂一派不甚相同，当代表另一种元代剔红风格[1]。

　　署张成款的元代剔红作品已知有20余件，多盘、盒类器，所表现的内容可分花鸟、山水人物两大类。现藏故宫博物院的"张成造"剔红栀子纹盘，直径17.8厘米、高2.8厘米，木胎。敞口，弧腹，平底，下接圈足。盘内及外壁髹黄漆为地，上刷约百道颜色纯正鲜艳的朱漆，然后雕刻图案：一朵怒放的栀子占据盘面中心，花瓣、枝叶反正卷折，

[1]包燕丽：《漆器散论》，载上海博物馆编《千文万华——中国历代漆器艺术》，上海书画出版社，2018。

图8-111
"张成造"剔红栀子纹盘及铭文
故宫博物院供图

丰满茁壮；周围散布4朵含苞欲放的花蕾及枝叶，以肥厚规整的盘口为框，构成繁复的构图。盘外壁雕连续的香草纹。圈足内髹黄褐色漆，边缘处针刻"张成造"3字图8-111。其采用元末明初通行的"繁文素地"刻法，不施锦纹，盘面所雕花叶布满全盘；雕工圆润，打磨精细，不露刀痕，再加上漆层肥厚，使所刻栀子愈加生动逼真；花瓣纹理与花叶筋脉亦精细雕刻，这些均与《髹饰录》关于宋元剔红"藏锋清楚，隐起圆滑，纤细精致。又有无锦文者"的记载相符，展现了元代剔红工艺的杰出成就与鲜明特色。

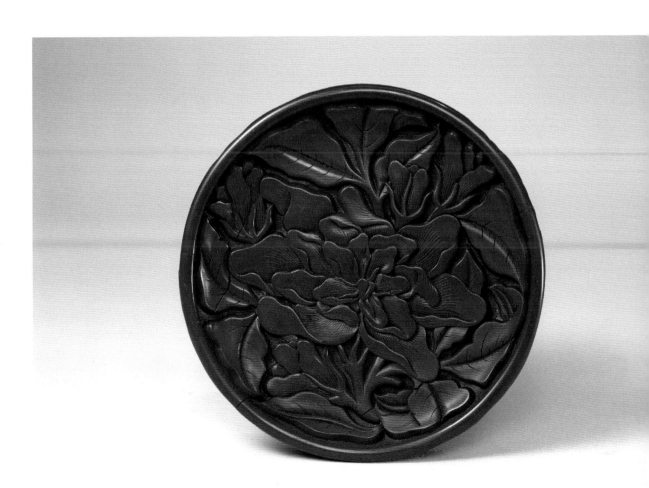

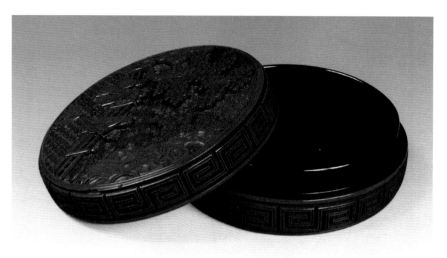
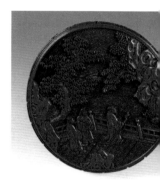

图8-112
"张成造"剔红观瀑图盒
引自《中国漆器全集（4）》，图一五二

中国国家博物馆藏"张成造"剔红观瀑图盒，直径12.3厘米、高4.4厘米，木胎。由盖和盒身扣合而成，平面呈圆形，体略矮，平顶，直壁，平底。盒内髹黑赭色漆，盖面及周壁髹约80道枣红色漆，色泽光亮莹润。盖面刻观瀑图：一持杖老者正倚栏眺望对面山峦飞瀑，身后侍立二童子；下部及左下角置嶙峋怪石，左下角石后斜伸一树，右侧山峦亦树石相依；中部刻回卷的曲线表示水波，栏下部刻内饰花朵的菱形方格纹为锦地。盒盖、身周壁各刻一周卷云纹。盒底左侧边缘处针刻"张成造"3字，字体纤细遒劲图8-112。该盒器表用漆肥厚，刀工圆润，盖面构图疏朗，布局错落有致，人物主题突出，富有山水画趣味。

与张成齐名的漆工大师杨茂也有剔红作品传世，表现的题材亦分花卉、山水人物两大类，张、杨两人作品面貌相近，但在构图、雕工等方面存在一定差异。故宫博物院藏"杨茂造"剔红花卉纹尊，口径12.8厘米、高9.4厘米，木胎。造型与同时期瓷尊相近，敞口，长颈，鼓腹，

圈足。通体髹红漆，口内外及腹部雕花卉三匝，有菊花、栀子、桃花、牡丹等，配以舒展的枝叶，花卉及枝叶表面打磨后略显平滑，表面再阴刻花筋、叶脉，清新淡雅。黄漆地，不施锦纹。内施黑漆，底、足亦施黑色退光漆，上针刻"杨茂造"3字图8-113。该尊漆层不厚，但刀法娴熟，磨工精细。相较张成以花卉为题材的雕漆作品而言，杨茂之作一般用漆不厚，花卉表面略显平滑，花叶上再阴刻细部纹样，给人以娇嫩、淡雅、清新之感。

故宫博物院藏"杨茂造"剔红观瀑图八方盘，口径17.8厘米、高2.6厘米，木胎。盘口边缘作八等分，平底，下置矮足。盘内中间八方开光内雕"观瀑图"：左侧显露山坡一角，坡上树木蓊郁，其中一株松树盘旋而上，虬枝外展，树后殿阁掩映；阁外一老者正凭栏远眺右

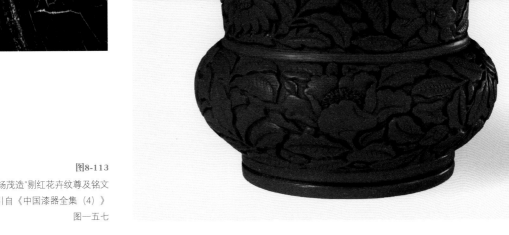

图8-113
"杨茂造"剔红花卉纹尊及铭文
引自《中国漆器全集（4）》
图一五七

侧山峰流瀑，身后侍立一童子；阁中置一方桌，桌旁一童子正捧物欲
出。设3种锦地分别表现天、地、水：用宛若浮云的窄长的回纹锦地表
示"天"；"地"为规整的菱格云纹锦地，菱格内饰重瓣小花；"水"
则用婉转的曲线锦地展现，犹如起伏的波浪。盘周沿及背面刻由俯仰的
牡丹、茶花、菊花、栀子和千日榴等组成的纹带图8-114。足内髹黄褐色
漆，足边原刻"杨茂造"3字，后遭涂抹掩饰但仍较为清晰；另有后刻
的填金"大明宣德年制"款。该盘所刻人物、殿阁、古松等以高浮雕手
法表现，并衬以阴刻的地纹，加之刀法圆熟，图案格外生动逼真。盘心
图案与张成造剔红观瀑图盒题材大体相同，构图相近，在表现手法方面
也有较大的一致性，两者相映成趣。

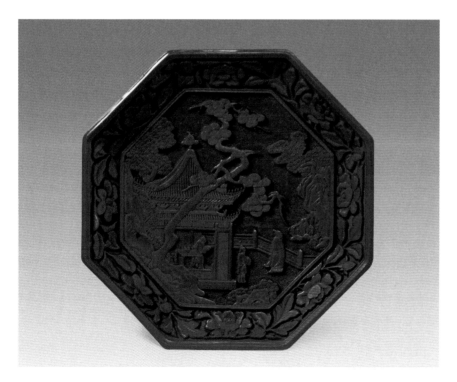

图8-114
"杨茂造"剔红观瀑图八方盘
引自《中国漆器全集（4）》
图一五三

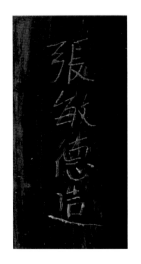

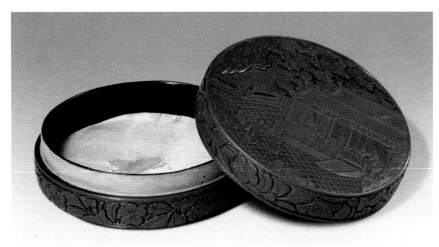

图8-115
"张敏德造"剔红赏花图圆盒及铭文　引自《故宫博物院藏文物珍品大系·元明漆器》，图4

　　除张成、杨茂二人外，存世剔红作品中还有署周明、张敏德等名款者，这些作品风格与张、杨相近，亦具较高工艺水平，他们应为嘉兴一带的名漆工，惜生平无考。现藏故宫博物院的"张敏德造"剔红赏花图圆盒，为存世唯一署张敏德款的作品，口径21.5厘米、高6.7厘米，通体髹朱漆，盖面雕楼阁人物图案：庭院内，两位老者正驻足欣赏旁边一丛盛开的牡丹；两人身后殿宇轩昂，内陈设瓶、几等物，旁侧一人恭立，一人备饮；曲栏之外，山石嶙峋，修竹摇曳；下铺分别表示天和地的锦纹地。盒盖、身周壁雕栀子、茶花、菊花等各式花卉。盒内及底髹黑漆，盖内左侧针刻"张敏德造"4字图8-115。其盖面图案构图完整，布局妥帖，表面髹漆不厚，却雕刻精细，人物虽仅具轮廓，但门窗等细节却一一再现，宛若工细的山水图画。

　　其实，一些未具名的元代剔红器亦具较高艺术水准，说明当时雕漆工艺整体水平相当高超。例如，日本私家藏元代剔红桃花纹花口盘，口

径18.2厘米、高3.1厘米，盘口及壁作七曲花瓣形，通体髹朱漆，内间一层黑漆。盘内锦纹地上雕一株枝杈斜伸的桃花，枝头上花朵盛开，花苞累累，树叶翻卷，颇具写生意趣图8-116。盘外壁雕香草纹。其造型少见，构图简洁，雕工精致，装饰效果突出。

剔黑

剔黑，又称雕黑漆，系器表髹黑漆到一定厚度后再剔刻花纹，与剔红、剔黄等工艺技法相同，仅器表髹漆颜色有异。按地色不同，可细分为纯黑剔黑、朱地剔黑、朱锦地剔黑、黄地剔黑、黄锦地剔黑和绿地剔黑、绿锦地剔黑等多种。现存实物显示，南宋时剔黑漆器颇为流行，这可能与漆本色即黑色，加之宋王朝对红色使用有诸多限制等因素有关。明、清两代，剔黑漆器地位下降，远不能与剔红漆器相提并论。

图8-116
剔红桃花纹花口盘　引自《中国の漆工艺》，图42

现存宋元剔黑漆器，几乎均藏于日本的博物馆及相关机构。除前述日本镰仓圆觉寺藏剔黑醉翁亭图盘（图8-54，见P051）外，现藏日本东京国立博物馆的南宋剔黑婴戏图盘亦属名品。其直径31.2厘米、高4.5厘米，木胎。最下层髹暗红色漆，其上薄髹朱漆，器表黝黑且微显褐色。盘内中心刻中秋之夜的婴戏场面：上方一轮明月高挂枝头，月上玉兔在丹桂树下捣药；枝叶中掩映三重楼阁，阁前庭院右挖池塘，左设花圃，其间绕以曲栏；庭院方砖墁地，10位儿童正在嬉戏，或立或坐或卧，有的牵犬架鸟，有的摇鼓，有的作相扑之戏，姿态各异，生动活泼图8-117。盘内外壁雕由玫瑰、山茶、菊、牡丹、木槿、栀子等组成的花卉纹带，其中盘内壁所刻花叶多正面形象，盘外壁则正相反，当经精心设计。其所髹漆层较薄，所刻花纹纤细精致，藏锋清楚，但凸起不高——庭院中以上饰花纹的方砖墁地作锦地，同儿童、楼阁等高度相差不大。它和剔黑醉翁亭图盘刀法相近，仍有唐代雕漆遗风。

日本私家藏南宋剔黑缠枝莲纹盘，亦具漆层薄且坚、剔刻较浅等早期雕漆特点。其口径19.1厘米、高2.8厘米，直口，弧壁，圈足。盘内朱漆几何纹锦地，内底中心黑漆圆开光内剔刻缠枝莲纹，开光外亦刻一周缠枝莲纹及卷云纹。盘外壁雕涡纹、莲瓣纹，圈足上刻回纹，亦朱漆地

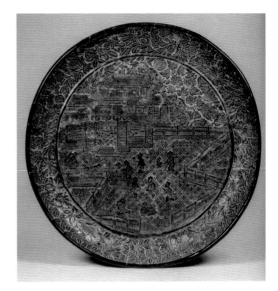

图8-117
剔黑婴戏图盘
日本东京国立博物馆供图
Image: TNM Image Archives

图8-118。该盘剔刻不深，但花叶之上皆有类似梳痕的线雕，精细工整，富有特点。

日本镰仓圆觉寺藏南宋剔黑山茶双鸟纹圆盒，口径19.3厘米、底径14.1厘米、通高5.3厘米，通体黄漆地，再分层髹黑漆及朱漆，表层显露黑漆。圆弧形盖上满刻纹样，其中中央剔刻一大三小四朵山茶花，中间大花两侧布置两只作展翅飞舞状的长尾鸟图8-119。该盒漆层颇为厚实，雕工圆熟，并巧用厚朱漆，山茶花的花、叶轮廓与大的叶脉等皆以朱漆呈现，再配之以浅色的黄漆地，使纹样愈发清晰夺目。

日本私家藏元代剔黑山茶花纹盘，则刻痕深峻，劲感十足，虽无刻款，也应出自名工之手。其口径31.5厘米、高4厘米，木胎。十曲花瓣形口，弧壁，圈足。属朱地剔黑，盘内满饰山茶花图案，花叶繁茂但穿插有致，10余朵花及花苞错落呼应，纷繁不乱图8-120。盘壁刻一周香草纹。通常所见元代雕漆盘大都表现花鸟图案，像这样仅表现单纯花卉图案的，在已知元代剔黑作品中尚属孤例[1]，且髹漆肥厚，光亮诱人，刻磨精到，殊为难得。

日本镰仓鹤冈八幡宫藏剔黑长命富贵铭方盒，上有罕见的朱书纪年赠款。该盒口边长18.3厘米、底边长19.5厘米、通高11.9厘米，木胎。盝顶盖，底缘外凸设壶门形座。器表髹黑、红、黄三色漆，黄漆地，表层显露黑漆，其中

图8-118
剔黑缠枝莲纹盘
引自《中国の漆工艺》，图82

图8-119
剔黑山茶双鸟纹盒
引自《宋元の美》，图105

图8-120
剔黑山茶花纹盘
引自《中国の漆工艺》，图83

[1]涉谷区立松涛美术馆编《中国の漆工艺——开馆10周年纪念特别展》，东京，1991，第116页。

盖面回纹边框内均分九格，皆铺回纹锦地，中心格内雕"寿"字，四角四格分别雕"长""命""富""贵"四字，其他四格分别刻方胜、宝钱等吉祥图案。盒盖及盒身周壁分层剔刻一周菊花、灵芝等花叶与狮子、麒麟、鹿等瑞兽图案图8-121。底正中朱漆书两行铭文"赠日本客僧荣西禅师／明昌元侍郎周宏"，可知其系金朝侍郎周宏于金明昌元年（南宋绍熙元年，公元1190年）赠送给日本荣西禅师[1]的礼物。该盒漆层较薄，图案凸起不高，宛若版画效果，但戗刻锋锐，且以凸线表现菊花及灵芝的主叶脉，颇为少见，呈现一定的工艺与装饰特色。该盒有金代纪年铭，赠送之人侍郎周宏于史无载，而受赠者荣西法师此时正在宋境之内的天台山习禅，故其具体产地值得重视和研究。

此外，美国波士顿美术馆藏"甲午吕铺造"剔黑花鸟纹长方盘、日

图8-121
剔黑长命富贵铭方盒
引自《宋元の美》，图104

图8-122
"戊辰阮铺造"剔黑双鹤牡丹纹长方盘及铭文　引自《室町将军家》，图137

本名古屋德川美术馆藏"戊辰阮铺造"剔黑双鹤牡丹纹长方盘等，亦署年款，为研究宋代雕漆提供了重要标尺。其中后者口长34.5厘米、宽17.9厘米、高2.7厘米，黄漆地，上髹朱漆及黑漆，黑漆面。盘心一左一右刻两只相对飞翔的仙鹤，四周满布弧曲婉转的牡丹花枝。盘外壁亦刻类似牡丹图案。底足内侧长边有"戊辰阮铺造"字样的针刻铭图8-122。该戊辰年当为南宋嘉定元年（公元1208年）或咸淳四年（公元1268年）。

剔彩

　　剔彩，即雕彩漆，在雕漆大家庭中工艺稍显特殊——《髹饰录》将其分作"重色雕漆"和"堆色雕漆"两类：前者在漆胎上逐层换髹不同颜色的厚料漆，待漆层软干，切削横面刻为彩色图画；后者多是在厚料漆胎局部镶嵌雕成图案的彩色漆块，成品竖面可见彩色[1]。明代高濂《遵生八笺·燕闲清赏笺上》之"宋剔"：

[1]长北：《〈髹饰录〉与东亚漆艺——传统髹饰工艺体系研究》，人民美术出版社，2014，第167页。

有用五色漆胎，刻法深浅，随妆露色，如红花、绿叶、黄心、黑石之类，夺目可观，传世甚少。

从中可知宋代剔彩当为"重色雕漆"。诚如高氏所言，宋代剔彩器流传至今的数量不多，即便是时代稍晚的元代作品亦颇罕见，主要为日本部分博物馆及寺庙所收藏。

剔彩所髹漆以红漆、黑漆为主，另加髹绿、黄、褐诸色漆；多以朱漆表现花朵及花苞，以绿漆表现枝叶，故日本人曾以"红花绿叶"称剔彩。日本中世（公元1192～1603年）时，剔彩器还曾被称作"存星"，因表面色彩丰富，加之红、黑或红、绿等反差明显的色漆相互衬托，装饰醒目且别致，故广受日本上层社会珍视。

日本林原美术馆藏南宋剔彩观鱼图圆盒，口径34.4厘米、底径25.3厘米、通高15.2厘米，表面髹黄、绿、红等多层色漆，盖顶圆开光内雕庭院景致：画面上方祥云缭绕，右侧显露亭台一角，亭内立一童子，后植竹林；左侧雕古松、翠竹与芭蕉；下方池内一条鲤鱼口吐云气，直冲云霄；中间两位文士正在池旁观赏。其所述故事寓意吉祥，具体内容待考，或许与"鱼化龙"传说有关。盒盖开光外及器腹刻一周缠枝莲纹；盖与身口沿部分雕一周卷云纹图8-123。该盒盖顶图案整体构图均衡，雕刻手法亦相当熟练，其中植物和建筑为绿色，人面为红色，天、地、水则分别以红色长条形纹、内套小花的黄色菱格及绿色的水波纹表现，并斜刻祥云轮廓显示彩云效果，色彩丰富且配色巧妙，转换自然。

日本德川美术馆藏元代剔彩绶带牡丹纹漆砚盒、剔彩孔雀花卉纹香盒、剔彩花鸭纹香盒等，皆属此类"红花绿叶"作品。剔彩绶带牡丹纹漆砚盒长29.3厘米、宽11.6～13.5厘米、高5.5厘米，木胎。平面呈上大下小的梯形，器表黄漆素地，上髹绿、朱、黑、黄等多层色漆，盒盖满刻枝叶繁茂的牡丹花，花间两只绶带鸟上下相对展翅飞舞，其中牡

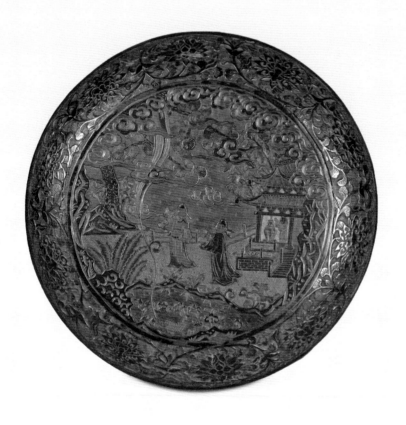

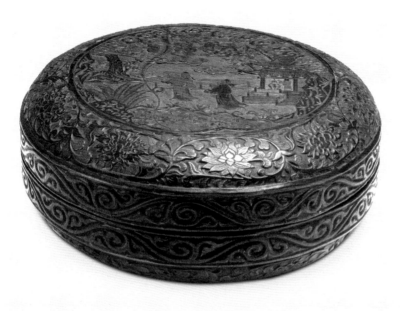

图8-123

剔彩观鱼图圆盒

引自《存星》，图31

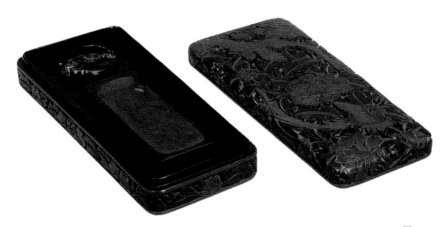

图8-124
剔彩绶带牡丹纹漆砚盒　引自《唐物漆器》，图33

丹花、绶带鸟皆以朱漆表现，牡丹的枝叶则呈绿色图8-124。整体雕刻工细，打磨精到，绿色枝叶上呈现的花鸟鲜艳夺目。盒盖内有早年日人墨书"红花绿叶御砚箱"等内容的题记。

复色雕漆

宋元时期还有一种特殊的剔彩工艺——复色雕漆。《髹饰录》：

> 复色雕漆，有朱面，有黑面，共多黄地子，而镂锦纹者少矣。

扬明注：

> 髹法同剔犀，而错绿色为异；雕法同剔彩，而不露色为异也。

此类"髹法同剔犀""雕法同剔彩"的复色雕漆，当指在漆胎上以两种或三种厚料色漆有规律地交替髹涂，所雕图案在横面不露彩色，刀口断面显露剔犀那样回环往复的色漆线[1]。

按此标准，出土及存世的宋元雕漆漆器中有部分属此类复色雕漆，但往往被归入剔犀或剔黑、剔红。例如，绍兴东湖砖厂南宋墓牡丹纹雕漆执镜盒，通长 26 厘米、直径 15.5 厘米，胎上交替髹涂黑、红、黄三色漆，再以斜刀剔刻出四朵盛开的折枝牡丹，刀口斜面显现剔犀效果，且剔刻出的朱红漆线正好构成牡丹花卉的外轮廓线，朱黑相间，艳丽夺

[1]长北：《〈髹饰录〉与东亚漆艺——传统髹饰工艺体系研究》，人民美术出版社，2014，第171—173页。

目 [1] 图8-125。其纹样表面不露彩色，刀口断面显露红漆线与黑漆线，按照《髹饰录》的标准，它当为中国已知最早的复色雕漆制品之一 [2]。

　　日本私家藏南宋复色雕漆花卉纹盘，直径18厘米、高2厘米，宽折沿，平底附矮圈足，盘底中心圆开光内雕一重瓣花朵，周围环绕一周石榴花，盘沿别刻一周香草纹，盘外壁雕香草及莲瓣等纹样。该盘所刻花纹表面为朱漆，刀口处显露朱、黑相间漆层，亦属复色雕漆工艺制品图8-126。

[1]范珮玲：《宋元至明早期雕漆花卉纹的演变》，载浙江省博物馆编《"中国漆器文化研究的回顾与展望"学术研讨会论文集》，浙江摄影出版社，2017。

[2]长北：《髹饰录析解》，江苏凤凰美术出版社，2017，第98页。

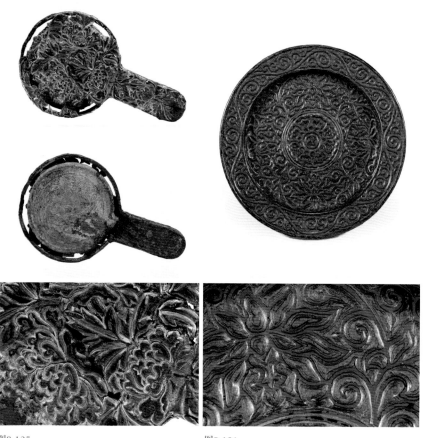

图8-125
绍兴东湖砖厂南宋墓复色雕漆牡丹纹执镜盒及局部
浙江省博物馆供图

图8-126
复色雕漆花卉纹盘及局部
引自《中国の漆工艺》，图34

此类复色雕漆装饰别具特色，但工艺较为复杂，明、清两代应用不多，存世作品较少，又因不易辨别，故更显稀罕。

4 戗金及攒犀

戗金这一至迟诞生于汉代的漆器装饰工艺，随着金箔加工工艺的成熟和完善，于宋代复兴，并从此成为中国重要漆工技法之一。尽管目前宋代戗金漆器仅在江苏武进、江阴等地有少量出土，但依文献记载及现存绘画等图像资料可知，当时戗金工艺曾大规模应用于器具及家具装饰。

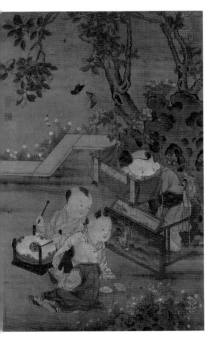

图8-127
(传) 刘松年《傀儡婴戏图》

台北故宫博物院藏传南宋刘松年《傀儡婴戏图》中，横置地上用作戏台的漆案，案面边框及腿足等皆饰戗金纹样图8-127。至于杭州西湖游船中有戗金船存在（南宋吴自牧《梦粱录》卷十二），更突显当时戗金工艺之平常与流行。

元代陶宗仪《辍耕录》卷三十"鎗金银法"载：

> 嘉兴斜塘杨汇鬏工鎗金鎗银法：凡器用什物，先用黑漆为地，以针刻画，或山水树石，或花竹翎毛，或亭台屋宇，或人物故事，一一完整，然后用新罗漆。若鎗金则调雌黄，若鎗银则调韶粉。日晒后，角挑挑嵌所刻缝罅，以金薄（箔）或银薄（箔），依银匠所用纸糊笼罩，置金银薄（箔）在内，逐旋细切取，铺已施漆上，新绵揩（揩）拭牢实，但著漆者自然黏住，其余金银都在绵上。于熨斗中烧灰、甘（坩）锅内镕锻，浑不走失。

据此可全面地了解元代嘉兴地区戗金工艺的面貌。元初，嘉兴西塘还诞生了戗金漆器名家彭君宝，他"甚得名，戗山水、人物、亭观、花木、鸟兽，种种臻妙"（明代曹昭《格古要论》）。

验之以出土实物，宋元戗金工艺一脉相承，且以图像上大面积戗划线条纤细如毫发的刷丝纹为特色，正如《髹饰录》所言："物象细钩之间，一一划刷丝为妙。"这种细划刷丝的手法，一直沿用至明代。

约北宋、南宋之际，戗金工艺即已达到相当高的水准。江阴夏港宋墓戗金醉睡江舟图长方盒，时代或可早至北宋末，其长15厘米、宽8.5厘米、高12.5厘米，木胎。呈长方形，盖与盒身以子母口扣合而成，口部套一浅盘。髹黑漆为地，上装饰戗金纹样：盖顶表现一艘停泊水边的带篷小舟，舟内一老者醉睡前舱，船头放置碗、盘等物，似展现老者酒后休憩场景。远处，三艘篷船在水面摇荡，两岸坡树遥相呼应。整个画面构图简洁疏朗，但意境深远。盒盖与身四周均饰戗金的单株折枝花卉图8-128。

图8-128
夏港宋墓戗金醉睡江舟图长方盒
江阴市博物馆供图

武进蒋塘村墓群共出土3件南宋戗金漆器，据其上朱书铭文可知，它们皆为当时温州地区制品。其中，蒋塘村5号墓戗金庭园仕女图漆奁，直径19.2厘米、通高21.3厘米，木胎。平面作六曲莲瓣形，三撞式，盖、身合口处皆镶银釦。器表髹朱漆，上饰戗金纹样，其中盖面戗划仕女庭园消夏图：柳荫下、怪石旁，两位头梳高髻、身着花罗直领对襟衫、下穿曳地长裙的仕女正挽臂漫步，相向细语，其中一人怀抱纨扇，另一人手执折扇；两女右侧有一侍女手捧长颈瓶紧随，左侧摆放一鼓墩以备休憩。盖面景物布置得当，构图和谐雅致。奁体外壁弧面上分层装饰各式折枝花卉。盖内朱书"温州新河金念五郎上牢"10字铭文图8-129。其出土时内盛铜镜、木梳、竹篦、竹剔签、漆粉盒、小锡罐、小瓷盒等一整套梳妆用具。该奁通体以戗金为装饰，金色浓艳，所有纹样皆精细戗划，线条纤劲流畅，人物的衣衫与花卉的瓣、萼、枝叶及怪石局部都采用划刷丝及纤皴，属所谓"细钩纤皴"。另外，以往学术界多认为中国的折扇系明代从朝鲜大量传入的，而此奁盖面仕女所执折扇形象，推翻了这一传统观点。

同出于蒋塘村5号墓的戗金沽酒图长方盒，则为温州民营漆工作坊"锺念二郎"的产品，并有"丁酉"干支纪年铭，当制作于南宋淳熙四年（公元1177年）或嘉熙元年（公元1237年）。盒长15.3厘米、宽8.1厘米、通高10.7厘米，木胎。通体作圆角长方形，盖平顶，盒身子口，直壁，平底，口部还套一浅盘。器表髹朱漆为地，再饰戗金图案。其中盖顶表现一身披长衫、袒胸露腹的老者，他肩负挂有一串铜钱的木杖正从山间走来，左侧以简约线条表现一茅草小屋，上部及右下角等处

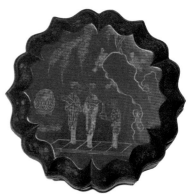

图8-129
蒋塘村5号墓戗金庭园仕女图漆奁
常州博物馆供图

散布花草。盖四周立墙及盒身四壁皆饰戗金折枝花卉。盖内朱书"丁酉温州五马锺念二郎上牢"12字铭图8-130。该盒戗划纹样线条流畅劲挺，用笔不多，但颇富意趣，特别是闲适老者的形象刻画得相当成功，漆工艺与绘画艺术巧妙结合，展现了南宋温州民间漆工匠师高超的工艺水平。

图8-130
蒋塘村5号墓戗金沽酒图长方盒
常州博物馆供图

　　海外博物馆及机构亦收藏有部分宋元戗金漆器，例如，日本松涛美术馆曾展出两件日本私家藏宋代戗金漆盒，分别表现泛舟图与携琴访友图。戗金泛舟图漆盒口径20.9厘米、高14.2厘米，木胎。由圆形盒盖与盒身扣合而成，下设圈足。盒内和外底髹黑漆，器表则髹朱漆为地，上以戗金技法装饰纹样。盒盖内设八瓣花形开光，内饰戗金图案：正中偏下三位高士泛舟江上，正围坐交谈；右侧岸边楼阁耸立，旁有巨松一正一斜，虬枝盘曲；远处山峰陡峭，近景礁石点点，水草簇簇。盒盖、盒身外壁面各有四开光，内饰花鸟及反映琴棋书画等内容的图案；圈足饰变形莲瓣纹图8-131。戗金携琴访友图漆盒口径23.8厘米、高12厘米，盒盖亦作八瓣花形开光，内饰戗金图案：画面中心为两株老干虬枝的松树，右侧一人骑马居前，两侍者持扇、抱琴紧随其后；左侧四人席地而坐，两人对弈，两人在旁观棋；其间点缀坡石、花枝及云朵等图8-132。两盒盒盖戗金画面所表现的泛舟与携琴访友题材，在宋元时期广为流行，绘画及瓷器、漆器等类工艺品皆多有表现，北宋范宽、南宋夏圭等名家亦有类似题材画作传世。两漆盒戗金图画，远景、近景层次清晰，且注重相互呼应，应当摹自某一画本，但构图略显凌乱，艺术效果较武进蒋塘村5号墓戗金沽酒图漆长方盒等要稍逊一筹。

　　日本广岛净土寺、光明坊，以及福冈誓愿寺、京都大德寺等，收藏有一批形制与装饰相近的元代戗

图8-131
戗金泛舟图漆盒
引自《中国の漆工艺》，图112

图8-132
戗金携琴访友图漆盒
引自《中国の漆工艺》，图113

金经箱，部分署"延祐二年"（公元1315年）纪年铭，其中书"杭州油局桥金家造"者3件，书"明庆寺前宋家造"铭2件，皆杭州地区产品。例如，广岛光明坊藏戗金孔雀纹经箱，长40厘米、宽22厘米、高25.9厘米，木胎。平面呈长方形，上置盝顶盖，器表通身髹黑漆为地，以戗金技法装饰花鸟图案：盖面饰花间飞舞的双凤图案；箱身两长边中间设菱形开光，开光内戗划两只逆时针盘旋的孔雀，两侧点缀花瓣形云朵；开光外满饰牡丹等花卉纹样。箱内髹朱漆，以黑漆书铭文"延祐二年栋梁神正杭州油局桥金家造"。这些经箱戗金装饰内容丰富，有的还在箱身短边表现佛教人物形象，线条遍布器表，细密繁复，金色浓艳，尽显华丽之态。它们所体现的戗金装饰工艺风格，已与江阴、武进等地出土的宋代戗金漆器大不相同，反映了新时代的风貌。

此时部分戗金漆器，还结合使用其他工艺，展现别样的装饰效果，其中以武进蒋塘村4号墓戗金间攒犀柳塘图长方盒为突出代表。该盒盖内朱书"庚申温州丁字桥巷廙七叔上牢"字样，应为南宋庆元六年（公元1200年）或景定元年（公元1260年）温州"廙七叔"的作品。其以戗金工艺表现柳塘小景，物象之外还钻小孔内填朱漆做细斑地，工艺特殊。长15.4厘米、宽8.3厘米、通高11厘米，木胎。整体作圆角长方形，口部套一浅盘。通体髹黑漆为地，盒面采用戗金技法大面积表现池塘，池塘内水藻茂盛，鱼儿翔游其间；右下角堤岸上柳枝垂摆，与池塘相掩映。盒盖四周立墙及盒身四壁戗划莲花、荷叶、牡丹、菊花等花草纹样。所有戗金纹样皆精细勾画，柳叶及树干上细部纹理等作刷丝纹，繁复富丽。戗金纹样之外，黑

图8-133
蒋塘村4号墓戗金间攒犀柳塘
图长方盒
常州博物馆供图

漆地上钻细密的珍珠状小凹眼，内填朱漆再磨平，显现犀皮般地纹，与浓艳细密的戗金纹样相配，颇为别致图8-133。

该柳塘图长方盒所饰地纹，即《髹饰录》所记"攒犀"——"戗金间犀皮，即攒犀也。其文宜折枝花、飞禽、蜂、蝶及天宝海珍图案之类。"扬明注："其间有磨斑者，有钻斑者。"日本出光美术馆藏南宋戗金间攒犀菊花纹方盘等存世漆器（图8-64，见P058），与之工艺相同。此类装饰风格可上溯至唐代金银器上的鱼子地纹，亦见于同时期磁州窑等窑口的瓷器之上。

图8-134
填漆间攒犀牡丹纹鱼子地圆盒
引自《宋元の美》，图版138

此外，日本东京艺术大学美术馆藏南宋填漆间攒犀牡丹纹鱼子地圆盒，所饰牡丹花枝等主体纹样以填漆手法展现，地纹亦以此类钻斑方式表现。口径40.8厘米、高9.7厘米，盖表图案表现土坡之上一株盛开的牡丹花，以朱漆和绿漆分别表现红花、绿叶；盖、身外壁亦环绕一周牡丹花叶图案。通体钻无数小圆孔，孔内填朱、绿、黄等色漆后再磨显图8-134。该盒所饰鱼子地纹，明显受

图8-135
戗金雕漆双凤花卉纹长方盘及局部
台北双清馆供图

[1]洪三雄编著《雕漆之美》，
台北市双清文教基金会，
2023，第82—85页。

到唐代以来金银器、瓷器同类装饰的影响。

　　此外，台北双清馆藏南宋戗金雕漆双凤花卉纹长方盘[1]，长30.6厘米、宽15.6厘米、高3厘米，盘四壁外侈，其中内壁饰一周黄漆地剔黑花叶纹样，外壁环饰剔黑香草纹样，盘内底则以戗金工艺饰花间振翅对舞的双凤图案图8-135。该盘结合使用戗金及剔黑、剔犀技法装饰，极为罕见。

福州黄昇墓刻花填金漆尺，或可视为当时戗金技法的另类应用。该尺长28.3厘米、宽2.6厘米、厚1.25厘米，以一木斫削制作，通体髹黑漆，两面皆均分两部分：一部分再分五格，每格一寸，格内阴刻五种杂宝纹；另一半不分格，阴刻折枝花卉一株，花枝纹样凹槽内填饰金彩图8-136。其直接在木胎上刻饰纹样，纹样凹槽内再填金，在黑漆地的映衬下，同样予人华美之感。

5 螺钿

唐代重又复兴的螺钿工艺，宋元时获得重大发展，生产规模扩大，除日用器具外，还广泛用于家具装饰；元代，还诞生了吉安等螺钿漆器生产中心。薄螺钿的发明是这一时期最具突破性的成果，使螺钿的工艺技法、装饰题材等均发生重大改变，艺术水平大幅提升。螺钿在中国漆工艺中的地位也因此日益凸显，直至今天仍焕发着夺目光彩。

透过宋人笔记及相关记述可知，宋代螺钿器的生产和使用相当普遍，杭州、温州所产螺钿器还曾作为高档之物贡奉宫廷。南宋李心传《建炎以来朝野杂记》等记建炎二年（公元1128年）宋高宗命人当街焚毁螺钿器事：这些螺钿器本是北宋徽宗年间温、杭二州的贡物——《宋会要辑稿》称有"螺钿椅桌并脚踏子三十六件"；高宗"恶其奇功，令知府钱伯言毁之"——当时南宋政权初立，局势未稳，更有大敌当前，高宗以此为玩物丧志导致国破家亡之鉴，为收拢民心，展示抗敌之志，故令人当众焚毁，却也透露了北宋晚期螺钿工艺奇巧、生产规模大等信息。其中或许有的只是类似唐代那种嵌螺钿的木

图8-136
黄昇墓刻花填金漆尺
引自《福州南宋黄昇墓》，80页
图二三

器，但南宋参政知事卫泾赠送给太师、平章军国事韩侂胄的"螺钿髹器"则为漆器无疑——它们既是两位当朝重臣间的赠礼，后又成为压倒卫泾——他联合史弥远倒韩后因遭人当庭揭发"顾售韩侂胄螺钿漆器"而被迅速贬出朝廷——的最后一根稻草，亦足以说明螺钿漆器之珍贵程度。

这时螺钿所用壳片，在唐代常用夜光贝的基础上，又大量应用鲍贝。这些鲍贝或为产于辽东半岛与山东半岛一带的盘大鲍，或为福建以南沿海的杂色鲍[1]，它们具有珍珠般光泽，散发青、绿、紫等各色光芒。在具体应用上，也不再像唐、五代螺钿那样常以一整片壳片表现物象，而是大都"分截壳色"，再以之拼镶图案。

目前所见唐代螺钿实物皆属厚螺钿，所嵌壳片皆磨制，厚约0.1厘米；因材料所限，它们大都只能因料就形雕琢，很难施用于繁杂精巧且规矩的纹样，且壳片本身拥有的天然霞光的优势往往得不到充分发挥。薄螺钿工艺的发明，则成功克服了这些难题。薄螺钿的壳片一般厚0.01～0.03厘米，有的甚至薄到柔软可以弯曲的程度，故薄螺钿又有"软螺钿"之称。不同于厚螺钿的壳片上普遍施细部划刻（"毛雕"），薄螺钿的壳片上再做雕刻的现象明显减少，而是大都将壳片切割成各种形状后再拼镶图案，正如《髹饰录》中所说："百般文图，点、抹、钩、条，以精细密致如画为妙。"扬明注称："点、抹、钩、条，总五十有五等，无所不足也。"验之以实物，宋元时螺钿镶嵌用材的形状要远超此数，极端繁复者可达百种之多。

根据存世相关宋代图像资料并结合文献记载可知，薄螺钿兴起于北宋当无问题。台北故宫博物院藏北宋苏汉臣《秋庭婴戏图》中绘有两件五开光黑漆坐墩，其上密布浅色的缠枝莲纹图8-137。王

[1]中国科学院考古研究所、北京市文物管理处元大都考古队：《元大都的勘查和发掘》，《考古》1972年第1期。

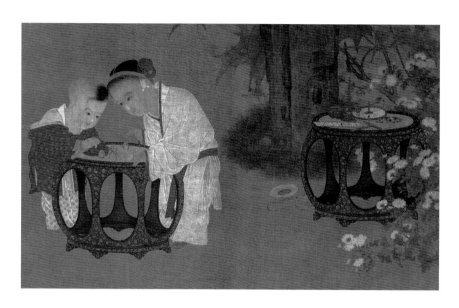

图8-137
苏汉臣
《秋庭婴戏图》局部
台北故宫博物院藏

世襄先生最早指出其状写的不是描金，而是嵌螺钿；不是厚螺钿，而是薄螺钿，并进而阐述薄螺钿约北宋时开始出现，至南宋而流行[1]。他还援引南宋周密《癸辛杂识·别集下》所记王櫄送权相贾似道"钿屏十事"，认为这10件于桌上摆放的小屏风所嵌表现贾似道生平10件得意之事的螺钿图案，每幅图中都有许多人物行列、宫殿楼阁、山水景色，甚至表现战争场面，并附赞颂文字，只有精细如图画的薄螺钿才能描绘得出来[2]。

　　确实如此。存世实物显示，南宋时薄螺钿不仅颇为流行，而且工艺水平已极为了得。例如，日本东京永青文库藏南宋嵌螺钿仕女梳妆折枝图漆奁，原藏京都东本愿寺，口径23.8厘米、底径19.6厘米、通高29厘米，木胎。奁作三撞式，平面呈八曲花瓣形，底设矮足；边沿等处环绕金属线。器表髹黑漆，上嵌螺钿装饰：盖顶嵌饰楼阁人物，画面上方台阁内一女子对镜梳妆；下方庭院中一人踩在几上做折梅花枝状，右侧一人双手捧瓶等待插花。奁身设6个菱形开光，每一开光内两名童子于庭

[1]王世襄　《中国古代漆工艺》，载王世襄、朱家溍主编《中国美术全集·工艺美术编·漆器》，文物出版社，1989。
[2]王世襄　《中国古代漆工艺》，载王世襄、朱家溍主编《中国美术全集·工艺美术编·漆器》，文物出版社，1989。

院内嬉戏，放风筝、荡秋千、戏蝶……各具情态，洋溢着喜庆欢快的气氛。奁盖、身开光外通嵌唐草纹图8-138。该奁所嵌螺钿唐草纹几乎不留一丝空白，极为复杂，却繁而不乱，精细工整，而开光内的画面疏密相宜，构图和谐，同样极为工细，甚至建筑装饰、人物衣纹、山石皴裂等亦逐一嵌出，做工之繁复令人称叹。

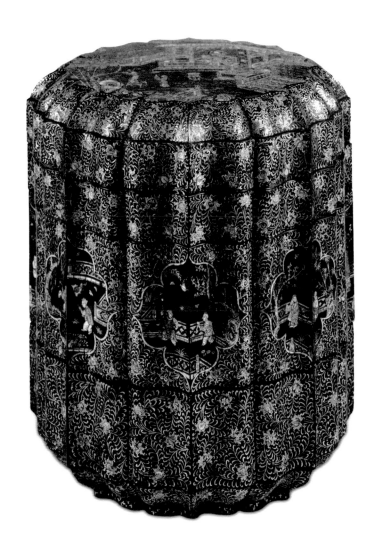

图8-139
嵌螺钿渊明赏菊图漆盒
上海博物馆供图

　　上海博物馆藏南宋嵌螺钿渊明赏菊图漆盒，口径30厘米、高17.8厘米，木胎。盒由盖、身两部分扣合而成，平面呈十二曲花瓣形，盒身腹部内收，下接圈足。器内髹朱漆，器表髹黑褐色漆，上嵌螺钿装饰：盖顶表现一老者策杖居中立于庭院内，旁有侍者恭立；画面左侧显露台阁一角，右侧栅栏曲折，中间一株花树弧曲向上遮蔽天空，院中另有多株盛开的菊花及湖石等形象。盖、身外立壁各饰一周缠枝花，上下均嵌两行各式花卉图8-139。该盒盖面螺钿图案以厚约0.02厘米的海螺片镶嵌，构图精心，疏密有致，人物姿态各异，且做工精致，人物衣服、建筑装饰、树皮皴裂等皆一一表现，亦属难得之作。

　　目前出土的薄螺钿漆器实物，以北京后英房元代居住遗址发现的嵌螺钿广寒宫图漆器残件时代最早，其出土时已残损，呈不规则的半圆形，原可能为盘一类器，直径约37厘米，木胎。器表髹黑漆，上嵌螺钿装饰：图案正中表现一座两层三开间重檐歇山顶的殿宇，一股云气腾空

而上掠过殿顶缭绕天际，殿宇右侧广植梧桐、丹桂一类树木；画面左下角及最右侧亦有屋宇显露图8-140。其上存"广"字残迹，与景物相印证，描绘的应是传说中的月宫——"广寒宫"。该器所饰螺钿壳片细密繁缛，与胎体接合牢固，其中树干、栏柱等呈红色，树枝、屋瓦及树叶等闪绿光，云气则显紫红色，色彩缤纷，与《髹饰录》中"分截壳色，随彩而施缀者，光华可赏"的记述相吻合。

采用类似嵌螺钿技法表现楼阁人物题材的漆器，在元代曾相当流行，存世作品亦较多。与南宋时相比，表现宗教及日常生活等方面的内容大幅增加，在保持绘画性的同时，文人趣味有所下降，而且画面构图更趋细密，可能与当时统治阶层审美的影响有关。例如，日本私家藏

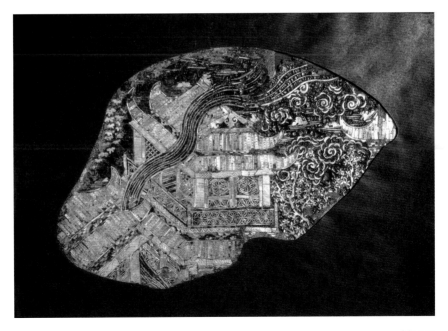

图8-140
后英房遗址嵌螺钿广寒宫图漆器残件
引自《中国漆器全集（4）》，图一六六

元代"刘绍绪作"嵌螺钿群仙祝寿图八方盒，口径33.3厘米、底径24.6厘米、高23.2厘米。由盖、身扣合而成，通体作八角形，器身折腹，下接圈足，盖与器身口部及折棱处嵌金属丝。器表黑漆地，上以薄螺钿装饰纹样：盖顶表现群仙祝寿场面，反映骑凤仙女、寿星、和合二仙与乐者、侍女等20余位人物，以及楼阁、松树、柳树与仙鹤、猴等形象，各式祥云缭绕；盖肩与器身下半部环饰一周花卉纹样；盖、身口沿部位与圈足上设八开光，内嵌表现琴棋书画等内容的各式人物及动物、植物形象图8-141。该盒所嵌螺钿图案不仅内容丰富，而且极为工细，人物的服饰、楼阁的门窗、松树皮之龟裂等皆精心刻画，

图8-141
刘绍绪作嵌螺钿群仙祝寿图
八方盒及局部
引自《宋元の美》，图125

纤毫毕现。所用壳片亦五彩斑斓，且随形敷色，可谓精彩绝伦。盖顶图案左侧嵌"刘绍绪作"4字螺钿款，不仅形式特殊，而且字体较大，相当显眼，在当时漆器款识中极为罕见。该盒作者刘绍绪，生平事迹已无从查考，但从该盒工艺及款识表现形式来看，他绝对是当时享有盛誉的螺钿工艺名家。

再如，日本白鹤美术馆藏元代嵌螺钿文会图盒，口径33.8厘米、底径34.2厘米、通高9.8厘米，通体黑漆地，上以薄螺钿嵌饰纹样：盖顶中部圆形开光内表现富豪之家宅邸景致，最上方为池边台阁，女主人与孩童凭栏赏莲观鱼；左右各置楼阁，一众人等在内赏画、抚琴、饮酒，姿态各异；最下方表现迎宾场面图8-142。盒盖圆形开光外周及盖、身外壁皆装饰卷草纹与各式花卉图案。其盒盖所嵌螺钿图案内容颇为繁复，细部再施划刻处理，做工精细，但构图略显凌乱，作者的艺术水平较刘绍绪要稍逊一筹。

日本私家藏元代嵌螺钿文会图方桌，上有纪年铭，时代明确，极为难得。其长49.6厘米、宽36.4厘米、高13.2厘米，通体髹黑漆为地，上以薄螺钿嵌饰纹样：桌面通过30余位人物及马、鹰、凤、鹿、孔雀等诸多动植物形象，表现连绵的山峦、茂盛的荷塘

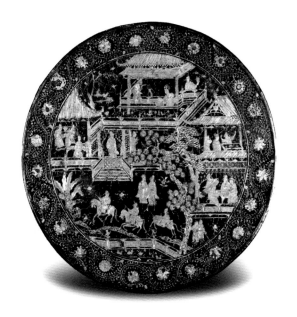

图8-142
嵌螺钿文会图盒
引自《宋元の美》，图124

间人们饮茶、抚琴等场景，内容繁杂，近乎堆砌，但做工颇为精致；牙板及腿足上嵌花草图案。桌面图案左侧楼阁的二楼墙壁上有两行刻款"辛丑五年/孟冬月吴"图8-143。其时代当为元大德五年（公元1301年），"吴"或是制器者，或为订购者。

元代嵌螺钿动物一类纹样的漆器中，最值得称道的当属日本东京国立博物馆所藏嵌螺钿海水龙纹菱口盘（图8-60，见P056）。日本东京畠山纪念馆藏元代嵌螺钿双鹊梅竹长方盘亦相当精彩，圈足内还嵌有"壬子年文山备"6字螺钿铭，更属难得。该盘长39厘米、宽14厘米、高4.5厘米，敞口，斜壁，平底，下设圈足，通体髹黑漆，内底嵌螺钿花鸟纹样：最上为一弯新月，一株老梅纵贯上下，梅上两只喜鹊相对啼鸣，左上角衬以竹枝；盘内四壁嵌唐草纹带，外壁则散嵌菊花图8-144。该盘盘心所嵌图案，成功塑造出梅花清幽香逸的风姿，格调高雅，颇具宋院体花鸟绘

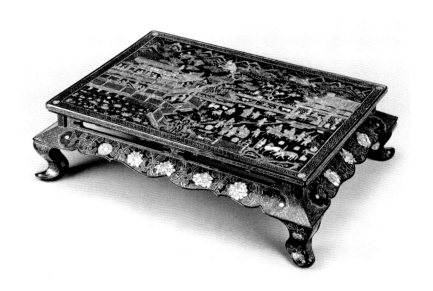

图8-143
嵌螺钿文会图方桌
引自《宋元の美》，图126

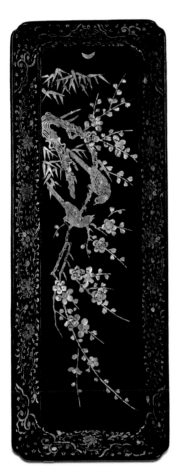

图8-144
嵌螺钿双鹊梅竹长方盘
引自《中国の螺钿》，图19

画之风；所嵌壳片造型精到，布置妥帖，上再施细部划刻，虽用工不多，却相当精彩。它所表现的喜鹊登梅题材，富有吉祥意义。上方一轮新月，或有可能表现北宋林逋名句"暗香浮动月黄昏"的诗意。铭文中的"壬子年"，当为元皇庆元年（公元1312年）；"文山"已不可考。

故宫博物院藏嵌螺钿花鸟纹舟式洗与花卉纹舟式洗，为国内仅有的两件保存完整的传世元代螺钿器。它们形制、大小相近，皆皮胎，以铜丝缝边；整体形若小舟，器口呈椭圆形，弧壁，平底，内设立墙将洗内分隔成一大一小两部分。一件长38.5厘米、宽21.7厘米、高7.8厘米，通体髹黑漆为地，上以白色壳片嵌花纹：内底一大一小两个椭圆开光内均嵌饰折枝石榴花，内壁环饰一周鹭鸶、莲花纹带，内口沿处饰一周缠枝花卉；洗外底部椭圆形开光内嵌饰5朵折枝茶花，外壁饰一周缠枝石榴花纹带图8-145。另一件长38.3厘米、宽22.6厘米、高7.8厘米，亦黑漆地，洗内底开光内嵌饰折枝茶花，内壁饰缠枝牡丹纹带，内口沿处为一周球形锦纹带；外底开光外环饰一周莲瓣纹，开光内及外壁皆嵌饰缠枝莲纹图8-146。两洗皆用细小规整的白色壳片镶嵌，后者所用窄长条壳片宽仅0.05厘米左右，其用工之浩繁、工艺难度之大令人称叹。所嵌花枝繁而不乱，舒卷自如；鹭鸶曲颈伸腿，展翅飞翔，形象准确，体态优美，堪称难得的艺术佳作。它们虽属薄螺钿，但较明末清初江千里制螺钿器

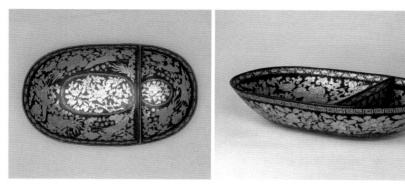

图8-145
嵌螺钿花鸟纹舟式洗
故宫博物院供图

图8-146
嵌螺钿花卉纹舟式洗
故宫博物院供图

所用壳片要厚一倍左右，且在树干等少数局部壳片上施细部划刻，尚具一定早期特点。

据明代王佐《新增格古要论》记载，元代晚期江西吉安一带为当时螺钿漆器制造中心之一，并称其所嵌"人物细妙可爱"。日本东京国立博物馆、出光美术馆等收藏的带刻铭螺钿漆器，显示元代吉安地区的吉水、庐陵、永阳等地皆生产螺钿漆器。日本出光美术馆藏吉水铭嵌螺钿楼阁人物漆盒，直径41.3厘米、高29.6厘米。其作十二曲花瓣形，由形制相仿的盒盖与身扣合而成，器身直口，弧腹，平底，下置圈足。器表髹黑漆，上以螺钿嵌饰纹样，其中盖面表现楼阁人物画面：台阁前的庭院内，男主人居中而坐，或为帝王形象，身后及两侧簇拥着擎伞、执扇、手执笏板等形象的侍者与文臣；女主人坐于一侧，身后有持节、执扇等形象的女官及侍女；两人前方一小型乐队正在演奏，乐师们或吹箫，或击鼓，或吹竽；庭院曲栏内外树木繁茂，花朵盛开。盖与身弧壁处饰一周菱形开光，内嵌形态各异的花树，盖壁开光外填饰折枝花卉，盒身壁开光周围则嵌碎花锦地。盖、身口部饰连续的涡形花卉纹带图8-147。画面盖左侧栏杆上针刻铭文"吉水统明工夫"图8-148，表明它出自吉安路（府）所属之吉水州。该盒器表通体以各式细薄的白色壳片表现纹样，嵌饰极为繁复细密，甚至

图8-147
吉水铭嵌螺钿楼阁人物漆盒
出光美术馆供图

图8-148
吉水铭嵌螺钿楼阁人物漆盒局部
出光美术馆供图

连器身子口——扣合后被隐藏在内的部位也镶嵌菱格锦纹；包括建筑装饰、人物服饰等所有细节皆一一再现，所饰花卉包括葵花、梅花、荷花等有10余种之多，内容相当丰富。构图既注重对称，又灵活多变，黑白相衬，典雅精美。壳片与胎体接合牢固，至今保存完好。其集中展现了元代吉安螺钿漆器的工艺水平，殊为难得。

针刻类似铭文的元代螺钿漆器，还有日本冈山美术馆藏"永阳刘良弼铁笔"铭嵌螺钿广寒宫图八方盒、日本东京国立博物馆藏"铁笔萧震"铭嵌螺钿广寒宫图漆盒、日本私家藏"螺钿匠尹俊华"铭嵌螺钿骑马人物长方盒，以及香港中文大学藏"卢陵胡肇钢铁笔"铭嵌螺钿楼阁人物委角撞盒等。连同以嵌螺钿形式表现的"刘绍绪作"款，可知元代已涌现出一批著名的螺钿工艺匠师，他们与雕漆大师张成、杨茂一样，在自己的作品上署名款，标榜自身成就，并以此与他人作品相区别。

还需说明的是，永青文库藏嵌螺钿仕女梳妆折枝图漆奁、"刘绍绪作"嵌螺钿群仙祝寿图八方盒等部分宋元嵌螺钿器，口、底及棱角等边缘部位嵌铜一类金属线，这一做法可在一定程度上加固器体，另具一定装饰性。已知此类作品普遍工艺精湛，装饰美观。明代曹昭《格古要论》"钿螺"条："旧作及宋内府中物俱是坚漆，或有嵌铜线者甚佳。"稍晚的王三聘《古今事物考》、王佐《新增格古要论》等亦有类似记述。日本学者西冈康宏据此认为，此类器应属当时的特等品[1]。

[1]西冈康宏：《中国的螺钿》，董丹译，《故宫学刊》2014年第1期。

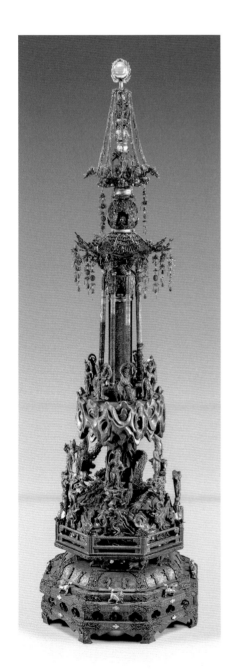

图8-149
瑞光寺塔真珠舍利宝幢
苏州博物馆供图

6 堆漆（堆起）

宋元时期，堆漆（堆起）工艺也取得一定进展。这时用漆及灰漆堆塑出所需装饰的各种物象，有的再经雕刻，其上描金、描漆、描油，形式多样，用途广泛。浙江宁波泥金银彩绘等后世著名的工艺品种皆滥觞于这一时期。

苏州瑞光寺塔第三层塔心窖穴发现的真珠舍利宝幢，用于瘗埋佛舍利；盛装该宝幢的漆函，内壁有"大中祥符六年（公元1013年）四月"的墨书纪年铭。该宝幢是目前这一时期中时代最早、纪年明确的堆漆工艺珍品，通高122.6厘米，以木胎、夹纻胎结合制作。分为须弥座、经幢和刹等部分，通体髹朱漆，其上或描金或堆漆或镶嵌装饰图8-149。须弥座下部为一八角形底座，底座下设八足，足上贴塑狻猊状装饰；束腰部分每面开3个镂空的云头形壸门，内置银丝编成的变形如意，其上下每面以描金牡丹、宝相花图案包角，中心嵌一海棠花；向上作八面台阶，装饰与下层相同，每面中央还立一昂首翘尾、姿态各异的银狮；再向上作圆弧形内敛，并上承束腰，每面贴塑两个不同形态的持物供养人，中间亦各开一云头形壸门，壸门内置一银丝编成的变形如意。底座束腰以上承托八角形平座，平座周边以木质描金勾栏围护，各角立柱顶端缀以银丝串珠如意花饰，上托一晶莹剔透的水晶球。平座以上有须弥山，四大天王立于四方描金浮云之上，另外四朵浮云上还立有身躯矮小的四天人。大海中心涌起圆柱形巨浪，柱上盘绕一条银丝

鎏金串珠的九头龙王。再上则山势骤然平缓，群峰环绕，峰巅上立8位金刚力士守护舍利宝幢。宝山中心有一高19.4厘米的八角形经幢，内有盛放9颗舍利的葫芦形小料瓶等物；顶置一龛，龛内供奉一通体描金的木雕祖师像；四周还围以由鎏金银丝编织物包裹的8根立柱，上覆八角形屋顶，宛若一座殿堂，殿顶上设佛龛及宝瓶，瓶体四周浮雕4尊佛像，佛像间雕嬉戏童子。佛龛以上罩八角形金银丝串珠华盖，刹顶水晶球垂出8条银链，下与华盖八角相接。该幢形体硕大，工艺复杂，制作考究。在装饰方面，不仅广泛应用描漆及嵌金银工艺，还大量采用堆漆工艺技法堆塑狻猊、宝相花、供养人等形象，它们凸起于器表，颇为醒目，其中供养人姿态各异，装饰技巧高超。

前述瑞安慧光塔描金堆漆经函外函及舍利函（图8-87，见P075），约制作于北宋庆历二年（公元1042年）前后，它们局部亦采用堆漆工艺装饰。其中经函外函底长40厘米、底宽18厘米、通高16.5厘米，楠木胎，榫接而成。外函下为须弥座，上覆盝顶

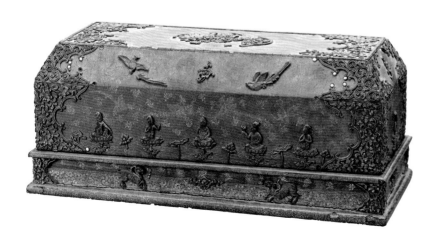

图8-150
慧光塔描金堆漆经函外函
浙江省博物馆供图

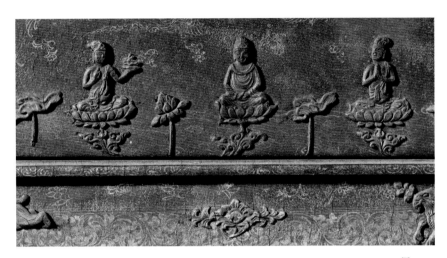

图8-151
慧光塔描金堆漆经函外函局部　浙江省博物馆供图

盖。通体髹棕色漆，座、盖四角皆饰堆漆的花草纹，花草周缘散嵌珍珠，中部留地形成壶门，其中较长的两侧饰堆漆及描金图案：底壶门内中心饰堆漆花卉，两侧各饰一堆漆的奔跑状神兽，其间下部绘细密的缠枝花卉，上部散饰一行并列分布的花草；盖壁饰堆漆的佛及菩萨像，佛居中结跏趺坐，两旁以荷花、荷叶相间各置两尊菩萨，菩萨或双手合十胸前，或一手持物，或抱膝，或斜倚，形态各异，其间再绘飞天、飞鸟及花草图8-150、8-151；盖顶斜坡中部贴塑花草，两侧各置一飞鸟，其间绘法器及花草；盖顶中部饰堆漆的大朵团花。较短的两侧中部亦饰堆漆的花草、神兽等形象。函底金书一行，已模糊不清，仅"大宋庆历二年"等字体依稀可辨。该经函结合使用堆漆、描金等技法，佛、菩萨、神兽等以堆漆工艺制作；飞天、飞鸟等其他形象则描金绘饰，纹样工致精细，构图谨严，运笔自如，展现北宋民间匠师的高超工艺技巧。与之同时出土的描金堆漆舍利函，亦采用相同的工艺技法与装饰风格，它们可能均为温州某一漆工作坊的同一批次产品。

7 犀皮

宋元文献中有关犀皮漆器的记载不少，例如：《太平广记》卷一九五曾提到"犀皮漆枕"；南宋范成大《桂海虞衡志·志器》描述大理国所用犀皮器"工妙至极"；南宋吴自牧《梦粱录》中提到的"清湖河下戚家犀皮铺"，与游家漆铺并列，表明当时有专门生产和销售犀皮漆器的漆工作坊；南宋《西湖老人繁胜录》则记有"犀皮动使"——采用犀皮工艺的日常家庭用具，亦说明当时犀皮漆器的制作和使用相当普遍。

不过，存世宋元犀皮漆器实物却极为有限，目前仅见日本私家藏南宋犀皮盏托、笔等数件而已。该犀皮盏托口径7.8厘米、盘径16.8厘米、底径10.7厘米、高8厘米，木胎。胎上先堆出较为密实、成行排列的凸起，然后在凹处髹红、绿、黄、褐、黑等多道色漆，最后打磨显露出表面圈状纹理并推光，使其通体斑驳多彩、光滑可爱图8-152。犀皮笔通长29.2厘米，笔杆长20.6厘米，直径1.3～1.8厘米，笔帽长8.6厘米、直径2厘米，以削薄的竹管为胎，笔帽内侧镶嵌象牙片以加固。胎上原应堆出羽毛状凸起，然后于凹处髹橙、黄、绿、黑等8种颜色的漆，再经打磨，使笔管和笔帽上分别显现数目不等的羽毛般图案图8-153，与同时期绞胎瓷器的装饰效果相近。

图8-153

犀皮笔　引自《宋元の美》，图136

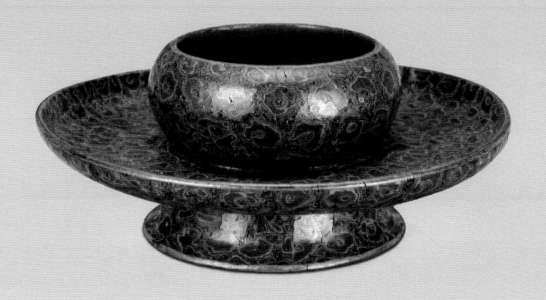

图8-152

犀皮盏托　引自《宋元の美》，图135

五 · 宋元漆器铭文

目前发现的宋元漆器数量有限，但一部分漆器上书、刻铭文，所占比例较唐、五代时明显提高，这是宋元时代商品经济发展、漆器贸易兴盛大背景下的产物。这时单件漆器的铭文字数不多，往往几字，多者不过十几字，内容较汉代漆器铭文要简略得多。尽管如此，它们作为反映当时漆器生产、流通的第一手文字资料，特别是其中有的还涉及制作时间、产地、作者等多方面内容，颇具学术意义。

表现形式

三国两晋南北朝以来，中国漆器铭文几乎全部采用书写形式，特别是物勒工名一类铭文因律法规定更是无一例外。宋元漆器铭文亦以书写形式为主，或漆书，或墨书。约南宋晚期、元代初年，这一传统被打破，出现了少量刻铭，元代中晚期的工匠名款更以刻铭为主——明、清两代宫廷漆器铭文皆采用刻铭形式，当与此影响有关。此外，这时还有个别漆器铭文采用嵌螺钿及钤印等形式。

书写的铭文，多位于器外底、外壁及盖内里等部位，以黑漆（或酱红、褐一类深色漆）地上作朱漆书者较为常见。字体以行草书为主，另有少量楷书。一部分作坊产品的铭记，运笔娴熟，笔道飘逸流畅，具有一定的艺术水准。

刻铭一般以针、锥一类工具刻于底足内侧边缘不太显眼的部位，大都为仅具姓名的穷款或姓名后加一"造"或"作"。元代螺钿器的刻铭往往施于所嵌庭院或台阁围栏的立柱等位置，不仔细查找便很难发现。韩国北村美术馆藏元代嵌螺钿三顾茅庐图长方盘的纪年铭——"甲戌仲冬月吉旦作"，则刻于

图8-154

嵌螺钿三顾茅庐图长方盘及铭文

引自《东亚洲漆艺》，98、99页

左下方随侍捧持的剑鞘之上图8-154，更显特别。这一做法与北宋以来画作上隐款的风习相一致，近似于北宋李成《读碑窠石图》藏款于残碑侧面、南宋李唐《采薇图》藏款于石壁，等等。它们大都为制作者款识，另有个别的为购置款，如日本私家藏元代嵌螺钿婴戏图砚盒，盖面所嵌楼阁的柱子一侧刻"戊午沛郡伯置"6字，每字微如粟米。

当时也有个别螺钿器款识以壳片嵌镶，且较为醒目，如日本私家藏嵌螺钿群仙祝寿图八方盒，盖面上署"刘绍绪作"4字楷书款，书风谨严，具有一定水准（图8-141，见P124）。其以嵌螺钿方式表现，颇为罕见，虽偏居画面左侧下方，但字体较大，4字合起来堪与螺钿人物等高，相当醒目，看来刘绍绪其人、其艺在当时颇具名声，技艺远超群侪，可惜于史无载。类似的螺钿铭还见于日本东京畠山纪念馆藏元代嵌螺钿双鹊梅竹长方盘（图8-144，见P127），圈足内嵌"壬子年文山备"6字螺钿铭，可能为订制款，于生产时所嵌，尚属罕见。

内容

1 制作者标记

目前所见宋元漆器铭文，大多为制作者标记，除保持物勒工名的传统外，最主要的目的恐怕是为了区别他家产品、宣传自家产品质量优良，具有广告及强化品牌等方面意义。

有学者曾对2007年以前出土的宋元漆器朱漆书铭文作统计[1]，指出常州红梅新村北宋墓两件漆碗所书铭文内容最为详细。两碗形制相同，口径15.6厘米、足径8.5厘米、高9.5厘米，木质圈叠胎。十曲花瓣形口，弧壁，高圈足，通体髹枣红

[1]陈晶：《唐五代宋元出土漆器朱书文字解读》，（台北）《故宫学术季刊》2008年25卷第4期。

图8-155
红梅新村北宋墓漆碗
常州博物馆供图

图8-156
红梅新村北宋墓漆碗铭文
引自《考古》1997年第11期，46页，图五.1

色漆，内里再髹一层朱漆图8-155。圈足内朱书"广陵记"3字，外壁近圈足处朱书"毗陵菓子行周谢上牢乙酉"字样图8-156。铭文涉及碗的制作时间"乙酉"、作坊所在地"毗陵菓子行"、作坊"广陵记"[1]、生产者"周谢"、质量"上牢"等5个方面。其中的"毗陵"即今天的常州；"菓子行"当指果子巷，原为常州局前街东端的一条街巷，是民营作坊店肆较为集中之地，以生产漆器、铜器而闻名[2]。

与之相比，目前发现的宋元漆器铭文，在所涉及的制作时间、作坊所在地等5方面内容上，多有一两项缺省漏记。例如，武汉十里铺北宋墓漆钵朱漆书"己丑襄州邢家造真上牢""戊子襄州驸马巷西谢家上牢"等字样，常州北环新村北宋墓漆盏托底部朱书"苏州真大黄二郎上辛卯"铭，常州国棉二厂北宋墓漆盘底部朱书"庚子杭州井亭桥沈上牢"铭，等等。还有的漆器铭文，甚至仅记其中一两项或两三项，如常熟张桥北宋墓漆盘朱书"苏州张"3字，常州国棉二厂北宋墓漆碗朱书"辛卯湖州"字样，宝应安宜东路6号墓漆罐外腹朱漆书"永记自造上牢"6字图8-157，等等，内容皆大大简化。即使是同一墓群甚至是同一

[1]陈晶等认为"广陵记"属商铺名。以书风判断，碗铭当为一人所书，皆应属制作者所为，故"广陵记"以作坊名可能性较大。
[2]常州市博物馆：《江苏常州市红梅新村宋墓》，《考古》1997年第11期。

[1]罗宗真：《淮安宋墓出土的漆器》，《文物》1963年第5期。

[2]赵祥伦：《葵口黑漆盆》，载陈晶主编《中国漆器全集（4）》，福建美术出版社，1998，图版九一；赵祥伦：《葵瓣形大漆盘》，图版九四。

[3]赵进、季寿山：《清新淡雅 质朴无华——介绍宝应宋墓出土的光素漆器》，《东南文化》2003年第4期。

墓葬出土漆器，铭文内容也不尽相同，有的较为完整，有的则颇简略，例如：淮安杨庙1号北宋墓随葬的同款花口小漆盘，有的标注"乙酉杭州吴□上牢"字样，有的则仅朱书"杭州胡"3字[1]；无锡黎明村宋墓花口漆盆外壁近口沿处朱书"庚申苏州北徐上牢"8字，而同墓花口大漆盘却仅在外底一侧朱书"庚申北徐上牢"6字[2]，省略了标示作坊所在地"苏州"2字。或许，这些作坊的产品久负盛名，广为人知，已不再需要做详细的介绍与推广了——就像元末张成、杨茂等大师作品那样，只需刻"张成""张成造""杨茂""杨茂造"即可。这也说明当时民营漆工作坊的铭文标识并无统一规范，政府对民间漆器生产的管控并不十分严格。

已知宋代漆器几乎全部为民营漆工作坊产品，它们所书纪年铭文普遍采用干支纪年，如"甲子""癸酉""戊寅"等。不过，宝应安宜东路北宋墓群出土两件漆器上署皇帝纪年铭文[3]。其中一件为安宜东路4号墓天圣二年（公元1024年）漆钵，口径15.5厘米、底径12.2厘米、

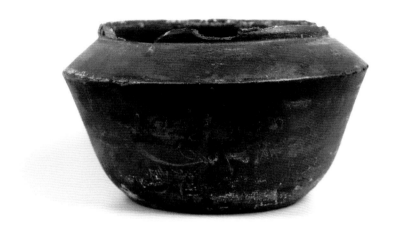

图8-157
宝应安宜东路6号墓漆罐
宝应博物馆供图，熊伟庆摄

高6.5厘米，木胎；口微敛，弧腹，平底，内髹朱漆，外髹黑漆；腹部朱漆书"卖 天圣二年张家自造真上牢 涛 甲子"铭，可知其为北宋天圣二年张氏漆工作坊产品。另一件为安宜东路1号墓明道二年（公元1033年）漆盖盒，口径17厘米、底径9.8厘米、通高14.8厘米，木胎，盖、身口及足皆镶银釦；作十二曲花瓣形，弧腹，高圈足，通体髹黑褐色漆，盖、身内底面漆下有朱书"马"字，器身外腹壁朱书"卖 明道二年张家自造上牢 涛 癸酉"字样，表明其为张氏作坊于明道二年所制。安宜东路墓群共出土20余件带铭文漆器，大部分采用干支纪年，其中安宜东路6号墓漆碗，外腹部朱书"卖 戊戌住张家自造真上牢 涛"字样，铭文体例及内容与明道二年漆盖盒完全相同，它们很可能同属民营作坊"张家"的产品。同一作坊产品，某些用干支纪年，某些用皇帝纪年，个中原因值得探寻。

已知元代书、刻铭文的漆器有官造与民造之分，官办漆工场产品目前在北京延庆罗家台、内蒙古察哈尔右翼前旗巴塔拉土城子及元上都附近的多伦砧子山西区元墓等处有所发现。其中砧子山西区64号墓漆钵，器表髹朱漆，底部墨书铭文3行：中间书"内府官物"字样，左为"大德八年杂造局官孙进万文清命……"，右为"南康路总管理府提调官达鲁花赤哈刺哈孙明威" 图8-158。表明该钵

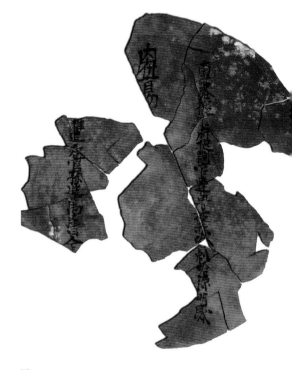

图8-158
砧子山西区64号墓漆钵铭文
内蒙古文物考古研究院供图

系大德八年（公元1304年）设在今江西星子的杂造局——官方杂物制造机构——所制，器上亦署相关官员的名字及职务。罗家台窖藏漆盘口径36.3厘米、高5.9厘米，木胎；敞口，浅弧腹，平底，下设圈足；通体髹朱漆，圈足内髹黑漆，上以朱漆书铭文3行：中间为"内府官物"，右为"泰定元年三月漆匠作头徐祥天"，左为"武昌路提调官同知外家奴朝散"图8-159、8-160。作为泰定元年（公元1324年）的官造产品，该盘朱书皇帝纪年，并标注"作头"等工匠负责人的名字，它与砧子山西区64号墓漆钵铭文一同反映了元代官营漆工场的管理情况。

同时期民营漆工场产品则沿袭宋代传统，仍标注制作时间、作坊名及产品质量宣传语等内容。例如，察哈尔右翼前旗巴音塔拉元代集宁路遗址彩绘莲花纹漆碗，圈足内朱漆书"己酉姜（？）/家上牢"6字（图8-86，见P074），等等。

时代约南宋晚期至元代初年的武进礼河乡元墓黑漆盖盒，底部近边缘处有一行铭文"□亥灵隐山钟家上牢"图8-161，内容并不特殊，表现

图8-159
罗家台窖藏"内府官物"漆盘
引自《中国漆器全集（4）》，图一七〇

图8-160
罗家台窖藏"内府官物"漆盘铭文（摹本）
引自《文物》1985年第4期，96页，图三

形式却独树一帜，其并非常见的漆书，而是采用针刻方式戗划出来的。它与日本德川美术馆藏剔犀长方盘所刻"甲戌杓前州桥西林家造"铭，是目前发现时代最早的有针刻款识的宋元漆器——江阴要塞澄南化工厂工地北宋墓出土两件花口漆盘（图8-166，见P153），虽为刻款，但似书写后减地剔刻而成，笔画较粗，且内涂银粉，与针刻款迥异。它们的内容、体例一如从前，仅改朱书为针刻而已。与之类似的还有日本东京国立博物馆藏南宋剔黑花卉纹长方盘，盘底刻"戚寿造"3字图8-162，表明此时已有民间漆工开始在自己的作品上刻名款，而非地名、作坊名，突出个人艺术风格，塑造自身形象。及至元代中期，这一类铭识更为普遍。

图8-161
礼河乡元墓黑漆盖盒铭文
引自《中国漆器全集（4）》. 图一七一

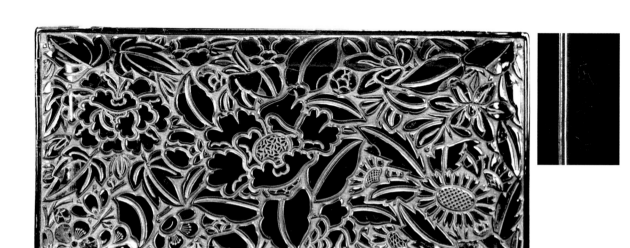

图8-162
剔黑花卉纹长方盘及铭文　日本东京国立博物馆供图　Image: TNM Image Archives

图8-163
杨庙宋墓漆器铭文花押
引自《文物》1963年第5期，49页，图二.6

此外，淮安杨庙宋墓群、温州老城区等地出土的一批漆器上还发现有花押图8-163，它们为具体制器工匠的标记，发挥"物勒工名"及产品宣传等作用，或许还有计件取酬等方面意义。此时另有部分内容特殊的漆器铭文，例如，扬州蜀岗宋宝祐城西城门外挡水坝遗迹中出土的南宋三棱状漆器，黑漆地上朱漆书铭文，一面为"戊寅正月分"，一面为"判府□□□□丘右司□内造"[1]，其内涵待考。

2 所有者标志

现存宋元漆器铭文中，有一部分属于所有者标志。前述延庆罗家台窖藏等发现的"内府官物"铭漆器，以及北京雍和宫居住遗址出土的"内府公用"铭漆器，皆属元代官府用器。但更多的还是当时人们日常购置的普通日用商品，有的还详细标明购买时间和买主名讳，例如，无锡兴竹北宋墓随葬的碗、盘、罐等漆器，上有"癸丑陈伯修置""癸丑伯忠置""壬子伯修置"等朱书铭文；日本私家藏黑漆七曲花口盘，盘底朱漆书3行铭文"戊戌年菊/乐□置一/百二十面"（图8-5，见P014）；等等。

这时部分漆器仅标示"杨中""寿五""陈花"等人名，以及"张""王""马""贾""陈"一类姓氏。它们有的可明确为所用者标记，如武进下港元代陈氏墓随葬的4件漆碗，碗底中央有八思巴文"陈"，无疑属物主标记；有些则性质较难确定，尚不能排除制作者标记的可能。

值得关注的是，宝应安宜东路北宋墓群出土漆器中，有的在器底中心醒目位置书"王""马""陈花"等字样，其

中部分漆器上还同时书写制作者名，例如，前述安宜东路6号墓明道二年漆盖盒的盖、身内底面漆下有朱书的"马"字；安宜东路8号墓花口漆碗，通体髹黑漆，底部一侧朱书铭文半圈"卖　张家自造上牢　涛"，底部中心亦朱书"马"字；安宜东路4号墓花口漆盘，通体髹黑褐色漆，底中部面漆下有朱书铭文"马"字，盘底左侧边缘处有半圈朱书铭文"卖　内东住　张家自造上牢　涛　丁丑□□"。它们皆属张氏漆工作坊产品，但在底中心均书一"马"字，以其位置而言，它更有可能为所有者标志。此外，明道二年漆盖盒及4号墓花口漆盘上的"马"字，皆在面漆之下，似乎是制作阶段所书，如判断其为所有者标记，则不外乎两种可能：一是这些漆器为马氏所订制，在制作过程中书写再罩一层透明漆；一是铭文为马氏购置后所书，使用一段时间后经重髹，原名款为漆所掩。

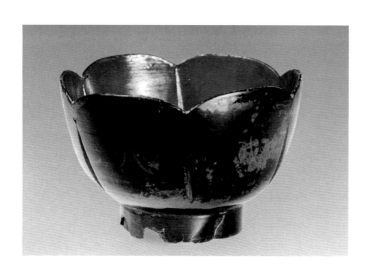

图8-164
常州纱厂工地北宋墓漆碗
引自《中国漆器全集（4）》，图七四

3 吉语、用途等

除生产者和所有者标记外，宋元漆器上还有吉语及标示用途等方面内容的铭文。例如，常州纱厂工地北宋墓漆碗，口径15.8厘米、高10厘米，木胎；作六曲花瓣形，内髹朱漆，外髹黑漆，外壁莲瓣上朱书"万寿常住"4字，另有"戊戌"2小字图8-164。法库叶茂台辽墓随葬的多件漆碗，底部圈足内都打有一"孝"字的反书印记，当与丧葬礼仪有关。还有一些漆器上朱书"五""八"一类数字，可能为计数标记。

六 ◆ 宋元漆器生产与流通

在宋元时期的日常生产和生活中，尽管漆器的地位远不如瓷器，但作为重要日用品，漆器生产依然十分兴旺。此时民营漆工作坊的生产规模、品种、工艺水平等诸多方面，比肩甚至超越官办漆工场，并占据市场主导地位，中国漆手工业生产与消费格局有了革命性变化。而且，漆器生产更加注重市场、交通等要素，不再完全依赖原料供应，生产中心与原料提供地开始分离。

漆树种植与生漆生产

虽然宋元时期的文献资料较前代大为丰富，但关于此时漆树种植与生漆生产的记录仍十分匮乏，且多零乱。目前仅可据《宋史·地理志》《元丰九域志》等相关记述推测，今天的陕西、湖北、河南、安徽、浙江等地，当时曾有大面积漆树生长，有的当属人工种植林或人工漆园。

其中，浙江、安徽部分地区生漆生产当具一定规模。设

在苏州、杭州的造作局，曾"岁下州县征漆千万斤"（南宋曾敏行《独醒杂志》卷七）。今皖南、赣北的新安江流域，宋代称歙州，北宋宣和三年（公元1121年）改称徽州，这里"民以茗、漆、纸、木行江西"（南宋罗愿《新安志》卷一）；与歙州毗邻的睦州（宣和年间改称"严州"）所属青溪"县境梓桐、帮源诸峒皆落山谷幽险处，民物繁夥，有漆楮、杉材之饶，富商巨贾多往来"［《宋史·卷四百六十八·童贯传（附方腊传）》］。两地所产的"徽严生漆"，至明清时仍颇负盛名。相传，北宋末农民起义领袖方腊起事前就曾在睦州青溪（今浙江淳安）经营漆园，故有所谓"漆园誓师"一事（《容斋逸史·方腊》）。

台州特产"金漆"，北宋时仍然是当地重要土贡之一——"台州，……贡甲香、金漆、鲛鱼皮"（《宋史·地理志》卷八十八）。宋代土贡漆器事不少，但将生漆作为土贡重要内容的情况已大为减少，文献记述也极为罕见。而且，南宋时编纂的台州总志《嘉定赤城志》已称此事系"旧传"，料想百年后的嘉定年间（公元1208～1224年）金漆生产已十分罕见。这也从一个侧面反映了官办漆手工业在日渐衰落。

漆器生产格局

1 官营漆手工业生产管理

据文献记载，宋王朝中央及部分地方官署设立专门的漆工场生产漆器。中央官署中直接或间接从事漆器生产的机构，主要集中在文思院、后苑造作所及东西作坊[1]，其中"掌管禁中及皇属婚娶名物"的内廷作坊——后苑造作所下设"漆作"，隶属军器监的东西作坊亦设"漆作"，恰恰当时宫廷器用最重

[1]韩倩：《宋代漆器》清华大学硕士论文，2007。

要的生产机构文思院未予设立，官营漆工场的地位已大不如前。这与宋立国之初几位帝王崇尚节俭有关，也与他们不重视漆器密不可分——即便是古今罕有的艺术家皇帝宋徽宗赵佶，除了琴，也很难从文献中梳理发现他与漆器有什么瓜葛。

骑马民族的习性，以及长期以来形成的审美习俗等，决定了元王朝统治者不可能重视漆器，色彩缤纷、工细精美的嵌螺钿漆器除外。元王朝在大都留守司及工部的"诸色人匠总管府"下设两处"油漆局"，但前者主要负责宫室建筑的髹饰，后者主要漆造书画"裱褙用案"、轴头和画匣等。更有甚者，元朝统治者将江浙行省进贡的漆器与皮货、糟姜、桐油等同视之，认为它们皆"粗重物件"，诏令"不须防送"，言语中还多有轻蔑（《元典章》卷三六"驿站·押运·不须防送粗重物件"）。

由于最高统治者不重视漆器，中央官署下辖的漆工场自然规模有限。到了元代，元大都两处"油漆局"，已非十分独立的机构，本身建制也不完整，工艺门类相对单一[1]。而且，元代实行匠户制度，将战俘中的工匠及专业从事某种手艺的工匠家庭集合起来，单独设立"匠籍"登记在册，让其世代从事专业手工业生产。在官办漆工场内，漆工们日复一日几乎无偿劳作着，其效率之低、质量保障之难、技艺提升之缓慢可想而知。

文献记载及出土漆器铭文显示，宋、元两代曾在杭州、苏州、鄂州（今武汉武昌）等少数城市设立官办漆工场，服务各级政府机构。例如，崇宁元年（公元1102年）宋徽宗命童贯在苏、杭两地设立的"造作局"即下设漆工场——"时苏杭置

[1]袁泉、秦大树：《日本传世宋元漆器的考古学观察——以13～14世纪的中日贸易和文化交流为中心》，载北京大学中国考古学研究中心、北京大学震旦古代文明研究中心编《古代文明（第9卷）》，文物出版社，2013。

造作局，岁下州县征漆千万斤"（南宋曾敏行《独醒杂志》卷七）。多伦砧子山西区64号墓漆钵，底部墨书"大德八年杂造局"等字样，表明设在各地的"杂造局"虽主要承担刀枪、弓箭、盔甲等军器制造，但也有部分下辖漆工场生产漆器。铭文中还明确标注杂造局官员名及提调官名，显示这些漆工场管理较为严格，且"南康路"（今江西星子）杂造局的产品竟然由达鲁花赤提调至遥远的北国，官方物资调拨范围之广令人惊叹。

河北宣化等地辽金墓葬壁画显示，漆器在契丹、女真贵族的社会生活中占有一定地位，辽、金王朝自当设立官办漆工场生产漆器以满足自身需要。辽宁法库叶茂台辽墓出土的木胎漆碗，圈足内除反书的"孝"字外，部分还墨书"官"字[1]，它们当出自辽地的官营漆工场。内蒙古科尔沁左翼后旗吐尔基山、多伦小王力沟等地辽墓出土漆器中，不仅有大型的素髹供案，还有多件采用金银参镂等工艺装饰的漆器，特点鲜明，此类工艺当系唐末、五代时避乱北方的汉人所传入，在当时宋地已近乎绝迹，加之宋王朝对贴金一类制品多有限制，它们只能是辽代官办漆工场的产品。考虑到当时亦有大批汉人北附，这些辽、金官办漆工场的生产主力很可能就是这些汉人。但限于相关资料极度匮乏，目前有关辽、金官办漆工场的生产及管理情况的研究还无从谈起。辽代中期的多伦小王力沟萧贵妃墓漆枕，富有契丹民族特色，很可能出自辽官办漆工场，但其所贴饰的蝴蝶状银片采用银铆钉与木质胎体固定，并未像平脱工艺那样再髹漆并磨显，工艺相当原始，漆工艺水平距北宋还有一定差距。

[1]辽宁省博物馆、辽宁铁岭地区文物组发掘小组：《法库叶茂台辽墓记略》，《文物》1975年第12期；苏丽萍：《小漆碗（五件）》，载陈晶主编《中国漆器全集（4）》，福建美术出版社，1998，图版一〇四。

2 民营漆手工业生产与管理

与官办漆手工业的衰落相对照的是，此时民营漆工作坊却在五代以来的基础上继续蓬勃发展，呈现此起彼伏之势。特别是在商品贸易兴旺繁荣的江浙一带，民间漆工作坊不仅数量多，还涌现出一批具有广泛市场号召力的"名厂""名店""名工"；一些地方的漆手工业，已从"副业"升级为面向市场的独立的经济部门。

与唐、五代时期相比，这时的民营漆工作坊不仅生产规模、品种、用工等方面继续，生产管理等方面也有了可喜变化，突出表现在以下几方面：

第一，生产中心南移的步伐加快，江浙地区的核心地位基本确立。唐、五代以来全国经济和文化重心南移的趋势，北宋时仍在延续着；南宋定都杭州，政治中心的变化更进一步推动并强化了这一进程。再加上战乱引发的大规模移民潮、公元12世纪初中国加剧转寒变冷[1]等其他因素，南宋时，江南地区的漆器生产已跃居全国核心地位，长安、洛阳、蒲州等北方地区原来的漆器生产重镇，乃至北宋都城开封的漆器生产，这时均已湮灭无闻了。

第二，漆器制作中心与原料生产地开始呈现明显分离态势。唐代以前中国漆器生产中心的形成和发展，皆有赖于当地及周边地区拥有丰富的生漆资源，以及麻布、染料等原材料的充足供给，汉代的成都和梓橦、唐代的襄阳等皆如此。晚唐、五代时，原材料供应在漆器生产中的重要性已有所下降，宋代这一趋势更加明显，以消费群体为核心的市场因素的影响力愈发突显，杭州、苏州等市场发达、水陆交通便利的城市迅速崛起，并以生产和销售并重为特色。最典型的当数温州，这里"居涂泥斥卤，土薄艰艺，民勤于力而以力胜，故地不宜桑而织纴工，不宜粟麦而粳稻足，不宜漆而器用备"（南宋陈谦《永宁编》）。温州漆器

[1]竺可桢：《中国近五千年来气候变迁的初步研究》，《考古学报》1972年第1期。

生产的主要原料几乎全部自外地输入，但当地民营漆工作坊却通过充分发挥自身在商贸、技术、人才等方面的优势，成为当时最重要的漆器生产中心之一，产品行销全国多地乃至海外。当代浙商的某些精神内涵，可溯源至此。

第三，漆手工业的行会组织诞生。随着手工业生产的繁荣，宋代一些城市里出现了"团行"等行会组织，以保护同行手工业者的利益，其中也包括漆器行业。据南宋吴自牧《梦粱录》卷十三"团行"载，漆作与碾玉作、金银打作等被归为一类，属于名为"作分"的其他工役。"团行"具有加强行业管理、维护行业秩序、限制和排除竞争、统一商品价格、应付政府科配等功能，这是城市商贸活动繁荣的结果，也是当时漆手工业高度发展的产物。

此外，出土漆器实物显示，辽金地区也有一定规模的民间漆手工业生产。目前内蒙古、辽宁、吉林、河北、山西等多地出土辽金漆器，它们不可能全部都是从宋地输入的，特别是那些勺、匕、箸及碗、盘一类素髹漆器，出自当地民营漆工作坊的可能性极大。《宋会要辑稿·刑法》载，今山东、河北不少州县"多有东南海舶，兴贩铜铁、水牛皮、鳔胶等物"，其中的鳔胶与漆木器制作密切相关，有些当流入当地的民营漆工作坊。法库叶茂台辽墓出土钵、盘等漆器上，朱书"庚午岁李上牢""旧（？）癸（？）亥迫（？）家自造上牢""丁丑翟杨家自造上牢""杨家自造上牢"等内容的铭文，格式与宋代漆器铭文相似，但署"自造"，这一形式的铭文目前在宋地仅见于宝应安宜东路北宋墓群及淮安杨庙3号墓出土的少量漆器，富有一定特色——此处的李、迫、杨诸家很可能就是辽地的民营漆工作坊。可惜，已知这些辽金漆器多保存不佳，对其漆工艺面貌的了解还有待更多新发现。

漆器生产中心

宋元时期，商品经济获得快速发展，对外贸易规模进一步扩大，中国的漆器生产呈现大规模增长态势，多地涌现出一批面向市场、以市场为导向的民营漆工作坊。它们在城镇中聚集，往往采取前店后厂模式，经一段时期发展，不少地方逐渐形成一定的品牌和特色，产品质量较好，满足当地市场需求并远销外地乃至异国他乡。文献记载及出土漆器实物显示，市场影响力较大的有河南开封，湖北襄阳，浙江杭州、温州、嘉兴，江苏苏州，福建福州，江西吉安，以及江苏南京[1]，浙江湖州[2]、宁波[3]、衢州[4]，安徽歙县[5]，湖南长沙[6]等。它们的产品不仅满足当地市场所需，还通过水路、陆路远销各地，并被数百里乃至千里之外的消费者带入坟墓中，希冀死后继续享用。

[1]淮安杨庙4号北宋墓出土两件花口漆盘，上分别朱书"江宁府烧朱任□□上牢"和"江宁府烧朱□□上牢庚子□"铭。见罗宗真：《淮安宋墓出土的漆器》，《文物》1963年第5期。

[2]常州丽华新村北宋墓花口漆盘，内底有朱书"湖州西王上三"6字款。江阴滨江开发区北宋墓漆奁，盖内朱漆书"湖州徐上三口"铭，见唐雷霞：《质朴无华 平易典雅——江阴博物馆馆藏宋元漆器鉴赏》，载浙江省博物馆编"中国漆器文化研究的回顾与展望"学术研讨会论文集》，浙江摄影出版社，2017。武进礼河乡元墓亦出土有"辛卯湖州苏上"款漆碗，见陈晶：《唐五代宋元出土漆器朱书文字解读》，（台北）《故宫学术季刊》2008年25卷第4期。

[3]1958年无锡锡澄运河工地出土朱漆圆盒，圈足内黑漆地上朱漆书"辛丑四明周六郎造"8字。见赵祥伦：《圆形朱漆盒》，载陈晶主编《中国漆器全集（4）》，福建美术出版社，1998，图版一四九。

[4]松阳西坪镇南宋墓随葬黑漆碗，上朱书"丁巳衢州通道内里金上牢"铭。见宋子军、刘鼎：《浙江松阳宋墓出土瓷器》，《文物》2015年第7期。

[5]江苏无锡兴竹北宋墓随葬的花口漆盘，外底朱书"辛亥歙州钟家直上牢"铭，当出自歙县一带的民营漆工作坊"钟家"。见蔡剑鸣：《江苏无锡兴竹宋墓》，《文物》1990年第3期。

[6]英国伦敦维多利亚与阿尔伯特博物馆藏朱漆托盏，有"甲戌潭州天庆观东潢小五造记"铭，宋代潭州以湖南长沙为治所。见该博物馆网站https://collections.vam.ac.uk/item/O125805/bowl-stand-unknown/。

CHINESE LACQUER ART HISTORY

这其中既有襄阳等传统的漆器制作中心，也有嘉兴、吉安等新兴的漆器生产基地；既有旧有的都市，也有刚刚崛起的市镇。它们的形成和发展，既是政治、历史等多种因素交织的结果，更与当时经济、社会环境等发生的巨大变化密切相关——伴随中国经济重心南移，这时在全国有影响力的漆器生产重镇也主要散布在江南部分地区；当地及周边地区经济基础、消费能力，特别是水陆交通条件，对漆手工业发展的影响越来越大。在宋元400多年的漫长岁月里，随时间推移，政治、经济及人文环境等日益变化，特别是北宋末年"靖康之变"引发的剧烈变革，导致开封等部分北宋漆器生产重镇迅速衰落。与此同时，北方移民的涌入，带动江南多地漆手工业更加繁荣兴旺。

目前考古发现的标注产地铭文的漆器，有的出自当地墓葬，属本地生产、本地销售的商品。例如，泰州鲍家坝北宋蒋师益墓出土的两件漆碗，外底朱书"泰州□李家"5字[1]。常州红梅新村2号北宋墓花口

[1]泰州市博物馆：《泰州市北宋墓群清理》，《东南文化》2006年第5期。

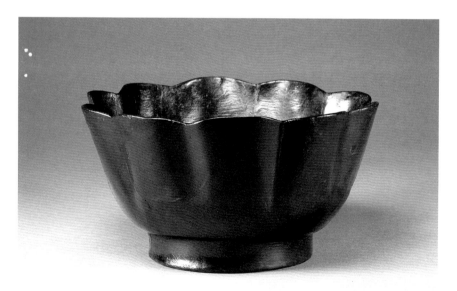

图8-165
常州新体育场工地宋墓花口漆碗及铭文
常州博物馆供图

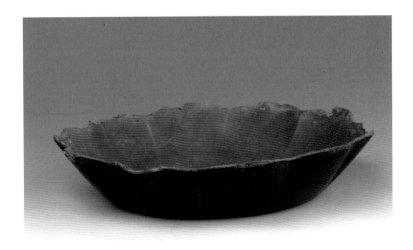

漆碗，外壁近圈足处朱书"毗陵菓子行周谢上牢乙酉"铭[1]，其中的"毗陵"即今常州；常州市新体育场工地宋墓花口黑漆碗，外腹近圈足处朱漆书"常州稧□上牢　甲□"8字[2]图8-165。毗邻常州、宋元时为常州所辖的江阴，亦出土"常州"铭漆器——江阴要塞澄南化工厂工地宋墓随葬的两件花口黑漆盘，外底皆阴刻"常州汤稧上牢"字样，一件还标注"庚子"年款；字内皆涂银粉[3]图8-166。泰州、毗陵及常州铭漆器，目前为他地所不见，当时两地的漆手工业是否具有辐射一定地域的影响力尚不清晰。此外，合肥北宋马绍庭夫妇墓黑漆钵，外腹下端以朱漆横书一行铭文"乙卯瑞州刘智造"，铭文中的"瑞州"待考[4]。

[1]常州市博物馆：《江苏常州市红梅新村宋墓》，《考古》1997年第11期。

[2]东榆：《花瓣式黑漆碗》，载陈晶主编《中国漆器全集（4）》，福建美术出版社，1998，图版八八。

[3]林嘉华：《江苏江阴要塞镇澄南出土宋代漆器》，《考古》1997年第3期。

[4]金泰和六年（公元1206年）避金睿宗宗尧讳改宗州为瑞州，治瑞安县（今辽宁绥中县西南前卫镇）；南宋宝庆元年（公元1225年）避理宗赵昀讳改筠州为瑞州，治高安县（今江西高安）。两者出现的时间均较晚，与漆钵所记之瑞州无涉。

1 开封

作为北宋的都城，开封"八荒争凑，万国咸通"，不仅是当时全国的政治中心，经济、文化也一度极为繁荣，被学术界普遍称誉为公元11世纪世界最繁华的大都市。北宋孟元老在《东京梦华录》中，对宋徽宗年间开封城内的经济、文化生活做了生动翔实的描述。北宋张择端则以其丹青妙笔，透过《清明上河图》为我们形象描绘了当年开封城的盛景。

北宋时，开封周边的宋州以"漆、枲、绉、绢"等为"土产"（《太平寰宇记》卷十二"宋州"）。借助这一资源优势，并依托其雄厚的经济、文化基础，开封的漆手工业获得快速发展。这里拥有中央官署设立的官办漆工场，众多民营漆工作坊也聚集于此，坐落于开封北大门里的"樊家"就是其中之

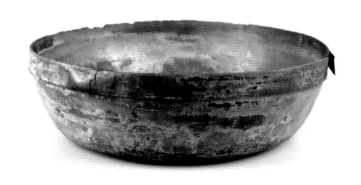

图8-167
安宜东路8号墓漆盆及铭文
宝应博物馆供图，熊伟庆摄

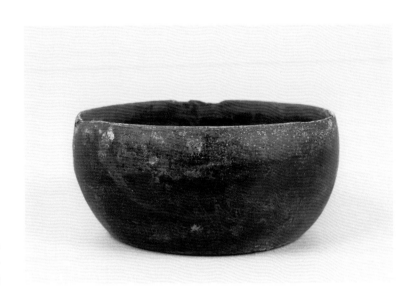

图8-168
安宜东路北宋墓漆钵
宝应博物馆供图，熊伟庆摄

一。樊家漆器出土于宝应安宜东路北宋墓群，属日用的素髹漆器，其中8号墓漆盆外底朱漆书铭文"封丘门里住　乙酉年　樊家自造上牢　戊□"图8-167，另一件漆钵外腹上朱漆书"安远门里住　辛未年　樊家自造上牢"字样8-168。都城开封的北门，先称"封丘门"，后改称"安远门"，"樊家"就开设在距此不远的街巷内。安宜东路墓群中相当一部分出土漆器工艺基本相同，其他作坊的产品上也有"内东住"等类似体例的铭文，它们也很有可能出自开封城。

开封同样是北宋漆器贸易的重要枢纽，销售本地及外地漆器产品。明代仇英摹《清明上河图》中描绘的漆器铺，铺外悬挂着上书"各样描金漆器"的招牌图8-169。《东京梦华录·卷二·宣德楼前省府宫宇》："景灵东宫南门大街以东，南则唐家金银铺、温州漆器什物铺、大相国寺，直至十三间楼、旧宋门。"专售温州漆器的商铺开在御街南侧，再经此转售。

图8-169
明仇英《清明上河图》局部　辽宁省博物馆供图

2 杭州

　　杭州是南宋政治、经济、文化的中心，但这里的漆工艺早在晚唐、五代时即已兴起，北宋时达到相当高的水平，南宋迁都至此后又将其推上新台阶。宋代太平老人《蜀中锦》中列示了"天下第一"的20余种各地名产，其中就有与蜀锦、端砚等并列的"浙漆"。

　　北宋末年，宋王朝在杭州设立造作局，"造作器用。诸牙、角、犀、玉、金、银、竹、藤、装画、糊抹、雕刻、织绣之工，曲尽其巧"（《宋史纪事本末》卷五十）。其下当设漆工场，

所制螺钿桌、椅及脚踏子等，曾贡奉内廷，并被宋高宗视作"淫巧之物不可留"而下令销毁。当时杭州民营漆工作坊数量不少，南宋《西湖老人繁胜录》"诸行市"中关于临安"四百四十行"内即有漆制品。及至元代，杭州漆手工业生产仍相当繁盛，以至于至正二年（公元 1342 年）杭州遭遇火灾时，时任江浙行省左丞相的别儿怯不花特别奏请朝廷将这里的漆器税暂且停收一年（《元史·卷一百四十·别儿怯不花传》）。

早在北宋时，杭州漆器的影响力就已非同一般，不仅行销淮安、常州、无锡、武进、江阴、宝应等周边广大地区 表10，甚至还远销至王朝边境地区的河北钜鹿——这座因黄河决堤而被淹没的古城中出土有"杭州辛大郎上牢祖铺"铭漆器 图8-170。淮安杨庙镇北宋墓群出土漆器，不少来自杭州，其中多件花口盘底部朱书"杭州胡"铭文，有的则朱书"己酉杭州吴□上牢""壬申杭州真大□□上牢""壬申杭州北大吴□□"等字样。依现有实物可知，这些北宋杭州民营漆工作坊主要生产日用素髹漆器，多作花瓣造型，工艺精良。

图8-170
巨鹿宋城遗址漆器铭文
引自《中国漆器全集（4）》
29页，插图五

158

表10 宋代"杭州"铭出土漆器一览表

器物名称	出土地点	时代	铭文内容	铭文形式及部位	资料来源	备注
淮安杨庙1号墓花口漆盘	江苏淮安杨庙镇1号墓北宋嘉祐五年壁画墓	北宋	杭州胡	朱书、外底	①	5件
淮安杨庙1号墓花口漆盘	江苏淮安杨庙镇1号墓北宋嘉祐五年壁画墓	北宋	己酉杭州吴□上牢	朱书、外底	①	
淮安杨庙2号墓花口漆盘	江苏淮安杨庙镇2号墓北宋绍圣元年杨公佐墓	北宋	壬申杭州真大□□上牢	朱书、外壁	①	
淮安杨庙2号墓漆罐	江苏淮安杨庙镇2号墓北宋绍圣元年杨公佐墓	北宋	壬申杭州北大吴□□	朱书、盖里	①	
淮安杨庙4号墓花口漆盘	江苏淮安杨庙镇4号北宋墓	北宋	杭州胡	朱书、外底	①	
淮安翔宇花园31号墓花口漆盘	江苏淮安翔宇花园31号墓		辛巳杭州王上牢□	朱书、外壁近圈足处	②	
剑湖砖瓦厂2号墓漆镜盒	江苏武进剑湖砖瓦厂2号北宋墓	北宋	乙卯杭州真大施一□上牢□□	朱书、盖面	③	
宝应安宜东路10号宋墓腰形漆盒	江苏宝应安宜东路北宋墓群10号墓	北宋	乙酉钱唐（塘）抱□营南载上牢	朱书、外腹壁	④	
无锡宋墓漆碗	江苏无锡宋木棺墓	北宋	杭州元本胡上牢	外腹壁	⑤	
无锡宋墓漆盘	江苏无锡宋木棺墓	北宋	杭州元本胡上牢/乙未南□	外腹壁近底处	⑤	
江阴葛闳墓花口漆盘	江苏江阴夏港向阳村葛闳夫妇墓	北宋	□□杭州施真上牢	朱书、外底	⑥	
江阴葛闳墓花口漆盘	江苏江阴夏港向阳村葛闳夫妇墓	北宋	丁未杭州花□巷上牢	朱书、外底	⑥	

续表

器物名称	出土地点	时代	铭文内容	铭文形式及部位	资料来源	备注
钜鹿宋城漆盒	河北巨鹿县钜鹿宋城遗址	北宋	杭州辛大郎上牢祖铺	朱书、底部	⑥	
常州国棉二厂宋墓花口漆盘	江苏常州市国棉二厂北宋墓	北宋	杭州胡上牢	朱书、外壁	⑥	
常州国棉二厂宋墓花口漆盘	江苏常州市国棉二厂北宋墓	北宋	庚子杭州 井亭桥[1] 沈上牢	朱书、外壁	⑥	
常州勤业桥宋墓漆钵	江苏常州市勤业桥宋墓	北宋	甲戌杭州真大施十五郎	朱书、外壁	⑥	
常州勤业桥宋墓漆碗	江苏常州市勤业桥宋墓	北宋	乙丑杭州真大	朱书、外壁	⑥	
杭州老和山201号墓漆钵	浙江杭州老和山东麓201号宋墓	南宋	壬午临安府符家实上牢	朱书、外壁口沿下	⑦	3件一套
杭州老和山201号墓漆盘	浙江杭州老和山东麓201号宋墓	南宋	壬午临安府符家实上牢	朱书、外壁口沿下	⑦	

资料来源:
①罗宗真: 《淮安宋墓出土的漆器》, 《文物》1963年第5期。
②淮安市博物馆: 《江苏淮安翔宇花园唐宋墓群发掘简报》, 《东南文化》2010年第4期。
③武进县博物馆: 《江苏武进县剑湖砖瓦厂宋墓》, 《考古》1995年第8期。
④赵进、季寿山: 《清新淡雅　质朴无华——介绍宝应宋墓出土的光素漆器》, 《东南文化》2003年第4期。
⑤朱江: 《无锡宋墓清理纪要》, 《文物参考资料》1956年第4期。
⑥陈晶: 《唐五代宋元出土漆器朱书文字解读》, (台北) 《故宫学术季刊》2008年25卷第4期。
⑦蒋赞初: 《谈杭州老和山宋墓出土的漆器》, 《文物参考资料》1957年第7期。

[1]南宋吴自牧《梦粱录》卷七: "清河坊东曰洪桥, 次曰井亭桥, 曰施水坊桥。"

及至南宋，杭州地区漆器生产与销售更加旺盛。南宋吴自牧《梦粱录》一书描绘了南宋杭州城的繁荣景象，在介绍城内各类名店时也涉及众多漆器铺：

> 自淳祐年，有名相传者，如猫儿桥魏大刀熟肉……清湖河下戚家犀皮铺。里仁坊口游家漆铺，……水巷桥河下针铺，彭家温州漆器铺，……黄草铺温州漆器、青白磁器，……自大街及诸坊巷，大小铺席，连门俱是，即无虚空之屋。（《梦粱录·卷十三·铺席》）

南宋耐得翁《都城纪胜》亦有类似记载。这时杭州各店铺所售漆器不只是本地产品，还包括来自温州等地的商品。在内销的同时，还通过海上贸易远销日本、朝鲜及东南亚等地，使杭州成为名副其实的漆器国际贸易中心。

杭州老和山墓群等出土的南宋杭州地区漆器，以素髹的钵、盘、盒等日用品为主，表明这时杭州民营漆工作坊仍主要面向大众消费市场组织生产，但也逐渐开始制作雕漆制品。日本东京国立博物馆藏南宋剔红双凤花卉纹长方盒，上有"洪福桥吕铺造"针刻铭（图8-49，见P045）。经日本学者考证，洪福桥为南宋杭州的一座桥，元初时改称"红桥"[1]。当年洪福桥畔的"吕铺"从事雕漆生产，并达到了相当高的工艺水准。

前述延祐二年（公元1315年）"杭州油局桥金家造"与"明庆寺前宋家造"戗金孔雀纹漆箱，皆属元代杭州地区的戗金漆器产品，其中的油局桥在南宋时称"油蜡局桥"，明庆寺则为南宋杭州著名寺院，"金家"与"宋家"漆工作坊分别坐落在这一带。据日本学者统计，与之形式相同的漆经箱至少9件，分藏于广岛净土寺、广岛光明坊、福冈誓愿寺、京都大德

[1]西冈康宏：《"南宋様式の彫漆"——吕舗造銘の作品をめぐって》，载西冈康宏、王世襄主编《中国美术全集·工芸编漆器》，日本京都书院，1996。

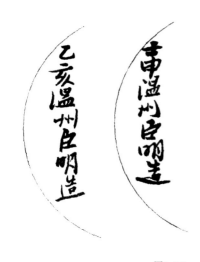

寺、京都妙莲寺、福井旧羽贺寺及私人机构，其中署"金家"与"宋家"两家款识的总计5件[1]。它们造型规整，戗金线条细密流畅，金色浓艳，充分表明元代杭州的民间漆工作坊曾大量生产戗金漆器，水平也并不低。

3 温州

伴随宋代商品经济的繁荣发展，当地生漆资源匮乏、原本漆手工业基础较为薄弱的温州，这时借助其毗邻杭州、台州、宁波及福州等商贸中心的地理优势，近海临江的交通优势，以及外来移民大量涌入的人才与技术优势，开展了类似后世进料加工性质的漆器生产，从而一跃成为与杭州等齐名的全国性漆器生产中心，并逐渐树立起"温州漆器"品牌，产品远销国内外。南宋时，濮、商、魏诸王与皇族、勋戚等移居温州；元王朝政府曾在温州设市舶司，使之成为当时重要的对外通商口岸，这些都进一步推动了温州漆手工业的繁荣与发展。

北宋时，温州漆器即在都城开封以"品牌店"形式销售，《东京梦华录》中记汴京景灵东宫南门大街东侧有"温州漆器什物铺"，其开在皇宫正门宣德楼前的大街上，足见实力强、档次高。据《都城纪胜》《梦粱录》等记载，杭州城内的温州漆器商铺分布在水巷桥、平津桥等地，且不乏"彭家温州漆器铺"等名店，彰显了温州漆器的品牌效应。

北宋时，温州漆器产品即已销往千里之外，目前淮安杨庙北宋墓群出土有碗、盘、盒等多件温州产漆器；常州红梅新村2号北宋墓也随葬2件"温州臣明造"漆盘图8-171。南宋时，书、刻"温州"字样铭文的漆器更遍及江苏、浙江、福建等省

[1]小池富雄：《室町时代における唐物漆器の受容》，载《室町将軍家の至宝を探る》，德川美术馆，2008。

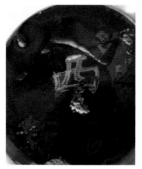

图8-172
温州石坦巷与信河街交界
处工地出土漆碟残件铭文
温州博物馆供图

图8-173
温州石坦巷与信河街交界
处工地出土漆碟残件铭文
温州博物馆供图

图8-174
温州周宅祠巷工地出土漆碟铭文
温州博物馆供图

市多处地点，总数已有10余件表11。至于温州及其所辖平阳、瑞安、永嘉等地出土的漆器数量更多，特别是2005～2010年温州老城区及其周围建筑工地先后出土30余批次300多件，其中明确标注"温州"字样的漆器及漆器残件至少有40件[1]图8-172、8-173、8-174，如"温州都监衙头甘家上牢""乙酉温州新河导俗巷林六叔上牢""辛未温州第一桥金家上牢""乙卯温州净光塔下阮四叔上牢"等，系统展现了当年温州一带漆器生产的繁盛景象。现有出土漆器铭文显示，标明姓氏的宋代温州民间漆工作坊就有"金""钟""孔""姜""周""甘"等20余家，它们错落分布在宋代温州的商业街与寺院旁、城门口等处，以城内瑞安门至望京门的东纵大街（今解放路）西侧的新河街、百里坊、五马街和城西街相对集中，其中新河街两旁巷内漆器作坊林立，前店后坊，批量生产漆器[2]。温州大士街工地漆盘所书"丁酉温州永嘉小口巷单上牢"铭，则表明当时温州下辖县也有漆器生产。

[1]伍显军：《温州市区建筑工地出土部分铭文漆器统计表》，载《漆艺骈罗 名扬天下》，中国对外翻译出版有限公司，2013，第154—156页。
[2]伍显军编著《漆艺骈罗 名扬天下》，中国对外翻译出版有限公司，2013，第16页。

表11　温州以外地区宋代"温州"铭出土漆器一览表

器物名称	出土地点	时代	铭文内容	铭文形式及部位	资料来源
淮安杨庙2号墓花口漆盘	江苏淮安杨庙镇2号墓北宋绍圣元年杨公佐墓	北宋	丁卯温州开元寺东黄上牢	朱书、外壁	①
淮安杨庙4号墓花瓣形漆盒	江苏淮安杨庙镇4号北宋墓	北宋	戊申温州/孔三叔上牢	朱书、外底	①
淮安杨庙4号墓花口漆盘	江苏淮安杨庙镇4号北宋墓	北宋	己丑温州孔九叔上牢（花押）	朱书、外底	①
常州国棉二厂宋墓花口漆碗	江苏常州市国棉二厂北宋墓	北宋	丁丑温州臣明造	朱书、外壁近底缘	②
常州红梅新村2号墓花口漆盘	江苏常州市红梅新村2号北宋墓	北宋	乙亥温州臣明造	朱书、外壁近底缘	③
常州红梅新村2号墓花口漆盘	江苏常州市红梅新村2号北宋墓	北宋	壬申温州臣明造	朱书、外壁近底缘	③
杭州北大桥宋墓漆唾壶	浙江杭州北郊北大桥宋墓	南宋	庚子温州念七叔上牢	朱书、外底	④
杭州北大桥宋墓漆盏托	浙江杭州北郊北大桥宋墓	南宋	丁卯温州□□成十二叔上牢	朱书、外底	④
武进蒋塘村4号墓戗金柳塘图长方盒	江苏武进村前乡蒋塘村4号宋墓	南宋	庚申温州丁字桥巷廨七叔上牢	朱书、盖里	⑤

续表

器物名称	出土地点	时代	铭文内容	铭文形式及部位	资料来源
武进蒋塘村5号墓戗金沽酒图漆长方盒	江苏武进村前乡蒋塘村5号宋墓	南宋	丁酉温州五马锺念二郎上牢	朱书、盖里	⑤
武进蒋塘村5号墓戗金庭园仕女图漆奁	江苏武进村前乡蒋塘村5号宋墓	南宋	温州新河金念五郎上牢	朱书、盖里	⑤
松阳工业园宋墓漆圆盒	浙江松阳县西屏镇云岩山下工业园宋墓	南宋	癸酉温州百里坊叶家上牢	朱书、盖里	⑥
邵武黄涣墓漆盏托	福建邵武水北镇故县村宝庆二年黄涣墓	南宋	温州城西官二汎郎上牢	朱书	②

资料来源:
①罗宗真: 《淮安宋墓出土的漆器》, 《文物》1963年第5期。
②陈晶: 《唐五代宋元出土漆器朱书文字解读》, (台北) 《故宫学术季刊》2008年25卷第4期。
③常州市博物馆: 《江苏常州市红梅新村宋墓》, 《考古》1997年第11期。
④浙江省文物考古研究所: 《杭州北大桥宋墓》, 《文物》1988年第11期。
⑤陈晶、陈丽华: 《江苏武进村前南宋墓清理纪要》, 《考古》1986年第3期。
⑥宋子军、刘鼎: 《浙江松阳宋墓出土瓷器》, 《文物》2015年第7期。

当时温州所产漆器有碗、钵、盘、盒、奁、唾壶等, 以日常生活用具为主; 所涉及的工艺门类有素髹、描金、戗金、堆漆、雕漆、螺钿等。武进蒋塘村5号墓戗金花卉人物奁等戗金漆器, 分别由温州新河金念五郎、丁字桥巷廨七叔制作, 做工精致, 装饰华美, 为当时戗金工艺的杰出代表。瑞安慧光塔描金堆漆舍利函、经函等, 综合使用堆漆、描金等多种工艺, 技艺精绝。北宋时这里与杭州所制螺钿器也颇具水准, 甚至被宋高宗视作"淫巧之物"。

至于普通的素髹漆器，温州也堪与杭州等地产品比肩。以北宋绍圣元年（公元1094年）的淮安杨庙2号墓出土漆盘为例，其口径16厘米、底径9厘米、高4厘米，木胎。口外侈，作六曲花瓣形，斜壁，平底，下接圈足。内髹酱红色漆，器表及底髹黑漆，细密坚实，乌黑光亮。盘外壁朱书"丁卯温州开元寺东黄上牢"一行铭文，可知其为元祐二年（公元1087年）温州开元寺东的黄氏漆工作坊的产品图8-175、8-176。

正因为工艺水平杰出，温州漆器成为当时知名品牌，人们以拥有温州漆器为荣。以至于南宋诗坛四大家之一的杨万里，在收到朋友赠送的温州"髹研"（漆砚）后，赋长诗《谢丁端叔直阁惠永嘉髹研、句容香匜》一首，以表达兴奋、喜悦之情。

元代，温州漆器声名依然，产品更远销海外及部分僻远之地。元贞元年（公元1295年），周达观随使团前往真腊（今柬埔寨），游历一年多后归国，写成《真腊风土记》一书，书

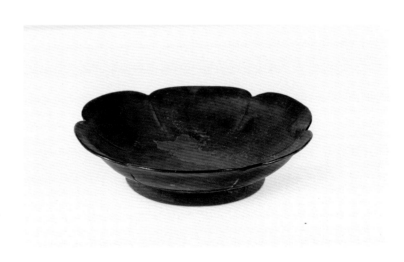

中"欲得唐货"条载："其地想不出金银，以唐人金银为第一，五色轻缣帛次之，其次如真州之锡镴、温州之漆盘、泉州之青瓷器，及水银……"从中可知温州漆器当时畅销真腊（今柬埔寨），受到当地人的重视与喜爱。

正因为名声显赫，销路甚广，假冒温州漆器的现象难以避免，故部分南宋温州漆器特地在铭文中标注"真"字，以区分李逵与李鬼。与此同时，一些温州民营漆工作坊也出现了偷工减料、以次充好的现象。明弘治《温州府志》载："然漆非土产，仰于徽、严之商，征重而价贵，故人力取精而倍其赢，于是温之漆器名天下。其初精致之甚，奇彩异制，夺目光烜。近年士夫竞买以充馈遗，惟乐其贱，工料日减，淆以广漆，而伪滥生，始有'一岁用破三水盂'之诮。惟不惜重价而精造者，犹有旧风焉。"松阳西坪镇南宋墓剔犀漆器残件，尚不能肯定就是这种"工料日减"的温州制品，但可作参考——它器表也曾髹多遍红、黑漆，但所雕如意云纹描黑线修饰，显系髹饰工艺粗糙或工序缺失所致。主要受此影响，温州漆器在明代便渐渐衰落了。

4 苏州

苏州瑞光寺塔螺钿经箱、七子山五代墓银平脱漆镜盒及苏州工业园区五代墓漆器等，昭示五代时苏州的豪华漆器生产就已具备相当规模和水平，并活跃着一批民营漆工作坊。虽然北宋末年苏州也曾蒙受金兵短暂的摧残与蹂躏，但这里长期繁荣稳定，物阜民丰，文教昌盛，百工兴旺，从而有"天上天堂，地下苏杭""苏湖熟，天下足"等美誉。宋元时，苏州漆工艺在五代时期基础上高速发展，开启了近千年辉煌。

苏州民营漆手工业当十分活跃，不过，与杭州、温州两地相比，目前发现的确凿无疑属于宋代苏州民营漆工作坊的产品并不多，仅在无

图8-177
无锡黎明村北宋墓花口漆盆
引自《中国漆器全集（4）》，图九一

锡黎明村、常州北环新村、常熟张桥等处北宋墓中有所发现表12。这些漆器为苏州吴氏、张氏、黄氏等民营漆工作坊所制，仅有盘、盆、盏托等器类，且全部为素髹漆器图8-177，工艺单一，尚不足以代表当时苏州地区的漆工艺水平。苏州瑞光塔大中祥符六年（公元1013年）真珠舍利宝幢，当属苏州地区产品，其应用堆漆、描漆及嵌金银等多种工艺，形体大，工艺精。北宋苏州漆手工业也应具有产品门类多、工艺广、成就突出等特点。

表12　宋代"苏州"铭出土漆器一览表

器物名称	出土地点	时代	铭文内容	铭文形式及部位	资料来源
无锡黎明村北宋墓花口漆盆	江苏无锡市郊河埒乡黎明村宋墓	北宋	庚申苏州北徐上牢	朱书、外壁近口沿处	①
常熟张桥宋墓漆盏托	江苏常熟张桥宋墓	北宋	癸酉苏州传法寺后真吴上牢	朱书、托沿外侧	②
常熟张桥宋墓漆盏托盘	江苏常熟张桥宋墓	北宋	丁亥苏州张真吴上牢	朱书、托盘底	②
常熟张桥宋墓漆盘	江苏常熟张桥宋墓	北宋	苏州张	朱书	②
常州北环新村北宋墓漆盏托	江苏常州北环新村宋墓	北宋	苏州真大黄二郎上辛卯	朱书、外底	③

资料来源：
①赵祥伦：《葵口黑漆盆》，载陈晶主编《中国漆器全集（4）》，福建美术出版社，1998，图版九一。
②陈晶：《唐五代宋元出土漆器朱书文字解读》，（台北）《故宫学术季刊》2008年25卷第4期。
③徐伯元、杨玉敏：《江苏常州北环新村宋木椁墓》，《文物》2001年第2期。

北宋晚期，朝廷在苏州设立造作局，下辖官办漆工场，当与苏州当地漆器生产兴旺发达密切相关。

夏更起先生据海外藏元代"苏城钱禄造"款雕漆漆器等推断，元代苏州已有雕漆漆器生产。应该就是从这时开始，雕漆成为苏州漆工艺的代表性品类。

5 襄阳

今湖北襄阳，早在唐代就是重要的漆器生产中心，北宋时仍具一定生产规模，产品亦贡奉宫廷。建炎元年（公元1127年），南宋王朝初立，襄阳漆器与扬州照子（铜镜）等地方名物"一切罢贡"（《宋会要辑稿·崇儒七》）。宋高宗这一诏令是在当时战事正紧的形势下出台的，但局势稳定后，襄阳贡进漆器的传统并未恢复，这或许与江南等地漆器产品将其替代有关。南宋后期，这里成为宋元对峙的前线及长期拉锯的战场，襄阳漆手工业彻底衰落。

目前，明确的北宋襄阳漆器制品有武汉十里铺北宋墓出土的两件漆钵，应属北宋大观二年（公元1108年）、大观三年襄阳民营漆工作坊"谢家"和"邢家"的产品。"邢家"造漆钵口径17.9厘米、高5.8厘米，木质圈叠胎。作六曲花瓣形，直口，弧腹，平底。里表皆髹黑红色漆，近底部有部分髹棕红色漆。器壁外朱书铭文"己丑襄州邢家造真上牢" 。其造型与同时期瓷器相近，器形规整，漆层细密，色泽凝重，制作考究。"谢家"铭漆钵尺寸略小，敛口，工艺与前者相同，上书铭文"戊子襄州驸马巷西谢家上牢记□" 。同墓还出土外底朱书"丙戌邢家上牢"铭漆碗，以及器壁朱书"丁亥邢家上牢"铭漆盒，它们也

图8-178
十里铺北宋墓邢家造漆钵铭文
引自《文物》1966年第5期，图五.3

图8-179
十里铺北宋墓谢家造漆钵铭文
引自《文物》1966年第5期，图五.5

应是同一邢家作坊的产品。此外，与之铭文格式一致、同样为"邢家"所制的漆器，还见于距襄阳不远的监利福田北宋墓，墓内随葬的四曲花瓣形碗、盘上皆朱书"乙丑邢家上牢"字样，它们当出自同一作坊。

已知这些漆器皆木质圈叠胎，大都采用多曲花瓣造型，器表素髹，装饰简洁，以外形、漆质及漆色取胜。它们具有鲜明的宋代风格，与被称誉为"襄样"并为天下所取法的唐代襄阳漆器的关系值得探究。

6 福州

宋元时期是福州发展史上的黄金时代，这时社会长期繁荣稳定，经济快速增长，对外贸易发展迅速，成为"百货随潮船入市，万家沽酒户垂帘"（北宋龙昌期《三山即事》）的重要国际通商港口。福州漆手工业也随之大规模兴起，并以雕漆漆器为特色，形成"福犀"这一知名品牌；戗金、描金等工艺也颇具水准。

宋代福州设有官办漆工场，据南宋梁克家《三山志》记载，北宋景祐三年（公元1036年）福州设作院，下辖"漆作"从事漆器生产。虽然目前尚未发现署"福州"款的漆器，但以福州黄昇墓、茶园村宋墓、茶园山许峻墓等出土的南宋日用漆器，以及龙海东南海域半洋礁1号沉船遗址出水的黑漆套盒等判断，当时福州应活跃着一批民营漆工作坊。

引人注目的是，福州一带南宋墓出土剔犀漆器颇为集中，涉及福州茶园村宋墓、邵武黄焕墓、闽清白樟乡宋墓等多处地点图8-180，其中茶园村宋墓一墓即出土奁、盒及盏托等4件剔

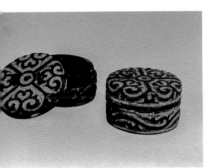

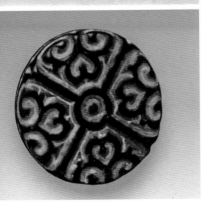

图8-180

闽清白樟乡南宋墓剔犀云纹圆盒

引自《中国漆器全集（4）》，图一二二

犀漆器，在宋代雕漆作品存世数量有限的今天更显珍贵。通过工艺等方面的分析，不少学者认为其中一部分即明代曹昭《格古要论》中所记述的以"坚且薄"为特色的"福犀"。

除雕漆外，宋元时期福州地区还生产素鬃、螺钿等门类漆器。前述南宋周密《癸辛杂识·别集下》记王櫹送权相贾似道"钿屏十事"，王櫹"就除福建市舶。其归也，为螺钿卓面屏风十副，图贾相盛事十项，各系之以赞"，这些受到贾似道宝爱并"每燕客必设于堂"的薄螺钿屏风，必然产自福建，今虽不能确指福州，但以此推想，当时福州的螺钿工艺水平绝对不俗。黄昇墓漆尺、漆缠线板等，在木胎骨上戗划花纹后纹样内填金或填漆，颇为华美。它们的工艺手法与"戗金"类似，这里当年也应生产戗金漆器。

7 嘉兴

北宋时，嘉兴先称嘉禾，后改今名，北宋末大批北方移民衣冠南渡迁居至此，使当地经济得以快速发展。宋元时，嘉兴"百工技艺与苏杭等"，"生齿蕃而货财阜，为浙西最"（南宋祝穆《方舆胜览》）。高度发达的商贸活动，以及北方工匠的涌入等，带动这里漆手工业迅速崛起，工艺水平大幅提升。元至元年间（公元1335～1340年），嘉兴设有漆作局（元代徐硕《（至元）嘉禾志》卷七"院务局"条），负责官方漆器的制作事务。在漆器不受朝廷重视的元代，嘉兴能够设立官办漆工场，与这里漆器生产繁荣、产品盛名远播等是分不开的。

嘉兴的西塘（今嘉善县西塘镇）又称斜塘，是元代最著名的雕漆漆器生产中心，工艺超群，名家辈出，元末还诞生了张成、杨茂等漆工大师，对明代宫廷漆工艺及日本等周边国家雕漆艺术发展产生深远影响。

宋元时，嘉兴的戗金漆器亦名声显赫。元代陶宗仪《辍耕录》曾介绍"嘉兴斜塘杨汇鬃工戗金戗银法"。明代曹昭《格古要论》：

> 元朝初，嘉兴府西塘有彭君宝者甚得名，戗山水、人物、亭
> 观、花木、鸟兽，种种臻妙。

对嘉兴西塘漆工大师彭君宝的戗金工艺给予高度评价。可惜，宋元嘉兴戗金漆器还有待发现及确认。

8 吉安

今江西吉安，宋代称吉州，元至元十四年（公元1277年）置吉州路总管府，领庐陵等八县，元贞元年（公元1295年）改吉州路为吉安路，"吉安"之称一直沿用至今。唐代以来，这里人文荟萃，瓷器等手工业相当发达。宋元时，这里也是重要的漆器生产中心，尤以螺钿漆器制作声名显赫。明代王佐《新增格古要论》：

> 螺钿器皿，出江西吉安府庐陵县。宋朝内府中物及旧做者，
> 但是坚漆或有嵌铜线者甚佳。元朝时，富家不限年月做造，漆坚
> 而人物细可爱。……今吉安各县旧家藏有螺钿床、椅、屏风，人物
> 细妙可爱，照人可爱。

可见吉安所属庐陵等地螺钿漆器生产历史悠久，且为世人所重。

因螺钿漆器与元代皇室贵族崇尚华丽绚烂的审美习俗相一致，吉安漆器在元代获得大发展，并作为地方土贡入贡内廷，用于殿阁陈设及对外赏赐。据《元史·文宗本纪》载，至顺三年（公元1332年）七月，江西行省所造螺钿几榻的工匠——十之八九为吉安工匠——还被元文宗下旨赐以"币帛"作为嘉奖。

目前存世的明确的宋元吉安螺钿漆器仅寥寥数例，一为日本出光美术馆藏元代嵌螺钿楼阁人物漆盒，盖左侧栏杆上针刻"吉水统明功夫"铭（图8-148，见P129）；一为日本冈山美术馆藏元代嵌螺钿广寒宫图漆八方盒，上有"永阳刘良弼铁笔"针刻铭图8-181；一为日本东京

国立博物馆藏元代嵌螺钿广寒宫图漆圆盒，上有"汶源王肃恒叠""铁笔萧震"针刻铭 图8-182；一为香港中文大学藏元代嵌螺钿楼阁人物委角撞盒，上有"卢陵胡肇钢铁笔"铭。铭文中提到的"吉水""永阳""卢陵"皆属吉安："永阳"为今吉安南的古镇；今安福县洲湖镇下有汶源村，南与吉安毗邻，铭文中的"汶源"当指该地；"卢陵"即"庐陵"。此外，韩国北村美术馆藏嵌螺钿花鸟图漆几的几面内底上有朱漆书"吉安置"印章式铭 图8-183，也应属于元代吉安产品。这些漆器实物不仅证实了明代曹昭、王佐等人的记述，也系统展现了元代吉安高超的螺钿漆器工艺水平。

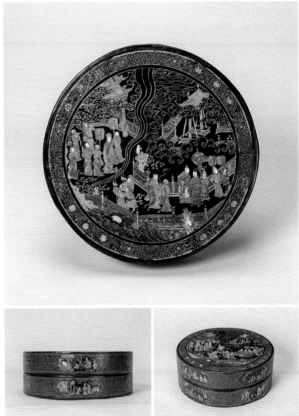

图8-182

嵌螺钿广寒宫图漆圆盒及铭文

日本东京国立博物馆供图

Image: TNM Image Archives

图8-183

嵌螺钿花鸟图漆几及铭文

引自《东亚洲漆艺》，100页、101页

漆器流通及贸易

1 官办漆工场产品的流通

宋元时期，以满足中央及各级官署需要为主要生产目标的官办漆工场不受重视，规模缩减，但漆器生产一直在延续着。其中有的官办漆工场设立于地方，产品输往京城及其他需调拨使用之地。北京雍和宫附近的元大都居住遗址出土一件漆器残件，上书数十字铭文，其中上方横写"内府公用"4字，下方残存字迹显示其产自江浙一带。北京延庆罗家台窖藏发现的"内府官物"漆盘，还标注"武昌路提调官同知外家奴朝散"等铭文，表明它来自武昌路所属官办漆工场。

2 宋元时期漆器贸易

漆器是宋元时期国内、国际贸易的重要商品。散布各地的民营漆工作坊、漆器铺及其他商铺共同搭建起庞大的漆器交易网络。设在地方的官办漆工场的产品是否部分对外销售，目前尚无可靠证据——从牟利角度出发，可能性较大[1]，但其规模有限，对市场影响不大。

当时民营漆工作坊组织漆器生产，产品几乎纯供销售。宝应安宜东路北宋墓群出土漆器中，多件漆器的铭文起首直截了当标注"卖"字，昭示其为对外出售的商品。据现有漆器铭文可知，它们不仅在本地销售，还努力抢占周边市场——宋代常州本地盛产漆器，常州红梅新村、新体育场工地两处宋墓即发现标注"常州"或"毗陵"字样的当地漆器产品，但这里的北环新村、丽华新村等处宋墓出土漆器则更多来自温州、苏州、湖州等其他地区的漆工作坊，当时市场竞争之激烈、商品贸易

[1]《宋会要辑稿·食货》中有关此类官府作坊产品对外出售的例子不少，例如，"煎胶务"于"太平兴国元年置场，煮皮为胶，以给诸司之用。以三班及内侍一人监。其退料亦置场出鬻"；又如，铸鍮务"在显仁坊，掌造铜铁金石诸器及道具，以供出鬻之用。……先令尽数赴省呈验讫，差人押赴商税院出卖"；等等。

[1]泰州市博物馆：《泰州市北宋墓群清理》，《东南文化》2006年第5期。据主持该墓发掘的王为刚先生介绍，盛敛蒋师益之棺在吊运泰州市博物馆清理过程中，棺内遗物发生移位，现已无法确定该价签具体属于哪一件漆器。

之通畅可见一斑。

文献记载还显示，宋元时的汴京、临安及元大都等都市分布着多处货品齐全的市场，虽然不像米、菜、布、瓦等大宗日用品那样有了"专业市场"，但这些都市也出现了漆器铺聚集的现象，如前引南宋吴自牧《梦粱录》所记临安情况。这些同行商铺集中在一条街道坊巷之内，方便顾客比较选择，大家相互竞争的同时，也促进了漆器产品的销量与质量提升。这是漆器贸易迈向更高阶段的产物。

同样值得一提的还有，泰州鲍家坝宣和五年（公元1123年）蒋师益墓出土一件长方形小竹片，其长14.6厘米、宽1.7厘米、厚0.3厘米，上下两端各有一孔，一面书"此为汤十二造工夫疋子七十五文"一行铭文。该竹片铭文中的"疋子"当为"交子"，该竹片上标注商品价格，当属价签，它与同出的盘、碗、镜盒等漆器有关，可能起商标和价格牌的双重作用，也说明汤十二的漆工手艺在当时泰州地区比较有名[1]。可惜，该竹价签的具体出土位置已不详，相关内涵及意义还有待进一步考证与研究。

当时许多民营漆工作坊产品行销甚广，市场影响力大。杭州产品不仅畅销京畿，还被千里迢迢贩运至当时的边境一带——钜鹿（今河北巨鹿）。专营温州漆器的店铺更是开到了都城汴京、杭州，市场影响力至少辐射相当于今天浙江、江苏、福建三省的广大地区。

宋与辽、金、西夏开展的边境贸易中也有漆器的身影。北宋景德二年（公元1005年），宋王朝在雄州、霸州等地设榷场与辽交易，第二年所允许交易的商品种类中即增加了漆器及

缯帛、粳糯，"所入者有银钱、布、羊、马、橐驼，岁获四十余万"（《宋史·食货志下》）。以其收益推测，漆器贸易的规模当较为可观。景德四年在保安军设立的与西夏交易的榷场，"以香药、瓷漆器、姜桂等物易蜜蜡、麝脐……"（《宋史·食货志下》），漆器能与瓷器并列，其重要性不言而喻。

宋元时期对外贸易发达，政府在多地设立"市舶司"等机构管理外贸出口业务。虽不如瓷器、丝绸地位显要，但漆器也在其中扮演了重要角色。《宋史·食货志下七》："（嘉定）十二年臣僚言，以金银博买，泻之远夷为可惜，乃命有司止，以绢帛、锦绮、瓷、漆之属博易，听其来之多寡。"漆器与丝织品、瓷器一同成为当时对外销售的大宗商品，主要通过"海上丝路"散布到海外许多地方。

目前福建龙海半洋礁1号沉船遗址、广东台山南海Ⅰ号沉船遗址及韩国新安沉船遗址等，皆出水漆器遗存，它们数量不多，仅南海Ⅰ号沉船遗址相对集中一些，较之船内运载的瓷器、铁器等大宗商品而言，简直不值一提，故学术界对其商品属性及意义往往关注不够，多简单地将之归于船上人员随身携带的日用品。然而，漆器本身胎质的特殊性，决定了这些遗址出水漆器的数量与当年船上的实际运载量并不能画等号——漆器易碎不耐压，故当时多放置于货舱上部，当商船沉没时，质地轻的木胎和夹纻胎漆器多漂浮于水面，自然会随波逐流，散播到很远。由于特殊原因埋藏在沉船附近堆积中的只能是很小一部分，且经海水长年浸泡与腐蚀，许多漆器表面髹漆脱落，不少圈叠胎亦仅存木条而已。南海Ⅰ号沉船中已清理出的剔红、剔犀漆器，完整的或基本完整的达25件，一些大的剔红盘、剔犀盘口径在40厘米以上，小的则造型基本相同，多剔刻香草纹，装饰较为统一，显现规模化生产下的商品的部分特点。还有，剔红双凤缠枝花卉纹盘等工艺精美，很难将之与终日辛劳

的纲首（一船之首，约相当于船长）、知客（管理船上日常事务之人）及船员挂起钩来，恐怕也不是在人货混杂的逼仄环境中苦熬几十天的普通客商所能享用得了的[1]。龙海半洋礁1号沉船遗址漆器，出水前掩埋在泥沙内，其中一批黑漆套盒表面光亮，均无使用痕迹，应属对外销售的商品[2]。因此，这些沉船出水漆器，一部分为船上人员携带的日用品，一部分应属外销商品。

龙海半洋礁1号沉船，当年由福州港载货始发，船上的漆器当产自福州一带，与福清东张窑黑釉瓷器、将乐南口窑青白瓷器等，皆计划运往东南亚地区销售。这印证了南宋赵汝适《诸番志》中关于当时中国向占城、渤泥国、婆国、佛安国等东南亚诸国大规模出口漆器与瓷器的记述。

台山南海Ⅰ号沉船为一艘中等规模的阿拉伯远洋商船，从船上装载的瓷器、铁器及金银制品、天平衡杆等分析，它或许从杭州始发，再经宁波、福建沿海（福州或泉州）及广州上货并补充生活物资，可能计划开往西亚[3]，可惜离开广州不久便沉没在一片汪洋之中。通过这些中外商船，宋元漆器经海上丝绸之路扩散到阿拉伯世界，催生了所谓阿拉伯漆器。

日本更是这一时期中国漆器对外贸易的主要对象。北宋时，宋日两国间通过"赠答回物"的形式开展官方往来。当时渡海赴宋求法巡礼的日本僧侣众多，他们贡纳方物，宋朝也以使节之礼招待。南宋时，宋日商人往来互市频繁，中国的漆器与丝绸、瓷器、书籍等物品被大规模输往日本。元初，蒙古大军两次攻打日本，致使元日官方贸易停顿，但民间商船往来依旧频繁。其中受日本幕府批准和保护并承担一定义务的赴元贸

[1]对南海I号沉船船上整体布局的分析可知，船水线甲板以下基本全部码放货物，供人活动的空间有限。参见叶道阳：《"南海I号"沉船反映的宋代海上生活辨析》，《中国文化遗产》2019年第4期。
[2]羊泽林：《福建漳州半洋礁一号沉船遗址的内涵和性质》，载吴春明主编《海洋遗产与考古（第一辑）》，科学出版社，2012。
[3]李岩：《航行的聚落——南海Ⅰ号沉船聚落考古视角的观察与反思》，载国家文物局考古研究中心主办《水下考古（第三辑）》，上海古籍出版社，2021。

易，即所谓"天龙寺船贸易"[1]，扮演了重要角色。新安沉船很可能就是日方的半官方"天龙寺"贸易船，主要负责寺社采办。它从宁波起航经停朝鲜半岛返回日本，不幸在归途中沉没，船内还残存一部分在中国采购的漆器。而在此之前，元延祐二年（公元1315年）杭州"油局桥金家""明庆寺前宋家"所产戗金孔雀纹漆经箱，即已大批量进入日本，现存至少9件，分藏于日本广岛、福冈等多地的寺庙与神社。据部分经箱上的铭文可知，两家作坊在同一年制作了多件作品，它们制式大体统一，具有鲜明的商品特征，很可能是日本寺庙与神社的订制产品。

开展此类贸易活动的主要为日本僧人，他们来华不仅参禅礼圣，还负有为寺社采购商品开展经营的任务。这些僧侣大都具有丰富的学识、较高的文化素养，对中国漆器素来重视和喜爱。在他们所采购的商品及随身携带回日本的物品中，中国漆器占有相当比重，现藏日本各地寺庙及神社的中国宋元漆器主要来源于此。例如，位于日本镰仓的圆觉寺所藏40余件宋元漆器，原始记录显示其中大多数为当时僧侣受赠或购买的，一直珍藏至今。

宋元时，朝鲜半岛的高丽政权与中国的经贸关系上升到新高度，双方往来频繁。宋徽宗政和七年（公元1117年），明州太守奉旨设立了主管与高丽国往来政务的高丽司，并专建"高丽使行馆"。据北宋徐兢《宣和奉使高丽图经》载，高丽都城开京也有专门接待宋朝商人的四座"客馆"。有据可查的赴高丽从事贸易的宋商就有上百批次数千人之多[2]。《宝庆四明志》记载的进口的高丽商品有"螺钿""漆（出新罗最宜，饰镶，器如金色）"等漆器及原材料，而中国输往高丽的商品中鲜少提及漆器，如按一般常理推测，中国漆器也当是其中一项特色商品，尽管其比重不会很大。

[1]木宫泰彦：《日中文化交流史》，胡锡年译，商务印书馆，1980，第399页。
[2]杨昭全等学者统计，赴高丽从事贸易的商人，北宋时共有103批、3169位，南宋时共有32批、1771人。台湾学者宋晞认为，宋商赴高丽贸易共129次5000余人。韩国学者朴玉杰认为宋商赴高丽贸易总人数为7200人。参见杨昭全、何彤梅：《中国·朝鲜·韩国关系史》，天津人民出版社，2001，第260—261页。

七 ⫶ 宋元漆器所见社会面貌

文人士大夫与漆器审美

宋代瓷器、漆器等门类艺术品，以造型简约、装饰内敛含蓄为突出特色，与华美富丽的盛唐艺术形成强烈反差。其艺术审美水平之高，长期为人所叹赞，这与当时帝王的艺术品位及文人士大夫阶层的广泛参与是分不开的。

宋代，印刷术的普及与印书活动大兴，使全社会整体文化水平大幅度提升。宋王朝推行抑武修文政策，大兴科举，又进一步推动了文化传播。"万般皆下品，唯有读书高。……满朝朱紫贵，尽是读书人。"（北宋汪洙《神童诗》）文人士大夫阶层迅速扩大，在当时社会文化生活中拥有广泛影响，并在很大程度上主导着当时的审美时尚。

与此同时，延续近千年之久的门阀大族已不复存在，社会阶层间旧有的严格界限被打破。商品经济发展，工商业繁荣，带动市民阶层兴起，包括作坊主在内的工商业者地位明显提升，而科举结果的不可测，又促成社会各阶层间流动加快。再有，宋代画院制度完善，相关艺术创作兴盛。所有这些，都为文人士大夫阶层大面积介入、指导甚至参与工艺美术品的创作提供了先决条件。

封建专制时代，帝王的喜爱、偏好等往往决定了某些门类艺术品创作风格的走向。幸运的是，宋朝历代君主的艺术品位都不低，特别是宋徽宗赵佶书画艺术成就杰出，艺术鉴赏力令人赞叹。徽宗之子高宗赵构的书法也十分了得，只是声名为其父所掩罢了。史载，徽宗本人曾多次亲自指导宫廷画院画师的创作，汝窑瓷器的生产也与之密切相关。皇帝及文人士大夫群体的广泛参与，为当时工艺美术品艺术水平的提升奠定了坚实基础。

自太祖、太宗以降，北宋历代皇帝均提倡俭朴，北宋早中

期社会"崇尚俭素，金银为服用者鲜，士大夫罕以侈靡相胜，故公卿以清节为高"（南宋王栐《燕翼诒谋录》卷二）。宋真宗、宋徽宗等崇信道教，崇尚自然含蓄、清淡质朴。范仲淹、欧阳修、王安石、苏轼、司马光等在当时政坛与文坛皆光芒璀璨的一众人物，发起了诗文革新运动，力戒浮华，讲求平易，提倡简而有法，反对追求奇险，他们的诸多观念都给当时及后世的艺术审美以重要影响。在此风习之下，漆器等装饰摒弃了唐代以来的奢华之风，一变而为素简、自然、含蓄。

装饰素简并不等于不美。宋代漆工匠师将唐代发明的木质圈叠胎工艺及多曲花瓣造型发扬光大，使碗、盘等普通日用漆器，呈现优雅别致的造型，线条婉转多变，绝少烦琐浮夸，毫不矫揉造作，再经精心髹饰，色彩纯正，素雅沉静，又光亮照人、熠熠生辉，且蕴含内敛之美，与北宋晚期开始兴起的程朱理学思想相契合。其艺术性完全可以和明末清初的明式家具等相比拟，达到了后世难以企及的高度。

素髹漆器之外，宋代雕漆、戗金等门类漆器还有不少表现山水人物、花鸟等题材，它们受当时文人画特别是宫廷绘画影响巨大，有的甚至可能直接以一些名家作品为蓝本。

元灭南宋后，原南宋子民即所谓"南人"地位最低。而且，在元代相当长一段时期内，科举被废止，直到皇庆二年（公元1313年）才恢复，许多读书人的仕途受阻，被迫转投艺术创作。这一时期文人与漆工的联系更为紧密，元代文史大家揭傒斯的《揭文安公全集》卷三曾收录其《赠髹者黄生》一诗："黄金间毫发，文螺错斓斒。竹树冠台殿，祥云随凤鸾。五采被床几，岂独匣与盘。……黄氏擅良工，出入三十年。驰誉必名流，迎致皆上官。"揭傒斯官居翰林侍讲学士，元至正三年（公元1343年）元顺帝下诏修辽、金、宋三史时任命他为总裁官，他去世时被追封豫章郡公，谥"文安"，地位非同一般。但揭傒斯竟然能专

门为漆工黄生赋诗一首，足见当时文人与漆工一类工匠关系颇为密切。而且，此时一些漆工自身也具有较高的文化素养，他们在文人心目中的地位也已非同昔比。

由于深受文人的影响与启发，加之元王朝统治者"质朴少文"，视除螺钿以外的漆器为粗笨之物而极不重视，宽松环境之下，元代民间漆器得以大体保持宋代以来的工艺装饰传统，特别是雕漆、素髹等类漆器仍具有相当高的艺术水准，至于张成、杨茂等大师的作品更是超凡脱俗、精彩绝伦。

人物故事题材与文人心境

宋元时，人物故事一类装饰题材大规模重现于漆器之上，多表现山水、楼阁、人物等内容，题材多样，现存漆器实物中常见东篱采菊、曲水流觞、醉翁亭、东坡赤壁及携琴访友、树下对弈、空山行旅等内容。它们不同于早期漆器上反映宴饮、狩猎等日常生活及宗教等题材的漆画，更多是当时文人内心追求与哲学思考的具体反映。

此类以山川流水等自然景观为主要描绘对象的山水画，在宋代获得重大发展，已不再仅仅表现景物之美，更注重以景寓情，以景抒情，传达画家的人生理想、思想格调等方面内容。与文人联系紧密、深受文人影响的宋元漆器创作，在表现此类题材时与当时的文人山水画基本一致。目前存世的南宋及元代雕漆、戗金、螺钿等类漆器所表现的山水人物图案，大都以纵深格局构建画面，远处重峦叠嶂、烟波浩渺，近景台阁亭榭、坡石佳木、曲苑风塘，各式人物穿插其间。总体而言，许多作品对景物的摹写更为写实，人物姿态的刻画更细致、复杂，而且有的人物比例较大，颇显突出，与当时

的文人山水相比更显"有我"。不过，有的境界略逊一筹——似乎一些漆工匠师对画家们所营造的意境欠缺深刻认知，以自己的理解去表现，从而呈现别样的风格。

武进蒋塘村5号墓戗金沽酒图漆长方盒、日本圆觉寺藏剔黑醉翁亭图盘、日本政秀寺藏剔黑东坡赤壁图漆盘等，所呈现的宋代漆器山水人物图案更多反映了创作者的内心追求，从中可看出当时文人士大夫对既往熟悉的田园生活的留恋，希冀徜徉山水之间，追求心灵深处的短暂宁静与寄托，以及对于人生百年、时光流逝等抒发的感慨。

元代，隐逸题材作品大量涌现，如青浦任氏墓剔红东篱采菊图漆盘、上海博物馆藏螺钿渊明赏菊图漆盒等，它们是元王朝统治下文人（士人）阶层于"道行"与"道尊"、出仕与归隐间取舍徘徊的政治处境和文化心境的一种反映[1]。

宋元漆器的"异工互效"现象

一个时代多个手工业门类，在器形、纹样和装饰技术等方面彼此渗透、互相影响，不仅在产品面貌上体现相似的时代风格，更反映出多种手工业传统相对集中的区域性生产格局。这一现象被一些学者称作"异工互效"[2]。这种情况早有迹象显现，但宋元时期日益突出，并以漆器所反映的最为显著。

宋元时期漆工艺与制瓷、金工、染织等不同工艺门类的互动现象，从20世纪70年代开始就受到海内外部分学者的关注和重视。例如，日本学者冈田让在其1978年出版的《东洋漆艺史の研究》一书中，比对了宋元漆器和陶瓷器的纹样、造型，开展了以漆器为媒介研究"异工互效"问题的尝试。截至目

[1]袁泉、秦大树：《日本传世宋元漆器的考古学观察——以13～14世纪的中日贸易和文化交流为中心》，载北京大学中国考古学研究中心、北京大学震旦古代文明研究中心编《古代文明（第9卷）》，文物出版社，2013。

[2]袁泉：《略论宋元时期手工业的交流与互动现象——以漆器为中心》，《文物》2013年第11期。

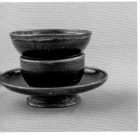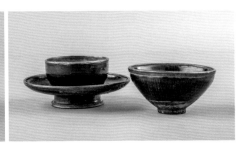

图8-184
黄涣墓银釦漆盏
邵武市博物馆供图

图8-185
八士镇2号墓荷叶形漆枕
无锡市文物考古研究所供图

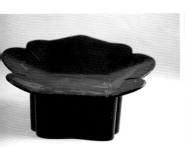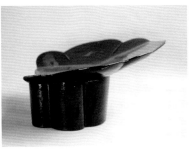

图8-186
八士镇4号墓荷叶形漆枕
无锡市文物考古研究所供图

前，相关研究的深度和广度均大大拓展。

在器类及造型方面，宋元漆器造型以花口（曲口）、分瓣、起棱为突出特点，这与同时期的瓷器、金银器基本一致，而这种造型最早以锤揲工艺应用于延展性强的金银材质，中晚唐时陆续被陶瓷器、漆器所模仿，并成为宋代陶瓷器、漆器造型的一项典型特征。以邵武黄涣墓银釦漆盏、温州南塘街与信河街工地黑漆盏、新安沉船漆盏等为代表的宋元漆盏，源于建窑瓷盏，特别是南宋黄焕墓银釦漆盏，内壁装饰仿兔毫效果的红褐色放射状线纹，外壁近底处不再髹漆而作露胎处理，几乎完全原样仿制图8-184。无锡八士镇2号墓和4号墓出土的北宋荷叶形褐漆枕，一件还朱漆书"乙巳中马上牢"铭图8-185、8-186，它们的造型正是借鉴了当时流行的瓷枕。与此同时，漆器也是其他门类工艺品造型的借鉴对象，例如，隔热效果好、使用广泛的漆盏托，被同时期的瓷器、金银器所仿效，乃至当时流行薄作的金银器

中颇为突兀地出现了厚棱状边缘的银盏托，显现漆木盏托轮廓缓转、边缘钝厚的造型特征[1]。

反映在装饰工艺方面，宋元时流行的剔犀漆器所饰如意云纹等纹样，当来自当时的金银器皿；犀皮工艺则与当时瓷器中的绞胎工艺关系密切。雕漆漆器上装饰的花鸟、楼阁人物等图案，除受到南宋院体绘画的强烈影响外，也应与当时瓷器及缂丝一类织物装饰纹样有一定关联。还有学者认为，宋五代名窑之一定窑的"黑定""紫定"，以及受其影响的鹤壁集窑等北方定窑系窑场所产黑釉、褐釉瓷器，它们多胎质细白、胎体轻薄，与同一窑场生产的精细白瓷一起代表了当时定窑系瓷器的最高水平，但其釉色与当时漆器的色泽极为相似，它们施深色釉不是为了掩饰瓷胎粗瑕，更可能是对漆器素髹工艺的模仿；赣州七里镇窑址出土的褐釉盏等江西地区薄胎褐釉瓷器，也是仿制两宋褐髹漆碗的代表性例证[2]。

应该说，在宋元漆器、瓷器乃至金银器中，造型、装饰等颇为相似的例子很多，各工艺门类间相互借鉴、相互促进和发展是完全可以确定的，但具体到某一器类、某一装饰的具体影响和传播关系，尚需更多细致深入的研究。

中日漆工艺的交流互鉴

宋元时，中日间往来频繁，关系密切，反映在漆工艺方面，中国漆器在此期间曾大批量输往日本，使日本成为存世宋元漆器收藏最为丰富的国家。赴日的宋人、元人不少，特别是南宋末、元初大批宋遗民东渡日本，其中包括一定数量的工匠，漆工也当位列其中。镰仓时代（公元1185～1333年）日本

[1]袁泉：《略论宋元时期手工业的交流与互动现象——以漆器为中心》，《文物》2013年第11期。

[2]袁泉：《略论宋元时期手工业的交流与互动现象——以漆器为中心》，《文物》2013年第11期。

漆工艺获得高速发展，中国漆器及漆工的输入当起到了一定的促进作用。

宋代传入日本的雕漆漆器，直接促成了"镰仓雕"的发明。日本神奈川县镰仓市的漆工，借鉴中国的剔红、剔黑、剔犀等雕漆漆器，在木胎上雕刻花纹图案并经打磨后再加以各种髹饰，使之具有雕漆漆器的装饰效果。此类木胎雕刻者，在明代黄成《髹饰录》中称"堆红""堆彩"，即"假雕红""假雕彩"。

当时日本一些漆工作坊也在仿制中国雕漆制品，日本东京寸巢庵旧藏的剔红牡丹凤纹方盒应属这一背景下的产物。该盒平面呈方形，边长9.9厘米、高4.4厘米，盒身子口上承盖，盖面及壁以通景式构图雕饰"凤穿牡丹"纹样，画面中牡丹枝繁叶茂，花间一凤翔舞，寓意丹凤结合、吉祥富贵。盒身四壁亦雕饰花叶纹样图8-187。该盒髹漆较厚，所刻纹样密而不乱，秩序井然，且磨工精到，漆面光泽莹润，显现元代剔红"隐起圆滑、藏锋清楚"的典型特征。如非盒底褐漆地上书"东赞/红绿堂制"2行黑漆铭文图8-188，则很难判断其为当年日本工匠的仿制品。

及至元末，漆工大师张成、杨茂的作品传入日本，对日本剔红等雕漆漆器的发展影响巨大，还催生了一直传承至今的被称作"堆朱杨成"的雕漆工艺家族。根津博物馆藏剔红兰草纹香盒，当属"堆朱杨成"模仿张成的作品——器表剔刻所谓"东洋兰"，底沿边缘针刻"张成造"3字，而一侧垂直底沿处刻"杨成摸（模）"3字，工艺水平很高。日本镰仓国宝馆藏剔红双龙花卉纹长方盘，口边长27.1厘米、宽13.2厘米、高

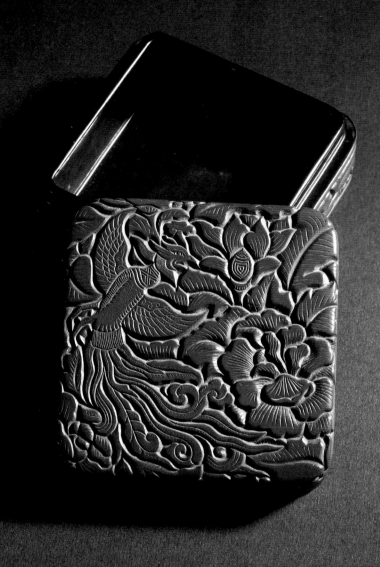

图8-187
剔红牡丹凤纹方盒
曹勇摄

图8-188
剔红牡丹凤纹方盒铭文
曹勇摄

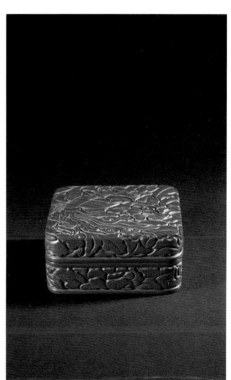

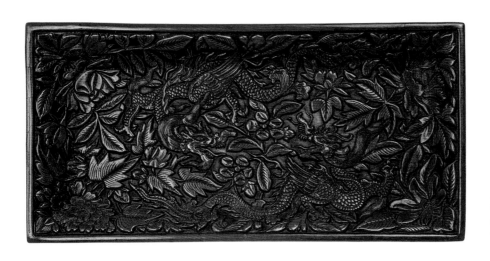

图8-189
剔红双龙花卉纹长方盘
引自《宋元の美》，图版93

2.3厘米，厚木胎。黄红色底漆上厚髹朱漆，盘心对角各雕饰一龙，两龙龙首相对，中间配置大朵的山茶花，四角相对分别布置大朵的牡丹与栀子图案图8-189。该盘背面有"洪福桥吕铺造"针刻铭及"西位宇字记壹拾面"朱漆书铭，另包装盒上有"堆朱杨成"于日本后花园天皇享德三年（公元1454年）的添款。据盘上铭文，一般认为该盘系南宋杭州洪福桥一带的吕铺漆工作坊所制10件同款作品之一，然而，该盘一些细部特征，特别是龙首造型、龙鬣等细部处理手法皆为中国宋元时期同类装饰所不见，或有可能也是"堆朱杨成"的仿品。

宋元时期输入日本的嵌螺钿漆器为数不少，其中由日本室町幕府第八代将军足利义政（公元1436～1490年）旧藏的南宋建窑兔毫"天目"茶盏所配嵌螺钿卷草纹盏托，为著名的"东山殿御物"，或有可能来自足利义政的祖父足利义满（公元1358～1408年）。盏托由敛口盏、圆盘和外撇圈足组成，口径12.1厘米、盘径15.8厘米、足径7.1厘米、高8厘米，木胎。通体髹深褐色漆，原通体以壳片嵌卷草纹，现仅圆盘底部有所保留，所饰枝叶婉转翻卷，疏朗有致，尚有唐代以来的装饰趣味。后因长期使用，器表有所残损，由日本工匠重新髹漆并补嵌方形、菱形、三角等几何形壳

片，形成通体规整的装饰图8-190、8-191。该盏托一器之上显现中日两国螺钿工艺，凝聚了两国漆工艺交流的历史。

还须说明的是，元代日本僧人来华开展寺社贸易，他们所采购的漆器以雕漆及螺钿漆器为主，所服务的对象除寺院高层外，主要是幕府武士集团，他们皆为社会上层，引导着日本社会的主流审美。此类中国漆器的大规模输入，势必对日本漆器装饰产生重要影响。长期以来，日本漆器中一直存在着一类讲究意境、讲求内敛、颇具含蓄之美的装饰风格，其与宋元文人（士人）的审美趣味相近、文化认同相似，除深受日本禅宗观念影响外，这些输入日本的宋元漆器很可能就是其间的使者与桥梁之一。

此时中日漆工艺的交流，还显现一个与前代不同的突出特点，那就是日本漆工艺开始给中国漆工艺以一定影响和促进。据《宋史》卷四百九十一"外国七"载，早在北宋端拱元年（公元988年），日本奈良的奝然法师派遣弟子来华向宋太宗敬献礼物，其中包括花形平函、书案、书几、辔韀等螺钿漆器，以及金银莳绘筥（匣）等其他类漆器。能够作为礼物献给他国的君主，显示当时日本已将螺钿漆器作为可以对外夸耀之物。时代稍晚的方勺（公元1066～1142年后）在其《泊宅篇》中称：

> 螺填器本出倭国，物象百态，颇极工巧，非若今市人所售者。

方勺认为中国螺钿漆器源自日本，故这一论述除屡遭批评外，鲜有人给予应有重视。曾获游苏轼门下的方勺，自然颇富学识，他称赞日本螺钿工艺精美、较国内市场上同类作品技高一筹，应出自他的亲身体验。透过这句话，可知至少日本的螺钿漆器曾传入中国市场，给宋元两代中国工匠以一定启发。方勺所处时代正值北宋、南宋之交，恰是中国薄螺钿诞生的关键时期，日本螺钿（"螺填"）工艺乃至朝鲜半岛在中国薄螺钿工艺发明过程中的作用，以及三地螺钿工艺的关系诸问题，均有日后深入探讨之必要。

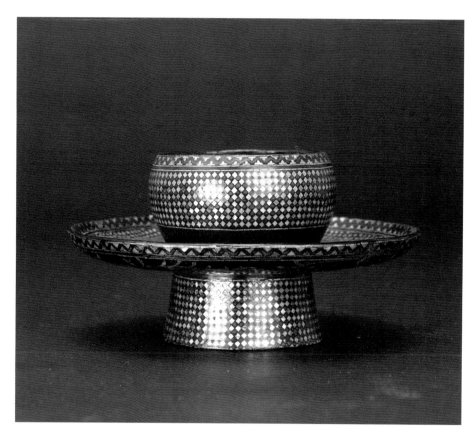

图8-190
嵌螺钿卷草纹盏托
曹勇摄

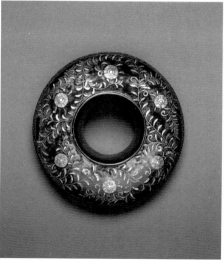

图8-191
嵌螺钿卷草纹盏托盏底及
托盘装饰
曹勇摄

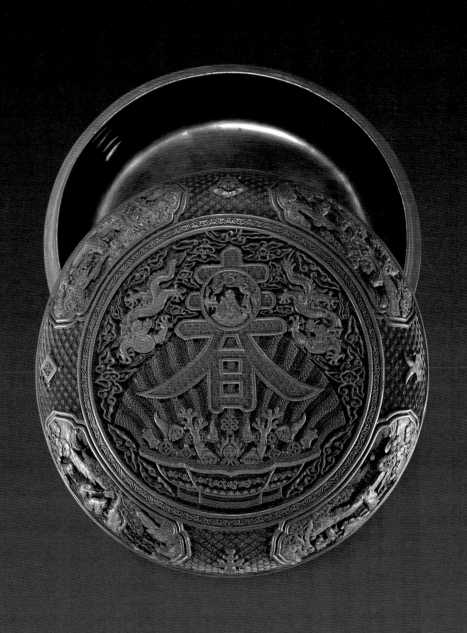

第九章

◈

明清漆器

在全面继承和发展宋元漆工艺的基础上，中国传统漆工技法终于在明、清两代[1]全面完善，使中国古代漆器步入了"千文万华，纷然不可胜识"的鼎盛时期。由于明永乐及清雍正、乾隆等多位帝王的喜爱与重视，明、清两代宫廷漆器制造基本贯穿始终，并引领时代潮流；民间漆器生产同样兴盛，苏州、扬州、福州等多个艺术中心及流派各擅胜场。名工大师纷纷涌现；文人士大夫积极参与漆器的设计与制作，一部分漆器成为文人赏玩之物，大大推进了中国漆器的艺术化进程。

明、清两代，朝贡体系日益完备，对外交流频繁，漆器在其中扮演了重要角色。此时，中外漆工艺交流更加密切，各国各地区间相互学习、相互促进，并构建起东亚漆文化与工艺体系。随着大航海时代的到来，以中、日、韩为主体的东亚漆工艺体系，在欧洲漆手工业的建立与发展过程中发挥了关键作用。

一 存世明清漆器情况

与宋元时期相似，按来源及保存性质区分，存世明、清两代漆器仍包含出土品及传世品两大类，但因时代更趋晚近，传世漆器不仅占比更为突出，而且大都保存较好，来源清晰，是考察这一时期漆工艺的重要资料。

明清宫廷漆器，以故宫博物院及台北故宫博物院收藏数量最多，门类最为齐全：故宫博物院收藏的18907件（套）漆器中，明、清两代宫廷漆器制品占绝大多数；台北故宫博物院

[1]明、清两代前后衔接，皆为全国统一的封建王朝，其中明王朝始于公元1368年，公元1644年覆亡；清王朝为满人所建，公元1636年皇太极改国号为清，公元1644年清兵入关后定都北京，直至公元1912年2月溥仪退位止。

藏漆器约700件，除数件元代作品外，亦大都为明清时期制品，且集中在清代[1]。它们多属清宫旧藏，一部分为明、清两代宫廷漆工场产品或清代宫廷发样交由苏州、扬州等地制作者，一部分为各地进贡的漆器，系统展现了明清时期漆工艺的面貌与成就。河北承德避暑山庄为清代帝王治政休憩的夏宫，依托其建立的避暑山庄博物馆亦保存一大批以日常陈设及文房用品等为主的清代漆器，它们有的来自北京的紫禁城，有的则为宫廷造办处及苏州等地定制产品[2]。沈阳故宫博物院所藏漆器与之情况类似。在国内其他博物馆中，上海博物馆、浙江省博物馆等亦有数量可观的明清漆器收藏。

英国伦敦大英博物馆、维多利亚与阿尔伯特博物馆及美国纽约大都会博物馆等部分海外博物馆和相关机构，也收藏有数目不等的明清漆器。日本东京国立博物馆、德川美术馆、根津美术馆等博物馆及相关机构，收藏的明代漆器规模可观。英国白金汉宫所藏中国漆器（图1-12、1-13、1-14，见上册P045、P046、P047），主要为乾隆皇帝赠送给英国国王乔治三世的礼物，由乾隆五十八年（公元1793年）访华的英使马戛尔尼携回伦敦，更显特别、难得。德国斯图加特林登博物馆，是欧洲收藏中国漆器最集中的博物馆之一，藏品大部分来自收藏家、漆器研究专家弗里茨。

明、清两代漆器的考古发现相对较为零散，以山东邹城鲁王朱檀墓[3]、四川成都凤凰山朱悦燫（明蜀献王朱椿嫡长子）墓[4]等明代藩王及其家族成员墓出土漆器最为重要。其中朱檀卒于明洪武二十二年（公元1389年），朱悦燫葬于明永乐八年（公元1410年），两墓出土的戗金漆器及剔黄笔管、贴沥粉漆匣等，展现了明初诸侯王一级皇室贵族所用漆器的面貌。此外，江苏、上海等地部分明清官吏及文人墓亦出土少量漆器，有的颇具学术价值。其中，江苏江阴夏彝墓[5]，墓主卒

[1]故宫博物院官网资料；陈慧霞：《和光剔彩·故宫藏漆》，台北故宫博物院，2008，第6页。

[2]杨海霞、蒋秀丹：《避暑山庄漆器概述》，载浙江省博物馆编"中国漆器文化研究的回顾与展望"学术研讨会论文集》，浙江摄影出版社，2017。

[3]山东省博物馆：《发掘明朱檀墓纪实》，《文物》1972年第5期。

[4]中国社会科学院考研研究所、四川省博物馆成都明墓发掘队：《成都凤凰山明墓》，《考古》1978年第5期。

[5]孙宗璟、姚世英：《江苏省江阴县明墓出土戗金漆盒等文物》，《文物》1985年第12期。

于明正德八年（公元1513年），生前任泰宁知县，该墓虽遭破坏，出土漆器数量较少，但成化纪年款戗金人物花卉纹漆盒及银里竹编漆器，时代明确，对研究明代中期漆工艺有重大价值。

2010年在广东汕头南澳岛东南三点金海域发掘的"南澳Ⅰ号"明代晚期沉船，出水盒一类漆器残片[1]。虽然现存漆器遗物数量很少，但它们出自"隆庆开关"前后海上丝绸之路上的外贸商船，自然值得重视。

二 明清漆器器类与造型

日常使用情况

明、清两代漆器，主要应用于日常生活领域，或实用，或供赏玩，或兼而有之。这时高档漆器与低端漆器的差距愈发明显。数量浩繁的普通漆器，普遍具有材廉、工简、实用性强、售价低等特点，往往仅器表髹饰而已。它们产量巨大，充斥人们日常生活的各个领域、各个角落。高端漆器的艺术欣赏功能则更加突出，实用价值弱化。其中相当一部分漆器造型精巧、工艺精美，既具实用功能，又可用作陈设。即便是作为实用器具使用，它们在时人心目中也具有特殊地位。明、清两代，许多重要礼器及珍玩都以各式漆盒、漆匣、漆箱盛敛；人们相互递送的各类重要物件也多用漆盒一类漆器充当包装。

早在明初，雕漆、戗金类漆器就曾作为珍贵礼物颁赐外邦，这一传统一直延续至清末。例如，明永乐皇帝三次颁赐给

[1] 广东省文物考古研究所等：《广东汕头市"南澳Ⅰ号"明代沉船》，《考古》2011年第7期；广东省博物馆编《牵星过洋——万历时代的海贸传奇》，岭南美术出版社，2015，第238页。

日本国王[1]及王妃的礼物中，漆器占有相当重要的比重。乾隆皇帝赠予英国国王和英使马戛尔尼及其重要随员的礼物中，亦包括多件盒、盘类漆器。

用于乾隆朝三清茶宴的漆茶碗的制作和使用，更具标志性意义。乾隆皇帝独创的三清茶宴，是当时每年一项特别重要且十分别致的文化活动，他选择每年新年开年的某一天（正月初二至初十），邀请身边近臣到他的出生地——紫禁城内重华宫品三清茶[2]、赋诗、听乐、观戏。对于乾隆皇帝而言，三清茶宴既是无上雅事，也是他向众臣表示圣眷之隆的良机；对于臣子而言，能够入宫赏茶则是莫大恩宠，是皇帝对自己信任与重视的信号和标志。这一活动从乾隆朝初期开始几乎每年举办，乾隆在位期间总计举办44次，入宫品茶之人一度取登瀛洲十八学士之意仅18人，后来固定28人，寓意天上二十八星宿。每年品赏三清茶，需特制的三清茶碗——大小、形制基本固定，碗外壁书刻乾隆御制《三清茶》诗，底署"大清乾隆年制"款。目前所见三清茶碗，有瓷、漆、玉等材质之分，漆器中又可见剔红、描漆之别。因当年茶宴结束后，三清茶碗多赏赐与会者，故存世数量较多。浙江省博物馆藏剔红三清茶碗口径

[1]指日本室町幕府第三代将军足利义满（公元1358～1408年），明朝国书中称之为"日本国王源道义"。明建文三年（即日本应永八年，公元1401年），足利义满遣使赴明，在国书中奉明正朔，称臣纳贡，并于永乐二年（公元1404年）与明王朝缔结条约，开展明、日间勘合贸易。
[2]乾隆《三清茶》诗注："尝以雪水烹茶，沃梅花、佛手、松实啜之，名曰三清茶。"《三清茶》诗中亦称："梅花色不妖，佛手香且洁。松实味芬腴，三品殊清绝。"乾隆视梅花、佛手、松子为"三清"，将其与贡茶一道用纯净的雪水烹制。

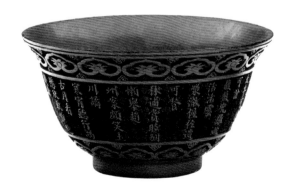

图9-1
乾隆剔红三清茶碗
浙江省博物馆供图

图9-2
乾隆描漆三清茶碗
引自《故宫博物院藏文物珍品大系 清代漆器》，图15

11厘米、高5.8厘米，敞口，斜弧腹，下接圈足；器外壁髹黑漆为地，上再髹朱漆，剔刻乾隆《三清茶诗》，署"乾隆丙寅小春御题"款及"乾"（圆）、"隆"（方）印各一枚；诗文上下刻饰如意卷花云纹一周；碗内壁及底通髹朱漆，底刻"大清乾隆年制"篆书款图9-1。故宫博物院藏描漆三清茶碗，口径10.8厘米、高5.6厘米，形制、造型及外壁装饰内容等皆与剔红碗相同，两者区别在于其通体髹朱红漆，纹样以黑漆描绘，其中内底绘梅、佛手及松树，喻示"三清"图9-2。单以品茶、饮茶论，漆制茶碗恐不如瓷制茶碗，但乾隆皇帝仍以多种漆工艺制作三清茶碗，足可见漆器在他心目中的分量。

器类

明清时期，器用方面的常见漆器器类有盘、碟、碗、杯、盒、匣、壶、罐、唾盂等，以及笔筒、笔洗、笔架、笔管、文具盒等文房用具，桌、几、案、柜、厨、箱、屏风、坐墩等家具[1]，插屏、挂屏、盆景、冠架、香插及尊、梅瓶、天球瓶、扁壶等陈设器具，车、辇模型等玩

[1]明清漆制家具因表面髹漆，往往材质一般，与以黄花梨、紫檀等硬木为材的所谓"明清家具"有较大差异。

具、宝座、围屏、如意等典章礼仪用品，香炉、烛台、瓶一类佛前供器。另有琴、琵琶等乐器，棺等丧葬用具，甲、盾、矢箙、剑鞘一类兵器及附件，车、船等交通工具。

与宋元时期相比，费料、费工、费时的雕漆漆器，由于受到明、清两代多位皇帝的重视和喜爱，应用领域大大拓展，器类呈现多样化和大型化特点。特别是清乾隆年间，雕漆器类大增，日用器具、日常陈设、赏玩、佛前供器等几乎无所不包，雕漆工艺还施用于桌、案、几、椅、凳、屏风等大型家具的装饰图9-3、9-4，甚至紫禁城建福宫、圆明园长春园等处宫廷建筑内也大量应用雕漆装饰，更显夸张。

明、清两代帝王对藏传佛教高度重视，随着藏传佛教各派频频入贡，蒙、藏地区与内地往来日益密切，多穆壶等带有蒙、藏鲜明民族风格的器类，也被纳入宫廷及内地民营漆工作坊的生产目录。

图9-3
乾隆剔红婕妤挡熊图大方桌
曹勇摄

图9-4
乾隆剔红龙纹香几
李继民供图

造型

现存明清漆器的造型，较宋元时明显丰富，特别是盘、盒两类漆器形式多样，令人目不暇接。清代高士奇《金鳌退食笔记》：

明永乐年制漆器，以金、银、锡、木为胎，有剔红、填漆二种。所制盘合，文具不一。剔红合有蔗段、蒸饼、河西、三撞、两撞等式，蔗段人物为上，蒸饼花草为次。盘有圆、方、八角、绦环、四角、牡丹瓣等式。匣有长、方、二撞、三撞四式。

显示明代早期盘、盒等造型即已相当丰富。清乾隆时更显完备，在已知漆器实物中，盘的造型可分圆形、椭圆形、长方形、方形、委角方形、菱形、八方形、菊瓣式、葵瓣式、菱花式、梅花式、荷叶式、银锭式等数

图9-5
清中期剔红重檐庑殿形香盒
上海博物馆供图

图9-6
清中期剔红画舫形香盒
曹其镛夫妇捐赠，浙江省博物馆藏并供图

十种之多；盒除圆形、长方形、方形、椭圆形及所谓"蔗段""蒸饼"等常见形制外，还新创辇形、画舫形、殿阁形、圭璧形、玉琮形及桃、花生、枫叶等仿生造型图9-5、9-6、9-7、9-8，极尽巧思，艺术性与实用性实现了较好的统一。

总体而言，此时一部分漆器形制承宋元余绪，特别是明代早期，采用多曲花瓣造型的数量仍较多；一部分则为明、清两代的创新之作，清乾隆年间更是新样频出，发明多种像生作品、仿古作品，其中辇、画舫、殿阁模型及树叶、花果等形制的雕漆作品令人耳目一新。乾隆剔红枫叶秋虫盒，作前所未见的枫叶形状，长13.5厘米、宽10.5厘米、高5.2厘米、连座通高8.5厘米，木胎。髹朱漆，锦地上浮雕细叶脉，叶上伏卧秋蝉、蝈蝈各一只，意趣盎然。盒内及底足均髹黑色退光漆，盒内刻"大清乾隆年制"两行楷书款图9-9。该盒以自然界中常见的枫叶为造型，又将秋虫与之有机地融为一体，构思巧妙，匠心独运。

与此同时，自命儒雅风流的乾隆皇帝，慕古、好古并进而仿古，他仿古的范围颇为广泛，上自商周，下至宋明，青

图9-7

乾隆剔彩春寿琮式套盒

曹勇摄

图9-8

乾隆剔红葫芦形盖盒　曹勇摄

铜、玉石、陶瓷、漆木……各类材质几乎无所不用。在这一背景下，乾隆年间开始出现一批仿古漆器，主要用于宫廷陈设，其中以仿商周青铜器的觚、尊、壶等较为多见**图9-10、9-11、9-12**。

图9-9

乾隆剔红枫叶秋虫盒　引自《中国漆器全集（6）》，图二〇八

图9-10

清中期剔红兽面纹鬲

曹勇摄

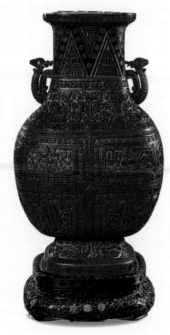

图9-11

清中期剔红蕉叶纹方罍

曹其镛夫妇捐赠，浙江省博物馆藏并供图

图9-12

清中期剔彩夔凤兽面纹鹿耳壶

曹勇摄

三 · 明清漆器制作工艺

胎骨

明清漆器的胎骨仍以木胎为主。明代黄成《髹饰录》即仅记录了木胎一种，扬明作注时又补充了"篾胎（竹编胎）、藤胎、铜胎、锡胎、窑胎（陶瓷胎）、冻子胎、布心纸胎、重布胎（夹纻胎）"等几种。现存实物还可见皮胎、金胎、银胎、玉胎等，种类繁多。

1 木胎

明、清两代，木胎骨的应用最为广泛，宫廷漆器亦不例外。与宋元时期相比，工艺几无变化，仍以斫、锯、刻、板合、镟削及卷木、圈叠等方式成型，打底、布漆、垸漆、糙漆等工序齐备。

随着多曲造型不再流行，加之雕漆、填嵌等工艺取代素髹大规模兴起，高档漆器中应用圈叠胎的情况较前已有所减少。

2 夹纻胎

明清时期，夹纻胎的应用也相当普遍。不过，宫廷漆器中夹纻胎的占比不高，至清雍正、乾隆年间才相对增加，且工艺十分出色。

据清《养心殿造办处各作成做活计清档》记载，从乾隆三十八年（公元1773年）起，乾隆皇帝先后多次命令苏州织造仿照明永乐菊花盘式样制作夹纻胎朱漆菊瓣式盘，其水平之高令人称叹。以乾隆甲午（乾隆三十九年）御制诗朱漆菊瓣式盘为例，其口径14.2厘米、高3厘米、厚仅0.05厘米，壁薄如纸，入手极轻。它们制式统一，盘壁及口沿、圈足皆菊瓣式，

平底；除足内髹黑色退光漆外，通体髹朱红漆；足内皆刻填金楷书"大清乾隆仿古"双行直款。部分盘心还刻填金隶书乾隆七言诗一首："吴下髹工巧莫比，仿为或比旧还过。脱胎那用木和锡，成器奚劳琢与磨。……"后署"乾隆甲午御题"款图9-13。乾隆诗中称夹纻胎为"脱胎"，并对其工艺大加赞赏，认为超越前代水准。确实，这批菊瓣式盘漆色类似红珊瑚，光亮滋润，虽通体光素，仍极具装饰效果。

在此期间，乾隆皇帝还多次命苏州织造制作夹纻胎朱漆菊瓣盖碗、菊瓣式盖盒。故宫博物院现藏此类盖碗大都制作于乾隆四十年，它们造型仿自青玉盖碗（盅），盖、身内圆形开光髹黑漆地，上刻填金御制诗《题朱漆菊花茶盒》"制是菊花式，把比菊花轻。啜茗合陶句，裛露掇其英"，署"乾隆丙申春御题"款；盖纽及足

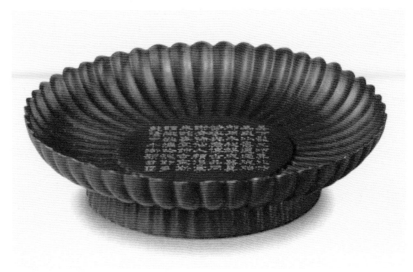

图9-13
乾隆甲午御制诗朱漆菊瓣式盘
引自《故宫博物院藏文物珍品大系·清代漆器》，图163

底刀刻填金"乾隆年制"篆书款图9-14。菊瓣式盖盒则大都制

作于乾隆四十二年,盒内亦刻御制诗一首:"髹作法前明,踵

增制越精。攒英如菊秀,一朵比花轻。……"末署"乾隆丙申

仲春月御题"款及"乾隆年制"篆书款。图9-15。它们胎质轻

盈,红珊瑚般漆色光亮如新,既雅致又美观。

图9-14

乾隆御制诗朱漆菊瓣式盖碗

曹勇摄

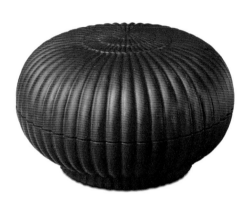

图9-15
乾隆御制诗朱漆菊瓣式盖盒
引自《故宫博物院 藏文物珍品大系·清代漆器》，图165

此时，民间夹纻胎工艺也获得了可喜进展。乾隆晚期，福州漆器艺人沈绍安（公元1767～1835年）在研究、挖掘传统工艺的基础上，大胆创新——将脱胎方法从阳模脱胎演进为阴模脱胎，一模多脱；从麻布脱胎演进为夏布、丝绸脱胎，始能脱出仙佛人物、鸟兽瓜果等各种复杂造型[1]。沈绍安的子孙继承祖业，并不断发扬光大，使沈氏"脱胎漆器"誉满天下，其中第三代的沈雨田与第五代的沈正镐、沈正恂、沈正怿（字幼兰）等贡献颇丰。特别是沈正镐发明了薄料漆拍敷工艺，大大节约了用漆量，更使漆器在传统的黑、红等色调之外，新增了"含金蕴银的高明色彩，金光银辉赖漆的围裹变得含蓄而不炫目，成为中国髹饰工艺史上划时代的变革"[2]。除瓶、盒、笔筒等小型日常用具外，更有高大的各类宗教造像及陈设，品种

[1]张燕：《二十世纪中国漆器艺术》，《文艺研究》1997年第3期。
[2]长北：《髹饰录析解》，江苏凤凰美术出版社，2017，第49页。

十分丰富。它们不仅具有轻便耐用、不变形、不褪色等特点，最显著的特征还在于色彩瑰丽、光亮如镜。在制作时，采用推光、描漆、描金及螺钿、镶嵌等多种工艺技法，使之愈加精美。色彩调制更别具特色——以"真金碾泥为色"，即以真金、真银碾成金粉、银粉作调和料，解决了漆干燥固化后往往色调黝黑、难与其他鲜艳颜料调和的问题，增加了珊瑚红、松黄、橘黄、苹果绿、松绿等多种鲜艳漆色图9-16、9-17。

此外，清代江西宜春、鄱阳等地民间夹纻胎漆器的生产，也具有一定规模和特点。

图9-16
清晚期沈氏彩漆荷叶式瓶
引自《中国漆器全集（6）》，图九一

图9-17
清晚期沈氏黄漆提篮观音
引自《中国漆器全集（6）》，图八九

3 竹胎

在明、清两代日用漆器中，单纯的竹胎漆器不多，以竹编为主体再配合使用少量木构件及金属构件的篮胎（竹编胎）漆器在江南多地颇为流行。它们以当地生长的竹子为材，刮削成纤细如丝的竹篾后再经紧密编织。器壁一般分两层，有的还设夹层，器底及盖、口沿等部位往往嵌接木板或木条，实为以竹编为主的复合胎。器类丰富，不仅包括杯、碗、盘、盒等各类日常器具，还有屏风、箱等大件制品。装饰工艺多样，涉及素髹、描漆、描金、螺钿、款彩等多种技法。存世作品以明代晚期及清代制品为主，它们的造型和装饰多具地方特色，有的借鉴版画及文人画题材，制作精细，装饰讲究，实用性与艺术性相统一。南京博物院藏方如椿制东山报捷图奁，长50.4厘米、宽33.4厘米、高13.8厘米，通体作圆角长方形，下设壶门式圈足。奁盖、身周壁皆以竹篾编织，内外髹黑漆，盖顶面以描金技法表现东晋谢安收到淝水之战晋军大败前秦大军的捷报时的场景，画面右侧上方亭内，谢安正与友人对弈，左下角有一将纵马提刀前来报捷，场景丰富，人物众多，构图完整，描饰水平较高。盖、身口沿部位另描饰一周花鸟纹样，内底有"崇祯癸未方如椿奁"描金楷书款图9-18，标明由方如椿于崇祯十六年（癸未年，公元1643年）所制。由此奁可知，方如椿应为当时有名的漆工高手，惜于史无载。

图9-18
方如椿制东山报捷图奁
引自《中国漆器全集（5）》，图一八七

4 皮胎

　　传统的皮胎漆器，在明、清两代呈现新的面貌，甲、盾、矢箙、剑鞘一类兵器及附件虽然仍占有相当比例，但皮胎漆器也开始大规模进入日常生活领域，其轻巧灵便、不畏水浸、经久不裂等特色突显。其中以贵州大方皮胎漆器最负盛名，多采用水牛皮制作各类酒具、乳具及茶具，包括箱、盘、葫芦式盒、捧盒、攒盒、茶瓶、茶船、烟盒等，生产格外兴旺。清雍正、乾隆年间，大方皮胎漆器以方物进贡方式大批量进入宫廷，同时承担宫廷定制任务，产品以广纳各式餐具和酒具的葫芦式盒、折叠炕桌及船式杯等为特色，胎上再描金绘彩，装饰风格鲜明图9-19。与大方漆器渊源密切的四川凉山等地彝族皮胎漆器，更富民族特色。受大方漆器影响，雍正、乾隆皇帝也曾下旨令苏州、福州等地生产过盆、盅一类皮胎漆器。

　　此外，清代晚期福州及广东阳江等地生产的漆皮箱、漆皮枕等，畅销周边及东南亚等地，享有一定声誉。

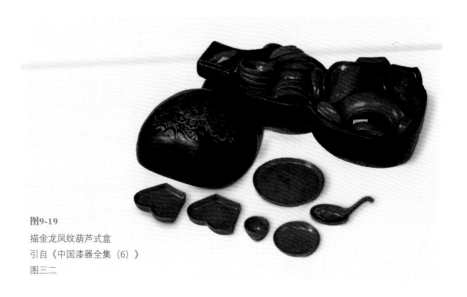

图9-19
描金龙凤纹葫芦式盒
引自《中国漆器全集（6）》
图三二

5 陶瓷胎

依文献记载，明、清两代不乏陶瓷胎漆器。据清《养心殿造办处各作成做活计清档》记载，雍正皇帝曾多次传旨要求江西景德镇专门烧造一些无外釉、有里釉或里外皆无釉的瓷器及瓷胎，运到北京供制作瓷胎漆器之用。例如，雍正五年（公元1727年），他认为呈进的装饰金钱花、蝴蝶等描金图案的瓷胎漆碗，"款式不好，碗里釉水亦不好，着传给江西烧造磁器处将无釉水、好款式的碗烧造些来，以便漆做"[1]。此类专门烧造的瓷器，见诸档案记载最多的一次为129件瓷碗，它们大都被用来加工制作雍正朝流行的"洋漆"——描金漆器。雍正九年，他下旨将4件无釉白瓷碗"做洋漆，半边或画寸龙，或梅，或竹，或山水；半边着戴临写诗句"[2]——现存雍正珐琅彩瓷器上的诗文几乎全部为武英殿待诏戴临所摹写，据此可知，此类瓷胎漆器当十分精致，为雍正皇帝所高度重视。遗憾的是，它们已几乎全部损毁无存。

明、清两代宫廷陶瓷胎漆器，目前仅故宫博物院有部分收藏，其中清康熙剔犀寿字云纹尊，即以青花凤尾瓷尊为胎，口径21.5厘米、高44厘米。髹黑漆，间施3道朱漆。通体雕如意云纹，腹部周匝刻4个团寿字。为显示胎骨特殊，未在尊底髹漆而显露瓷胎及款识；其尊底所署"大明成化年制"款，系康熙年间寄托款图9-20。

紫砂胎的清乾隆黑漆描金菊花纹执壶，富丽但不失精雅，虽属陶胎，或可作雍正、乾隆年间瓷胎漆器的一个参照。该壶口径8厘米、通高9.1厘米，以宜兴紫砂壶为胎，顶置鎏金铜纽；器表髹黑漆，上描金装饰菊花、竹枝、花蝶、草虫等纹

图9-20
康熙剔犀寿字云纹尊
引自《中国漆器全集（6）》，图二〇三

[1]中国第一历史档案馆，香港中文大学文物馆编《清宫内务府造办处档案总汇（2）》，人民出版社，2005，第453页。
[2]中国第一历史档案馆，香港中文大学文物馆编《清宫内务府造办处档案总汇（4）》，人民出版社，2005，第712页。

图9-21
乾隆黑漆描金菊花纹紫砂胎执壶
引自《故宫博物院藏文物珍品大系·清代漆器》，图113

样，所饰金彩应用晕金工艺，浓淡相间，并以红、绿色漆勾绘花蕊及枝叶，层次分明图9-21；壶底露胎，刻"大清乾隆年制"6字篆书款，字内填金。其造型小巧，漆质黝黑光亮，金色光彩夺目，惹人喜爱。

6 金属胎、玉胎等

除木胎、夹纻胎、竹胎、皮胎等外，明清时期其他类胎骨的漆器存世数量较少，当时应用亦不多，大都出于炫奇目的制作。

明代黄成《髹饰录》中曾记述"金银胎剔红"，称其纹饰间露出胎地，但现存实物不多，仅故宫博物院等有部分收藏。台北故宫博物院、苏州博物馆等收藏有清代鎏金铜胎剔红漆器，料想具有类似效果。江阴夏彝墓银里漆碗，系外木内银的复合胎，为了显露银胎，器内未髹漆，其沿袭宋元以来工艺传统，装饰效果亦大体类似。

明清时期锡壶、锡罐颇为常见，多用于饮茶、贮茶。个别的清代锡壶外表髹漆装饰，以展现文人雅趣，江千里、卢葵生等漆工大师皆有此类作品传世。

现存明清漆器中还有颇为稀罕的玉胎漆器。例如，欧洲私家旧藏的清乾隆剔红花卉纹碗，碧玉胎，直径12.3厘米，器外壁髹朱漆，锦地上剔花卉纹样，足墙雕回纹，圈足内显露碧玉胎质，中心刻"大清乾隆年制"填金篆书款图9-22。

图9-22
乾隆碧玉胎剔红花卉纹碗
曹勇摄

生漆加工与灰漆调制

在《髹饰录》中，黄成介绍明代"生漆有稠、淳之二等，熟漆有揩光、浓、淡、明膏、光明、黄明之六制"，种类不少，分类明确。对于黄成及随后作注的扬明这两位名漆工而言，这些漆皆常见之物，分类等亦属常识，故两人的撰文与注释皆语焉不详。专家推测，所谓稠、淳当分指高山地区野生的大木漆与丘陵地区人工栽培的小木漆；六种熟漆或指最为常用的精制生漆、本色推光漆、黑推光漆、透明推光漆、油光漆、有油透明漆[1]。结合《清代匠作则例》等记述，可知当时生漆分类众多，名称繁杂，可满足各类需要，调制技术成熟且灵活。

明正统年间（公元1436～1449年）袁均哲所辑《太音大全集》，介绍了半透明漆的晒制之法与煎制之法，以及本色推光漆、油光漆、淡推光漆、黑推光漆、朱红推光漆等多种漆的制法，并详细罗列所用材料、工序等内容。清代祝凤喈《与古斋琴谱·卷二》还记录了如何挑选生漆以及滤漆的详细过程。这些记录与20世纪的漆工经验几无差异，可补《髹饰录》未记之不足[2]。

明王朝服色尚赤，统治者又为朱姓，故视"朱红"为皇室象征，对朱漆十分重视。据《明史》《大明会典》等记载，从洪武二十六年（公元1393年）开始，明王朝多次颁布律令禁官民用朱漆，并对违者严加处罚。明代朱漆的加工与调制亦相当讲究。经对邹城明鲁王朱檀墓朱漆桌的检测可知，其面漆主要由生漆和朱砂调制而成，未羼加桐油，朱砂研磨细致[3]。明代宋应星《天工开物·丹青第十六》中则有人工提纯朱砂

[1]长北：《髹饰录析解》，江苏凤凰美术出版社，2017，第3页。

[2]长北：《明清琴书所记髹琴、制漆工艺》，《中国生漆》2016年第3期。

[3]刘勇、徐军平：《明鲁王墓出土红漆木桌的髹漆工艺分析》，《科技视界》2015年第1期。

之法，详细介绍了从粗次的朱砂至水银再到银朱的过程，经此工艺所获银朱——人造硫化汞，基本剔除了杂质（铁、钙、铝等朱砂矿物的微量伴生物），入漆艳而不俗，遮盖能力强，且颜色经久不变。这一发明，为明清时期朱漆、剔红一类漆器装饰效果的改善与提升创造了前提条件。

依《髹饰录》等记载，明代中晚期调制灰漆的材料"有角、骨、蛤、石、砖及坯（坯）屑、磁屑、炭末之等"，几乎无所不包。用作胎骨粘合的胶，这时也广泛用于制胎工艺，其中以胶调拌灰料制成"血料"等胶灰颇为常见。

四·明清漆器装饰工艺

明、清两代的高档漆器中，素髹不再像宋元时那样受到高度重视，素简的风习已经过时，工艺水平也有所下降。此时漆器装饰日益繁复，大都一器之上综合使用多种工艺，装饰材料以金、银及各类宝石为时尚，追求富贵华美的艺术效果。

装饰内容及题材

除素髹漆器外，明清时期漆器的装饰纹样和图案，仍无外乎动物、植物、人物、自然景象及几何纹样等几大类，以花鸟及楼阁山水人物等题材最为流行，并多赋予其吉祥美好的寓意。回纹（云雷纹）、菱格等几何纹样，或作地纹，或作边饰，也颇为常见。

较之宋元时期，明、清两代漆器装饰内容进一步丰富和发展，特别是藏传佛教的图像与文字、组合式吉祥图案等题材的大规模使用引人注目。

1 花鸟图案

可见牡丹、芙蓉、山茶、绣球、菊、梅、莲、玉兰、兰蕙、栀子、荔枝、秋葵、石榴等各式花果，以及凤凰、喜鹊、孔雀、绶带鸟、锦鸡、山雀等多种禽鸟。在图案处理手法上，明代早期以来一般一朵形体稍大的盛开的花卉居中，周边布置尺寸略小的同一种花卉或其他四季花卉；周边花卉大都四角布置，或6朵均匀环绕分布，其间填饰花苞及枝叶，形成众星捧月、主次分明的衬托关系，使中央的花卉更显突出。例如，现藏故宫博物院的永乐剔红茶花纹盘，直径32.5厘米、高4.1厘米，盘心中央刻一朵向上怒放的茶花，四角各均匀布置一朵稍小的盛开的花卉，花卉间另有大小花蕾10余朵，它们或正或敬，或露或隐，伴以枝叶穿插，繁而不乱，且上下两层设计更增添了层次感，底足内有"大明永乐年制"针刻款图9-23。日本京都本愿寺旧藏的宣德剔红牡丹纹盘，直径32厘米，内底黄漆素地上，正中雕一朵盛开的牡丹，外周对称布置4朵略小的牡丹，其间再穿插雕饰枝叶、花苞及待放的牡丹，虽露地不

图9-23
永乐剔红茶花纹盘
引自《故宫博物院藏文物
珍品大系·元明漆器》，图21

多，但主次分明。盘外壁雕一周菊花、牡丹等花卉；内底髹黑漆，一侧刻"大明宣德年制"楷书款图9-24。此外，还有部分花卉图案作单株大朵花卉构图，有的则为三花均匀构图图9-25，等等。

这时的花鸟图案仍以传统的"双鸟穿花"构图最为流行，漆地上满铺各式花卉，凤、绶带鸟一类禽鸟

图9-24
宣德剔红牡丹纹盘
曹勇摄

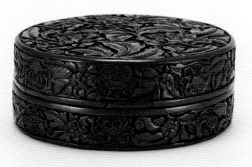

图9-25
宣德剔红芙蓉纹圆盒
曹勇摄

大都以逆时针方向相对翔舞，整体布局与宋元时期差距不大，但禽鸟及花朵、枝叶等细节多有变化。

被誉为"四君子"的梅、兰、竹、菊，这时已形成固定搭配——明代黄凤池还曾辑《梅竹兰菊四谱》，它们以傲、幽、坚、淡四种品性，代表着高傲不屈、宁静幽远、坚韧不拔以及淡泊名利的高贵品质。这一主题不仅成为文人画、诗歌等的常见题材，也开始大规模用于漆器装饰。

2 人物故事图案

宋元以来的楼阁山水人物图案，明清时依然大量延续使用。仍多见临江楼阁构图，以亭台阁榭前的庭院为主要活动场景，采用不同的锦纹区隔空间与景深，人物居间作各式活动，展现东篱赏菊、羲之爱鹅、太白观瀑、携琴访友、踏雪寻梅等内容，多表达文学诗意主题，抒发文人士大夫寄情山水的情感追求与审美趣味。值得关注的是，此类构图于明、清两代日益模式化，高士的装束打扮乃至神态、举止逐渐定型，图中楼阁、曲栏等建筑及山石等的形貌也从模仿宋代界画建筑而渐趋固定，它们当依据相应的画稿再创作而成。

明代早中期，此类图案受南宋院体画及当时的宫廷绘画影响较大，已显现程式化特点。例如，故宫博物院藏宣德剔红五老图委角方盘，所刻图案表现的是北宋庆历末年杜祁等5位高官退隐后于睢阳结社赋诗、安享晚年的故事，盘边长39.6厘米、高5.6厘米，除外底髹黑漆外，通体髹朱漆，盘内底刻五老图：画面上方祥云朵朵，山峦起伏；中景，水波不兴；近景怪石嶙峋，树木蓊郁，临水的楼阁内两老者相对攀谈，庭院中两长者正在迎接一曳杖老者到

图9-26
宣德剔红五老图委角方盘
引自《故宫博物院藏文物珍
品大系·元明漆器》，图55

来，旁有携琴童子随侍。盘内外壁分别雕茶花、牡丹、菊花、石榴花各4朵图9-26。底正中刻"大明宣德年制"填金楷书横款，右侧有清乾隆年间补刻的御制诗一首。图案内，三种式样的锦纹分别表现天、地、水，既分隔空间，又体现纵深；临水楼阁偏于一侧，下方的庭院重点表现人物活动；等等。这些均与南宋以来的院体山水画的构图风格相近，也是宋元时期楼阁山水人物题材漆器的常见表现形式。图中"五老"合计400余岁，最年长者更高达94岁，在当时极为罕见，他们退隐山林，饮酒赋诗，逍遥自在，为时人所羡，北宋时即有画家图记此事，以后历代

又有诸多画家以此为题材创作。该盘当依宋元以来流传的画稿创作完成。

　　文学诗意及风景人物题材，亦多表现东晋陶渊明《桃花源记》、东晋王羲之《兰亭序》、唐代王勃《滕王阁序》等名篇名句，有的构图与楼阁山水人物图案相近，但大都紧扣主题。例如，苏州博物馆藏明晚期嵌螺钿人物故事图漆圆盘，一组四件，口径13厘米、底径9.3厘米、高1.1厘米，夹纻胎，器表髹黑漆为地，盘心以螺钿等工艺嵌出圆形开光，开光内嵌与底款主题相应的山水人物画面图9-27，例如，"因过竹院逢僧话"款漆盘，题材取自唐代诗人李涉的《题鹤林寺僧舍》一诗[1]，画面中，左侧翠竹倚石而立，石上一僧、一荷锄文士正对坐交谈，一旁小童手捧茶具踏桥而来，尽显"浮生半日闲"之雅趣。其他漆盘则分别署款"鸡鸣茅店板桥霜"（出自唐代温庭筠《商山早行》"鸡声茅店月，人迹板桥霜"句）、"水流无限月明中"（当出自唐代刘禹

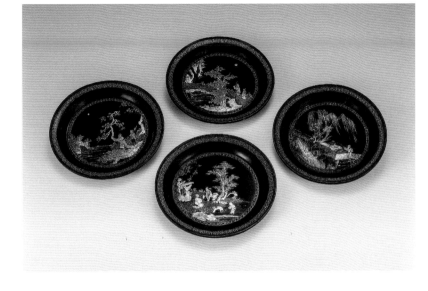

图9-27
明晚期嵌螺钿唐宋诗意图盘
苏州博物馆供图

锡《堤上行》"桃叶传情竹枝怨，水流无限月明多"句）、"杖藜携手看溪流"（当出自北宋张耒《感春十三首其二》"杖藜绕东溪，流水清可架"句），画面皆紧扣诗意，不仅镶嵌图案细致入微，而且所用壳片色彩丰富，局部还加嵌金片，使器表格外富丽多姿。

受元末明初杂剧繁盛的影响，这时漆器装饰开始大规模表现《红拂记》《西厢记》《牡丹亭》等戏曲故事题材，以及《三国演义》《水浒》等文学故事及其人物形象。明末清初漆工名家江千里[1]，即喜用螺钿工艺表现此类题材，现存署"千里"款的此类作品较多，多尺寸不大的盘、碟、杯、盒一类器，黑漆地上以薄螺钿嵌崔莺莺、红娘等形象，表现"琴心""佳期""拷红"等经典情节。明代晚期及清代，以描金、描漆、款彩等手法表现此类戏曲题材的民营漆工作坊产品更是相当普遍图9-28。

[1]清初王士祯的《池北偶谈》及清乾隆年间的朱琰《陶说》作"姜千里"，但同为乾隆年间的阮葵生《茶余客话》及《嘉庆扬州府志》等皆作"江千里"；传世作品有署款者亦皆为"江千里"，当以"江千里"为是。参见长北：《扬州漆器史》，江苏人民出版社，2017，第62页。

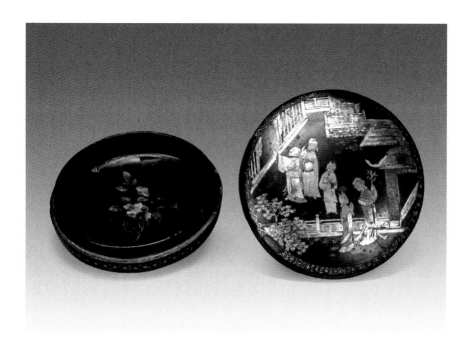

图9-28
清嵌螺钿西厢记图盒
辽宁省博物馆供图

图9-29
万历己丑年制剔红龙凤纹盘
曹勇摄

可能与洪武三年（公元1370年）的诏令——禁官工在器用服饰上彩画"古先帝王后妃、圣贤人物故事，日月、龙凤、狮子、麒麟、犀象之形"（《明太祖实录》）——有关，明代开始单纯表现历史故事的题材鲜见于漆器之上，即使与历史故事有关，也大都以抽象形式反映。

反映日常生活的漆器画面中，除旧有的婴戏图等继续流行外，还新见货郎图、龙舟竞渡等内容，更富民间生活趣味。

3 龙纹与龙凤纹

明清时期，龙纹的使用制度一如元代，五爪龙纹为皇权的象征及御用器具的专属纹样，并与三爪龙、四爪龙严格区分。明、清两代宫廷漆器上装饰龙纹的较多，有团龙、升龙、行龙等多种姿态，从明代早期至清代晚期，各时期形象皆具程式化特点，并呈现一定的变化规律。在目前存世的明代宫廷雕漆龙纹漆器中，一部分原剔刻五爪龙，后一爪被剜除、磨平形成现今四爪龙的模样，故宫博物院等国内外博物馆及相关机构均有类似收藏，且以万历年间作品居多，如万历丙戌年制剔彩云龙纹捧盒（图9-77，见P272）、万历己丑年制剔红龙凤纹盘 图9-29 等。一般

认为，这一剜除一爪的情况应发生于当年对外赏赐之时，表明此类明代龙纹宫廷漆器当存在某种使用制度。

　　单体的云龙纹图案贯穿整个有明一代，以侧身纵向团龙形象最为常见，其式样基本固定，仅龙首等局部形态有所变化——龙团身，作升腾状，龙身周边环绕朵云；龙首向左微上扬，展现四分之三侧面，两前爪一左一右、上下交错外张；下半身作扭转之态，两后爪一前一后向外伸展；龙尾向左上方或左前方扭摆；有的龙首前还填饰火珠，与龙首及右前爪形成呼应。明洪武年间的邹城鲁王朱檀墓戗金云龙纹盝顶漆箱所饰龙纹即如此，该箱边长58.5厘米、高61.5厘米，以木板榫卯拼合而成。箱体方形，上承盝顶式盖，直壁，侧壁底部安装抽屉，平底。盖与箱体接合处设鎏金铜穿鼻、锁钥及活页，身正面、侧壁及抽屉上亦配鎏金铜提梁、吊环等。通体髹朱漆为地，盖顶及箱体四壁中心各戗划一五爪团龙，龙长面曲颈，闭口披发，细鳞卷尾，正曲身腾飞于云际图9-30。盖

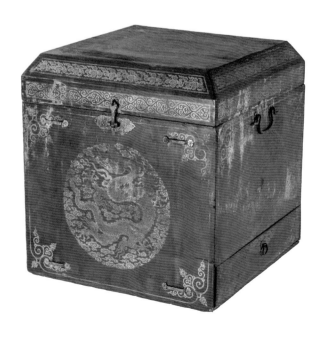

图9-30
朱檀墓戗金云龙纹盝顶漆箱
山东博物馆供图

图9-31
宣德剔红九龙缠枝莲纹盒
引自《故宫博物院藏文物珍品
大系·元明漆器》，图60

四周各戗划上下两层云纹等图案。器内髹黑漆。其戗划纹样运刀遒劲迅疾，偶有出锋，几乎没有断纹，内填以浓金，粲然夺目。该箱的戗金龙纹形象，与同墓出土的缎袍上的团龙，以及台北故宫博物院藏传世明太祖朱元璋和明成祖朱棣坐像胸前所绘团龙形象高度雷同，表明当时已具统一设计、颁发的龙纹样式。

故宫博物院藏明宣德剔红九龙缠枝莲纹圆盒，共刻9条团龙与行龙，系统展现了明代早期宫廷龙纹的标准制式。其口径39厘米、通高12厘米，作蔗段式。盒面莲瓣式开光内雕一条升腾的团龙，底衬层层祥云，开光处环绕12朵缠枝莲。盖与盒身立墙各开4个莲瓣式开光，内各雕一衬以云纹的横向行龙，总计8条，与盒面一龙构成九龙之数。开光外饰莲纹，黄漆素地。龙纹间漆地上刻方锦纹，在同期作品中少见图9-31。盒内及外底于清代改髹黑漆，盒内刻清乾隆四十三年（公元1778年）御题诗一首："永乐创朱漆，

文孙应见之。原从果园制，亦类肯堂为。著色层披赭，雕纹细入丝。九龙各蠖略，粉本所翁贻。"末署"乾隆戊戌御题"及"乾""隆"方印两枚图9-32，外底有清代仿刻"大明宣德年制"填金楷书款，其斜上方为该盒原款"大明宣德年制"。该盒所刻团龙与朱檀墓戗金盝顶漆箱所饰云龙纹形象一致，横向的行龙则与朱檀墓戗金云龙纹漆盒（图9-131，见P318）上同类纹样相同，表明它们皆沿袭了洪武年间所订立的龙纹式样。此外，盒内所刻乾隆御题诗问题不少——诗中称剔红为明永乐朝首创，错误明显；又称龙纹的粉本来自以画龙著称的南宋画家陈容（号所翁），但此盒所雕之龙与陈容画法无关，属明代早期宫廷龙纹的标准式样。

故宫博物院藏剔红龙纹双耳扁壶，为明中期云南地区雕漆制品，所雕龙纹展现了当时云南民间习用的龙纹的样貌，富有鲜明地方特色。该扁壶最大径20.5厘米、高36.2厘米，铜胎，直口，颈两侧设耳，椭圆形腹，矮圈足。其通体髹朱漆，漆层不厚；腹部椭圆开光内雕游龙两条，一上一下，作嬉戏状，底衬菊花、牡丹等花卉纹样；开光外亦满雕各式花卉。其所刻龙纹造型奇特，无翼，上颚长且弯卷，几如象鼻，龙身后部接卷草纹，近似明代家具雕刻中的"草龙"形象图9-33。

与元代有所变化的是，从明初开始，龙与凤组合、寓意"龙凤呈祥"的龙凤纹也作为皇室的象征，朝廷多次严禁民间使用，并对僭用者严惩不贷。装饰此类龙凤纹的漆器多为帝后御用之物，图案形式也大体固定，龙、凤皆相对翔舞，龙威严且矫健，凤华美而飘逸，周边散布朵云或花卉；嘉靖时图案中新添了象征江山的海水江崖及吉祥文字等具有祥瑞意义的

图9-33
明中期剔红龙纹双耳扁壶
故宫博物院供图

内容。例如，英国伦敦维多利亚与阿尔伯特博物馆藏明宣德剔红龙凤纹橱，橱面长119.6厘米、宽84.5厘米、通高79.2厘米，橱面髹红漆，四周设长方形边框，上雕龙、凤及莲花纹样；中央菱花形开光内雕一龙一凤当空翱翔，龙、凤周围满铺莲纹；开光外的方框四角各雕一凤，以及牡丹、菊花、石榴等四季花卉；抽屉面上亦饰、凤等纹样。橱内底横梁上有"大明宣德年制"填金横刻款图9-34。日本私家藏万历剔红龙凤纹长方盒，长25.5厘米、宽15.9厘米、高8.5厘米，平面呈委角长方形。盒盖中间雕宝珠，宝珠左右分别雕一龙一凤在云中飞舞，下方刻海水江崖；盖肩及器身等处雕牡丹等花卉图案，圈足上刻回纹。底刻"大明万历壬辰年制"横款图9-35，标明其制作于万历二十年（公元1592年）。

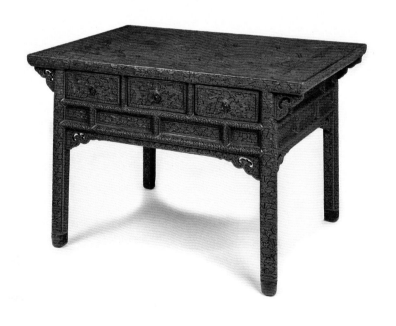

图9-34
宣德剔红龙凤纹橱及刻款
伦敦维多利亚与阿尔伯特博物馆藏
图片来源：vam.ac.uk

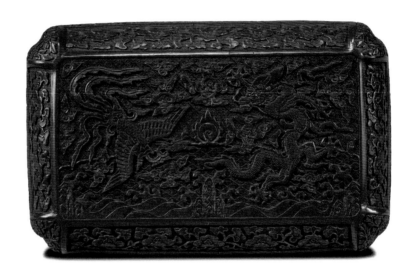

图9-35
万历剔红龙凤纹长方盒　引自《中国の漆工艺》，图66

4 佛教题材

明、清两代多位皇帝崇奉藏传佛教，他们封授、供养藏僧，建寺造塔，并不断举行藏传佛教法事。藏传佛教对当时的政治、经济、文化均产生一定影响。在这一背景下，与佛教有关的图案在明清漆器上也有较多表现——唐宋以来装饰佛教题材的漆器大都为宗教用具，此时更进一步拓展至日用器具及日常陈设等方面。

除佛、菩萨、弟子、罗汉等宗教形象外，明清漆器上常见的佛教装饰题材主要有八宝（八吉祥）纹、莲纹、宝相花等，以及表现真言、咒语、吉语等内容的梵文、藏文、汉字等。被视作佛教象征物的莲花，明清时宗教意义得到进一步强化与突显，多采用缠枝莲花形式，且往往作莲花上托八宝组合构图，寓意"八宝生辉"。例如，故宫博物院藏永乐剔红莲托八宝纹圆盒，口径32厘米、高9.4厘米，作蔗段式，器表通体

黄漆素地，上厚髹朱漆，再剔刻图案：盖面正中雕重瓣莲花，周边环绕8朵缠枝莲，每朵莲上各托"八宝"（轮、螺、伞、盖、花、瓶、鱼、盘长）中的一宝；盖与身立墙各雕12朵缠枝莲花。盒内及底髹赭漆，底部左侧刻"大明永乐年制"款[图9-36]。该盒器表满刻莲花装饰，佛教意味浓厚，且所刻莲花仅具轮廓，不雕细部纹理，以磨光取胜，颇富特色。

明代早期，漆器上新创梵文装饰，所表现的梵文主要是种子字与咒语。故宫博物院藏明宣德剔红梵文荷叶式盘，长24厘米、宽15.4厘米、高2.6厘米，盘口呈椭圆形，周沿弧曲并内卷作荷叶状，浅弧腹，下设椭圆形矮足。器表黄漆地，上髹朱漆，内底中心雕一六瓣莲花，花瓣及中间花蕊各内雕一梵文；其两侧各刻莲花、花蕾及荷叶。盘内壁下刻

图9-36
永乐剔红莲托八宝纹盒及刻款
引自《故宫博物院藏文物珍品大系·元明漆器》，图45

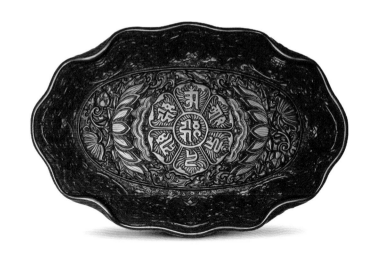

图9-37

宣德剔红梵文荷叶盘及刻款　引自《故宫博物院藏文物珍品大系·元明漆器》，图59

方格花卉锦地，上剔刻缠枝莲承八宝（八吉祥）纹样。盘外壁纹样与内壁基本相同，唯八宝改作杂宝。足内髹黑漆，边缘处刻"大明宣德年制"填金楷书款图9-37。此盘造型别致，装饰纹样刀工精微，磨工细腻，为明代早期果园厂宫廷雕漆的代表作；所刻梵文装饰亦显特别，在现存同类装饰中时代最早。

及至清代，漆器上还多见反映佛教方面内容的汉字装饰，其中书"佛日常明"4字佛家吉语者最为常见，当年曾大规模制作，用于紫禁城内慈宁宫花园、佛堂等处使用，仅乾隆二年（公元1737年）十月二十八日造办处七品首领萨木哈就呈进"'佛日常明'碗一千件、香色漆盘五百五十件"[1]。现存此类"佛日常明"铭漆盘、漆碗亦数量不少，涉及描金、描漆、戗金等多种工艺。"佛日常明"4字分别书于器外壁，对称布置，以西番莲相隔图9-38。类似造型和装饰的瓷器现存数量更多，直至清代晚期仍在烧造。

图9-38

乾隆彩漆描金"佛日常明"碗
引自《中国漆器全集（6）》，图五九

[1]中国第一历史档案馆等，香港中文大学文物馆编《清宫内务府造办处档案总汇（7）》，人民出版社，2005，第208页。

5 道教题材

宋元以来漆器上常见的道教题材，依然是明、清两代漆器喜用的装饰内容。特别是明嘉靖皇帝（公元1522～1566年在位）崇信道教，好长生之术，斋醮祷祀活动频繁。在嘉靖皇帝的带动和影响下，嘉靖一朝宫廷漆器与民营漆工作坊产品上的道教题材装饰较前代更为兴盛，多表现道教人物及神仙故事等内容，且往往将其作为组合图案的一部分，进一步突出吉祥意义。这时还在漆器上添加道教符号，更为此前所稀见。

由于皆来自人间、个性鲜明且自身故事奇妙多彩等原因，铁拐李、钟离权等八仙故事在明、清两代迅速流行开来，八仙形象及八仙故事成为漆器等众多门类工艺品喜用的装饰题材，表现八仙各自法器形象的"暗八仙"图案也为数不少图9-39。故宫博物院藏清中期识文描金八仙人物碗，口径12.7厘米、高6.3厘米，银

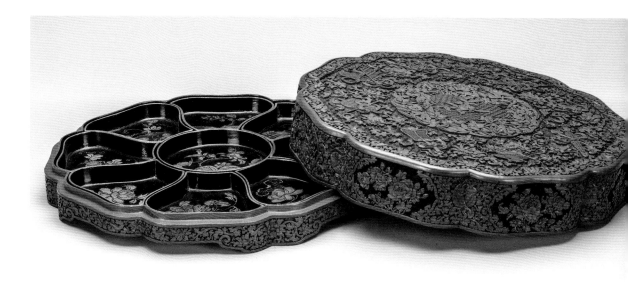

图9-39

清中期剔红暗八仙纹花瓣形盒　曹其镛夫妇捐赠，浙江省博物馆藏并供图

图9-40
清中期识文描金八仙人物碗
引自《中国漆器全集（6）》
图一四二

胎，外腹髹黑漆，上以识文描金及描漆手法逐一表现八仙人物形象_{图9-40}。该碗银胎，亦较为稀罕。

清代中晚期，单体的夹纻胎人物形象陈设不断涌现，其中不乏福、禄、寿三星，以及菩萨、罗汉及铁拐李、麻姑等宗教造像与神仙形象。

6 组合式吉祥图案

漆器及瓷器等各类器具上表现吉祥题材，古已有之，数目不少。然而，从明嘉靖朝开始，漆器上的吉祥图案装饰突然流行开来，不仅数量繁多，而且题材内容多有创新。这与嘉靖皇帝崇信道教密切相关，他一心修玄，日求长生，喜闻祥瑞之事，宫廷及民间漆器自然对此有充分反映。

这时的吉祥图案，以两个或多个不同物象的组合构成相应主题为特色，表达人们对健康长寿、升官发财、婚姻美满、多子多孙、辟邪消灾等方面的良好愿望。有的巧借谐音，如蝙蝠与方孔钱的组合寓意"福在眼前"，柿子与如意组合称"万事如意"，瓶与如意组合为"平安如意"，等等。有的则根据某些动植物的特点赋予它们特殊意义，再将其加以组合，如松、鹤组合寓意"松鹤万年"，喜鹊与梅花组合寓意"喜上眉梢"，瓶、笙与三支戟组合意为"平升三级"，等等。有的则直接标示"福""禄""寿"等吉祥文字，

嘉靖时还将传统的"岁寒三友"——松、竹、梅的枝干盘曲成"福""禄""寿"3字,颇具特色。

由于富有吉祥寓意,这些图案不仅大量应用于宫廷漆器装饰,更流行于民营漆工作坊所制漆器之上,至清代中期达到鼎盛,近乎所谓"图必有意,意必吉祥"的地步,并一直影响到今天。

日本私家藏嘉靖剔红龙纹椭圆盘所刻图案,展现了嘉靖朝宫廷漆器吉祥题材的典型特点。其长径25.1厘米、短径19.3厘米、高3.3厘米,盘底圆形开光内雕二龙戏珠图案,宝珠下方配海水江崖图案,开光外刻一周松鹤图案,盘外壁雕灵芝、花卉。底中间刻"大明嘉靖年制"6字竖款。宝珠上亦雕"寿"字,字体周围刻波浪纹,为嘉靖年间开始流行的新样式图9-41。

将寿星(南极星)与"春"一类吉祥文字,以及松柏、灵

图9-41
嘉靖剔红龙纹椭圆盘
引自《中国の漆工艺》,图61

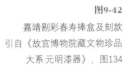

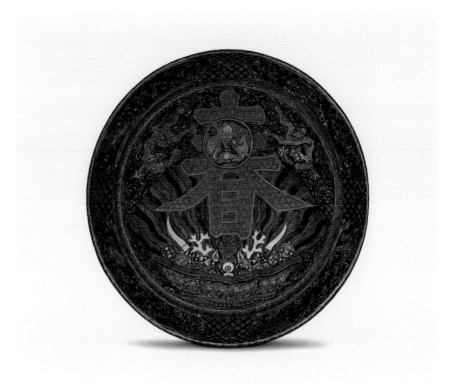

芝、鹿等动物和植物加以组合，为嘉靖时新创的图案形式，因寓意吉祥，至清代中期仍有较多使用。嘉靖剔彩春寿捧盒，即此类代表作。该盒口径33.3厘米、通高13厘米，平面呈圆形，由盖与器身扣合而成，盖面微弧，直口，弧壁，平底。器表髹红、黄、绿诸色漆，依图案设计分别剔刻：盖面圆开光内下设"卐"字锦地，底部刻一满载各式宝物的聚宝盆，并向上放射光芒；宝盆上托一"春"字，字体上方中部有一圆形小开光，其内寿星居中而坐，旁衬松、鹿及摆放瓶、炉的香几；"春"字两侧各刻一俯身回首的翔龙。盖与器身外壁各有4组开光，开光内剔刻人物故事，开光外菱格锦地上雕杂宝纹样；上下口沿处雕一周缠枝灵芝纹，足刻回纹，各纹带间以卷云纹相隔。盒内及外底髹黑漆，正中刻"大明嘉靖年制"填金楷书款图9-42。该盒突出"春"字及寿星形象，取意"春寿"——即"椿寿"，《庄子·逍遥游》："上古有大椿者，以八千岁为春，八千岁为秋。"此长寿寓意，正与嘉靖皇帝祈盼长生不老的愿望相合。

还须说明的是，《大明会典》载："洪武二十六年（公元1393年）定，凡烧造供用器皿等物，须要定夺样制，计算人工物料。"此规定虽然针对的是瓷器烧造，但此类"定夺样制"要求或许也适用于漆器等明初宫廷器具生产——现存明初雕漆实物中，不少花卉及花鸟图案颇为相似，有的也见于瓷器等门类工艺品之上。永乐七年（公元1409年），明成祖又下令由礼部制定颁样，由其画成式样交予工部，并监督工匠依样制作。在官方的严格管控下，工艺繁复的宫廷雕漆漆器不仅生产规模化，更令图纹单元"模件"高度程式化[1]。

装饰特点

明清漆器装饰，以宋元为基础继续发展，但较前代又呈现不少新变化、新特点，主要体现在以下几方面：

1 重剔红

明王朝将朱红视为皇室象征，洪武二十六年即规定，令"百官，床面、屏风、槅子，杂色漆饰，不许雕刻龙凤纹并金饰、朱漆"（《明史·舆服四》）。在禁止民间用朱漆的同时，宫廷漆器生产则以通体朱红的剔红器最为兴盛——永乐年间3次颁赐日本国王及王妃礼物，其中剔红器竟然超过200件。这时的宫廷剔红器大都髹漆肥厚，雕刻深峻，费工费料，生产周期长，而桌、案等大件家具的制作更需耗时数年之久，这些都充分说明剔红器在当时具有独特地位，已被赋予某种特殊意义。相形之下，宋元时期多见的剔黑器大为减少，剔黄、剔绿器依然数量有限。

清雍正、乾隆两位皇帝亦重视剔红，故宫博物院所藏漆器以清代雕漆占比最大，其中又以剔红居多。不仅大规模生产桌、案、椅、宝座、

[1]Lothar Lederose, *Ten Thousand Things: Module and Mass Production in Chinese Art*, Princeton University Press, 2001.

屏风等大型剔红家具，甚至还将剔红用于紫禁城建福宫、圆明园长春园等处宫廷建筑的装饰，颇显夸张。

2 重具象视觉效果

在宋代"风雅"的映衬之下，明清时期漆器装饰则明显"俗"了不少，素髹漆器不再受重视，雕饰抽象几何纹样的剔犀漆器也大为减少，装饰题材多花鸟、山水人物，与当时宫廷绘画偏重花鸟及人物画科相一致。而且，表现手法也往往简单、直白，注重表现对象的形象准确、生动，大都予人一目了然之感。

这一变化与明、清两代皇帝及统治阶层的审美趣味息息相关，而明代晚期以来市民阶层的兴起又助长了这一势头，原有的文人主导的漆器审美遭到一定遏制。其中以百宝嵌的发明与流行最具代表性。百宝嵌工艺诞生于扬州，产品以镶嵌大量昂贵的装饰材料为特色，它们的消费群体主要是这里的盐商，可用来彰显他们的财富和社会地位。现存明清百宝嵌作品的装饰形式与图案，也完美阐释了这一群体追求的华美富丽又简单直接的审美趣味。

3 多种工艺结合

约明代中晚期，宋元以来的装饰之风影响日淡，漆器装饰出现了多种工艺结合、追求奇巧的新潮流。《髹饰录》将此类一器之上融两种或两种以上工艺的装饰技法归入"斒斓"类，并列举了"描金加彩漆""描金加蜔""金理勾描漆""金理勾描油""金双勾螺钿""描漆错蜔""金理勾描漆加蜔""填漆加蜔"等10余种工艺，扬明作注时又介绍了"金勾填色描漆"等多种技法，极其复杂。其中的"彩油错泥金加蜔金银片"甚至集描油、泥金、嵌螺钿、嵌金银片四种工艺于一

器，炫奇斗巧，尽显富丽堂皇，多姿多彩。这是当时社会承平日久、经济获得一定发展后，奢靡之风盛行的产物，也与中日漆工艺交流密切、日本莳绘等工艺对中国漆器装饰影响深刻密切相关。

现存明嘉靖、万历两朝宫廷漆器，数量与品种的丰富程度均远超前朝，除雕漆作品外，往往描金、描漆、描油、填漆、戗金、螺钿等多种工艺兼施，工笔、写意及皴、擦、点、染等装饰手法并用，追求工细繁复、华丽多彩的装饰效果，已与明代早期那种质朴典雅、简洁大方的风格相去甚远。当时民间漆器亦大加效仿，例如，现藏安徽博物院的明代晚期"辉记思诚堂"铭八方盒，口径32厘米、通高29.6厘米，木胎。通体作八角形，鼓腹，平底圈足，盖、身及足的每一边角各施开光。通体髹黑漆为地，盖、身开光内以红、绿、黄、蓝等色漆描绘山水、花草、异兽等纹样。底足开光内绘各色莲纹。开光间采用极细的螺钿条及描金线条表现内有花瓣的菱花锦地。盒内髹黑漆，并附设一黑漆地彩绘搁盘。盒底髹黑漆，上漆楷书"辉记思诚堂"铭图9-43。它集彩绘、描金、螺钿等多种技法于一身，器表满施装饰，内容庞杂，并以锦纹相互连接，成为整体，装饰华丽且近乎密不透风，充分体现了当时富商阶层的审美趣味。

此类"扁斓"及大体同时出现的《髹饰录》所记"复饰"一类工艺，皆为明代中晚期以后中国漆

图9-43
明晚期"辉记思诚堂"铭八方盒
安徽博物院供图

器装饰走向极端繁复的重要标志。此类作品，有的"取二饰、三饰可相适者"（明代扬明），亦可获得理想装饰效果，但相当一部分漆器过分追求技法新奇、色彩斑斓等效果，反而不尽如人意，艺术水平远逊于那些清雅可赏的宋元及明初漆器。甚至有的只是诸多装饰材料的堆砌与纹样的累积，更是令人惨不忍睹。清代，这一装饰风格不仅得到延续，而且更加注重精巧纤细的艺术效果，特别是雕漆作品，因乾隆皇帝喜欢嘉靖雕漆且多加仿制，乾隆朝雕漆漆器"刻必精细，越刻越细"[1]，极尽繁缛之能事。正如长北所指出的那样——"（《髹饰录》）《斒斓》章所记装饰工艺，是明以来中日漆艺交流和明中叶以降漆器装饰风走向极端的产物，工艺过巧，装饰过分，反不如中国宋、元以一种工艺装饰的漆器醇和古雅，表现出明清漆器审美的倒退。"[2]

还需说明的是，由于时代晚近，遗留至今的明清民间日用漆器，特别是清中晚期的盘、盒等器具与桌、案、几、挂屏一类家具，数量相当丰富。它们大都工艺简单，制作不甚讲究，但有的造型和装饰来源于生活，富有生活情趣，手法亦灵活多变，艺术水平并不低，与当时华丽精巧、细腻谨严的宫廷漆器形成鲜明对照。

装饰技法

明清时期，中国漆器各种传统装饰手法齐备，而且多种技法结合使用，富于变化，超过了以往任何时期。成书于明晚期的《髹饰录》，将当时漆器装饰分作14大类，每一类又细分为诸多小类，总计百余种，纷繁复杂，正如扬明序中所说："千文万华，纷然不可胜识矣。"

参照《髹饰录》的分类，结合现存常见的明清漆器实物，本

[1]陈丽华：《故宫藏明清雕漆》，紫禁城出版社，2002，第43页。
[2]长北：《〈髹饰录〉与东亚漆艺——传统髹饰工艺体系研究》，人民美术出版社，2014，第198页。

书将明清漆工艺分为素髹、雕漆、描漆、描油、描金、填漆、戗金、螺钿、百宝嵌、款彩等10类予以介绍，其中结合使用多种技法的，择其主要技法作相应归类。

1 素髹

明清时期，通体光素、别无其他纹饰的素髹漆器数量众多，但大都为普通的民间日用器具，艺术水平普遍不高。唯宫廷用品及官营漆工场制品，强调造型、漆质、胎骨等多方面工艺，有的甚至为仿古而特别制作，非民间日用品可比拟。

现存明清宫廷素髹漆器，包括盘、碟、盖碗、盒、壶等小型日用器具，亦有箱、匣，乃至几、桌、案等家具。器表髹黑、朱、紫、黄、绿、褐等多种色漆，以髹黑漆者最为常见。

工艺技法直接承继宋元时期，胎骨多木胎、夹纻胎，器表髹漆以色调纯正、光泽晶莹润泽者为佳。由于深浅不同、明暗有别，每种颜色又有多种差异并有不同称谓，如紫漆有栗壳、铜紫、鹍毛、殷红等多种区别。除原有退光、推光工艺外，约明代中晚期又从日本传入泽漆揩光技术——"近年揩光有泽漆之法，其光滑殊为可爱矣"（《髹饰录》扬明注）。其工艺当指漆面经推光处理后，用棉球等蘸上等精制生漆，以画连续圆的方式横向依次薄薄揩擦漆面，此时漆面似笼罩一层雾气；将漆面揩擦干净后，入荫室干固；再用手掌蘸鹿角粉全面揩擦漆面，至"雾气"散尽且表面清澈，"如此三遍或三遍以上，一遍比一遍泽漆稀薄，一遍比一遍入窨时间长，漆液一遍一遍被挤压渗入漆层微孔，一遍比一遍渗入更深，一遍比一遍所用研磨粉更细，至漆膜坚细，莹滑如玉。"[1]这一工艺的传入，使中国漆器素髹工艺技法更加丰富和完善。

明、清两代，琴被视作承载着儒家文化正统音乐的代表性乐器，制

[1]长北：《髹饰录析解》，江苏凤凰美术出版社，2017，第46页。

图9-44
崇祯"中和"潞王琴
曹勇摄

[1]长北：《明清琴书所记髹琴、制漆工艺》，《中国生漆》2016年第3期。

作加工依然受到高度重视。明代袁均哲辑《太音大全集》、明代张大命辑《太古正音》、明代蒋克谦辑《琴书大全》、清代祝凤喈辑《与古斋琴谱》等，皆详细记录了当时琴的髹饰之法[1]。检验现存明清古琴，它们大都素髹，有些作品工艺精绝，令人赞叹。

明代藩王琴素来为人所称道，宁、衡、益、潞等所谓四王琴更是蜚声琴坛。这些明代藩王地位尊崇，生活富足，衣食无忧，但被严禁干预政事，不少人转而热衷琴艺及制琴，成就颇为突出。荷兰汉学家高罗佩"中和琴室"旧藏的明崇祯"中和"潞王琴，长120厘米、隐间110.3厘米、头宽16.6厘米、肩宽18.5厘米、尾宽14厘米，作仲尼式，龙池四周刻铭文"大明崇祯丁丑岁仲秋潞国制壹百肆拾陆号"，标明其制作于崇祯十年（公元1637年）。琴梧桐木胎，灰胎薄而均匀，密度高，胎体十分稳定；表面髹漆以黑棕色漆为主色调，局部间以朱红色漆，色泽典雅，精光内蕴。琴面漆质坚硬，漆层下众多绿色点状颗粒隐约可见，它们的大小与深浅不一，局部还有金末呈片状分布，呈现潞王琴典型的八宝灰漆特征图9-44。

"湘江秋碧"连珠式琴，为清乾隆皇帝亲自监造的特制御用琴。其取材于乾隆少年时书

屋前的一株梧桐——当年书屋前有两株梧桐树，其中一株于乾隆十年（公元1745年）枯死。乾隆感怀往事，命人取老桐旧材制作四琴，还各赐以名并题诗，"湘江秋碧"即其中之一。琴为连珠式，金徽，通体髹朱红漆，仿刻梅花断纹。虽琴面等个别部位饰戗金祥云、舞鹤纹样，但总体装饰以素髹为特色，且所髹红漆为乾隆一朝独有的甜红，明艳润朗，丰腴可爱图9-45。

　　黑髹、朱髹之外，又名"浑金漆"的"金髹"，因金光璀璨、装饰效果富丽堂皇而在明清时应用甚广，上自北京故宫太和殿内的云龙纹屏风、宝座图9-46，下至普通殷实之家的日用器具，皆采用此类技法。清代广东、浙江、安徽等地民间多将金髹施于木雕，且往往与朱髹、描漆等相结合，形成所谓"金漆木雕"。其中潮州金漆木雕在明代即已达到较高水平，诞生了潮州开元寺金漆木雕千佛塔、"万历七年"铭大香案等一批佳作图9-47。清乾隆年间，其装饰形式和艺术技巧更趋成熟，除门、窗及建筑装饰构件外，还大量制作屏风、几案、挂屏、横匾、床榻、橱柜及神龛、神像、馔盒、烛台等，金髹结合黑漆推光、金漆铁线描等工艺，再配以精细的雕工，尽显富贵气息。宁波一带的金漆木雕历史悠久，明清时多将之用于日用陈设、家具及佛像的制作，并以金髹与朱髹相结合为特色图9-48。

　　除采用罩金漆工艺外，一些宗教造像也有直接用金髹方法制作的。

图9-45
乾隆"湘江秋碧"连珠式琴
曹勇摄

图9-47
明李白醉酒图金漆木雕龛楣花板
广东省博物馆供图

图9-48
清红木描金书柜式多宝格
浙江省博物馆供图

图9-46
清太和殿金漆云龙纹屏风及宝座
引自《中国漆器全集（6）》，图五

2 雕漆（剔犀除外）

明、清两代，由于受到部分最高统治者及社会上层人士的喜爱和推崇，雕漆漆器一直是宫廷漆器及官造漆器的主流。从明代早期至清代中期，雕漆生产一直十分兴盛，可谓前所未有的黄金时代。江苏、安徽及云南、甘肃等地民间亦大量制作雕漆漆器，有的颇具水准。清末，受战乱等影响，从宫廷到民间，雕漆生产近乎中断。

按表层髹漆颜色及工艺技法等差异，明清雕漆可分剔红、剔黑、剔黄、剔绿、剔彩、剔犀等不同门类。其中剔犀的工艺技法与装饰纹样等，与其他门类差异较大，本章将其予以单列。剔红、剔黑等工艺几乎完全相同，仅剔彩稍显特殊——《髹饰录》中将其分为"重色雕漆"和"堆色雕漆"两类。在存世各式雕漆作品中，俗称"红雕漆"的剔红器数量最多，占存世漆器的大半。

分期及工艺面貌

通过传世雕漆实物的研究，并结合文献记载，目前一般将明清雕漆工艺分为以下几个发展阶段：

[1]明早期（洪武、永乐、宣德年间，公元1368～1435年）

目前传世的有纪年铭文的明代雕漆漆器，以永乐年间制品为最早。此前洪武年间的雕漆制品尚需进一步厘定，具体情况请见专节。

永乐年间雕漆作品多在器底左侧边缘针刻"大明永乐年制"6字直行款，亦有少数横刻于底部上方。字体细小，笔力刚劲，但字体并不工整而有民间意趣[1]。宣德雕漆作品的款识出现重大变化，它们多于器底中部或左侧边缘处刀刻"大明宣德年制"6字，款内填金粉，字体近乎隶书。

由于张德刚、包亮等来自嘉兴的漆工名匠主导北京果园厂御用监漆工场的生产，永乐、宣德年间宫廷雕漆基本上全面继承了元代嘉兴地

[1]王世襄：《中国古代漆工艺》，载王世襄、朱家溍主篇《中国美术全集·工艺美术编·漆器》，文物出版社，1989。

区的工艺传统，例如，刀法雄健浑厚，重磨工，图案边缘圆滑光润，不露棱角和刀刻痕迹，仍保持着元代隐起圆滑的基本特征；漆层较厚，朱漆层间黑漆；装饰题材以花卉、动物、山水人物为主，等等。但较宋元时期也出现一些新变化，特别是目前所见永乐、宣德年间雕漆漆器大都为北京果园厂产品，日趋规范，日益程式化，除年款外，锦地形式基本统一；工艺更为讲究，往往髹漆上百道，个别的漆层有200道以上，层次起伏明显，立体感更强。器类仍以小件的杯、盘、碗、碟、壶、盒为主，与前朝相比变化不大。

永乐时，花卉类题材的雕漆多表现茶花、牡丹、玉兰、紫萼等枝繁叶茂的大朵花卉，画面饱满富丽。有的分层设计，有的花纹突起较高，层次感强。露出地子的很少，且多黄色素地，将主体花纹衬托得鲜明、突出，又可指示剔刻深度。例如，日本私家藏永乐剔红茶花纹圆盒，直径13.3厘米、高5.3厘米，盒盖表面刻3朵怒放的茶花，边缘穿插3朵待放的花苞，花叶下显露黄色素地，朱漆层间可见一层黑漆；盖、身侧面雕牡丹、山茶、菊花和石榴花各一对图9-49。盒底左侧有刀刻填金铭文"大明宣德年制"，但字下仍隐约可见针刻"大明永乐年制"字样，当属永乐年间制品。该盒表面以大朵茶花为饰，髹漆肥厚，色彩浓艳纯正，堪称永乐花卉雕漆的代表作。现藏故宫博物院的永乐剔红紫萼纹圆盒，直径30.2厘米、通高9.7厘米，作蔗段式，通体髹红漆，盒面雕大朵的紫萼花，叶面上以阴线刻脉络，颇为生动；立墙饰桃花、牡丹等花卉，刀法与盒面一致；底、足髹黑色退光漆，上刀刻"大明宣德年制"6字填金款于被涂掩的原款——"大明永乐年制"6字针刻

款——之上。它构图繁密，几不露地，髹漆肥厚，雕工圆润，经打磨后更突显紫萼之枝繁叶茂图9-50。

故宫博物院藏永乐剔红茶花纹盘(图9-23，见P219)、日本私家藏永乐剔红蔷薇纹香盒等，所雕花卉皆上下两层布置，高低错落明显，较同类元代作品立体感更强。现藏故宫博物院的永乐剔红葡萄纹椭圆盘，髹漆更为肥厚，其长径26.8厘米、短径18.5厘米、高3.1厘米，盘心满雕掩映在繁茂枝叶中的多串葡萄，有的葡萄粒凸出盘面达1.5厘米，极具立体效果图9-51。足内原有"大明永乐年制"针刻款，后被涂掩，上刀刻"大明宣德年制"填金款。

宣德时，花卉题材的雕漆作品多以朱漆为地，花卉下镌刻锦地，形成所谓"锦上添花"的效果。宣德后期，单纯以大朵花卉为题材的作品渐趋减少，以花鸟为题材并满刻锦地的作品增多，刀法也愈加快利，但总体上与永乐时期属于同一种技术风格[1]。以故宫博物院藏宣德剔彩林檎双鹂图捧盒最具代表性，直径42.2厘米、通高19.8厘米，髹红、黄、绿、黑等不同色漆达13层之多，并各有一定厚度。盒面施圆形开光，在菱格花卉锦地上雕林檎一树、黄鹂鸟两只，并点缀蝴蝶、蜻蜓等形象，画面颇得宋人笔意精髓。开光外雕石榴、葡萄、蟠桃等纹样，立墙雕花卉纹。贴近开光上缘有"大明宣德年制"刀刻填金款。在复杂多变的漆层上，剔刻出林檎深褐色的枝干，黄色的新枝，绿色的叶子，叶上偶尔还有因被虫咬而变枯黄或焦红的斑痕，以及枝头上由青变黄再由黄转红的丰硕果实、夹杂着黑色羽毛的黄鹂鸟，色彩缤纷，令人叹为观止图9-52。该盒分层取色并不明显，色彩绚丽多变皆由研磨取得，故格外生动灵

图9-50
永乐剔红紫萼纹圆盒
故宫博物院供图

[1]李久芳：《元明清雕漆工艺概论》，载故宫博物院编《故宫博物院藏雕漆》，文物出版社，1985。

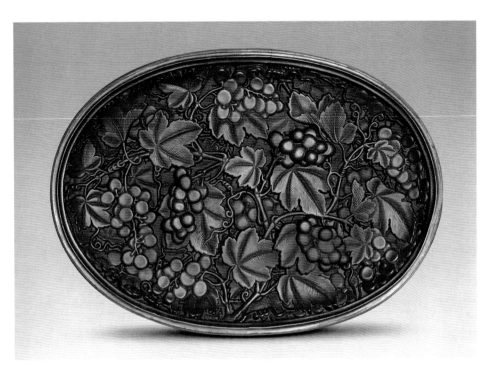

图9-51
永乐剔红葡萄纹椭圆盘
引自《故宫博物院藏文物珍品大系元明漆器》，图23

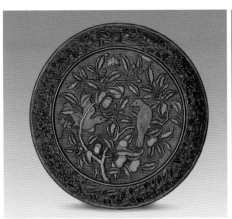

图9-52
宣德剔彩林檎双鹂图捧盒
引自《故宫博物院藏文物珍品大系元明漆器》，图57

活，现存明代剔彩器中鲜有可与之媲美者。这种分层髹不同颜色后再刻花纹的剔彩手法，即《髹饰录》所称的"重色雕漆"，俗称"横色"。该盒展现了宣德时期重色雕漆工艺的最高水平。

永乐、宣德雕漆所表现的动物，以凤、雉鸡、孔雀、绶带鸟等为多见，另有蝴蝶、蜻蜓等草虫，它们大都与花卉相结合，展现其成双成对在花丛中翔舞、嬉戏之态。此外，云龙纹亦颇为常见。这时动物题材的雕漆作品，当以有清乾隆皇帝御题诗的明永乐剔红双凤莲纹盏托最负盛名。该盏托直径16.8厘米、高9厘米，金属胎。通体髹朱漆，盏外壁各雕一大凤，旁侧满饰莲纹，盘心亦雕凤及缠枝莲纹，盘外壁及足满刻缠枝莲纹，刀痕深峻，刻工精绝图9-53。足内针刻"大明永乐年制"6字；盏内髹褐漆，刻乾隆四十六年（公元1781年）御制诗："托子尚余永乐制，不知盌失自何年。画图悉泯刀痕刻，款识犹存针迹悬。补以后休消居上，阙其半乃幸成全。幸全那免重阙半，掷笔翻因笑崭然。"后署"乾隆辛丑新正御题"。乾隆皇帝对永乐、宣德雕漆及瓷器等颇为珍视，并多有题咏，但在漆器上刻御制诗的情况并不多见。

山水人物题材的永乐、宣德雕漆作品，多表现文人士大夫的悠闲生活。这时大都以不同形式的锦地表现不同空间，且锦地形式渐趋固定，不似元代那般灵活多变：往往以曲折回转的单线表示天空，波折纹表示水的流动，方格或菱格内填花瓣（即所谓"锦上添花"）表示大地，从而强化画面层次。故宫博物院藏永乐剔红送友图圆盒，口径35.7厘米、高16.5厘米，盖面菱花形开光内刻山水亭台、树木怪石，中间偏右的亭内，桌上置茶、酒，两侍者在桌旁忙碌着；左侧一人持杖回首，一人居中，一童子抱琴跟随，似表达送别友人之意；开光外刻牡丹、菊花、海棠等一周花卉；底足内髹黄褐色漆，针刻"大明永乐年制"直行款图9-54。该盒开光图案颇富意境，细节刻划准确、精致；纹样间满饰3种

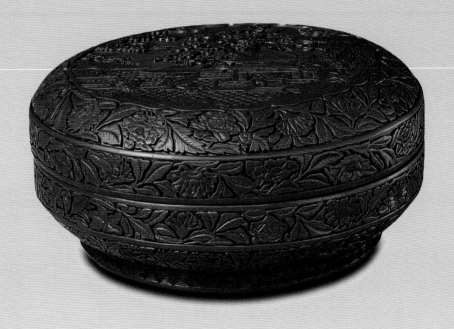

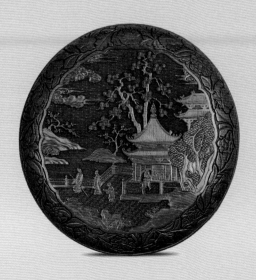

图9-54
永乐剔红送友图圆盒及刻款
引自《故宫博物院藏文物珍品
大系·元明漆器》，图42

形式的锦地，分别表现天、地及水面，层次丰富，殊为精彩。

日本私家藏永乐剔红楼阁人物椭圆盘，为永乐年间少见的椭圆器。长径22.7厘米、短径17.1厘米、高3.2厘米，盘内髹朱漆，朱漆层间黑漆。内底开光内雕楼阁山水人物图案：水岸之上，居中三人正围坐弈棋，右侧两人一持杖、一抱琴正在交谈，左侧一童子捧茶从亭阁中迈步而出。盘内腹壁刻一周花卉，计有芍药、栀子、蔷薇、莲、菊花、牡丹、石榴和山茶等8种图9-55。底足髹黑漆，左上角刀刻"大明宣德年制"填金铭文，其下原有"大明永乐年制"6字针刻铭，后为重髹黑漆所掩。

现藏故宫博物院的宣德剔红莲塘清夏图盒，锦地已有变化，刀法亦较以往略显快利，可能制作于宣德中期以后。其直径23.5厘米、通高7.9厘米，作蔗段式，绿漆地上髹鲜艳悦目的红漆。盒盖面偏右位置雕一水榭掩映于山林间，内坐一执扇倚栏的老翁，正在观赏池中莲花。左侧一小童荷物而行，颇有山水画意境。盒中央绿地上雕菱格锦纹表示一池碧水，池中红莲朵朵；朱漆上镌刻内压花卉的锦纹以示地面。底、足施黑漆，刀刻填金"大明宣德年制"款图9-56。

这一时期民营漆工作坊的雕漆产品，也基本保持元代以来的工艺风格，大都表现花鸟、山水人物题材，尺寸不大，工艺较宫廷制品稍显逊色。

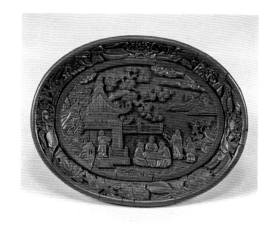

图9-55
永乐剔红楼阁人物椭圆盘
引自《中国の漆工艺》，图48

图9-56
宣德剔红莲塘清夏图盒
故宫博物院供图

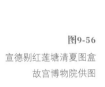

[1]夏更起：《突破传统不断创新的元明漆器》，载《故宫博物院藏文物珍品大系·元明漆器》，上海科学技术出版社、商务印书馆（香港）有限公司，2006。

[2]张荣：《古代漆器》，文物出版社，2005，第210页。

[3]明代王世贞《锦衣志》附录中有"燕中少年杨贤者，尝为漆工尚方"语，其中的"杨贤"指漆工名匠杨埙。按，"尚方"虽设立于秦汉之时，但后世仍多以之泛指为宫廷置办和掌管饮食等物的官署。基于王世贞的学识及身份地位等因素，这一记述或可作参考。

[2]明中期（正统至正德年间，公元1436～1521年）

不知出于什么原因，明早期已经基本制式化的宫廷雕漆铭文，随着宣德一朝的结束突然消失了。明正统至正德前后六朝近百年之久，其间带有年款的雕漆作品极为罕见。一些学者认为，此时内廷停止了漆器制作[1]，或者官办漆工场呈现停顿状态[2]。综合当时依然执行早期的匠户制度，以及随后的嘉靖、万历时期宫廷漆器生产迅速勃兴等多方面情况估计，此时官办漆工场很可能仍在延续生产[3]，只是规模较前有所下降，而且，因无款识，准确甄别这一时期的官作漆器难度很大。

传世的这一阶段雕漆作品，具有明显的承前启后的工艺特征。一方面，减少了永乐、宣德时期大朵花卉占据整个画面的表现手法，代之以折枝花卉和灵巧别致的小朵花，花卉底层多饰锦地，有"锦上添花"之寓意。装饰手法向纤巧细腻方面转变，刀法还保留前一时期磨熟棱角的做法，但因采用垂直刀法，边棱已显得过硬；刀法快利，却略显琐碎。

另一方面，题材的选择虽仍深受永乐、宣德时期影响，但内容渐趋丰富，特别是楼阁山水人物题材增多，形式多样。除既有的盘、盒、碗等外，还出现了匣、捧盒、梅瓶等器类，应用范围较前更为广泛。

现藏故宫博物院的明中期剔红人物花鸟纹两撞盒，为带提梁长方盒，长25.8厘米、宽17.2厘米、通高24.2厘米，器表髹朱漆。盒面雕郊游图：湖岸上，一老者欲走向岸边水榭，前有一中年人引路，旁有一青年相陪，后有一小童肩担酒具、食盒相随，另有一小童于舟内操楫。画面中，一鹤高飞，祥云朵朵，古松挺立，有"松鹤延年"寓意。立墙雕花鸟纹。锦地采用不同形式：盒面雕小朵花卉喻示陆地，以连续的水波纹表示湖面；立墙上雕菱格花卉锦地。盒底座及提梁朱漆地，上饰剔黑灵芝纹样。盒内髹黑漆图9-57。它以红盒配黑色提梁，色调明快且对比强

图9-57
明中期剔红人物花鸟纹两撞盒
引自《故宫博物院藏文物珍品大系 元明漆器》，图104

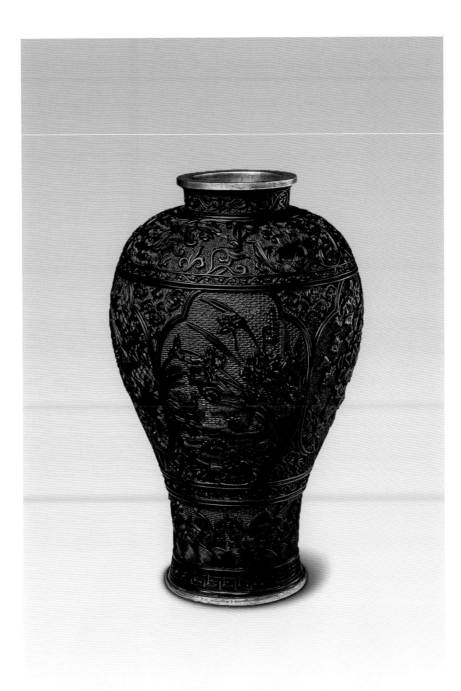

图9-58
明中期剔黑开光花鸟纹梅瓶
引自《故宫博物院藏文物珍
品大系·元明漆器》，图109

烈，同时雕刻细致，为明中期难得的雕漆精品。

故宫博物院藏剔黑开光花鸟纹梅瓶，亦展现了雕漆工艺由明早期的圆润向晚期的纤巧风格过渡过程中的面貌。其口径9.2厘米、通高29.2厘米，铜胎，口及底沿显露铜地。以朱漆为地，上髹黑漆。腹外施五开光，内雕水仙、梅花等四季花卉，衬以野鸭、鸳鸯等禽鸟，肩部雕花卉纹，腹下部雕海水、异兽、游鱼图9-58。其髹漆不厚，纹饰雕刻细腻，线条流畅，纹样边缘多采用垂直刀法雕刻，虽经磨光，但略显生硬，花纹细部刀法快利，艺术风格既不同于永乐、宣德雕漆，又与明代晚期雕漆区别明显。明清剔黑作品存世数量较少，类似的剔黑器还有日本私家藏明中期剔黑凤纹碗，直径14厘米、高6.2厘米，朱漆地，上髹黑漆，腹雕八凤于花间翔舞，上下分别刻灵芝、花卉及回纹；花纹下为菱格花卉锦地，占比较小，富有特色图9-59。

英国大维德基金会藏剔彩滕王阁诗意图盘，所雕楼阁门框上有"弘治二年平凉王铭刁"刻款，为已知这一时期罕见的有纪年铭文漆器，弥

图9-59
明中期剔黑凤纹碗
引自《中国の漆工艺》，图85

足珍贵。王铭所作漆器，还见于美国华盛顿国立亚洲艺术博物馆藏剔红广寒宫图漆盒，其所雕楼阁的柱子上刻"平凉王铭刁"字样，未标注纪年图9-60。日本东京国立博物馆则收藏有"平凉王琰刁"铭插屏。这些平凉王氏铭皆刻于画面中的建筑细部，它们艺术风格一致，当属平凉一带同一漆工场的产品。其中，剔彩滕王阁诗意图盘制作于弘治二年（公元1489年），直径18.8厘米，崇楼峻阁——滕王阁居盘心画面大半，左侧江水奔流，一船扬帆而来，楼阁内表现作凭栏远眺等不同姿态的各色人物，各形象皆以"重色雕漆"技法表现，可见红、绿、黄、黑诸色漆。除楼阁门框上的纪年款外，盘底还刻唐代王勃《滕王阁序》所附七言诗图9-61。以此推之，日本东京国立博物馆所藏"平凉王琰"铭插屏图9-62，也应为弘治年间前后制品。

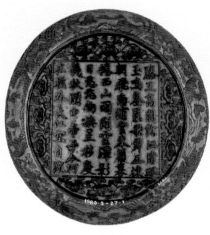

图9-61
弘治二年王铭作剔彩滕王阁
诗意图盘及刻铭
下载于大英博物馆网站

图9-62
王琰作剔红楼阁山水人物插屏
日本东京国立博物馆供图　Image: TNM Image Archives

此外，日本私家藏剔红楼阁山水人物插屏，在表现内容、构图、工艺等方面与"平凉王琰"铭插屏极为接近，也应出自弘治年间前后的平凉漆工场。其长47.7厘米、宽32.3厘米，整体作长方形，上方两端为委角，屏两面刻仙山楼阁，上部祥云缭绕，分别有凤凰及仙鹤翔舞；中部楼阁内外人物有70余位，或抚琴，或交流，或饮酒，或品茗，姿态各异；下方表现迎宾场面图9-63。其表面髹漆较薄，雕刻较浅，但楼阁、池塘、树木及动物等表现得极为细致。

这些有"平凉"字样的雕漆漆器，皆表现楼阁人物题材，髹漆不厚，图案凹凸不明显，近乎平板雕刻，但刀法工细，细部刻划精到，展现出较高的工艺水平。虽然现存文献中并无有关平凉雕漆及王铭、王琰两人的任何记述，但这些实物充分证明明代中期甘肃东部曾有高水平的雕漆生产。一些学者估计"平凉王氏"当与分封在此地的明藩王韩王有关[1]；或认为他们技艺高超，并未在官府服务，工艺上保留了前朝技法

[1]陈丽华：《中国古代漆器款识风格的演变及其对漆器辨伪的重要意义》，《故宫博物院院刊》2004年第6期。

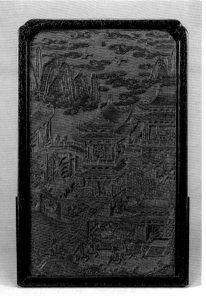

图9-63
剔红楼阁山水人物插屏
引自《中国の漆工艺》，图59

诸多特点，于纹饰构图方面有一定突破[1]。其实，漳县元代汪世显家族墓曾出土有剔红双龙牡丹纹漆案（图8-2，见P010），显示元明时甘肃东部可能拥有雕漆工艺传统。

　　故宫博物院收藏有部分明中期云南雕漆作品，展现了当时云南地区雕漆工艺面貌与生产状况。它们髹漆较薄，所用刀法及表现题材与滇南和大理地区的石雕、木雕有诸多相同之处，特别是花纹轮廓雕出后作细部处理时，"多采用斜刀阴刻的方法，线条流畅缜密而快利"[2]。它们多取材于花卉、鱼虫、飞禽、走兽等当地常见的动植物[3]，剔红松竹梅草虫纹漆盒的盒盖上甚至还雕螳螂、蚂蚱、蜥蜴、蛙等动物形象，乡土气息浓郁图9-64。雕刻刀法快利，但比较琐碎，不善藏锋，与北京果园厂宫廷雕漆制品差距较大。

　　日本私家旧藏的"弘治年滇南尹禄造"剔黑花鸟纹盘图9-65，亦体现同样装饰风格，且盘面边缘刻"弘治年滇南尹禄造"字样[4]，时代、制作者及其身份明确，是探讨明代云南地区雕漆工艺的难得实物资料。该盘直径41厘米，盘心红漆地上满雕菊、莲、石榴、栀子等花卉，花间

[1]李久芳：《明代漆器的时代特征及重要成就》，《故宫博物院院刊》1992年第3期；刘晓宏、花静：《弗利尔美术馆藏明弘治"平凉王铭刀"款剔红漆盒研究》，《美术大观》2020年第9期。

[2]李久芳：《明代漆器的时代特征及重要成就》，《故宫博物院院刊》1992年第3期。

[3]李久芳：《明代漆器的时代特征及重要成就》，《故宫博物院院刊》1992年第3期。

[4]《宋元明清漆器特展》，保利艺术博物馆，2012，第68—71页。

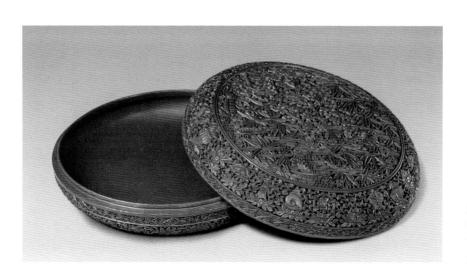

图9-64
明中期剔红松竹梅草虫纹盒
引自《故宫博物院藏文物珍品大系·元明漆器》，图96

CHINESE LACQUER ART HISTORY

图9-65
"弘治年滇南尹禄造"剔黑花鸟纹盘及局部
曹勇摄

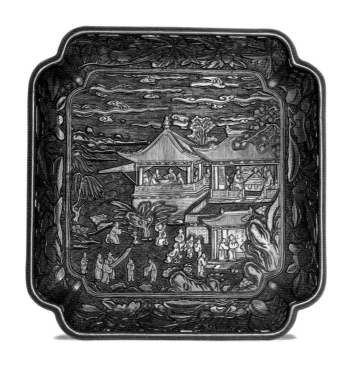

图9-66
明中期"滇南王松造"剔红文会图委角方盘及局部
引自《故宫博物院藏文物珍品大系·元明漆器》
图79

多只小鸟或伫立枝头休憩，或于花间翔舞。其表面漆层较薄，以斜刀剔刻为主，刀工劲爽繁密；图案繁复，花间小鸟个体小，与花枝比例不甚协调，富有特色。

故宫博物院藏剔红文会图委角方盘，所刻铭款同样标明其为云南漆工之作，该盘边长24.5厘米、高4厘米，盘内底表现文人雅集场景，他们在两座殿堂内外从事宴饮、投壶、赏画等活动，门口的影壁上刻"滇南王松造"5字图9-66。其构图、磨工显现明中期特点，却与已知其他云南雕漆作品区别较大[1]。

上海博物馆藏剔红文会图圆屏，上刻"正德丁卯"等字样，标注其制作于明正德二年（公元1507年），亦极为难得。该屏直径37.6厘米，楠木胎。器表髹暗红色漆，满刻楼阁人物图画：高大、连绵的楼阁居画面中央，周围环绕花木、山石、池水及流云，以涡纹表现天空，菱格花卉锦地表示地面，波浪纹表示水面；楼阁中点缀有多位文士，分作弈棋、展卷等活动，下方三人乘马而来，前后则有三名童子抱琴随行。屏左侧

边缘处刻"正德丁卯黄阳柴增造"竖款_{图9-67}，其中的"黄阳"当属地名，"柴增"当为工匠名，今皆不可考。该屏漆层较厚，构图与刻工颇显别致，当代表了明代中期不同于陇东、云南的另一种民间雕漆工艺面貌。

[3]明晚期（嘉靖至崇祯年间，公元1522～1644年）

经过明中期近百年的缓慢发展，至嘉靖、万历时期，雕漆开始呈现全新面貌，风格更趋纤巧细腻，图案繁缛，刀法快利，漆薄锋浅。

此时，山水人物等传统题材有所减少，占据画面主要位置的大朵花卉装饰已十分罕见；各类吉祥题材广为流行，并新出现以文字巧妙组织的图案，有的宗教色彩浓郁。"龙舟竞渡""货郎图""婴戏图"等富有生活气息的题材也颇为常见。

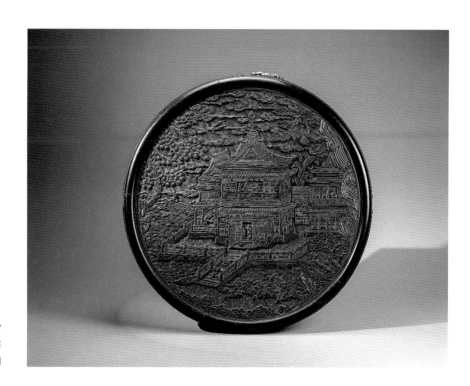

图9-67
正德剔红文会图圆屏
上海博物馆供图

　　器类有所增加，造型愈加丰富。例如，盘有六瓣式、梅花式、菊瓣式、荷叶式、慈姑叶式、银锭式等新式样，以及大小相次的套盘；捧盒继续流行，新出现"寿"字、方胜、银锭、梅花等造型漆盒。万历年间还新创四角出脊、四壁凹入自然形成开光的长方盒，颇具时代特色。

　　嘉靖朝，雕漆作品多在器底刀刻填金"大明嘉靖年制"款；万历年间部分漆器的年款中加入了干支纪年内容，这种情况仅明代晚期及清康熙年间偶有使用，极具万历朝特色。

　　嘉靖皇帝本人崇信道教，并以道君自居。道教在嘉靖一朝兴盛一时，对包括漆器在内的各种宫廷艺术品的设计和装饰影响深刻。具体表现在雕漆漆器上，鹤、鹿、灵芝等形象明显增多，吉祥文字及图案广泛应用，松、竹枝干盘曲成"寿""福"等文字的图案亦颇为常见，极具嘉靖一朝特点。故宫博物院藏嘉靖剔红群仙献寿图圆盒即充分反映了这一点。该盒口径41.5厘米、高10厘米，木胎。作蔗段式，湘色锦地上剔刻图案：盒面曲栏处，双松对峙，枝干造型夸张，蟠卷形成"福""禄"2字，树间置三足几，几上承放香炉，炉上香烟飘袅，在空中组成"寿"字，几两侧各站一老叟，一人举灵芝，一人添炉香；空中两位仙人分居左右，一跨凤持拂尘，一骑鹤托仙桃。中庭，两童一鹤居中，正翩翩起舞；左右献寿者13人，或吹箫，或持扇，或捧瓶，或弄葫芦，形态不一而足，他们均面绽笑容，充满喜庆色彩图9-68。盒面构图讲究，对称中见变化，人物刻划细腻生动。盒盖立墙开光内雕龙、凤、仙鹤等神禽瑞兽，开光外缠枝灵芝承托"长生延寿，永亿万年"8字。器壁雕缠枝灵芝纹。底髹红漆，刻"大明嘉靖年

制"填金款。该盒盒身立墙过矮，与盒盖不相称，且髹漆朱色较浅，疑为后配。另外，同藏故宫博物院的嘉靖剔红五老献寿图圆盒表现类似题材，亦相当精彩。该盒直径24.7厘米、高12厘米，木胎，作蔗段式。器表先髹绿漆再厚髹朱漆，上雕刻图案：盖表刻五老分别手捧灵芝、仙桃、梅枝、葫芦、手卷，灵芝上升腾一股青烟，于顶部蟠结出篆体"寿"字，周边祥云朵朵，古松虬立，奇花异草散布，祈求长寿之意极为明显。图案下以菱格、云纹、回纹等各式绿漆锦地相衬图9-69。

图9-68
嘉靖剔红群仙献寿图圆盒
引自《故宫博物院藏文物珍品大系·元明漆器》
图118

日本私家藏嘉靖剔红云龙纹八方盒，不仅造型少见，而且工艺精致，为嘉靖雕漆工艺的代表作之一。盒径25.5厘米、高13.7厘米，平面呈八角形，盖表设八瓣菱花形开光，内仅雕一龙及一宝珠，周边饰祥云图9-70。盖肩亦设菱花形开光，内刻麒麟和祥云。盒盖和盒身的8个壁面交替刻凤和鹤。器底中间刻"大明嘉靖年制"6字填金竖行款。该盒雕饰繁复，不仅满刻锦地，底足上亦刻回纹，甚至壁面分隔线上亦雕几何纹，皆刻工细腻，工巧华丽，殊为难得。

明代中晚期剔黑作品存世数量较少，故宫博物院藏明晚期剔黑五老图圆盒堪称杰作。盒直径20.2厘米、高6.7厘米，盖面圆开光内刻红漆菱格花卉锦地，上表现北宋杜祁等五老形象：池塘边，桃树下，五位老者或拄杖而立，或促膝交谈，或拱手揖拜，皆神态生动自然；画面左下角一鹤回首单足伫立，右

图9-69
嘉靖剔红五老献寿图圆盒
引自《故宫博物院藏文物珍品大系·元明漆器》
图117

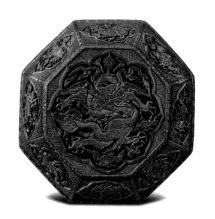

图9-70
嘉靖剔红云龙纹八方盒
引自《中国の漆工艺》，图62

图9-71
嘉靖剔黑五老图圆盒
引自《中国漆器全集（5）》，图一七三

下角一鹿伏卧，中间有两捧物童子；开光外雕螭虎、灵芝，立墙刻凤及各式花卉纹样 图9-71。其画面构图已与宋元时期同类五老图题材差别明显，新增鹤、鹿、桃等形象，吉祥与祈福意味更加突出。

美国私家旧藏之嘉靖剔彩货郎图捧盒 图9-72，盖面所饰图案既是明代宫廷节庆习俗中货郎表演的写照，又体现了嘉靖皇帝求子、祈福等愿望[1]。捧盒口径35.5厘米，盖面圆形开光内刻黄漆回字云纹及菱格花卉锦地，分别表现天空及地面；上方为一巨大的伞形货担，担上摆满执壶、盖罐、撞盒等物品，以及各式梳妆用具、玩具和毡帽、毡靴等衣物；货担前方正中立一老者模样的货郎，正低头与前方手举金钱的小童搭讪，右手前伸，欲将左手所捧的小瓶售卖出去，两人左侧四小童分执荷叶形罐盖、瓶、便面等物，与前面小童高举的金钱似表达"和平便利"之意。画面右下角另有三童，或击钹，或手执悬丝傀儡，或持鬼面具，正在嬉戏。画面以桃树、山石为背景，上部边缘饰半圈祥云，底部

[1]邵彦：《朱明天下，韶鼓声中——明嘉靖剔彩〈货郎图〉捧盒研究》，载《宋元明清漆器特展》，保利艺术博物馆，2012。

图9-72
嘉靖剔彩货郎图捧盒
曹勇摄

填饰松树、菊花、山茶图案。盒壁雕一周云龙纹，间饰海水江崖。盒内髹黑漆；外底髹赭漆，正中刻"大明嘉靖年制"填金楷书款。故宫博物院藏嘉靖剔彩货郎图盘，与之构图类似，其自下而上髹土黄、橙黄、黄、绿、红等5层色漆，色彩斑斓，但略显纷乱。

　　嘉靖之后的隆庆一朝仅历六载，与其父嘉靖、其子万历在位皆超40年形成鲜明对比。因时间短暂，署隆庆款的雕漆制品现存数量很少。日本私家收藏的两件"大明隆庆年制"款剔红云龙纹盘，为难得时代明确的隆庆年雕漆制品，其中一件直径16.2厘米、高3.8厘米，盘内底黄漆地，上雕一身躯婉转的翔龙，周边饰祥云；盘腹内外皆绿漆地，各雕两条在云中翱翔的行龙。底髹朱漆，中间有刀刻填金"大明隆庆年制"款图9-73。另一盘直径16.2厘米、高3.5厘米，盘内底雕一身体蜷曲的龙，周配祥云；盘腹内外分别雕一周莲纹和灵芝纹，圈足上刻回纹。其底髹朱漆，中间有字体较大的刀刻填金"大明隆庆年制"款图9-74。两

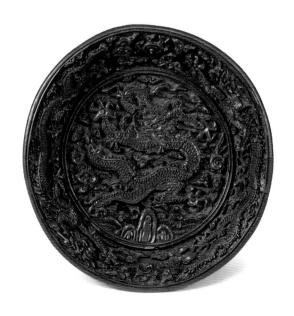

图9-73
隆庆剔红云龙纹盘
引自《中国の漆工艺》，图64

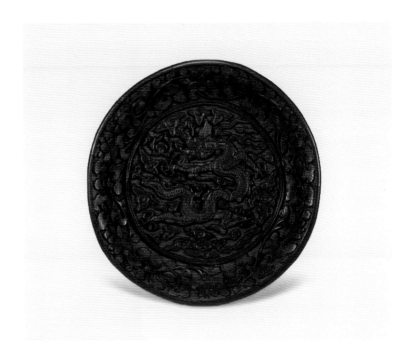

图9-74
隆庆剔红云龙纹盘
引自《中国の漆工艺》，图65

盘的构图、雕工等，皆与嘉靖时期雕漆器十分相似，特别是后者，如无铭文，很难确定为隆庆年间制品。此外，台北故宫博物院、伦敦大英博物馆分别收藏有隆庆款剔彩漆盒与剔红漆盆，皆以龙纹装饰为主，工艺风格基本相同；香港曾在斋亦藏有"大明隆庆年制"款剔红双龙戏珠纹碗。

万历年间漆器铭文亦刀刻楷书，字内填金，字体略显修长，以内加干支纪年内容最具特点。此类实例存世数量不少，且以"壬辰""乙未"两年即万历二十年（公元1592年）和二十三年相对集中。日本寸巢庵旧藏万历剔黄云龙纹梅花形三撞盒，即万历乙未年所制宫廷剔黄制品。盒最大径12.1厘米、通高15.1厘米，木胎。三撞式，平面呈五曲梅花形，子母口，下设圈足。通体髹黄漆，盖顶面刻菱格花卉锦地，上雕云龙戏

珠纹，龙身盘曲，正追逐前面的火珠，下饰海水江崖纹样。盖及身外壁设开光，内刻花卉纹样；开光间以花枝相隔；足底饰一周回纹。器内及外底髹朱漆，器底一隅刻"大明万历乙未年制"楷书填金横款图9-75。

类似的明代晚期宫廷剔黄制品存世数量甚少，仅故宫博物院、台北故宫博物院及其他海内外博物馆和相关机构收藏数例而已。故宫博物院藏万历乙丑年款剔黄云龙纹碗即属其中珍品，口径12.9厘米、通高6.9厘米，木胎。器腹红色锦地上雕戏珠黄龙一条，衬以海水纹；口沿刻"卍"字方锦一道，圈足上雕回纹图9-76。其造型仍沿用嘉靖朝式样，但装饰纹样及锦地皆细谨工整，刀法繁密，显现万历朝雕漆典型风格。底足内施朱漆，居中分两行刻"大明万历乙丑年制"款，当制作于万历十七年（公元1589年）。

嘉靖、万历年间，局部髹色漆的"堆色雕漆"技法被较多应用，以表现花筋、叶脉等局部纹饰，取得了较好的装饰效果，但存世作品寥寥。

图9-75
万历剔黄云龙纹梅花形三撞盒及刻款
曹勇摄

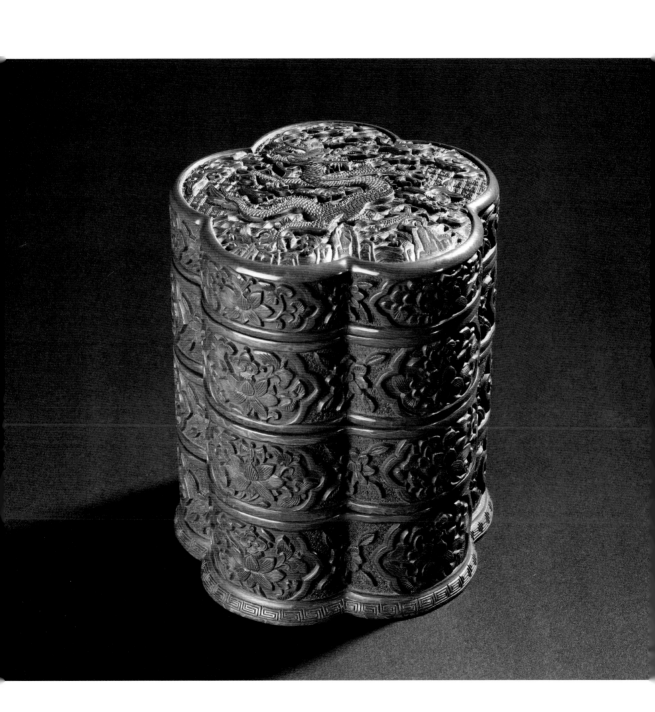

图9-76
万历剔黄云龙纹碗
引自《故宫博物院藏文物珍品大系·元明漆器》，图165

图9-77
万历剔彩云龙纹捧盒
引自《故宫博物院藏文物珍品大系·元明漆器》，图172

故宫博物院藏万历剔彩云龙纹捧盒，直径30.5厘米、通高13厘米，木胎。器表髹红、绿、黄等色漆。盒面圆开光内雕黄龙戏珠图案，下衬海水江崖纹样；龙原为五爪，后被剜去一爪，并加以修饰。盖、身弧壁上皆设四开光，内雕莲、菊一类花卉；开光间刻菱格花卉锦地，上雕杂宝纹样图9-77。底足内刻"大明万历丙戌年制"款识，标明其制作于万历十四年（公元1586年）。盒上龙鬣、海水及花叶等部位以绿漆表现，色深如墨，鲜明夺目，整体色调凝重和谐，配以快利刀法，展现龙的威猛姿态。花叶等部位呈现不同颜色，系采用局部填色漆制作而成，为存世罕见的明代"堆色雕漆"制品。

万历剔彩福寿龙纹盘，则是万历年间采用"重色雕漆"技法的剔彩器代表作，其直径35.6厘米、高6.6厘米，形体较大。盘内底中心雕一云上仙山，上下刻"寿""福"二字；左右分别雕一绿龙、一红龙；下方饰海水江崖纹样。盘内腹壁设四开光，内刻山茶、海棠等花卉，外腹壁刻一周缠枝莲纹；圈足亦雕回纹图9-78。底刀刻填金铭文"大明万历乙未年制"，标明其制作于万历二十三年（公元1595年）。

图9-78
万历剔彩福寿龙纹盘
引自《中国の漆工艺》，图95

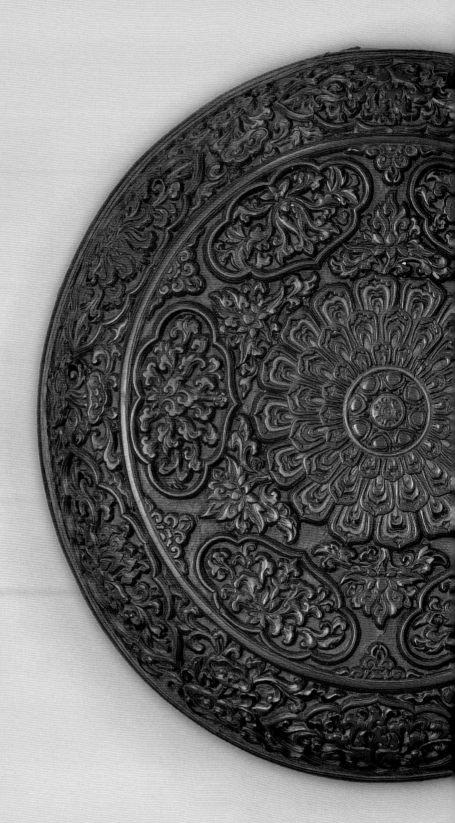

图9-79
剔彩莲花宝相花捧盒
故宫博物院供图

髹法如剔犀、雕法同剔彩的特殊剔彩工艺——复色雕漆，明清时仍用于漆器装饰，不过存世作品极为罕见。故宫博物院藏明晚期剔彩莲花宝相花捧盒，口径28厘米、高15.9厘米，黄漆素地，面漆为红色，器表以红、黄、绿3种色漆各重复髹饰3遍，每遍髹漆10道左右[1]。盖面中心雕一朵盛开的莲花，绕花一周设六如意开光，开光内刻宝相花。盖、身口部及立壁亦各设六如意开光，中以灵芝纹相隔，开光内雕花卉纹样图9-79。该盒表面以红漆为主，局部间有绿色，却于纹样间隙显露彩色漆层，颇为别致。日本江户时代画家山本梅逸（公元1783~1856年）旧藏的剔彩云鹤纹笔，通长22.5厘米、笔杆长16.1厘米、笔帽长7.5厘米、直径1.7厘米，器表以红、黄、黑三色漆交替髹饰达13层之多，然后剔刻纹样：红色波浪形地纹之上祥云朵朵，10余只仙鹤当空翔舞，姿态各异图9-80。该笔漆层肥厚，剔刻深峻，刀口间断面各色漆线回环往复，更添异彩，且整体装饰疏密有致，清雅宜人，堪称明代中晚期复色雕漆杰作。

现藏故宫博物院的万历剔红竹林七贤图长方盘，上有少见的漆书购置款。该盘长40.3厘米、宽26.8厘米、高5.1厘米，木胎。盘面雕弹阮、清谈、对弈等形象的"竹林七贤"，加上煮茗及执扇的童子，共13人，他们姿态各异、表情生动。盘边正、背两面均雕折枝花卉，正面下设锦地，背面仅黄色素地。盘底足施黑漆，中间朱漆书"万历癸卯守一斋置"字样，标明由"守一斋"

图9-80
明晚期剔彩云鹤纹笔
曹勇摄

[1]夏更起：《试谈复色雕漆》，《故宫博物院院刊》1984年第1期。

图9-80
明晚期剔彩云鹤纹笔局部
曹勇摄

主人购置于万历三十一年（公元1603年）图9-81。该盘表面髹漆偏黄而非朱红，整体工艺风格与万历宫廷剔红器相近，但雕刻手法较为圆润。现存明代中晚期雕漆制品中，尚存部分与之刀法接近的作品，它们或许代表了当时民间雕漆工艺的一种面貌。

由于各地农民起义此起彼伏，社会动荡，万历朝以后的明代宫廷与民间雕漆生产日趋衰落，存世作品不多，多盘、盒及碗等器类，器形不大，造型较为简单，装饰以写实花鸟及花果为主；虽不乏精巧之作，但普遍漆层薄，图纹细密，雕刻纤细，缺少个性[1]，刀法亦略显生硬，虽磨光但不细腻，花纹图案缺少层次。

[4]清乾隆、嘉庆年间雕漆（公元1736～1820年）

现有资料显示，雕漆这一明代宫廷漆工场延续200余年的王牌工艺，历经王朝更替，在清代早期宫廷漆作中竟然悄无声息，至雍正朝及乾隆初期，宫廷造办处才几次试作雕漆器。

[1]夏更起：《突破传统不断创新的元明漆器》，载《故宫博物院藏文物珍品大系·元明漆器》，上海科学技术出版社、商务印书馆（香港）有限公司，2006。

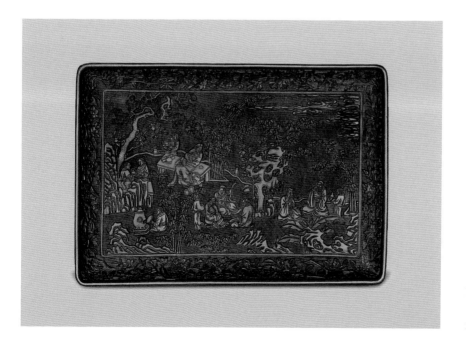

图9-81
万历剔红竹林七贤图长方盘
引自《故宫博物院藏文物珍品
大系元明漆器》，图193

图9-82
清中期剔红山水人物屏风
引自《中国漆器全集（6）》
图二一五

现存清代雕漆制品中，尚未发现一件署清顺治、康熙、雍正三朝年款的作品。除清康熙剔犀寿字云纹尊外，故宫博物院藏剔黄夔龙纹碗等个别漆器一般也被认为是清初作品，它们的来源尚需进一步探讨。故宫博物院藏雍正一朝漆器数量颇多，但时代明确的雍正雕漆制品也极少。

据文献及档案资料记载，可以肯定的是，雍正年间（公元1723～1735年）清宫造办处已有制成雕漆的记录[1]——因有在造办处服务的苏州牙匠的参与，以及苏州、扬州等地的支持与工艺交流，宫廷漆作的雕漆生产才有了恢复的可能，只是具体实物还有待确认。

由于乾隆皇帝对雕漆分外重视和喜爱，乾隆年间，北京宫廷造办处及苏州、扬州等地雕漆漆器生产重又兴旺发达起来，而且在多方面创新发展，成就突出。嘉庆前期，特别是乾隆为太上皇时期（公元1796～1799年），雕漆工艺尚延续着乾隆一朝的面貌。

首先，器类呈现多样化和大型化特点。乾隆时，雕漆品种大增，涉及日用器具、日常陈设、文房赏玩、佛前供器等几乎所有门类，甚至将被应用于大型家具乃至宫廷建筑装饰。现藏故宫博物院的清中期剔红山水人物屏风，通高195厘米、宽249厘米，堪称巨制图9-82。香港

[1]杨勇：《乾隆朝苏州织造成做宫廷御用漆器的初步研究》，《故宫博物院院刊》2011年第4期；长北：《清代苏州贡御漆器与漆家具研究》，载湖南省博物馆编《湖南省博物馆馆刊（第十二辑）》，岳麓书社，2016。

Horstmann&Godfred旧藏的乾隆御制诗剔红海水云龙纹插屏,高95厘米、宽117.5厘米,一面剔雕寿山福海及云龙纹,另一面髹黑漆为地,上以玉嵌饰乾隆御制诗一首;底座刻二龙戏珠、缠枝花卉、回纹、菱花格等纹样,刀工细腻,繁复精致图9-83。

其次,造型新样频出,形制千奇百怪。新发明多种像生造型、仿古造型,除前述乾隆剔红枫叶秋虫盒(图9-9,见P204)等仿生造型作品外,殿阁、车辇、画舫等形制的雕漆作品令人耳目一新图9-84。

第三,题材广泛。既有元末明初以来习用的山水、人物、花卉,又借鉴明嘉靖、万历时期图案新创部分纹样,如波涛之中的鱼、龙、海兽及所谓"落花流水"等流行一时图9-85、9-86;还有的直接模仿嘉靖、万

图9-84
剔红龙纹四轮厢车
曹勇摄

图9-85
清中期剔红海水九龙纹天球瓶
引自《故宫博物院藏文物珍品大
系·清代漆器》，图47

图9-86
乾隆剔红团香宝盒
曹其镛夫妇捐赠，浙江省博物馆藏并供图

历朝作品图9-87。花卉题材仍较为多见，但出现两种新变化：一是满花不露地；一是在锦地上雕各种折枝花卉或成组对称的四季花，并常以整朵花卉作盘、盒一类器的造型。山水图案的构图，多借鉴当时绘画。此外，锦地上雕刻成篇诗文的情况，亦为此前所稀见。

第四，雕刻工艺突破传统。刻法主要模仿明嘉靖时期刀法快利且不藏锋的风格，同时将明早期"隐起圆滑"的特点加以融合；苏州竹刻牙雕名家封歧等造办处牙作匠人的参与，使乾隆朝雕漆深受苏州竹刻、牙雕等影响，从而呈现新的工艺面貌，即"用刀不藏锋，除边缘或盖底等处有磨工以外，凡山水、人物、云龙、花卉、蔬果、草虫等，各种花纹处处运刀如笔不加磨工。山石的皴法、竹树的勾勒，俱于刀锋处见笔力"[1]。还借鉴当时绘画中皴、擦、点、染等手法，增强了山石树木的层次感和立体效果[2]。

除《髹饰录》所记"重色""堆色"技法外，乾隆时剔彩又有新发展。清宫造办处档案中记有"雕漆加五彩"技法，即在"重色雕漆"的

[1]朱家溍：《清代漆器概述》，载《中国漆器全集（6）》，福建美术出版社，1993。
[2]李久芳：《异彩纷呈的清宫漆器》，载《故宫博物院藏文物珍品大系·清代漆器》，上海科学技术出版社、商务印书馆（香港）有限公司，2006。

图9-87
乾隆剔彩寿春宝盒
曹勇摄

图9-88
清中期剔彩柿形盒
引自《和光剔彩》，图188

基础上再用笔蘸彩漆添加色彩，较用彩色漆块镶嵌的"堆色雕漆"省工又自然[1]。台北故宫博物院藏清中期剔彩柿形盒，长14.1厘米、宽9.2厘米、高4.7厘米，器表髹黄漆并雕回纹锦地，上厚髹朱漆，雕饰两颗硕大的柿子为主题图案，柿子上刻米字菱格锦地，再以褐、绿等色漆涂绘柿子蒂与柿子枝叶图9-88。用工虽简，但红绿相配，突出醒目，具有很好的艺术效果。此外，也有"重色""堆色"两种技法同用一器之上的，例如，故宫博物院藏乾隆剔彩百子晬盘，是清代宫廷中用于皇子、公主周岁时放各种器物供"抓周"之用具，长58.7厘米、宽32.7厘米、高5.6厘米，木胎。器体作长方形，口沿外侈、平底。器表从内至表髹绿、紫、黄、蓝、红等多种色漆，局部再填嵌彩色漆块；盘心剔刻百名婴儿耍龙灯、划龙舟、放风筝、跳绳、演戏奏乐、读书习字等场景，他们衣着与姿态多样，形象活泼可爱，并衬以荷塘、古松、怪石、朵云，再以绿漆锦地表现天与水，以紫漆锦地表现庭院，场景丰富，色彩斑斓。盘口周沿刻回纹，内沿刻连续的勾连云纹带。盘底髹黑漆，镌"大清乾隆年制""百子晬盘"填金楷书款图9-89。该盘刻工刀法快利，刻痕深峻陡直，并结合使用两种剔彩技法，工艺复杂，虽套色稍显零碎，

[1]长北：《清代苏州贡御漆器与漆家具研究》，载李建毛主编《湖南省博物馆馆刊（第十二辑）》，岳麓书社，2016。

仍不失为乾隆剔彩佳作。据清宫造办处档案显示，类似剔彩漆盘共两件，为乾隆七年（公元1742年）至八年苏州地区贡进的产品。

第五，工艺追求极致。乾隆宫廷雕漆制品，大都髹漆一两百道，漆层肥厚。器表髹漆色彩纯正，剔红所髹朱漆远较元、明两代鲜艳明亮。因苏州竹刻牙雕工匠的深度参与，雕工繁密且极为工细，有的堪与当时牙雕作品媲美。故宫博物院藏乾隆剔红翔龙宝盒，边长26.7厘米、高6.5厘米，通体作扁方形，底部四角设矮足。通体髹朱漆，盒盖周边夔龙纹边框内雕奔腾于翻卷的波浪与漩涡中的10条巨龙，它们或隐或现，各具形态，又每两龙为一组形成呼应；盒壁刻浪花纹带；盖内及器内底分别刻"翔龙宝盒"器名款与"乾隆年制"年款图9-90。该盒盖面及四壁雕刻密不透风，所刻波浪由难以胜计的线条构成，它们细若纤毫，粗细匀等，最长的可达六七厘米，不仅婉转流畅，力道十足，更无丝毫错乱，雕刻水平之高、用工之浩繁，令人瞠目结舌。

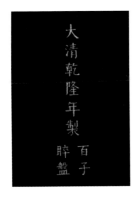

图9-89
乾隆剔彩百子晬盘及刻款
引自《故宫博物院藏文物珍品
大系清代漆器》，图27

图9-90
乾隆剔红翔龙宝盒
引自《故宫博物院藏文物珍品大系·清代漆器》
图9

图9-91
乾隆剔红海水游鱼嵌碧玉两撞盒
引自《故宫博物院藏文物珍品大系·清代漆器》
图16

第六，镶嵌技法的结合应用较前更为普遍。镶嵌原料包括金、银、铜等金属，以及竹、木、牙、角、玻璃、珐琅、珠宝、螺钿、玉石等，无所不备。其中的玉石镶嵌将玉按要求雕琢打磨后，再嵌于雕漆漆器器表，使玉、漆这两种清中期最突出的工艺完美结合。它们装饰繁缛，成功作品的艺术成就令人叹为观止，但有些不免烦琐，失于造作。

乾隆剔红海水游鱼嵌碧玉两撞盒，则是漆和玉这两种工艺结合较好、较为成熟的一件作品。盒口长径20.9厘米、高14厘米，木胎，表髹朱漆。盒通体作磬形，盖面上亦嵌一块雕海水九龙纹的磬式碧玉。盒分3层，立墙均刻数尾鲤鱼嬉戏于流水落花之中，神态逼真，与盒面玉饰相呼应。底座刻菱格花卉锦地。底内施黑漆，镌"大清乾隆年制"款图9-91。

随着乾隆皇帝于嘉庆四年（公元1799年）去世，清王朝所面临的国内外政治、经济形势日渐局促，雕漆工艺的衰落已不可避免。嘉庆皇帝亲政后，崇俭黜奢，对宫廷造办处多有裁减，包括雕漆在内的宫廷漆器生产受到较大影响，只是乾隆晚期的名工高手这时大都仍在服役中，宫廷雕漆工艺尚大体延续前朝面貌。嘉庆剔红携琴访友图笔筒图9-92，是故宫博物院所藏唯一一件带纪年款的嘉庆雕漆制品，直径10.3厘米、高15.2厘米，木胎，表髹朱漆。通体作圆筒形，下设底座，底部起云头形足。周身通景雕刻表现携琴访友意境。底足髹黑漆，镌"嘉庆年制"双行篆书款。足下配雕漆圆托。其雕刻刀法的运用、图案风格等

方面，都有明显的乾隆朝遗风。

[5]清道光至宣统年间（公元1821～1911年）

清道光年间（公元1821～1850年），内忧外患日益加剧，国力衰弱，财政吃紧，包括雕漆在内的宫廷漆器生产下滑明显。此时宫廷雕漆仍延续着乾隆朝以来工细烦琐的风貌，但只顾追求形似，刻工已远逊于乾隆时期，神韵不足，艺术水准每况愈下。至光绪时，雕漆技艺甚至在宫廷造办处及苏州、扬州等地失传——光绪二十年（公元1894年），为庆贺慈禧太后六十寿诞，曾令苏州承办漆器，但雕漆一项竟无人能做[1]！

与此同时，北京民间雕漆业悄然兴起，开辟了北京雕漆这一传统工艺瑰宝的当代发展之路。两次鸦片战争，致使一批宫廷雕漆漆器流落到民间。光绪、宣统年间，继古斋、德诚雕漆局、甫润斋等北京民间漆工作坊相继设立，它们对清宫雕漆作品予以成功仿制并广受赞誉，甚至此后每年慈禧太后过生日时，一些大臣还将它们的剔红制品用作贺礼。光绪二十八年（公元1902年）成立的北京工艺局，下设官助商办的雕漆科，但规模有限。

洪武、建文年间宫廷雕漆问题

明王朝建立后不久，便开始了包括雕漆在内的宫廷漆器生产。但洪武一朝各类器具皆不署款，加之当时张成、杨茂等雕漆大师尚在世，工艺直接衔接，故在传世雕漆漆器中区分出洪武一朝作品颇具难度。

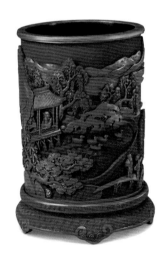

图9-92
嘉庆剔红携琴访友图笔筒
引自《故宫博物院藏文物珍品大系·清
代漆器》，图36

[1]台北故宫博物院藏光绪二十年五月二十日苏州织造庆林《奏报奉传应用各项漆盒先后造解摺》，庆林奏称："为奉传庆典应用各项漆盒，工极繁重，觅匠无多，拟请先后分造……传办储秀宫茶房应用南漆大小甜瓜瓣盒各四十副、亮丝漆盒二十副、春寿字雕漆宝盒大小各四副……伏查奴才衙门并无此项漆工，就苏省地面招募，亦属高手无多，虽经四处觅雇，仅得数名，据称甜瓜瓣盒及亮丝漆盒尚能做成，惟雕漆一项久已失传，不敢承领制造……"

　　目前可大体明确为洪武年间宫廷雕漆制品的，可能仅有卒于明洪武二十二年（公元1389年）的邹城鲁王朱檀墓出土的剔黄笔。该笔笔杆长21厘米、直径1.4厘米，通体髹黄漆，上雕卷云图案，两端饰回纹泥金环带。笔帽长9.7厘米、直径1.6厘米，亦通体髹黄漆，口沿刻线纹。笔杆、笔帽圆顶雕六瓣旋花 图9-93。漆层厚约1毫米，髹漆二三十道[1]。与永乐、宣德年间雕漆作品相比，其髹漆较薄，刻纹简单，刀法朴拙，当与明初经济在历经元末长期动荡后处于缓慢恢复中有一定关系。

　　永乐元年（公元1403年）、四年和五年，永乐皇帝曾三次颁赐日本国王及王妃礼物，其中包括雕漆漆器，如永乐元年颁赐盒、盘、碗、花瓶等58件 图9-94。海内外一些学者普遍认为，这些漆器有可能为洪武年间遗物[2]。考虑到这时刚刚结束历时四载的"靖难之役"，而雕漆作品制作相当费工费时，故此推测当有一定道理[3]。

[1]杨伯达：《明朱檀墓出土漆器补记》，《文物》1980年第6期。

[2]Harry M. Garner, "The Export of Chinese Lacquer to Japan in the Yuan and Early Ming Dynasties, "*Archives of Asian Art.* (24-25), 1970-1973: 6-28; James C. Y. Watt, Barbara Ford, "East Asian Lacquer: The Florence and Herbert Irving Collection, "*Metropolitan Museum of Art*, Distributed by Abrams, 1991.

[3]明洪武之后为明惠帝朱允炆建文年间（公元1399～1402年），明成祖登基之后废除建文年号，沿用洪武年号至洪武三十五年。这些漆器中或当包括建文年间制品。

图9-93
朱檀墓剔黄笔
山东博物馆供图

图9-94

永乐五年敕书　引自《雕漆》，228页

[1]李经泽、胡世昌：《洪武剔红漆器初探》，（台北）《故宫文物月刊》，2001年第7期（总第220期）。

[2]日本妙智院藏《大明别幅并两国勘合》中记永乐元年明成祖颁赐的礼物名单，内载："葵花样托子，每卓一个，共二个，俱里外刻四季花，口径三寸七分，盘径六寸六分，高三寸"。

[3]李经泽、胡世昌：《洪武剔红漆器初探》，（台北）《故宫文物月刊》2001年第7期（总第220期）；李经泽、胡世昌：《洪武剔红漆器再探》，（台北）《故宫文物月刊》2003年第12期（总第249期）。

根据宝藏日本至今的永乐年间颁赐礼物清单上所记录的尺寸、纹饰等细节，李经泽、胡世昌认为日本东京静嘉堂文库藏剔红花卉纹盏托应该就是永乐元年礼单中所记"葵花样托子"中的一件[1]，该盏托据传得自水户德川家——日本江户时代第一代征夷大将军德川家康（公元1543～1616年）的第十一子德川赖房一系，口径13厘米、盘径21.2厘米、底径10.8厘米、通高10.4厘米，盏口微敛，弧腹；托盘为七曲花瓣形，敞口，斜壁，下接外侈圈足。器表髹朱漆，剔刻牡丹、菊、栀子、石榴、茶花等花卉图9-95。其漆层肥厚，刻工、磨工皆十分精致，与永乐、宣德时期宫廷剔红漆器工艺相同，亦与文献所记尺寸[2]相近，加之来源清晰，确实存在一定可能。他们同时认为，洪武漆器与同时期瓷器类似，具有器形大、有的器表刻多样花卉、口沿和底沿处刻双回纹等特点，并从传世漆器中鉴别出一组可能是洪武朝所制作的雕漆漆器[3]。

　　故宫博物院藏剔红茶花绶带纹盘，纹饰布局、雕刻及精细打磨的处理手法等，具有元末明初时期特点，或有可能为洪武年间制品。盘直径30.6厘米、高4厘米。表髹红漆，色彩

鲜艳。盘面以茶花衬底，中央雕一朵盛开的茶花，周围饰花朵和枝叶，花叶间两只绶带鸟展翅飞翔，头部转向中央的茶花，作欲鸣啼状图9-96。与整体尺寸相比，该盘所雕花鸟的比例要大于一般明早期剔红器，给人以气势豪放之感。整体构图密不露地，空隙处可看出黄漆素地，未施锦纹。底、足施黑漆，上书刀刻填金"大明宣德年制"款，字体不似明初写法，当为后人所为。采用类似工艺做法的雕漆漆器还有一些，它们既有元末雕漆特点，又与明永乐、宣德时期雕漆工艺有些差异，但明确其为洪武时期宫廷雕漆作品、归纳其时代风格，恐需更多深入研究。

不过，上述推测主要基于现有永乐、宣德年间宫廷雕漆实物再向上追溯，却与文献记载有所抵牾。《万历嘉兴府志》卷二二载：

> 张德刚，西塘人，父成，与同里杨茂俱善髹漆剔红器。永乐中，日本、琉球购得，以献于朝。成祖闻而召之。时二人已殁，德刚能继其父，随召至京，面试称旨，即授营缮所副，赐宅，复其家。

据此可知，明成祖因日本、琉球两地贡进漆器方了解到张成、杨茂的艺术成就，并为此征召两人，这从另一侧面透露永乐朝及此前的洪武、建文年间雕漆工艺风格与张、杨二人面貌有别。有学者指出，永乐剔红制作至少应分两期，前期的御用、官用漆器应与元代张成的漆器风格不同；后期因张成之子张德刚应召为营缮所副而颇具元风[1]。或许那些漆层较薄、"不善藏锋又不磨

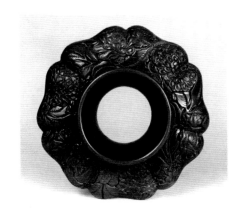

图9-95
明早期剔红花卉纹盏托
引自《雕漆》65页，图83

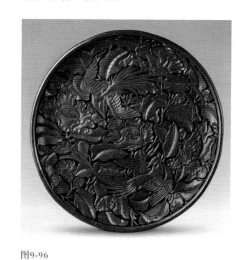

图9-96
明早期剔红茶花绶带纹盘
引自《故宫博物院藏文物珍品大系元明漆器》图7

[1]高宗帅：《几类元末明初剔红》，《创意设计源》2015年第1期。

[1]朱家溍：《明代漆器概述》，载《中国漆器全集（5）》，福建美术出版社，1995。

熟棱角"（明代高濂《燕闲清赏笺》）的云南地区漆器，更可能为洪武年间宫廷雕漆的主流。这一问题的解决，尚需新的实证。

宣德改永乐款情况

前述一些署宣德款的雕漆作品中，款识下面或旁侧有涂抹过的"大明永乐年制"针刻款痕迹，这种现象并非偶见，在存世雕漆作品中拥有一定数量。

究其原因，以往学者们多据清初高士奇之说加以解释。高氏《金鳌退食笔记》载：

> 宣宗时厂器终不逮前工，屡被罪，因私购旧藏盘合，磨去永乐针书细款，刀刻宣德大字，浓金填掩之。
> 故宣款皆永器也，填漆款亦如之。

高氏此说问题不少，特别是"宣款皆永器"——署宣德款者皆永乐年间制品，更为现存实物证实是完全错误的。朱家溍先生指出："宣德和永乐中间只隔洪熙一年，宣德年的工匠也还是永乐年的工匠，不可能'厂器终不逮前工'。改款的原因，可能是宣德改元，而厂中还有已刻永乐年款尚未上交的器物，在宣德元年（公元1426年）上交时改款。"[1]当如是。

顺着这一思路，是否可以大胆推测这些漆器中相当一部分是由南京地区原御用监漆工场生产的呢？宣德皇帝登基之时，明王朝迁都北京不过短短五六年，果园厂漆工场亦刚刚设立不久，南京御用监漆工场的生产当不会突然中断，其产品从南京运往北京送抵宫廷自然需要一段时间。它们到达北京后恰逢改元，只好磨涂旧款重新刻款。当然，这一推测还需相关证据支撑。

3 剔犀

剔犀作为雕漆中工艺较为特殊的品种，明、清两代仍有所发展，但已知署款的明清宫廷剔犀制品极为罕见，或许当时宫廷漆工场的剔犀产量有限，受重视程度也远不如宋元时期——明永乐年间三次颁赐日本国王及王妃的礼物中竟无一件剔犀漆器。估计它们所装饰的回纹、剑环、绦环等抽象几何纹样，不太符合明初帝王的审美意趣吧。

现有明代剔犀实物，大都属于明代中晚期制品，涉及盘、碗、杯、盒、执壶及笔等器类。它们器表漆层变薄，像元代那般肥厚的已颇为少见，大都剔刻云纹，刀口变浅，不如前期深峻；磨工尚保持元代风格。例如，故宫博物院藏明中期剔犀云纹葫芦式执壶，口径4厘米、通高21.5厘米，金属胎。器身作葫芦形，器表通髹黑漆，内里显露朱漆线两条，上刻如意云纹，壶盖、錾、流均雕流云纹图9-97。

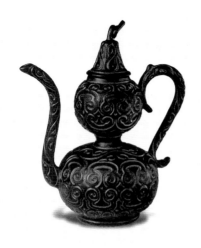 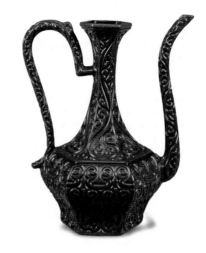

图9-97
明中期剔犀云纹葫芦式执壶
引自《中国漆器全集（5）》，图九〇

图9-98
嘉靖剔犀云纹执壶
引自《中国の漆工艺》，图32

图9-99
"蠡溪"铭剔犀菱花式盘及铭文
引自《和光剔彩》，图36

　　日本私家藏剔犀云纹执壶，为明嘉靖宫廷剔犀作品。其腹径19.8厘米、足径9.6厘米、通高23.8厘米，金属胎，器身平面呈六棱形。通体髹朱漆，内间两道黑漆，即所谓"朱间乌线"。腹、颈、鋬与流分别剔刻不同形状的云纹图9-98——如此一器之上雕3种不同纹样的剔犀作品尚属仅见，与宋元剔犀装饰相比变化明显。外底髹黑漆，中央刻"大明嘉靖年制"款。

　　现藏台北故宫博物院的"蠡溪"铭剔犀菱花式盘，则为不可多得的明代民间剔犀精品。其长26.4厘米、宽19.2厘米、高2.3厘米，木胎。通体作菱花形，表面髹多层朱漆，内露黑漆一道，属"朱间乌线"做法。盘内外均雕刻如意云纹。圈足内髹褐漆，内朱漆隶书"蠡溪"2字；右侧贴一清宫收储用黄签，上书"乾隆五十四年十一月初三日收宁寿宫呈览红雕漆菱花盘一件。缺漆蜡补"字样图9-99。其漆层不厚却相当坚实牢固，朱漆颜色纯正艳丽，雕刻不深，打磨精细，光滑晶莹。

清代剔犀基本继承明代风格，并有一定发展：漆层较薄，但漆质较纯，磨工极其精细，所饰如意云纹等纹样细密紧凑，刀法圆润，磨面光亮可鉴；也有漆层较厚者，纹饰粗犷、肥厚，刀法深峻，但较为少见。前述以青花凤尾瓷尊为胎的清康熙剔犀寿字云纹尊（图9-20，见P214），通体雕如意云纹，腹部周匝刻四个团寿字，刀痕较浅，漆层并不肥厚，打磨不甚精细，应代表了明末清初剔犀工艺的部分特点。

乾隆剔犀如意云纹方盒，边长15.7厘米、高12.3厘米，木胎。面髹黑漆，间施3道朱漆，属"乌间朱线"做法。通体雕如意云纹，底足施黑色退光漆，内刻楷书"大清乾隆年制"直行款及"如意云盒"器名款图9-100。该盒漆层较厚，漆质纯正，黑中透亮，质感极好，雕刻较深，刀法圆润，打磨细致，颇有古风，属乾隆时期同类作品中的佼佼者。

乾隆朝以后，剔犀制品大都工艺粗糙，磨工很少，往往刀痕俱在，已无多少艺术性可言。

图9-100
乾隆剔犀如意云盒
引自《故宫博物院藏文物珍品
大系清代漆器》，图35

图9-101
明中期描漆双凤纹长方盒
引自《中国漆器全集（6）》，图一八一

图9-102
雍正描彩漆花鸟纹圭形盘
引自《故宫博物院藏文物珍品大系清代
漆器》，图155

4 描漆与描油

明清时期，作为传统漆工技法的描漆、描油应用广泛，特别是民间日用漆制品多用此法装饰。但采用单一方式装饰的并不多，往往漆、油兼备，色彩纷繁，描饰精丽。另外，描漆也多与描金等技法结合使用，使漆器更加光彩夺目。

故宫博物院藏明中期描漆双凤纹长方盒，为罕见的采用单一描漆技法装饰的明代漆器佳作。该盒长22.6厘米、宽13厘米、高7.9厘米，平面呈长方形，由盖、身上下扣合而成，内附一长方屉。器表髹朱漆为地，除底素髹外，其他皆以黑漆通景绘缠枝莲纹，盖顶面中心大朵莲纹两侧各漆绘一凤，两凤双翅外展，长尾飘拂，正绕花对舞图9-101。盒内髹黑漆。装饰繁密，但布局精心，描饰精到，展现出高超的工艺水平。

清康熙、雍正、乾隆三朝漆工艺发达，但各朝有所侧重，其中雍正一朝对描彩漆及描金十分重视，产品数量多，工艺水平较高。雍正描彩漆花鸟纹圭形盘即其中的杰出代表，长31.4厘米、宽18.5厘米、高1.8厘米，整体作玉圭形，髹朱漆为地，内以黑、黄等色漆绘斜敧而出的玉兰等花枝，两只翠鸟俏立枝头图9-102。盘外底髹黑漆，中部刀刻填金楷书"大清雍正年制"6字款。据清宫造办处档案记载，该盘制作于雍正三年（公元1725年）[1]。其表面色彩不多，但经晕染，同一色调色差丰富，富有中国传统水墨趣味，画技高超。

[1]《雍正三年各作成做活计清档》："（正月）初八日，总管太监张起麟交圭式红漆盘一件，奉怡亲王谕着照样放长五分，做十件，底子照红漆盘内花样改画……于十二月二十九日做得"。见中国第一历史档案馆，香港中文大学文物馆编《清宫内务府造办处档案总汇（1）》，人民出版社，2005，第593页。

　　雍正花果纹包袱式漆盒，则集描油、描漆、描金及雕刻等多种技法一身。长21.8厘米、宽11.8厘米、高12厘米，木胎。仿照日常的包袱之形，由盖、身扣合而成，通体作长方形，盖顶作锦袱结花状突起，直壁，平底。"包袱"部分采用描油及描漆技法装饰红、绿、黄诸色的"寿"字及团花等纹样；"盒"的部分髹黑漆为地，上以描金技法饰佛手、桃、石榴等果实纹样图9-103。其造型新颖别致，"包袱"部分以木雕的形式表现包袱的皱褶、顶部的结花，然后髹漆、描油，由于雕工精湛，描绘生动，使之有以假乱真的效果。盒上无款，但据清宫造办处档案记载，可明确为清雍正十年（公元1732年）清宫造办处的产品，当年一次制成两件[1]。

[1]《雍正十年各作成做活计清档》："（二月）十七日，首领萨木哈来说，宫殿监督领侍陈福交洋漆包袱式盒二件（口上有坏处），皇上传旨：此盒样式甚好，着照样红漆的、黑漆的做些，画花卉漆的亦做些……"见中国第一历史档案馆，香港中文大学文物馆编《清宫内务府造办处档案总汇（5）》，人民出版社，2005，第225页。

图9-103
雍正花果纹包袱式漆盒
引自《故宫博物院藏文物珍品大系·清代漆器》，图106

 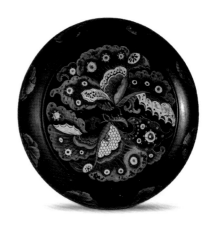

图9-104
清描漆莲纹海棠式盘
引自黄山书社版《中国美术全集》
375页

图9-105
清黑漆描油蝶纹圆盒
引自《故宫博物院藏文物珍品大系 清代漆器》
图103

　　现藏故宫博物院的描漆莲纹海棠式盘与黑漆描油蝶纹圆盒，亦属清代描漆和描油佳作。描漆莲纹海棠式盘口径最宽处28.2厘米、通高3.8厘米，木胎，呈四瓣花式。通体髹黑漆为地，盘心以金漆作与外形相同的四瓣式开光。开光内中心以莲花及枝蔓构成菱形图案，四角各衬一朵莲花。开光外的边沿亦绘莲花。所饰莲纹均以朱、紫、褐等色彩漆描绘，然后描金勾画纹理，为清代以描漆为主兼用描金方法制成的漆器佳品图9-104。黑漆描油蝶纹圆盒，口径13.8厘米、通高7.8厘米，木胎。由盖、身扣合而成，盖面圆形开光内以白、蓝、紫、红、褐等色彩油彩描绘左右相对振翅欲飞的双蝶，蝶翅上施金色小圆点，更显灿烂艳丽。其巧妙利用双蝶的弧形翼组成团花图案，盖及盒身立墙则以小朵的双蝶团花与盖面团花相衬，上下配置和谐图9-105。其装饰工艺与金理钩描漆相似，但将绘制原料由彩漆改为具有鲜艳、光亮特点的各色油彩，较之单纯的描漆漆器更显丰富、活泼。

5 描金

因器表装饰富丽堂皇，描金漆器深受明、清两代社会各阶层的喜爱与推崇。清代吴允嘉《天水冰山录》记抄没明代晚期权相严嵩的家产中，就有"漆描金盘、盒五百三十一个"，足可见描金漆器在当时宫廷及社会上层中使用甚广。存世描金漆器器类丰富，大到桌、凳、箱、柜等家具，小到果盒、盘、碗等日用品，门类相当齐全。装饰以龙纹、凤纹、云纹及象征吉祥的八宝（八吉祥）纹样为主，间或有缠枝花卉。多髹黑漆为地，朱色或紫色地次之，亦有通体金髹再作描金装饰者。

明清时期的描金工艺，受日本莳绘影响较大。明代陈霆《两山墨谈》等均有关于宣德年间派遣工匠赴日本学习的记述。在借鉴、吸收日本先进漆工艺的基础上，明代名漆工杨埙等又有所创造和发展。与此同时，蒋回回等仿制日本描金漆器亦颇有声名。

无论构造还是装饰，故宫博物院藏万历黑漆描金龙纹药柜均堪称明代描金漆器佳作。其面宽79.1厘米、进深56.8厘米、高100厘米，木胎。整体作长方形，通体髹黑漆，上描金装饰，其中柜门外锦地上设莲瓣式开光4个，内描饰二龙戏珠图案，里面分上下两层，表现花卉及蜂、蝶等形象。柜门之下设抽屉3个，柜内两侧各有长抽屉10个，内均分3格，中部在可旋转的立轴上安装抽屉80个，抽屉表面均描绘双龙纹并书药物名称。柜的侧面、背面也作莲瓣式开光，内描饰双龙。背面上格正中楷书"大明万历年制"款。制作精美，作为主体图案的描金龙纹充斥全柜，柜把手皆黄铜制，使整件作品愈发金碧辉煌图9-106。柜内中央的旋转式抽屉设计新颖，抽屉表面均标注所

图9-106
万历黑漆描金龙纹药柜
引自《中国漆器全集（5）》
图一五四

图9-107
万历彩绘描金山水人物漆盒
引自《故宫博物院藏文物珍品
大系·元明漆器》，图188

装药品的名称，取用十分方便。据统计，该柜总计可装140种药物，颇为实用。

同藏于故宫博物院的万历彩绘描金山水人物漆盒，为明代宫廷放置玉带的漆制器具。其以山水人物为装饰题材，画面布局得当，意境深远，富有文人画笔墨趣味。盒口径52.6厘米、通高10.5厘米，木胎。由盖、身扣合而成，通体髹朱漆为地，盖面描金绘饰山水图画，立墙上绘云龙8条，皆以黑漆勾描细部纹样。其中盖面以平远构图表现平岗小阜、曲折多变的江南景致，水边坡岸上楼阁屋宇错落分布，松柏挺立，灌木丛生，另有人物点缀其间。盒内髹朱漆，外底髹黑漆，中心镌"大明万历年制"填金楷书款图9-107。

隆庆己巳（隆庆元年，公元1567年）款描金三顾茅庐图长方盘，是存世罕见时代明确的明晚期江南地区民间描金漆器佳作。该盘长36.8厘米，委角，弧壁，底承壶门式圈足。盘内红漆地上以金漆描饰图案，正中表现三国时期"三顾茅庐"故事：上方草庐内诸葛亮伏案读书，下方

图9-108

隆庆描金三顾茅庐图长方盘
曹勇摄

刘备、关羽两人回身与后面的张飞交谈，三人旁侧的山石后有一童子探身观瞧。人物间穿插山石、竹木、花草；四壁开光内描饰缠枝花卉；器表纹样再罩漆处理。外壁四面描金开光内镶竹丝，器底正中楷书"隆庆己巳盛俗"字样，后落"清山"印图9-108。

现藏故宫博物院的描金罩漆山水人物委角长方盘，则为清中期民间描金漆器的代表作，长50.3厘米、宽31厘米、高6.6厘米，木胎。呈委角长方形，弧壁，平底，下设壶门式矮足。盘内底设开光，髹黑漆为地，以描金技法表现山水画面，最后罩透明漆。图中左右楼阁隔水相对，花草树木掩映，怪石耸峙，坡岸起伏，人物点缀其间；水面一叶轻舟荡漾，两人相对而谈；雁群从远处空中掠过，旁题南宋戴复古七言绝句《夏日》。盘内沿立墙设开光，红漆地上以描金技法绘梅、兰、石榴、月季等花卉纹样。底部中间有一横枨，起加固作用，上以朱漆书"完初张置"4字，旁另有朱漆书"永记"2字图9-109。前者为购置款，

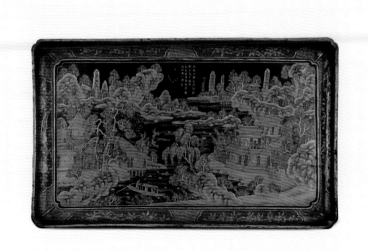

图9-109
描金罩漆山水人物长方盘
故宫博物院供图

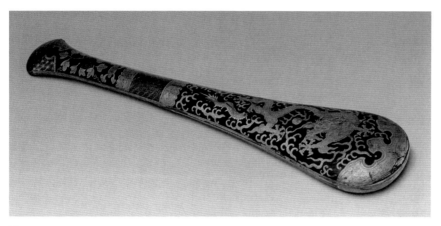

图9-110
万历黑漆描金戥子盒
引自《故宫博物院藏文物珍品大系·元明漆器》，图187

后者可能是漆工作坊标志。该盘内底装饰以描金为主，但山水图画中的山石以灰漆堆起，然后贴金箔，再罩透明漆，属描金、罩漆与堆漆工艺相结合的佳作。

采用颜色深浅不同的金箔及金泥，以上金之法呈现不同金色花纹的做法，《髹饰录》称之为"彩金象"。据清乾隆《钦定工部则例》及《圆明园匠作则例》等记述，当时金箔有"红金""黄金"之别，又有"库金箔""苏大赤""田赤金"诸称。其中"库金箔"颜色发红，成色最好；"苏大赤"颜色正黄，成色较差；"田赤金"颜色浅黄而略白；另有颜色如金而实际上是用银薰成的"选金箔"。彩金象做工较为复杂，一件器物上用不同颜色的金彩，首先要分别打金胶，根据需要分别贴、上不同的金箔或金泥，最后往往还要在花纹上勾绘金色纹理。故宫博物院藏万历黑漆描金戥子盒，为明代宫廷盛装衡器戥子——专门用来称贵重物品或药材的小秤——的漆制用具，通身髹黑漆，两面用不同成色的金漆描绘纹样，属典型的彩金象工艺。其长57厘米、最宽处达

10.9厘米，木胎。状如棒槌，由相同的两半组成。较宽的一端描饰云龙纹，柄部绘灵芝花卉纹，柄部中端有描金"大明万历年造"款图9-110。造型别致，绘饰精美，充分体现了明代晚期漆器描金工艺水平。

清代彩金象漆器，以乾隆朱漆描金三凤牡丹纹碗为代表。其口径17.4厘米、通高6.9厘米，银胎，内壁未髹漆显露银里。敞口，弧腹略内收，平底，下接矮圈足。外壁髹朱漆，上以金漆描绘姿态各异的三凤于牡丹花间展翅飞翔。圈足上描金装饰海浪纹。底足内髹黑漆，上刀刻"大清乾隆年制"填金楷书款图9-111。凤头金色深黄，头后飘起的细毛及凤身上的金色则较浅；凤首的轮廓及眼睛用黑漆勾画；背部的鱼鳞式羽毛及翅膀、牡丹的花叶，金色浓淡成晕；牡丹的花叶则用金线勾出筋脉。其描金纹饰结合运用多种手法，工艺繁复，浓淡相宜，堪称稀世珍宝。

图9-111
乾隆朱漆描金三凤牡丹纹碗
引自《故宫博物院藏文物珍品
大系 清代漆器》，图116

浑金漆描金，简称"浑金漆"，即在纯金漆的器体上再描金装饰图案及纹样。现藏中国国家博物馆的清乾隆山水八仙图圆盒，即此类浑金漆佳作。其口径23.1厘米、底径24.3厘米、通高7.2厘米，木胎，底径略大于口径。器表通身金漆地，上采用描金及描漆技法绘山水及八仙人物图案：远山近水、亭台楼阁、苍松翠柳俱备，风景清新秀丽；吕洞宾、铁拐李等八仙或斗法，或低语，或赏景，各具形神。立墙描绘荷花、荷叶。盒内施黑漆，底有"大清乾隆年制"楷书款图9-112。其大小适宜，取材考究，图案精美。明、清两代宫廷漆器中以金漆为地者较为少见，多专供御用。清代中晚期，福建等地民间亦采用类似技法装饰漆器，故宫博物院所藏浑金漆山雀桃花纹杯，即为清代晚期福州漆工所制浑金漆漆器佳作图9-113。

识文描金工艺，在《髹饰录》中被列入"阳识"类，它以漆堆起花纹，利用纹饰的高低起伏表现物象，较之描金漆器更富层次感。根

图9-112
乾隆浑金漆山水八仙图圆盒
引自《中国美术全集漆器》，图一八〇

图9-113
清中期浑金漆山雀桃花纹杯
引自《故宫博物院藏文物珍品大系 清代漆器》，图166

据装饰用金的不同，识文描金可分为屑金识文描金和泥金识文描金两种。花纹的处理多采用金理、划文、黑理三种手法。故宫博物院藏清乾隆识文描金避暑山庄百韵册页漆盒，用来贮放乾隆皇帝咏颂避暑山庄诗册，做工极为考究，尽显皇家气派。其长25厘米、宽16.2厘米、高10厘米，木胎。通体作长方形，由盖、身扣合而成，平顶，直壁，平底，下设四足底座。除盖面上部中央作菱格花卉锦地并施"御制避暑山庄百韵"款外，器表通体用稠漆堆起纹样，其中盖面装饰莲托八宝图案，立墙作缠枝莲纹；再用稠漆勾出纹理，然后通体髹一层朱漆，最后打金胶上泥金制成——髹朱漆目的在于养益金色图9-114。

图9-114
乾隆避暑山庄百韵册页漆盒
引自《故宫博物院藏文物珍品大系·清代漆器》
图145

现藏故宫博物院的清乾隆晚期及嘉庆前期识文描金花果纹三层漆套盒，边长18.2厘米、通高28厘米，木胎，由底座及外设盒罩的三层方盒组成。方盒通体以紫色洒金漆为地，上以稠漆堆起葫芦、癞瓜等瓜果纹样，然后贴金或金理钩；盒盖则饰桃、石榴、佛手组成的三多图。外面所套方罩，四面各开一圆形透开光，泥金地上以红、黑、绿等色彩漆堆起莲花纹样，施泥金或金理钩。底座紫漆地，上亦用彩漆堆花纹，最后再罩透明漆图9-115。其集泥金、罩漆等多种髹饰手法于一身，富丽堂皇，虽无款，但应为皇家御用之物。

图9-115
清中期识文描金花果纹三层漆套盒
引自《故宫博物院藏文物珍品大系·清代漆器》
图146

6 填漆

填漆，《髹饰录》将之归于"填嵌"类，以磨显推光、文质齐平为特色，可分磨显填漆和镂嵌填漆两大类，

其中的磨显填漆又可再细分为绮纹填漆、彰髹（斑纹填漆）、犀皮等不同工艺。

清代高士奇《金鳌退食笔记》载：

> 果园厂，在棂星门之西。明永乐年制漆器，以金、银、锡、木为胎，有剔红、填漆二种。所制盘合，文具不一，……填漆，刻成花鸟，填彩，稠漆，磨平如画，久而愈新。

据此可知，早在永乐年间填漆漆器就已成为明代宫廷漆工场的重点产品，与雕漆几乎同等重要。现存实物显示，镂嵌填漆技法于明代中期被大量应用，技术稳定；至明代晚期及清代早期更显流行，不仅用于装饰盒、碗、盘等日用器具，亦用于瓶及桌、几、案等日常陈设与家具诸品种，产量大，工艺水平高。乾隆年间，填漆受重视程度要远逊于雕漆，宫廷填漆制品产量下降，除宫廷造办处外，也交由苏州等地制作；器类有各式盒（匣）、盘、碗、盆、罐、案、香几、剑架、屏风等，其中作配盒（匣）使用者也鲜见皇帝珍爱之物，即归入所谓的乾清宫古上等、古次等、时做上等、时做次等[1]。

磨显填漆

"磨显填漆，觇前设文"（《髹饰录》明代扬明注），即采用漆等材料于髹漆之前的光底漆胎上装饰纹样，然后全面髹漆，待干燥固化后再磨显推光。《髹饰录》中介绍了绮纹填漆、彰髹、犀皮三种工艺，比照实物，明清时期则远不止于此，且往往多种工艺结合使用——属于《髹饰录》中"斒斓"类相关工艺。

现藏故宫博物院的明代晚期填漆梵文缠枝莲纹圆盒，直径

[1]杨勇：《乾隆朝苏州织造成做宫廷御用漆器的初步研究》，《故宫博物院院刊》2011年第4期。

8.5厘米、通高4.4厘米，木胎。盖、身通体以暗红色漆为地，盖面中央饰一朵深紫色莲花，四周环饰四朵浅紫色莲花，每朵浅紫色莲花上又各承托一深紫色梵文种子字；立墙饰缠枝莲纹图9-116。它系先用黄色稠漆堆出花纹轮廓，等漆干燥固化后，按设计要求在凹处填入各种色漆，再通体髹漆，最后打磨光滑，显露出现今所能见到的纹样，属典型"磨显填漆"。与之工艺相似的还有故宫博物院藏明代晚期填漆梵文缠枝莲纹长方盒，通体作长方形，长25.5厘米、宽15.6厘米、高9.6厘米，髹深红色漆为地，以黄、绿、紫三色漆填出中心带梵文种子字的莲花，以及周边和侧壁的缠枝莲纹图9-117。它们的花纹轮廓处皆显现一道黄线，代表了当时填漆漆器的一种流行风格。

至迟诞生于三国时期的犀皮工艺，明、清两代仍在应用，但存世实物寥寥。王世襄先生曾介绍一件明代犀皮小箱[1]，平面呈长方形，长27.5厘米、宽22厘米、高15.5厘米，皮胎，盖顶圆弧，下设

[1]王世襄 《一件珍贵的明犀皮漆箱》，《收藏家》2002年第8期。

图9-116
明晚期填漆梵文缠枝莲纹圆盒
故宫博物院供图

图9-117
明晚期填漆梵文
缠枝莲纹长方盒
故宫博物院供图

曲尺形矮足，器表堆出凸起后髹黑、红、黄、绿四色漆，再经磨显，使器表显现松斑、乱云一类图案，且色彩纷呈，予人变幻莫测之感。日本东京艺术大学藏明末清初犀皮圆盒，直径7.9厘米、高2.8厘米，木胎，堆出突起后以红、黄、褐三色漆相间髹饰，经磨显呈现松斑效果图9-118。

　　王世襄先生旧藏的明代犀皮圆盒，直径23.9厘米、高12.5厘米，皮胎，器表红面间黑色及暗绿色漆带。它与前述犀皮小箱一起，显示出明代犀皮在以往多黑面间红、黄等色基础上又出现一些新变化，且色漆层次增多。这一面貌一直延续至清乾隆朝前后。现藏故宫博物院的犀皮葵瓣形盒，即清中期犀皮精品，口径43厘米、高9.5厘米，木胎。口作葵花瓣形，底设随形矮足。通体以黄、褐漆展现乱云、松斑一类纹样，盖顶边缘施一圈黑漆条带；其淡淡的纹饰虽似随意而作，但自然流畅图9-119。盒内作攒盒状，髹黑漆。

　　因工艺复杂，犀皮的应用领域呈现越来越窄的趋势，特别是清中期以后，南方漆工多将之用于家具的桌面及腿部的开光，而北京漆工仅将之用以装饰烟袋杆，工艺水准自然大不如前——色层日益减少，有的纹

图9-118
明末清初犀皮圆盒
引自《存星》，87页

图9-119
清中期犀皮葵瓣形盒
引自《中国漆器全集（6）》，图一一四

饰滞涩，转屈多角，已失流畅之美。

镂嵌填漆

"镂嵌填漆，豰后设文"（《髹饰录》扬明注），系在豰漆之后的漆面上镂刻出凹陷纹饰，内填色漆，干燥固化后再打磨光滑，显露纹样。因系刀刻花纹，镂嵌填漆作品的线条明确有力，填彩时也可渲染，色彩丰富厚润。这一技法直至今天仍在北京、福建、四川、甘肃等地普遍使用，有"雕填""雕花填彩"等不同称谓。

日本东京国立博物馆藏宣德填漆松竹梅圆盒，为难得的明代早期镂嵌填漆珍品。该盒口径14.5厘米、高7.1厘米，木胎。器表髹红漆，以填漆技法装饰，其中盖顶以黄、黑等色漆表现松、竹、梅"岁寒三友"图案，盖、身立墙饰牡丹等花卉图案，底镌"大明宣德年制"款图9-120。该盒填漆以黄花黑叶为特色，黑色枝叶的外轮廓亦填黄漆，在点纹地的衬托下格外鲜艳夺目。故宫博物院藏填漆缠枝莲纹圆盒，则展现了清代中期镂嵌填漆工艺的水平。该盒口径26厘米、高10.8厘米，由盖与器身扣合而成，盖平顶，弧壁，器身弧腹内收，下接矮圈足；盖面及盖、器口部镶鎏金铜钮。通体髹朱漆为地，上满刻缠枝莲纹，纹样内填黑漆并经磨显图9-121。该盒所饰纹样婉转流畅，有的细如毛发，但无一丝杂乱，工艺高超，且打磨精致，光滑妍媚，殊为难得。

图9-120
宣德填漆松竹梅圆盒及刻款
日本东京国立博物馆供图　Image: TNM Image Archives

图9-121
填漆缠枝莲纹圆盒
引自《故宫博物院藏文物珍品大系·清代漆器》，图100

现存明、清两代填漆漆器中，单纯采用镂嵌填漆一种工艺的并不多，往往结合使用其他技法。明代中晚期，填漆与戗金及描金、描油等描饰类技法结合使用的现象颇为常见。至迟嘉靖年间，《髹饰录》中被列入"斒斓"类的"戗金细钩填漆"，即已达到相当高的水准。故宫博物院收藏有多件嘉靖款"戗金细钩填漆"漆器，嘉靖戗金填漆斑纹地松鹤纹盘堪称其中精品，口径31.4厘米、高4.4厘米，木胎。口沿髹黑漆，盘内以"攒漆"技法饰米黄色斑纹地，盘心下一古松松枝虬然盘曲，中部栖立三鹤，或引颈长喙，或曲颈啄胸，或俯身前屈，上部云际间一鹤曲身翱翔，头部向下与中部红鹤共鸣和；内腹壁亦饰4组松枝与飞鹤相间纹样。它采用红、绿、黄等色漆填饰出紫色松树干，浅绿和深绿色松枝，红色的鹤顶、身、腿、羽毛及绿色的脖颈等；树干、枝及松针和鹤身等处再勾画纹理并戗金。圈足内髹黑绿色漆，中心刻"大明嘉

图9-122
嘉靖戗金填漆斑纹地松鹤纹盘
故宫博物院供图

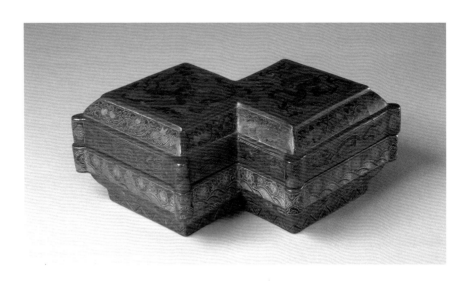

靖年制"款，惜仅残留字痕图9-122。

故宫博物院藏嘉靖填漆龙凤纹方胜盒，以填漆为主要装饰手段，还结合使用了描金、戗金技法。其长28.5厘米、宽15.3厘米、高11.1厘米，木胎。由盖、身两部分构成，二者可任意掉转扣合；整体作方胜形，下设底足。通体髹紫漆为地，盖面上饰于云间相对翔舞的一龙一凤；盖、身边壁分层饰灵芝、梅花等花木，以及行龙、云鹤、海水江崖等纹样；底足饰一周内填花瓣的折线纹。该盒主体纹样刻就后，填红、绿、黄、黑四种色漆，干燥固化后再磨显；局部加饰金彩，装饰手法灵活，器表格外绚丽多姿。足内髹黑漆，刀刻"大明嘉靖年制"填金楷书款图9-123。

日本私家藏嘉靖戗金填漆龙凤鹤纹盘，工艺繁复，亦属难得。其口径34.5厘米、高4.2厘米，夹纻胎。口呈八曲花瓣形，下设圈足，形制规整，平曲自如，线条美观。除外底髹黑漆外，通体髹黄褐色漆为地，内底分三区装饰：一区表现两前肢分别把持"乾""坤"卦象的双龙，周围填饰如意云纹；一区饰口衔莲花、当空对舞的双凤，填饰如意云纹

图9-124
嘉靖戗金填漆龙凤鹤纹盘
引自《中国の漆工艺》，图115

及"卍"字、双鱼等吉祥纹样；另一区更显繁杂，海水江崖之上
挺立一松，两侧各一梅一竹，枝干虬曲分别形成"福""寿"字
样，字体左右各有一鹤翔舞图9-124。盘内外沿饰寿山和四季花卉，
杂以八宝，圈足饰香草纹。外底中间有刀刻填金铭文"大明嘉靖
年制"。该盘所有纹样皆采用填漆工艺表现，刻出纹样后在凹槽
内填红、黑漆，再以戗金手法勾画纹理。所饰纹样寓意吉祥，内
容繁杂，给人以堆砌之感，但填漆、戗金及其后的研磨推光皆一
丝不苟，漆色典雅，工艺考究。此外，盘的造型与黄褐色漆地，

图9-125
万历戗金填漆双龙寿字长方箱
引自《中国の漆工艺》，图119

图9-126
万历填漆双龙长方盒
故宫博物院供图

在嘉靖时期填漆漆器中颇为少见。

日本私家藏万历戗金填漆双龙寿字长方箱，则为万历甲辰年即万历三十二年（公元1604年）所制宫廷戗金细钩填漆漆器佳作，其长47.8厘米、宽28.8厘米、高13.4厘米。平面呈委角长方形，下设圈足。箱表髹黄漆，盖面饰菱格锦地，下方表现海水江崖纹样，中间刻一"寿"字，字下有一鱼自海水中跃出，"寿"字左右分饰一绿一红两条升龙，龙身周边配如意云纹。盖沿及箱体装饰四季花卉，圈足上亦刻如意云纹。底髹朱漆，上方中间刀刻"大明万历甲辰年制"填金楷书款图9-125。其纹样主体采用填漆工艺装饰，细部纹理再戗金，显现万历时期戗金细钩填漆工艺的典型风格。

同属万历年间宫廷填漆作品，有的工艺略显粗糙。例如，故宫博物院藏万历填漆双龙长方盒，制作于明万历癸丑年即万历四十一年（公元1613年），其长36.6厘米、宽21.3厘米、高14.9厘米，木胎。作委角长方形，盖、身四壁向内倾斜凹入，自然形成长方形开光，为万历朝此类盒（箱）特色。通体髹红褐色漆为地，器表采用黑、红、紫等色漆，纯以填漆技法装饰纹样，其中盒盖面饰内有"卍"字图案的菱格锦地，中央饰寓意"吉庆平安"的宝瓶、戟、磬组合，左右各饰相对布置的海水、祥云、升龙纹样。立墙开光内均饰缠枝莲纹。盒内及底足髹黑漆，底足内沿刀刻"大明万历癸丑

年制"填金楷书款图9-126。其造型与所饰内填"卍"字的菱格锦地，以及加天干纪年的年款，皆具万历一朝漆器典型风格。从整体上看，其色彩丰富，图案华丽吉祥，细部却多有瑕疵，特别是龙身周边朵朵祥云所填黑、紫彩与金色轮廓线多有参差；中间江崖上填彩与戗金线条亦显杂乱。类似情况在采用戗金细钩填漆工艺的万历漆器上不乏其例，如日本私家藏署"大明万历年制"款的戗金填彩漆树下人物梅花盘等图9-127。

日本山形县蟹仙洞博物馆旧藏的明崇祯填漆戗金云龙纹香几，则是罕见的时代明确的崇祯年间宫廷漆制家具，其高61.5厘米，圆形几面，下接外翻三弯腿足及水仙纹须弥座。器表髹朱漆，上以填漆技法装饰纹样，其中几面饰云龙纹，束腰及腿面饰折枝花卉。几内壁髹黑漆，一腿上部内侧刀刻"大明崇祯丁丑年制"填金楷书款，标明其制作于崇祯十年（公元1637年）图9-128。目前存世的署崇祯款的漆器不过五六件而已，与此件香几一样，其他亦均结合应用填漆和戗金两种技法，且年款中皆带有干支，尚存万历一朝遗风。

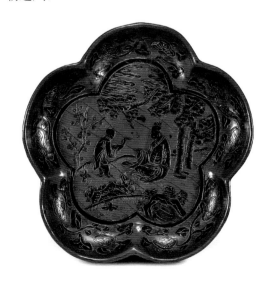

图9-127
万历戗金填彩漆树下人物梅花盘
引自《中国の漆工艺》，图117

图9-128
崇祯款填漆戗金云龙纹香几及刻款
曹勇摄

现藏故宫博物院的康熙填漆花卉纹几，为康熙年间宫廷填漆制品，其几面长35.6厘米、宽14.7厘米、通高10.2厘米，木胎。几面作曲边长方形，四腿足外翻，下接托泥。通体髹赭黄色漆，几面"卍"字锦地之上镌刻欹斜而出的玉兰、月季，以及花间飞舞的蜻蜓，纹样内填红、白、绿、黑四色漆，其上再细钩筋脉；腿足上饰葡萄、佛手、桃等花果纹样；托泥上饰杂宝纹，并以金彩勾勒花纹轮廓及花枝脉络；几面内里刻"大清康熙年制"楷书款图9-129。其工艺以填漆为主，兼用戗金技法；造型新颖，漆质极佳，至今仍光亮如新；戗划纹样流畅，仍保留明代中晚期填漆工艺的一些特点；整体装饰构图疏朗雅致，有文人画之意趣，在清代填漆制品中别具一格，且色彩丰富，图案精美，装饰与实用近达完美结合。

图9-129
康熙填漆花卉纹几
引自《故宫博物院藏文物珍品大系 清代漆器》，图70

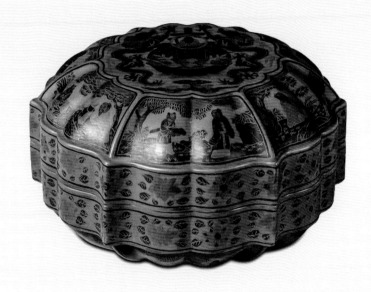

图9-130
乾隆填漆春字寿星莲瓣形盒
引自《故宫博物院藏文物珍品大系清代漆器》，图91

　　乾隆填漆春字寿星莲瓣形漆盒，为清乾隆年间宫廷所制专用于盛放古玉璧的储具。口径11.5厘米、高7厘米，木胎。呈六瓣莲花形，小平顶盖，直壁，平底。通体髹黄褐色漆为地，以红、绿、黑等色漆填饰花纹。小平顶盖，盖顶面开光内双龙围护聚宝盆上的"春"字，"春"字中心圆形小开光内端坐一喜笑颜开的老寿星。开光四周莲瓣又有梯形开光，内饰神态各异的游春人物。盒立墙饰树叶状纹样图9-130。底髹黑漆，中心刀刻"乾隆年制"填金楷书款。该盒漆色光亮温润，磨工精细，图案工整清晰，色彩搭配和谐，为清代同类漆器中的精品。

7 戗金

《髹饰录》中归于"戗划"类的戗金工艺，在继承宋元时期传统的基础上，于明清时期又有创新和发展。其中，明代戗金工艺基本沿用"细钩纤皴"这一传统做法，图像上亦细划刷丝。明代晚期，出现一种新的戗金技法——所戗划花纹纹路较粗、较深，也不用划丝。这一时期还广泛借鉴日本戗金（"沉金"）工艺，中日双方相互促进，共同发展。

因器表富丽华美，且较雕漆更省工，又适合大型漆器装饰，早在明代初期，戗金漆器就得到高度重视，成为宫廷漆工场的重要产品门类。葬于洪武二十二年（公元1389年）的邹城明鲁王朱檀墓即出土有洪武年间所制盝顶箱、玉圭盒、围棋盒等多件戗金漆器；葬于永乐八年（公元1410年）的成都凤凰山朱悦燫墓，亦随葬戗金云龙纹漆盒。专储玉圭之用的朱檀墓戗金云龙纹漆盒，长73厘米、宽11厘米、高36厘米，以木板拼合而成，直壁，平底，上设推拉式盖。通体髹朱漆为地，盖面和四壁各戗划由两条细线构成的长方形边框，框内再戗划一云龙图案，纹样内填金，富丽堂皇图9-131。盒内亦髹朱漆。其装饰技法、纹样等与同墓出

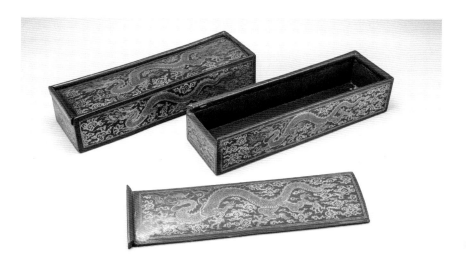

图9-131
朱檀墓戗金云龙纹漆盒
山东博物馆供图

图9-132
永乐戗金莲托八宝纹经文挟板
美国洛杉矶郡博物馆藏并供图

土的云龙纹盝顶漆箱（图9-30，见P226）相同，仅龙纹所用刀法较后者略显拘谨，灵动感稍显不足，但保存较好，器表仍光亮如新。朱悦燫墓戗金龙纹漆盒，亦用于盛放玉圭，造型、装饰及工艺等皆与朱檀墓戗金云龙纹漆盒基本一致。它们皆属难得的明代初年戗金漆器佳作，当由设在南京的御用监所属漆工场制作完成，是明代亲王等级漆器的具体体现[1]。

　　永乐年间，戗金漆器生产规模可观。永乐四年（公元1406年）明成祖颁赐日本国王及王妃的礼物中就有"朱红漆戗金彩妆衣架二座"等戗金作品。永乐九年，明成祖命人在南京雕刻藏文大藏经《甘珠尔》108函，每套皆配戗金八宝纹经文挟板，更是工程浩大。永乐十一年，西藏萨迦派名僧昆泽思巴来京，明成祖赐予其大藏经，故此戗金经文挟板当于此前制作完成。这些挟板当年制作数量多，存世量亦可观，除西藏布达拉宫、色拉寺等有完整保存外，海内外博物馆及机构和个人亦有一定数量收藏。美国洛杉矶郡艺术博物馆藏经文挟板，保存完整，由两块挟板及印盒组成，挟板作长方形，长72厘米、宽26.5厘米，通体髹朱漆，周边设方框，上戗刻一周莲瓣及缠枝花卉等图案，框内戗金装饰缠枝莲托八宝纹样：正中均刻"火焰宝珠"，火珠两旁对称布置莲托八宝纹，一为轮、幢、鱼、瓶，另一为盖、螺、花、盘长图9-132。其所饰八宝吉

[1]杨伯达：《明朱檀墓出土漆器补记》，《文物》1980年第6期。

祥图案尚存宋元以来戗金工艺特点，如边框所饰缠枝花以较粗的单线划出枝干，花叶中一一划刻脉络，但此时戗刻更加精细。

永乐朝之后，戗金漆器生产势头依然不减。据日本僧人瑞溪周凤《善邻国宝记》记载，明宣德七年（公元1432年）宣德皇帝颁赐日本国王的礼品中已不见剔红，转而以戗金漆器为主，其中包括"朱红漆彩妆戗金轿一乘""朱红漆戗金交椅一对""朱红漆戗金交床二把""朱红漆戗金碗二十个""櫜全黑漆戗金碗二十个"等，但实物有待寻访和确认。现藏故宫博物院的戗金"大明谱系"款漆匣，为明宣德年间戗金制品，长77.5厘米、宽49.8厘米、高9.5厘米，木胎。作扁平长方形，上设推拉式上开盖，一侧有铜扣可闭锁，扣下还设置提梁。通体髹朱漆为地，盖面中央戗划长方界框，框内再戗划填金楷书"大明谱系"4字，界外左右两侧对称戗划两条身躯弧曲的升龙，周围衬以朵云。匣两侧壁亦戗划云龙纹，两端饰花卉纹样图9-133。其盖面所饰双龙矫健

图9-133
戗金"大明谱系"款漆匣
引自《故宫博物院藏文物珍品大系·元明漆器》，图70

有力，运刀如笔，流畅遒劲，填金浓艳，宝光内蕴，堪称明早期戗金漆器的代表作。

明代中晚期，戗金漆器仍属宫廷漆工场的大宗产品，而且有的造价不高，当为宫廷普遍使用的漆制器具。王世襄先生曾援引明代何士晋辑《工部厂库须知》指出，明万历四十二年（公元1614年）光禄寺所造器皿中包括戗金膳盒150副、戗金大膳盒450副、戗金大托盒470副、戗金大酒盒30副等，其中戗金托盒一副计耗"物料十七项共银七钱零二厘一毫，工食三作共银二钱四分八厘"，可见此种戗金器并非十分考究[1]。以当时物价而言，制作成本确实不高，完全有大规模生产和使用的可能[2]。然而，目前传世及出土的明代中晚期及清代戗金漆器却不多。

明代中期戗金漆器，以江阴夏彝墓戗金人物花卉莲瓣盒最显重要。夏彝生前曾任泰宁知县，封文林郎，卒于明正德八年（公元1513年）。该墓出土的这对戗金漆盒，口径12厘米、高8.4厘米，木胎。盒口为五曲花瓣形，盖与身以子母口相扣合。器表通体髹黑漆，盖面以戗金手法表现仕女形象：一件刻划女主人坐于桌前，执笔侧身欲书；一件描绘女主人手执纨扇，面对棋局苦思冥想。女主人左右各立一侍女，庭园中亦布置各式花草。盒盖周缘戗划一周缠枝牡丹和四季花卉图9-134。盒底刻"乙酉年工夫造"6字款；以漆盒

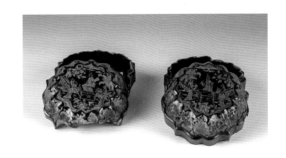

图9-134
夏彝墓戗金人物花卉莲瓣盒
苏州博物馆供图

[1]王世襄：《中国古代漆工艺》，载王世襄、朱家溍主编《中国美术全集·工艺美术编漆器》，文物出版社，1989。

[2]成书于万历二十一年的沈榜《宛署杂记》，记北京宛平一带的风俗，其中涉及当时物价部分，如卷十五"经费下"中有"光漆十斤价三两"，以及大红烛一对"价二钱五分"、香油一斤"价三钱"等。

表层漆及戗金纹样保存基本完好等分析，此"乙酉年"当为距墓主卒年最近的成化乙酉即成化元年（公元1465年）为宜。该盒装饰繁复考究，黑地金花别具装饰效果，且有纪年款，是探讨明代中期江南地区戗金工艺乃至漆手工业发展的难得实物资料。

王世襄先生指出，明代中期以后精制的戗金漆器十分稀少，似与雕填漆器的盛行有关，两者一消一长存在着因果关系[1]。诚然，在追求装饰繁复华丽、一器之上多种漆工艺配合使用的时风之下，戗金自然不能免俗。传世明代晚期及清代戗金类制品中，以戗金与描漆、填漆等工艺相结合的颇为常见。它们即《髹饰录》中归入"斒斓"类的"戗金细钩填漆"与"戗金细钩描漆"，两者效果相似但工艺不同：前者以镂嵌填漆技法装饰纹样或地纹，打磨至文质齐平后推光，再在花纹或地纹上勾画阴纹纹理并戗金，北京传统漆工界称之为"雕填"；后者则用笔画出花纹或地纹，再在其上勾阴纹纹理并戗金。自明代晚期开始，因器表色彩斑斓，"戗金细钩填漆"工艺应用相当普遍，不仅用于制作盒、盘、鹌鹑笼等小件器物，而且柜、箱等大型家具也采用这一技法。

故宫博物院藏嘉靖戗金填漆龙凤纹菊瓣盘，直径25.6厘米、高4.6厘米，木胎。盘口作菊瓣形，盘心内凹。通体髹红褐色漆为地，盘心柿蒂形开光内饰戗金篆体"寿"字，开光外则采用填漆技法以红、黑色漆饰龙纹和凤纹，寓意"龙凤呈祥"。龙、凤的轮廓和细部纹理及菊瓣状口沿等均细钩戗金。圈足内髹朱漆，中心刀刻"大明嘉靖年制"填金楷书款图9-135。

上海博物馆藏嘉靖戗金填漆麒麟纹圆盒，兼用戗金、填漆技法，为明嘉靖朝戗金漆器流行风格的代表。该盒口径11.9厘米、高3.7厘米，木胎。由盖、身以子母口扣合而成，盖面圆弧，弧壁，平底，矮圈足。盒盖采用填漆技法以红、绿、褐等色漆装饰图案，中心为一只作回首奔

[1]王世襄：《中国古代漆工艺》，载王世襄、朱家溍主编《中国美术全集·工艺美术编·漆器》，文物出版社，1989。

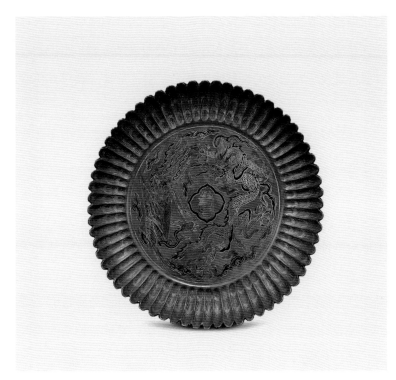

图9-135
嘉靖戗金填漆龙凤纹菊瓣盘
引自《故宫博物院藏文物珍品
大系·元明漆器》，图154

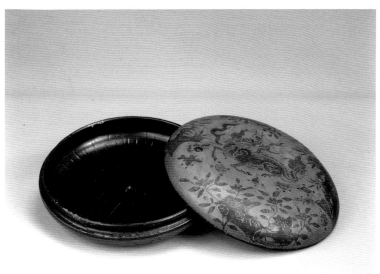

图9-136
嘉靖戗金填漆麒麟纹圆盒
上海博物馆供图

跑状麒麟，周边布置树木、花果，内部空间点缀杂宝等；盒身外壁饰海水江崖间八杂宝图案；盒底正中刻"大明嘉靖年制"楷书款图9-136。所有纹样皆戗金勾边并勾画麒麟的鬣毛、鳞片等细部纹理，使器表色彩斑斓多姿。

　　存世清代漆器中，采用单一戗金工艺装饰的数量不多，清乾隆戗金云龙纹黑漆炕桌属其中罕见精品。其长118厘米、宽84.3厘米、高31厘米，长方形桌面，上开15个圆孔，冰盘沿，束腰，四面置壶门牙板，下接外翻式马蹄足，另配可装可卸、方便使用的活动桌面。通体髹黑漆，上戗金装饰。桌面圆孔间戗划团龙。活动桌面长方框内施菱花形开光，内戗划一正面龙形象，龙眼圆睁，须鬣飞扬，身躯弧卷，四肢外展，格外生动，周围衬以海水及朵云等纹样；开光外四角各戗划一行龙；框外四周又设长条状开光，内有双龙戏珠图案。牙板亦饰双龙戏珠图案，束腰、壶门及足的边缘则贴金边修饰图9-137。所有戗划纹样皆内填浓艳金彩。该炕桌体形较大，戗划花纹内不加纤皴及划刷丝，工艺精细，为清代戗金漆器代表作。

图9-137
乾隆戗金云龙纹黑漆炕桌及局部
引自《中国漆器全集（6）》
图一一八

乾隆"菱花凤盒",即兼用"戗金细钩填漆"与"戗金细钩描漆"两种技法,富有时代特色。其口径32.5厘米、足径26.2厘米、高15.1厘米,木胎。通体作六瓣菱花形,盒身出子口上承盖,弧壁,下置矮足。通体髹朱漆,盒面碎花锦地上装饰双凤及缠枝花卉,双凤两翼外展,长尾飘扬,正相对翔舞。盒壁莲花瓣上各做开光,内饰云纹及双鹤衔磬图案图9-138。盒内及底足髹黑色退光漆,足内有刀刻填金楷书"大清乾隆年制"年款及"菱花凤盒"器名款。除戗金外,还兼用填漆、描漆两种技法,其中锦地填漆,缠枝花卉及凤纹则为描漆,以锦地衬缠枝花卉,再以缠枝花卉衬托双凤,并借戗划由疏而密来突出主题,虽装饰繁缛,但繁而不乱,层次丰富,装饰技巧高超。

"戗金细钩填漆"与"戗金细钩描漆"两种工艺,实际装饰效果相差无几,但前者更费时,故清代工匠多采用填、描兼施的做法,即在锦地上保留填漆法,做纹饰时采用描漆,既省工省力,又可达到预期效果。清代晚期,锦地也多以彩漆画成,做工粗糙,"雕填"已成虚名。

8 螺钿

螺钿为明清时期重要的漆工艺门类,清康熙时更成为宫廷漆器的重要品种。明末清初扬州名匠江千里,融薄螺钿与金银平脱工艺于一体,将螺钿细工推向了极致,他多以历史故事为题材,擅长表现各类人物,所嵌螺钿及金银片构思巧妙,形神兼备。因声名显赫,江南等地仿制江千里螺钿器之风曾盛行一时,带动螺钿漆器生产规模进一步扩大。

目前存世明清螺钿漆器数量多,除盘、盒等日用器具外,还有几、案、桌、椅、床、榻及屏风等大件家具。当时螺钿工艺中心江西吉安制作更盛,明代王佐于天顺三年(公元1459年)增校出版的《新增格古要论》载:

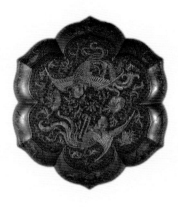

图9-138
乾隆戗金填漆描漆"菱花凤盒"
故宫博物院供图

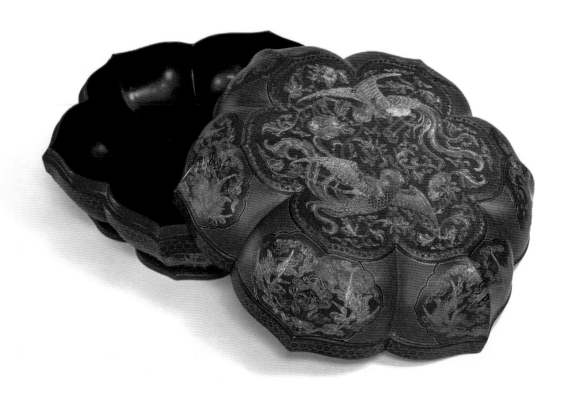

今吉安各县旧家藏有螺钿床、椅、屏风，人物细妙可爱。诸大家新作果合、简牌、胡椅，亦不减其旧者，盖自作故也。

严嵩、严世蕃父子为明代晚期权臣，府内螺钿家具更蔚为壮观。据清代吴允嘉《天水冰山录》所载，在查没的严嵩父子资产中，仅"螺钿彩漆大八（拔）步床"即达52件，可见当时螺钿器生产规模之大。这一时期官办漆工场与民营漆工作坊皆生产螺钿漆器，但目前仅见署明隆庆及清康熙两朝款识的数例官造螺钿器，官、民产品尚难准确区分。

此时螺钿仍分厚螺钿和薄螺钿两种。薄螺钿已十分普遍，还新出现了加沙薄螺钿工艺。厚螺钿同样应用甚广，床、榻及屏风等大件家具的装饰更是以厚螺钿为主。所用壳片绝大多数"分截壳色"，即按螺壳颜色不同分段截取；嵌贴时，往往区分纹样部位，选择不同色彩的壳片，以取得设色效果。根据实际所需，有的还在壳片上再划刻细部纹样，如花叶的须筋、树石的皴擦、禽兽的羽毛、人的五官、衣服的皱褶等，使其更加逼真，但总体而言，此类施细部划刻（"毛雕"）现象已远不如元代以前那般普遍。

加沙薄螺钿的"加沙"，就是将"细沙"——贝壳片碾成的碎屑——均匀地撒在器表，或按设计要求撒在某一特定部位，以增强装饰效果。例如，以"细沙"表现树下的苔藓、石头表面的皴纹，或是山顶上的云气、汀上的细沙，等等。

明清时期，螺钿器仍以黑漆等深色地居多，可充分衬托出螺钿的光泽；厚螺钿器中也有少量以朱漆为地的现象。此时螺钿又多与描金、贴金银片等技法结合使用，使器表色彩更加绚烂。明晚期及清代百宝嵌漆器上，螺钿同样是重要装饰用材之一。

纽约大都会博物馆藏嵌螺钿山水人物花口盘，为明早期厚螺钿漆器代表作，其直径27厘米，口及腹壁作八曲花瓣形，平底。通体髹黑漆为

地，上以各式壳片嵌饰图案：盘内底中央圆形开光内表现临水庭园小景，刻划贵妇人、侍女、捧盒童子及鹿等形象；右侧有垂柳掩映的楼阁，男主人正拾级而下；内外腹壁皆环饰一周缠枝花卉，内壁每曲花瓣各两种，外壁则每曲一种图9-139。其所嵌壳片略厚，人物服饰及鹿、树、花叶等再施细部划刻，构图及工艺尚保持元代螺钿工艺的部分特点。

伦敦维多利亚与阿尔伯特博物馆藏嵌螺钿出行图漆盒，图中台阁一根柱上有"嘉靖丁酉年"刻铭，标示其作于嘉靖十六年（公元1537年），时代明确，为鉴定同类螺钿器提供标尺。该盒口径28厘米、足径22厘米、通高12厘米，由盖与器身扣合而成，盖面微凸，弧壁，底设矮圈足。器表髹黑漆为地，上嵌螺钿装饰：盖面似表现高官显宦郊游出行场景，他居中纵马骑行，一人擎伞盖，前有三人开路，后有扛胡床、抬食匣等侍者随行；下方曲栏外有叠池水景，塘内荷花盛开；右上方台阁内人物交谈正欢；左上方则由两株花树填充。盖壁四开光内嵌赏荷、赏菊等场景，与盖面主题相呼应。盒身腹部亦四开光，内嵌花卉图案图9-140。该盒以长条形、菱形、锯齿等形状各异、大小殊等的壳片镶嵌，壳片上再施细部划刻，工艺及构图等具有元代以来吉安螺钿器的部分特点，展现了明代中晚期民间螺钿工艺的面貌与成就。

瑞典东方博物馆藏隆庆嵌螺钿云龙纹八方盒，以及日本东京国立博物馆藏隆庆嵌螺钿云龙纹盘，上

图9-139
明早期嵌螺钿山水人物花口盘
纽约大都会艺术博物馆藏

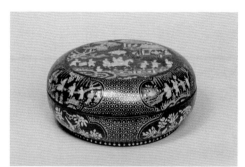

图9-140
嘉靖嵌螺钿出行图漆盒
英国伦敦维多利亚与阿尔伯特博物馆藏
图片来源：vam.ac.uk

皆镌"大明隆庆年御用监造"填金楷书款，是已知时代最早的官款螺钿器，且铭文中有"御用监"字样，在现存明代漆器铭文中独树一帜。其中隆庆嵌螺钿云龙纹圆盘，口径22.8厘米、高2.8厘米，敞口，弧壁，平底。器表髹朱漆为地，内底以各色壳片嵌一团龙，龙首前有宝珠，周边嵌朵朵祥云；内壁亦嵌一周云龙赶珠纹 图9-141；外底正中刻"大明隆庆年御用监造"字样。隆庆嵌螺钿云龙纹八方盒，由瑞典国王古斯塔夫六世捐赠，最大径22.6厘米、通高12厘米，平面呈八方形，由盖与身扣合而成，盖平顶，器身直口，弧腹，矮圈足。器表黑漆地上嵌螺钿纹样：盖顶嵌饰一云龙，龙首向左，颈部向上扭曲后再向下，龙尾向右摆伸，形象较为特别；盖、身口部及盖肩、器腹皆嵌牡丹、菊等四季花卉。外底刻铭文。两器所刻铭文字体、内容几乎完全一致，工艺也大体相同，皆属厚螺钿，壳片仅粗略切割欠规整，祥云等个别细部施划刻，较早期螺钿工艺水准稍逊。

图9-141
隆庆嵌螺钿云龙纹盘
日本东京国立博物馆供图　Image: TNM Image Archives

现藏故宫博物院的嵌螺钿婴戏图漆箱，为清代初年制品，工艺相当复杂。其边长27.5厘米、高28.5厘米，木胎。箱体呈正方形，正面及顶设可抽插的门，两侧施鎏金凤纹铜环；箱内装抽屉5具，用于贮存图章一类文具。器表髹黑漆为地，箱的插门、两侧面、背面及抽屉立墙均嵌螺钿婴戏图：箱顶插门上一群儿童正在玩滑梯游戏，一小儿滑下后正欲起身，另一儿手执小旗已然滑下，滑梯上一小儿作欲滑下状，滑梯附近几个小儿正在观看，右下角小儿蹲坐于地，正在逗弄一只小兔；抽屉立墙上展现小儿斗草、骑木马、抽陀螺、跳螺等游戏场面图9-142；箱背面表现傀儡戏等场景。儿童头部均以白色薄螺钿嵌成，衣服有的以螺钿片嵌成，间或施以雕饰，有的以金片、金丝、金屑等制成。儿童手中所持灯笼、小旗、傀儡、团扇、绳子、木杆等物，多以金、银片及丝镶贴。山石、树木、栏杆等物象的装饰手法更为多样，如栏杆的柱头浅嵌金丝，柱身密铺金叶莲纹，等等。该箱不仅装饰变化迭出，所用工艺手法之复杂十分少见；而且画本之工、裁切之巧、嵌制之精，亦远超同类作品。

日本私家藏嵌螺钿花鸟纹方几，几板底面刻"大清康熙癸丑年制"款，时代明确。该几几面边长30厘米、通高69厘米，器表髹黑漆为地，上满嵌螺钿纹样，其中几面四边框每边各有两开光，开光内各嵌一幅山水人物图案；中心表现神仙故事，嵌饰仙山楼阁、古木祥云、珍禽瑞兽等形象，画面中间有一女立于桥上，右上方台阁前三女侍立，左下方两荷锄提篮男子正踏桥而上。几边沿、束腰嵌缠枝莲纹，腿足及底座饰菊、芙蓉、梅及蝴蝶、蜜蜂等花卉草虫图案。其所嵌壳片极轻薄，且

图9-142
嵌螺钿婴戏图漆箱
引自《故宫博物院藏文物珍品大系·清代漆器》，图169

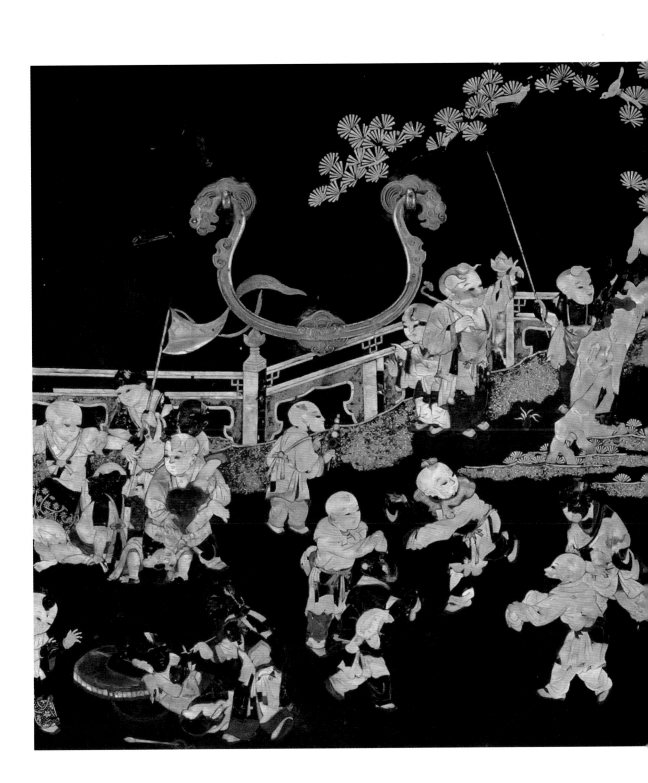

截切精细，嵌贴细致入微，细部再施雕刻，部分花叶还以金银片替代，色彩丰富，精彩绝伦。据几上刻铭可知，其制作于康熙癸丑年即康熙十二年（公元1673年）。故宫博物院亦收藏数件此类署康熙朝天干地支款的书格、桌、案等家具，它们工艺类似，应出自同一官营漆工场。

王世襄先生旧藏的嵌螺钿楚莲香图梅花式漆碟，为清代早期螺钿佳作。其直径10.5厘米、高1.5厘米，木胎。五瓣梅花式口，弧壁，平底。通体髹黑漆，中心以各色螺钿及金银片嵌位列"百美图"的唐代名妓楚莲香形象，传说她国色无双，每次出入都有蜂、蝶慕其容而相伴相随。画面中，楚莲香云髻高绾，执扇侧身俏立，其五官以极细的金线嵌成，衣裳及扇子均用螺钿嵌就，但光泽各异，如衣衬及两袖壳片闪蓝光，袖口呈红色，长裙显白光，并用银片缀成小花，内夹杂圆点状白色壳片。扇子及飘带正面用白色螺钿，飘带转折处以金片嵌出。碟外沿用金、银及螺钿条组成一道锦纹。底中心以白色螺钿条嵌"楚莲香"3字竖款及"修永堂"方印一枚。该碟所用螺钿色泽丰富，又加入金、银片（丝），多种颜色巧妙搭配，取得了较为出色的艺术效果。

江千里，字秋水，为明末清初最负盛名的螺钿工艺名家。据统计，目前存世署江千里款的薄螺钿器有三四十件，其中故宫博物院所藏便有20余件，包括盒、盘、杯等，上嵌人物、花卉及锦纹，有的极为精彩。例如，"江千里式"款嵌螺钿云龙纹漆长方盒，长13厘米、宽9.7厘米、高6.8厘米，木胎。作圆角长方形，通体髹黑漆为地，上以薄螺钿加金银片镶嵌：盖面嵌"式如金，式如玉，君子乾乾"等字样，前有"长春堂"

题，后署"西白铭"款，钤"星贲"方章。盖、身四壁皆饰云龙纹，每壁一龙翱翔于云间，姿态各异；下嵌海水江崖纹样图9-143。盒底嵌海螺花叶图案。盖里嵌篆书"江千里式"款。龙鳞等细部及海水、云等皆用各色薄螺钿嵌贴，龙睛及龙鳞间嵌金屑，浪花则嵌银，惜已变黑。其做工一丝不苟，构图亦十分精到。

中国国家博物馆所藏"千里"款嵌螺钿漆执壶，则显示了江千里所制螺钿器的另一种面貌，即螺钿与百宝嵌及描金工艺结合，显示了他所具备的多方面才能。执壶通高35厘米、长7厘米、宽6.3厘米，锡胎。方口，长颈，弧腹，圈足，腹一侧有上扬弯流，另一侧设曲鋬。通体髹黑漆，壶颈四面以木、云母镶梅花；腹四面以云母镶八哥及茶花、绣球，以松石为叶片，以红玛瑙为蝴蝶。盖顶中部用多彩螺钿嵌缠枝莲纹，纽嵌

图9-143
"江千里式"款嵌螺钿云龙纹漆长方盒
引自《故宫博物院藏文物珍品大系·元
明漆器》，图203

饰五朵梅花图案，流、鋬亦以螺钿满嵌锦纹，四周饰描金缠枝花图9-144。足外底有嵌螺钿篆书"千里"2字方款。英国伦敦维多利亚与阿尔伯特博物馆藏"江千里"款嵌螺钿执壶等与之工艺类似。

据明代高濂《遵生八笺·燕闲清赏笺上》等记述，明代晚期新安方信川、吴中蒋回回所制螺钿器亦颇具声名，惜他们无一例明确可信的作品传世。另，日本东京国立博物馆藏清早期嵌螺钿山水草虫纹方钵，底有"吴岳桢制"螺钿铭，工艺技法与装饰风格模仿江千里，水平亦相当高超。此外，存世清代螺钿器中亦发现有"居业堂"等堂号款，它们应是当时远近闻名的民营漆工作坊。

图9-144
"千里"款螺钿百宝嵌漆执壶
引自《中国漆器全集（5）》，图一八八

9 百宝嵌

以珍珠、玉石、金银、珊瑚、螺钿、象牙等珍贵材料做成嵌件再镶嵌成器的百宝嵌技法，诞生于明末，兴盛于清代，它的发明，是明清漆器工艺的一项重要成就。

百宝嵌是在继承前人金银、玉石、螺钿的镶嵌技法基础上发展而成的，类似工艺可以上溯至西汉时期甚至更早。它得以成为一项独立的工艺技法，始自明代晚期的周翥，当时也称之为"周制""周嵌"等。清代钱泳《履园丛话·艺能》载：

> 周制之法，惟扬州有之。明末有周姓者始创此法，故名周制。其法以金、银、宝石、真珠、珊瑚、碧玉、翡翠、水晶、玛瑙、玳瑁、砗磲、青金、绿松、螺甸、象牙、密蜡、沉香为之，雕成山水、人物、树木、楼台、花卉、翎毛，嵌于檀、梨、漆器之上。大而屏风、桌、椅、

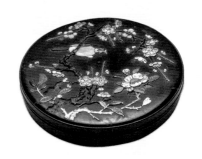

图9-145
"吴门周柱"款百宝嵌花鸟紫檀砚盒及刻款
引自《和光剔彩》，图56

窗槅、书架，小则笔床、茶具、砚匣、书箱，五色陆离，难以形
容，真古来未有之奇玩也。乾隆中有王国琛、卢映之辈，精于此技。
今映之孙葵生亦能之。

在其他明清文人笔记的零散记录中，今人通称的周翥，又有以
"柱""治"或"之"等称之者，如清代邓之诚《骨董琐记》云：

（周）制，一作翥，又作柱，又作之，谓其名，或称周嵌。

周翥生卒年不详，明崇祯年间的《吴县志》卷五十三载：

周治，嘉靖中人。工为诗歌，精于雕镂嵌空，以金玉珠母石
青绿，嵌作人物、花鸟，老梅古干，玲珑奇巧，宛如图画。

据此可知，他约活跃于明嘉靖年间（公元1522～1566年）。

以百宝嵌装饰的画面可分两种，或图像高出地子，隐起似浮雕，或
图像与地子齐平。因原料关系，隐起具有浮雕效果者居多。因百宝嵌需
将各种材质的原料按构图雕刻后镶拼在漆地之上，故雕琢技巧显得异常
重要，髹漆技术反倒退居其次。百宝嵌也可用于紫檀等硬木镶嵌，两者
装饰效果基本相同，技法有一定差异。

台北故宫博物院藏"吴门周柱"款百宝嵌花鸟紫檀砚盒，系清宫旧
藏，内贮一方宣德款歙砚，是目前所知唯一带周翥名款的百宝嵌作品，
极为难得。盒直径13.5厘米、高2.4厘米，平面呈圆形，由盖与身扣合
而成。盖面主要利用黄、褐、绿、红诸染色骨与牙，配以珍珠贝片、乌
木等材料镶嵌出花鸟图案，图中一株蜡梅盘曲向上再右折而下，中央一
只蜡嘴鸟俏立枝干，右侧一枝茶花欹斜而上，部分嵌件已脱落。盒底
以金银丝嵌错篆书"吴门周柱"4字方款图9-145。所饰图案大块拼镶嵌
粘，凹凸起伏，颇具浮雕效果；鸟的羽毛、花瓣与叶片的筋脉等亦精心
雕刻，并以精致小巧的宝石点缀花心等部位，成功刻划出枝干的苍劲、
花瓣的细嫩柔软与鸟的活泼神情。其表里虽皆未髹漆，但可将之视作考

察"周制"百宝嵌漆器特色的重要参考。

现藏故宫博物院的明代晚期百宝嵌花蝶纹漆笔筒，当属"周制"范畴，亦为难得的百宝嵌初创期的佳作。其边长、通高均为15.3厘米，木胎。作委角正方形，直壁，平底。表面及内壁均髹黑色退光漆。筒壁四面以螺钿、白玉、绿松石、寿山石、象牙等镶嵌梅花、海棠花等折枝花卉，并配以姿态各异的蝴蝶翻飞于花木之中。根据花色需要，选用不同质地的嵌料，如染牙的海棠花、黄玉的花瓣和花蕾等，梅花则以不同色彩的玉、石雕出枝干和花瓣，蝴蝶系螺钿片嵌制图9-146。该笔筒采用光素的黑漆为地，花纹的质感愈加突出，选用原料的种类并不多，也无大块贵重材料，但艺术效果甚至超过大多数清代百宝嵌制品。

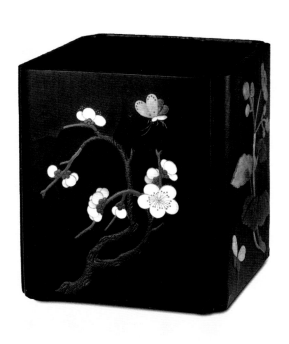

图9-146
明晚期百宝嵌花蝶纹漆笔筒
引自《故宫博物院藏文物珍品
大系·元明漆器》，图205

图9-147
清早期百宝嵌洗象图漆盒及局部
引自《故宫博物院藏文物珍品大
系 清代漆器》，图179

如钱泳所记，百宝嵌技法在清乾隆朝达到炉火纯青的地步。王国琛、卢映之及稍晚的卢映之之孙卢葵生等，均为百宝嵌匠师中的佼佼者。现藏故宫博物院的百宝嵌洗象图漆盒、岁朝图八方盒及"卢葵生制"款雄鸡图漆沙砚盒等皆为难得珍品。百宝嵌洗象图漆盒，长22.5厘米、宽18.3厘米、高7厘米，木胎。盒体呈长方形，由盖及盒身扣合而成，盖面平齐，周缘圆弧，直壁，平底，下接矮足。在羼杂象牙或鹿角碎屑的灰黑色漆地上，盖面以厚螺钿嵌一头白象，象迎面仁立，身躯肥大，头低垂并略左倾，长鼻弧曲。象两侧各站一人，象背立一人，分持长帚、板刷刷洗象身；象右侧地板上置一水缸。人物的衣着以青玉、水晶、红玛瑙嵌成，水缸用绿松石雕出图9-147。其色彩丰富，对比鲜明，所嵌图案造型生动简练，主题突出，所用原料珍贵，且搭配得当，艳而不俗，为清代百宝嵌工艺佳品。

　　百宝嵌雄鸡图漆沙砚盒，系清道光甲辰年即道光二十四年（公元1844年）漆工大师卢葵生监制的漆制文具。其长22.6厘米、宽15厘米、高5.7厘米，木胎。作圆角长方形，由盖、身扣合而成，盖面微弧，直壁，平底。通体以羼杂象牙碎屑的漆沙为地，盖面嵌一幅雄鸡图，两鸡低头觅食，一雄鸡昂首欲啼，并配有山石、菊花。三只鸡分别以白螺钿、红珊瑚、玳瑁拼成，草及菊花的干和叶用绿松石镶嵌，山石、花朵以玉和红珊瑚嵌饰。立墙光素，盒底中心以红漆篆书"卢葵生制"方印式铭图9-148。砚身一侧还有"道光甲辰春日江都卢葵生监制"款识。该盒豪华中见古朴，构图严谨，颇有中国画风范，选料精，雕嵌拼对巧妙，实属佳作。

图9-148

"卢葵生制"款百宝嵌雄鸡图漆沙砚盒

引自《故宫博物院藏文物珍品大系·清代漆器》，图189

百宝嵌因所用原料珍贵难得，寻常人家很少能够享用，因此，后来也有用"窑花烧色"的料器片及特意烧制的瓷片代替宝石、玉石的现象。如其图案设计高雅、镶嵌精到，艺术水平并不低。相反，如果设计低劣俗气，即使珠宝玉石用得再多，也只是珍宝的堆砌，并无多少艺术性可言。

10 款彩

款彩，俗称"刻灰"，指在胎上用漆灰做地子，髹黑漆或其他色漆，在漆面上按构图画出纹样，然后将纹样轮廓内的漆灰剔去，里面再填色漆或色油及金、银箔，形成彩色图画。纹饰内所填漆、油等装饰料，并不与漆地齐平，而是略凹，即漆面略高于纹饰。为了便于雕刻纹样，漆胎不能过于坚实，其中生漆用量不大，而以砖粉、猪血为主，故称为"漆灰"。雕刻时要刻至漆灰处为止，所以被形象地称为"刻灰"。以单一的某种色漆做成的款彩器，一般以所用颜色来命名，如"款红""款绿"等，其中"款红"就是以红漆填入纹样轮廓而成的款彩器。

款彩是明代新创的一项漆工艺技法，明代晚期即已流行。《髹饰录》明代扬明注称："（款彩）阴刻文者，如打本之印版而陷众色，故名。"它的发明，当与雕版印刷有关。款彩制作相对便捷、简单，但其纹饰较为粗犷，适合远观而不宜把玩，所以大都用于装饰大件器物，如高达二三米的多扇屏风往往采用款彩技法制作，另有箱、匣、插屏等品种。款彩屏风以十二扇为常见，多表现山水、楼阁、人物及花鸟等题材，反映"汉宫春晓"、郭子仪祝寿及丹凤朝阳、百鸟朝凤等吉祥内容。有的专为祝寿而特别制作的屏风，一面表现与寿主身份、生平事迹相关的内容，一面书嵌贺词。

安徽博物院藏楼阁园林图漆屏风，即明代晚期款彩漆器代表作。屏风原可能为12扇，已残，每扇宽49厘米、高289厘米，木胎。每扇作长方形，下设两矮足，每扇之间有合页相连，可任意放置。通体髹黑漆为地，以款彩技法表现通景图案：屏心一面刻高墙深宅、楼阁亭台、小桥回廊及作各种姿态的人物；另一面则似一幅游春图，展现峰峦叠嶂、奇花异草及泛舟湖面的人物，颇具中国画韵味。屏心上侧刻博古图，雕鼎、觚、盉、壶等古物，左、右两侧剔刻花草纹、祥云，下部裙板部位刻四季花卉和祥云瑞兽图9-149。它形体大，雕饰典雅华丽，构图严谨，主次分明，所填之彩有黄、红、绿、蓝、白等，色彩斑斓。观其刀法，刚劲流畅，颇具明代徽派版画的特色。

与之类似的款彩漆屏风，目前在国内存世数量不多，欧美地区却并不稀见。明末清初，这类款彩屏风曾广受西方国家的欢迎和喜爱，并经英国东印度公司等之手大量销往欧洲。它们大都12扇，一面刻《汉宫春晓》等图案，楼阁人物错落有致；一面刻花鸟图，花团锦簇，颇具装饰效果。其中以清康熙年间制品居多图9-150。卢芹斋旧藏之康熙款彩汉宫春晓花鸟屏风，12扇，通长480厘米、高275厘米，木胎。通体髹黑漆，屏心为一幅通景花鸟画：旭日当空，5只凤鸟姿态各异，或翔于云间，或栖于树干，皆仰望红日，寓意"丹凤朝阳"；梧桐、怪石、莲花、玉兰、梅花及仙鹤、鸳鸯等点缀其间，繁而不乱，主题突出。屏心四周以花卉、瑞兽及各种博古纹为衬托。该屏风画面气氛热烈，灿然夺目，填彩颜色之多尚属罕见，且搭配得当，集中体现康熙朝款彩漆器的艺术成就。

图9-149
款彩楼阁园林图漆屏风
安徽博物院供图

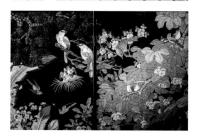

图9-150
康熙款彩汉宫春晓花鸟十二扇屏风
曹勇摄

明、清漆手工业可分为官办和民营两大类。漆器制作得到多位皇帝的高度重视，宫廷漆工场此时重又复兴，建制完整，生产规模大，工艺与装饰引领同期全国漆器生产。民营漆工作坊遍布南北与西东，生产活跃，在大量制作满足当地及周边市场需求的普通日用漆器的同时，一些作坊积极投身高端漆器加工生产，有的还承接官府甚至宫廷交办的定制任务，某些方面工艺水平比肩甚至超过宫廷漆工场。

明代中晚期，江南等地商品经济空前繁荣，漆器的社会需求旺盛，带动苏州、扬州、潮州及山西等地漆手工业生产日益兴旺。清代，历康、雍、乾三朝盛世，社会长期基本稳定，包括漆器在内各类工商业均获得较大发展。1840年鸦片战争后，国门次第洞开，更广阔的海外市场又为中国漆手工业注入新的发展动能，江苏扬州、福建福州及广东阳江等地外销漆器的生产颇具规模。

宫廷漆工场的生产与管理

明初，京外原有的官办工场和作坊绝大多数被废除，本就不多的元代地方官办漆工场也自此关闭。明、清两代官营漆工场，主要体现在明代内官御用监所辖宫廷漆工场及清代养心殿造办处所辖油漆作[1]，它们生产规模可观，产品质量高。清代，亦有相当一部分雕漆、雕填等类漆器交由苏州、扬州等地

[1]据清宫造办处档案记载，雍正及乾隆朝早期时亦有油作、漆作之称，乾隆二十二年（公元1757年）之后将之与木作裁并合一，称"油木作"。参见嵇若昕：《乾隆时期内廷的漆工艺》，载浙江省博物馆编《"中国漆器文化研究的回顾与展望"学术研讨会论文集》，浙江摄影出版社，2017。

制作，其漆器生产受宫廷造办处控制，两者的产品在规制、风格等方面差距不大。

宫廷漆工场工艺水平突出，除用料讲究等客观条件外，更多缘自其荟萃了全国各地的能工巧匠。明代沿袭元代匠户制度，将全国匠户分为轮班、住坐两类，并颁布法令要求他们必须轮班到京服役。洪武十九年（公元1386年），"令籍诸工匠，验其丁力，定以三年为班，更番赴京，轮作三月，如期交待，名曰'轮班匠'。……二十六年，凡天下各色人匠，编成班次，……四年一班，……油漆匠五千一百三十七名，……二年一班，……戗金匠五十四名……一年一班……银硃匠八十四名……"（《大明会典》卷一八九）。这数以千计的各地工匠被安排到都城的漆工场内，他们在此切磋技艺，相互交流借鉴，不仅确保了官营漆工场工艺水平稳定与不断创新、进步，更重要的是，在轮作工匠回到各自原籍后，他们将自京师学到的手艺在家乡传播，有效促进了多地漆工艺水平的整体提升与漆手工业发展。

明成祖朱棣酷爱雕漆，当他获悉张成、杨茂的盛名后立即下旨征召，可惜此时两人均已去世，便把能继承父业的张成之子张德刚召至京城，"面试称旨，即授营缮所副"[1]；而当时与张德刚"争巧"的包亮，"宣德时亦召为营缮所副"（万历《嘉兴府志》）。永乐十九年（公元1421年）迁都北京后，宫廷漆工场随即建于皇城内的果园厂，并继续从全国征调优秀工匠。张德刚、包亮等南方漆工进入果园厂，充实了宫廷漆工场的生产力量，也有助于永乐、宣德时期宫廷雕漆工艺面貌的确立。

还需提及的是，当时京师宫廷漆工场内尚有不少云南籍漆工。明代沈德符《万历野获编》卷二十六载："元时下大理选其工匠最高者入禁中，至我国（明朝）初收为郡县，滇工布满内府，今御用监供用库诸役

[1]《明史·职官一》卷七十二："工部……所辖营缮所，所正一人（正七品），所副二人（正八品），所丞二人（正九品）。……（洪武）二十五年置营缮所（改将作司为营缮所，秩正七品，设所正、所副、所丞各二人，以诸匠之精艺者为之）。"

皆其子孙也，其后渐以消灭。"嘉靖朝时仍然如此——《万历野获编》还提道："嘉靖间，又敕云南拣选送京应用。"这批滇工的加入，直接推动明代晚期宫廷雕漆工艺面貌出现巨大变化。

清宫廷造办处所辖油漆作亦融汇各地高手，南北匠役皆有。据现存内廷档案记录可知，这里的南匠分三类，一类为籍隶内务府、永不归南的"抬旗南匠"，一类为年老放回原籍的"供奉南匠"，一类为因某种制作任务而临时招募进京、任务结束后回原籍的"传差南匠"，他们由"广东、江西、苏州等处钞官及织造官员拣选好手匠人送赴来京应艺"[1]。雍正年间见诸记录的南匠中，"洋漆匠"李贤、"洋金匠"吴云章等属于"供奉南匠"，"彩漆匠"孙盛宇、王维新、秦景严等则为"传差南匠"[2]；他们在雍正九年（公元1731年）因"仿洋漆活计"而得到雍正皇帝的赏银[3]。就是在这次封赏中，被称作"家里漆匠"的北匠王四、柳邦显等人也获得了数目不等的奖励。南北匠共同完成一项任务，从而相互交流、相互促进。当然，当时从外地征召的皆漆工高手，北匠中大都为学徒或经学徒而成长起来的漆工。乾隆三年（公元1738年），内务府大臣海望因"现有之南匠不敷应用"，特奏请乾隆皇帝命令各地给予支持，其中明确建议由淮安榷关监督唐英遴选两名漆匠，还提出在"包衣三旗佐领内管领下苏拉挑补五十名以为学徒"[4]。

[1]中国第一历史档案馆，香港中文大学文物馆编《清宫内务府造办处档案总汇（8）》，人民出版社，2005，第255—256页。
[2]嵇若昕：《乾隆时期内廷的漆工艺》，载浙江省博物馆编"中国漆器文化研究的回顾与展望"学术研讨会论文集》，浙江摄影出版社，2017。
[3]中国第一历史档案馆，香港中文大学文物馆编《清宫内务府造办处档案总汇（5）》，人民出版社，2005，第49页。
[4]中国第一历史档案馆，香港中文大学文物馆编《清宫内务府造办处档案总汇（8）》，人民出版社，2005，第255—256页。

京外一些漆工高手被征召到北京，还有不少佼佼者留在当地，他们受各地督抚、织造、监督等官员指派完成宫廷造办处转来的各式"活计"，特别是乾隆朝中后期，这类任务越来越多，他们实现了宫廷造办处功能的延伸，也确保宫廷漆器的质量居同期高水平之列。

宫廷漆工场的生产，围绕着满足宫廷各类需要而展开，甚至皇帝本人也经常下达各式生产任务。现存清宫造办处档案，从雍正元年（公元1722年）直至清朝覆亡皆较为完整，其中涉及雍正、乾隆父子关于漆器的设计、制作及"收拾"（修复、改制、重髹见新等）方面的谕旨数目繁多，甚至有的内容十分细致、具体。他们的参与，促进了漆工艺的创新和发展。经统计，乾隆在位的前十年里给予油漆作的各类谕旨数量较多，此后逐渐减少，乾隆四十年（公元1775年）以后，似乎乾隆本人对漆器热情下降，对油漆作的关注远不如如意馆、画院处、珐琅作等，相关漆器活计大都发往苏州等地。

发展历程

据现有研究成果，明、清两代中国漆工艺大体可分为以下六个发展阶段：

第一阶段，明洪武至宣德年间（公元1368～1435年），全面继承与发展宋元漆工艺，于宣德后期逐渐确立自身时代风格与特色。

明王朝全面继承元代匠户制度。洪武二年（公元1369年）颁布律令："凡军、民、医、匠、阴阳诸色户，许各以原报抄籍为定，不许妄行变乱，违者治罪，仍从原籍。"（《大明会典》）就这样，包括漆工在内的广大工匠仍操旧业，他们的后人也承继祖业，原有工艺传统得以完整保留下来。加之饱受元末战争摧残的社会经济尚在恢复中，这一时期漆器基本延续元代工艺风格。

明太祖朱元璋对生漆及漆器生产颇为重视，立国之初就曾多次通令各地广植树木，除桑、枣、柿等之外，同属经济作物的漆树也位列其中。例如，洪武二十四年（公元1391年），朱元璋亲自下令在都城南京的朝阳门外钟山之麓，"种桐、棕、漆树五十余万株，岁收桐油、棕、漆，以资工用"（《江苏省通志稿大事志》卷二十二）。这一中央政府所辖漆园，有助于南京地区官营漆工场的原料就近供给[1]。

明初，包括漆器在内的各类皇室用品皆由设在都城南京的御用监专司造办。御用监下设漆工场，据永乐二年（公元1404年）永乐皇帝颁赐日本国王及王妃的礼单记录结合现存实物分析，其产品以雕漆、戗金漆器为主。

迁都北京后，永乐皇帝在皇城内的果园厂设立漆工场，不仅扩大了原有规模，还从全国各地广征名匠，大量生产雕漆及填漆漆器。张德刚、包亮两位嘉兴漆工名匠先后进入果园厂，并任营缮所副之职，主持漆工场生产，故永乐、宣德年间剔红等类漆器呈现元代嘉兴西塘漆工艺的面貌与特色。与此同时，雕漆、填漆、螺钿、戗金等工艺也获得一些可喜的新进展、新成就，使中国漆工艺又创历史新高峰。

与此同时，民营漆手工业也在恢复和发展中，而且由于各地不再设官办漆工场，民营漆工作坊有了更多自由发展的机会。目前存世的诸多无款的明代早期漆器，当大都出自散布各地的民营漆工作坊。它们亦多延续宋元以来的工艺传统，与当时官作风格近似，但装饰更显随性洒脱。

第二阶段，明正统至正德年间（公元1436～1521年），承上启下，缓慢发展。

不知何故，宣德以后的正统、景泰、天顺、成化、弘治、正德六朝总计80余年间，署款的明代宫廷漆器突然全面消失。这或许与最高统

[1]明代王恕《同南京吏部等衙门应诏陈言奏状》："南京朝阳门外漆园，原设百户二员、甲军一百余名，每三年一次行取。直隶庐州府人匠二十名到园开漆，所得漆不过二百斤。"（《王端毅奏议》卷六）此虽为成化末期事，但亦可推知这一漆园的生漆产量有限。

治者对漆器的重视程度不够，以及兴趣点转变有关——这一时期的景泰掐丝珐琅（"景泰蓝"）、成化斗彩与青花瓷器等皆声名显赫，成就突出。虽然漆器上不再署款，但估计宫廷漆器的生产并未停顿。前一阶段的工艺技法、装饰风格此时仍有部分保留，但开始出现一些变化，为嘉靖、万历年间新风格的确立奠定了基础。

据存世漆器实物可知，今甘肃东部的平凉也生产剔红类雕漆制品，美国国立亚洲艺术博物馆、英国大维德基金会等收藏的署"弘治二年平凉王铭刁""平凉王琰刁"一类款识的剔红器，显示弘治年间这里的雕漆工艺具备相当高的水准。

故宫博物院等收藏的这一时期云南雕漆实物，以及部分文献记述，则显示当时云南地区雕漆等门类漆器生产又获进一步发展。以宋代雕漆及永乐、宣德雕漆为标准，明人对其评价不高，其中高濂《遵生八笺·燕闲清赏笺上》载：

> 云南以此（雕漆）为业，奈用刀不善藏锋，又不磨熟棱角，雕法虽细，用漆不坚，旧者尚有可取，今则不足观矣。

沈德符《万历野获编》亦记述了时人的类似评价。然而，它们能够作为贡品进入宫廷，自然有相当可取之处。现存这批明中期云南雕漆作品，确实髹漆较薄，漆色较灰暗，构图繁密，有堆砌之嫌；但特点鲜明，所用刀法与滇南和大理地区石雕、木雕有诸多相同之处，所刻内容多取材当地各种动植物，甚至还表现螳螂、蚂蚱、蜥蜴、蛙等罕见内容[1]，乡土气息及当地风情浓郁。即使龙一类常见题材，亦富鲜明地方特色。

江阴夏彝墓成化年间所制戗金人物花卉莲瓣盒的发现，反映出江南地区戗金漆器生产颇为兴盛，且更多延续前期工艺手法。

第三阶段，嘉靖、隆庆、万历年间（公元1522～1619年），漆手工

[1] 李久芳：《明代漆器的时代特征及重要成就》，《故宫博物院院刊》1992年第3期。

业获得大发展，工艺面貌与永乐、宣德年间迥异，以装饰繁缛细腻、工巧华丽为特色。

此时社会长期稳定，商品经济空前活跃，文化繁荣，同时全国上下都充斥着奢侈享乐的风气，全社会对高档漆器的需求迅速扩大。嘉靖四十一年（公元1562年）实行匠役制度改革，一改成化年间出台的愿出银者出银、不愿出银者依旧轮班的双轨做法，对轮班匠一律征银。以银代役，包括漆工在内的广大工匠可自由从事工商业，人身束缚大大削弱，生产积极性被激发，劳动生产率大幅度提升。这些都促进了明代民营漆手工业的快速发展，并形成不同的生产体系。江浙一带雕漆、螺钿及百宝嵌，徽州雕漆，福建莆田、广东潮州、浙江东阳的木雕金漆等，皆在此时迅速兴起。与此同时，随着地理大发现后国际航线的开辟，中国漆器通过海上贸易大规模销往欧洲，真正进入了全球贸易网络。

宫廷漆工场这时也重焕活力。雕漆仍是主流产品，受所谓"云雕"影响，刀法细密遒劲，雕刻不再藏锋，磨工很少，棱角毕现；大都表面漆层较薄，与以往肥厚的风格判然有别。装饰题材富有宗教气息，特别是嘉靖朝漆器道教色彩浓郁；吉祥图案流行，寓意吉祥的文字被巧妙嵌饰于图案中，别开生面。描金、雕填等工艺，这一阶段也取得可喜成就；新创款彩及百宝嵌技法，更是影响深远。

还需指出的是，中国现存唯一一部漆工专著《髹饰录》即诞生于此时，它由徽州新安名漆工黄成于隆庆年间（公元1567～1572年）写就；稍后的天启年间（公元1621～1627年）又由嘉兴名漆工扬明为之笺注。

第四阶段，明泰昌至清顺治年间（公元1620～1661年），全国漆器生产衰落，漆工艺发展陷于停顿，整体艺术风格仍保持嘉靖、万历时期特点。

不断发生的天灾人祸，伴随而来的各地农民起义此起彼伏，风起

云涌，明王朝处于风雨飘摇之中。公元1644年，明崇祯皇帝在起义军攻陷北京时被迫自缢。清兵入关后，"扬州十日""嘉定三屠"等浩劫，对江南地区的社会、经济、文化造成严重破坏。社会长期动荡，民不聊生，经济凋敝，全国漆手工业发展也受到严重影响，江南等地漆器制作甚至濒于停顿。至清顺治朝末年，官办漆工场及南方多地漆手工业仍在恢复中。

第五阶段，清康熙、雍正、乾隆年间（公元1622～1795年），漆器生产全面恢复并获新进展，工艺水平进一步提升，装饰题材内容丰富，手法多样，造型复杂多变，而且大型作品数量激增，形成华丽精巧、细腻谨严的时代新风貌。

康熙年间（公元1662～1722年），特别是平定三藩后，社会趋于稳定，全国漆手工业得以高速发展。此前的顺治二年（公元1645年），清王朝废除匠籍，以雇募制度替代匠籍制度，进一步激发了包括漆工在内的广大手工业者的生产积极性。康熙之后的雍正、乾隆两代皇帝对漆器颇为重视，漆器生产愈发兴盛。当时宫廷漆器生产主要集中在北京及苏州、扬州等地，在穷工极巧、精益求精的大背景下，器形出奇、出新，装饰突出多种技法结合，艺术风格呈现多样化特点。出于帝王本身审美及好恶等原因，康熙、雍正、乾隆三朝的漆器生产重点有所差别：除宫殿建筑、卤簿仪仗等大量采用罩金髹一类工艺外，康熙年间以嵌螺钿、填漆、戗金为重点品种；雍正一朝（公元1723～1735年）仿洋漆、描金、彩漆描金、瓷胎漆及多种工艺相结合的漆器颇为流行；乾隆年间，除延续前代大部分品种外，雕漆及百宝嵌等工艺获得重大发展[1]。

民营漆手工业在此期间也取得一批可喜成就，扬州卢映之的漆沙砚、福州沈绍安家族的夹纻胎（脱胎）漆器、贵州大方皮胎漆器等，至今仍具广泛影响。各地民营漆工作坊面向市场组织生产，苏州、扬州、

[1]朱家溍：《清代漆器概述》，载《中国漆器全集（6）》，福建美术出版社，1993。

广州、徽州等地还积极拓展欧洲市场，对欧洲漆工艺发展起到巨大促进作用。

第六阶段，清嘉庆至宣统年间（公元1796~1911年），漆手工业发展陷入低潮，特别是宫廷造办处漆工场衰退明显。

嘉庆一朝，社会矛盾已相当尖锐，经济发展长期停滞，国内漆器市场需求增长缓慢。嘉庆帝崇尚节俭，不仅传办活计不多，还裁减宫廷造办处经费，裁削工匠，宫廷漆器生产虽在延续，但衰落之势已不可避免。从道光二十年（公元1840年）开始，清廷内忧外患不断，战乱经年不息，特别是道光三十年底爆发的太平天国运动历时14年之久，席卷大半个中国，给江南地区漆器生产造成毁灭性打击，甚至出现了雕漆技法于光绪年间（公元1875~1908年）失传的窘况。更可悲的是，光绪二十年（公元1894年）九月，为筹备慈禧皇太后六十大寿庆典，内务府行文粤海关成做"螺钿漆盘四百件"，然而今天检视发现这批呈贡的螺钿漆器竟然为琉球制品[1]！想来，清末广东地区的螺钿漆器生产与工艺已严重衰退，粤海关监督也只能如此应付了事。

国家财政左支右绌，包括漆器在内的所有宫廷制品的生产日渐萎缩，工艺水平全面退步。民间漆工艺也是如此，仅有扬州卢葵生百宝嵌及福州沈氏夹纻胎、潍坊嵌银丝漆器等很少几个亮点。

这期间，清王朝被迫改变长期奉行的闭关锁国政策，变广州一口通商为多口通商，上海等地迅速崛起。局势逐渐平稳后，这些通商口岸周边地区的民营漆手工业陆续恢复，不少作坊的漆器生产转向以外销为主，行业内称之为"洋庄"，扬州等地漆手工业甚至有过短暂的繁荣，但整体工艺水平偏低。

[1]李久芳：《异彩纷呈的清宫漆器》，载《故宫博物院藏文物珍品大系·清代漆器》，上海科学技术出版社、商务印书馆（香港）有限公司，2006。

漆器生产中心

明、清两代，漆器生产遍及各地，不仅东南沿海及京畿地区规模可观，就连一些僻远之地也有颇多出人意料之处。例如，甘肃、云南等地雕漆工艺颇具水准，贵州大方漆器曾大规模进贡宫廷，等等。在长期发展过程中，扬州、福州等部分地区逐渐形成自身工艺特色，拥有一种或数种具有市场号召力的优势产品，有的已具较强的品牌效应。此外，山东潍坊嵌银丝漆器、湖南浏阳彩绘漆器、四川成都推光漆器等皆有一定声誉，有的一直兴盛至20世纪二三十年代。

明清时期，杭州、嘉兴及江西吉安等宋元时期漆器生产重镇大都持续繁荣发展。为《髹饰录》逐条注释的明天启年间名漆工扬明，与元末明初漆工大师张成、杨茂及在果园厂明宫廷漆工场当差的张德刚、包亮等人，皆嘉兴西塘同乡，他本人亦精通漆艺，估计西塘一带悠久的漆工艺传统至明代晚期一直未曾中断，甚至还有所发展。

1 扬州

明、清两代的扬州，有长江、运河水运之便，人文荟萃，工商业发达。扬州漆器工艺涉及雕漆、螺钿、百宝嵌等诸多门类，逐渐形成以雕嵌为突出特色的扬州漆器风格，名匠大师辈出。产品种类繁多，以雕嵌家具、文房用品等声名最为显赫。文人士大夫深度参与这里的漆器制作，许多作品颇具文人雅趣。此外，扬州漆工艺还与当地书画、玉雕、竹刻等艺术门类广泛交流，相互借鉴——百宝嵌得以诞生在扬州，即与这里高度发达的玉雕业密不可分。

活跃在扬州的漆工大师，成就最高也最具影响力的当属周翥、江千里及卢映之、卢葵生祖孙二人，正如王世襄《扬州漆器》一诗中所言："钿螺巧点江千里，沙砚精博卢映之。"其他见诸文献的名匠还有王国

琛、"夏漆工"、王世雄等人。

周翥首创百宝嵌技法，开风气之先，带动了扬州漆器雕嵌特色的形成和发展。明代高濂《遵生八笺·燕闲清赏笺上》中称：

> 又如雕刻、宝嵌、紫檀等器，其费心思工本，亦为一代之绝，但可取玩一时，恐久则胶漆力脱，或匣有润燥伸缩，似不可传……况今之镶嵌，在在皆是也，与周初制，何天渊隔也，价亦低下。

他批评他所见到的百宝嵌产品的工艺水平与周翥之作相差甚远，但也从另一侧面说明万历年间前后扬州一带仿制所谓"周制"百宝嵌已蔚然成风。清嘉庆、道光年间，卢葵生又将这一工艺传统进一步发扬光大。

康熙至乾隆年间的卢映之，为漆器制作名家，以恢复传统的漆沙砚工艺而名载史册。乾隆时大诗人袁枚曾诗赞卢映之漆器，称"卢叟制器负盛名""星回于天器始成，传之子孙价连城"，惜存世可信的卢映之漆器作品极为罕见。卢映之孙卢葵生（？～公元1850年），名栋，字葵生，活跃于嘉庆、道光年间，他将祖传漆艺推陈出新，成就斐然。据长北统计，海内外各机构收藏的卢葵生款漆器有60余件，以漆砚盒与漆沙砚数量最多，另有茶壶、臂搁、花架等，皆文房用具或小件漆玩。它们"在嵌、雕、刻、钩、描上做清淡文章，代表了清晚期文人的审美，对于扬州漆器文人风格的形成起到了至关重要的作用"[1]。坐落在扬州钞关门埂子街达士巷的卢氏漆工作坊，约始于乾隆年间。因声名远播，卢氏作坊产品当时即被大规模仿制，以至于不得不"打假"，其防假冒的声明至今尚存[2]。

江千里，字秋水，明末清初人，他长期生活在扬州，在这里他将薄螺钿加金银平脱工艺推向极致。嘉庆《扬州府志》载：

[1]长北：《扬州漆器史》，江苏人民出版社，2017，第114页、131页。

[2]王世襄、袁荃猷：《扬州名漆工卢葵生和他的一些作品》，《文物参考资料》1957年第7期。

又有江秋水者，以螺钿器皿最精工巧细，席间无不用之。时有一联云"杯盘处处江秋水，卷轴家家查二瞻"。

时人将江千里与名画家查士标（字二瞻）并列，对其螺钿器极为推崇，故扬州当地及周边地区仿造之风颇盛。及至清代，扬州螺钿漆器制作依然势头不减，水平参差不齐，有的清代前期作品甚至可与江千里之作媲美，部分还曾贡进宫廷。

因高超的漆工艺水平，清代扬州地区曾大量承制宫廷所用各类漆制家具，居各地进贡数量之首[1]。据留存至今的两淮盐政贡单可知，扬州所制家具包括宝座、床、几、案、桌、榻、鼓墩、屏风等。扬州亦同时贡进盒、盘、香筒、唾壶等日用漆制器具，但数量相对较少。扬州地区漆工艺得到乾隆皇帝高度肯定，认为有的已大大超越清宫造办处，例如，乾隆三十四年（公元1769年）四月，他在阅览"花神庙雕各样花卉彩漆供桌"的画样后，下谕旨明确"交扬州做"，并指出"如京做，不免糙"[2]。更重要的是，乾隆年间扬州一带漆手工业不仅工艺水平高，而且从业人员具备一定规模，各种原材料齐备、充裕，行业内分工细致，产业化程度和生产效率均很高[3]——乾隆三十八年十月六日两淮盐政李质颖的奏折显示，他于"六七等月接奉内务府大臣寄信，奉旨交办景福宫、符望阁、萃赏楼、延趣楼、倦勤斋等五处装修……今已办有六七成，约计明岁三四月可以告竣"[4]。对照今紫禁城内现存实物，其

[1]长北：《扬州漆器史》，江苏人民出版社，2017，第73页。

[2]中国第一历史档案馆、香港中文大学文物馆编《清宫内务府造办处档案总汇（32）》，人民出版社，2005，第617页。

[3]闵俊嵘：《符望阁漆器髹饰工艺初探》，载湖南省博物馆编《湖南省博物馆馆刊（第十四辑）》，岳麓书社，2018。

[4]闵俊嵘：《符望阁漆器髹饰工艺初探》，载湖南省博物馆编《湖南省博物馆馆刊（第十四辑）》，岳麓书社，2018。

内含迎风板、挂檐板、藻井等多项任务，涉及嵌螺钿、雕漆、百宝嵌等多种工艺，绝对是一项大工程，但短短十来个月时间即可完成，即使放在今天也相当困难。

支撑扬州漆手工业繁荣的主要是本地及周边市场。清代扬州盐商富甲天下，各地富商也云集扬州，使这里高端漆器需求十分旺盛。鸦片战争后，扬州部分漆工作坊产品转型，以"洋庄货"为主，直至清王朝覆灭，这里的漆器生产一直保持相当规模。

2 苏州

明清时期，苏州在全国经济格局中的地位更为显要，其承担的税赋长期居全国首位，早在明代初年即有"财赋甲南州，词华并西京"之誉（明代高启《吴趋行》）。苏州不仅财力雄厚，工商业同样高度繁荣，丝棉纺织、玉雕、木作、印刷等多项产业独步全国。漆手工业也不遑多让，工艺水平极高，成为当时享有全国盛誉的重要漆器生产基地之一。

据文献记载，明代苏州漆器生产相当活跃，并涌现一批漆工名匠，有姓名可考者即包括杨士廉、蒋回回等多人。其中，杨士廉"斩（斫）琴、雕漆亦皆能之"（明代刘璋《明书画史》）。明代中晚期的蒋回回，以仿日本漆器闻名。明代高濂《遵生八笺·燕闲清赏笺上》：

> 近之仿效倭器，若吴中蒋回回者，制度造法，极善模拟，用铅钤口，金银花片蚴嵌树石，泥金描彩，种种克肖，人亦称佳。但造胎用布稍厚，入手不轻，去倭似远。

此外，明代早中期名漆工杨埙，原籍苏州，虽然他作为"军匠"长期在北京生活，但他之所以能够借鉴日本莳绘又有所创新，与其家学渊源是分不开的。明代陈霆《两山墨谈》称杨父曾赴日本学习，杨埙从其

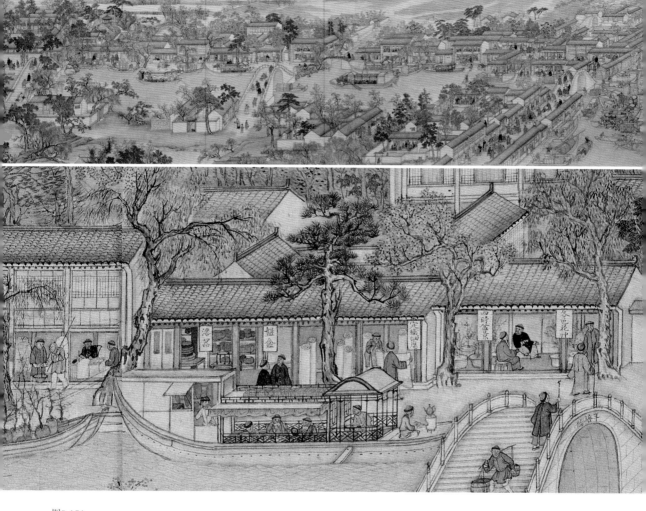

图9-151
徐扬《姑苏繁华图》局部 辽宁省博物馆供图

父习之；明代张岱《夜航船·倭漆》等记杨埙被派往日本学习漆艺，或自日本归来的工匠处习得日本莳绘。现存文献记载虽有抵牾，但无论如何，杨埙必然深谙祖传技艺，自身工艺水平相当了得，否则绝不可能安排他学习日本莳绘，他也难以取得如此高的成就。明代晚期发明百宝嵌的苏州吴县籍名匠周翥，也当与杨埙有类似背景。明代苏州地区漆工艺水平之高，从中可略见一二。

　　清代，苏州地区漆手工业生产规模及工艺水平更显突出。清代徐扬于乾隆二十四年（公元1759年）完成的《姑苏繁华图》卷，图写当时苏州阊门一带市井风貌，其中有关油漆及漆器的店铺竟多达5家，与同大众日常生活紧密相关的蜡烛店铺的数量相当，甚至比酒坊还多出一家[1] 图9-151。清代苏州"漆作店铺业"行业组织——性善公所，成立于道光

[1]范金民：《清代苏州城市工商繁荣的写照——〈姑苏繁华图〉》，《史林》2003年第5期。

十七年（公元1837年），参与的漆工作坊、漆器铺及漆工等达七八百人之多[1]。而且，苏州地区漆工艺长期保持着顶尖水准，不仅向宫廷大批量贡进漆器，还长期通过清宫造办处承接皇帝交办的漆器制作和修补任务，使苏州成为清宫造办处以外最大、最重要的宫廷御用漆器制作与日常维护中心。

现藏故宫博物院的黑漆描金山水图香几，背面一侧尚贴有当年的贡签，签上墨书"乾隆四年八月初十日，李英进，苏漆菱花式香几一对"字样，可明确其为苏州地区制品。该几几面边长27.3厘米、通高34.7厘米，木胎。几面作曲边委角方形，束腰，三弯腿，底附托泥，束腰下设云头牙板。通体髹黑漆为地，几面以描金技法表现江南月夜景色，图中山水相间，拱桥相连，楼阁错落，宝塔耸立，一派静谧迷人景象；束腰、牙板及腿足等处饰描金缠枝花卉纹样图9-152。几面所表现的山石纹

[1]道光十七年（公元1837年）"漆作业创建性善公所伙友捐助姓名碑"，见苏州历史博物馆、江苏师范学院历史系、南京大学明清史研究室编《明清苏州工商业碑刻集》，江苏人民出版社，1981。

图9-152
黑漆描金山水图香几
引自《故宫博物院藏文物珍品大系·清代漆器》，图112

样，先髹紫红色漆，再采用晕金技法勾描，较之单一的描金技法更显色彩丰富，更具立体效果，系统展现了雍正、乾隆时期苏州描金漆器工艺的杰出成就。

清宫造办处档案显示，从乾隆朝初期开始，苏州即已承接宫廷造办处下达的漆器生产任务。例如，乾隆二年二月，乾隆皇帝令苏州织造海保制作香色地五彩西番莲纹小碗、大碗、五寸盘和六寸盘等类漆器800余件，供慈宁宫花园、佛堂等处使用；当年八月，做好的350件五寸盘和200件六寸盘就已交到北京[1]，当时苏州地区漆手工业实力之强可见一斑。此后，苏州织造又陆续承担了雕漆、填漆及金漆、彩漆、"洋漆"等门类御用器具的制作或改做任务，其中雕漆的业务量最大，以各式盒（匣）、盘、碗、花瓶和香几的数量最多，还有如意、笔、笔筒、香炉、唾壶、宝座、案、椅及剑架等，种类浩繁。清宫旧藏清代漆器中相当一部分产自苏州地区，但目前仅有部分可结合档案记述予以确认，其中包括故宫博物院所藏剔红海兽纹圆盒图9-153、剔彩大吉宝案图9-154、剔彩百子晬盘（图9-89，见P283）等雕漆作品，它们构图复杂但不失精致，具有乾隆朝苏州雕漆工艺的显著特点[2]。

图9-153
乾隆剔红海兽纹圆盒
故宫博物院供图

[1]中国第一历史档案馆，香港中文大学文物馆编《清宫内务府造办处档案总汇（7）》，人民出版社，2005，第207—208页。

[2]杨勇：《乾隆朝苏州织造成做宫廷御用漆器的初步研究》，《故宫博物院院刊》2011年第4期。

图9-154

乾隆剔彩大吉宝案及刻款

引自《故宫博物院藏文物珍品大系·清代漆器》，图28

据清宫造办处档案记录可知，乾隆帝下旨将部分宫廷漆器发往苏州收拾修补始于乾隆三年（公元1738年）。乾隆三十年后，这类工作更为寻常，特别是那些难度较高的磕缺修补和另漆里（底）工作，以及"京中匠役"不能完成的，大都交办苏州完成[1]。乾隆朝中晚期，苏州雕漆等类工艺水平要明显超越清宫造办处，甚至造办处自身也认为其"活计不如苏州漆饰精细、节省"，建议将《甘珠尔》经所用216块雕朱漆填金经板及经簾等交苏州织造处成做，并得到乾隆皇帝的许可[2]。乾隆皇帝对苏州漆工艺赞赏有加，曾于乾隆三十九年专门为苏州制作的菊瓣式朱漆盘赋诗一首。在这首名为《咏仿永乐朱漆菊花盘》的诗中，他赞叹道"吴下髹工巧莫比，仿为或比旧还过"，并命人将之刻于漆盘之上（图9-13，见P207）。从一定程度上讲，苏州地区漆工作坊已成为清宫造办处漆作的重要组成部分。

乾隆之后的嘉庆、道光两代皇帝皆崇尚节俭，对宫廷造办处多有裁削，苏州地区贡进漆器及承接宫廷造办处的制作任务数量大幅度下降，但民间漆器生产一直在延续。咸丰十年（公元1860年），太平军攻陷苏州，苏州漆手工业遭受重创，甚至出现了雕漆技艺失传的尴尬局面。待局势稳定后，苏州民营漆手工业有所恢复，但已大不如前。

3 南京

明初定都南京后，南京原居民结构有了大幅度调整，明政府将许多富户迁往云南、江北等地的同时，又从全国范围内调集工匠与富户来京，其中当包括一定数量的漆工。宫廷所辖御用监漆工场，负责各类宫廷漆制用品的生产，产品以雕漆、戗金漆器为

[1]杨勇：《乾隆朝苏州织造成做宫廷御用漆器的初步研究》，《故宫博物院院刊》2011年第4期。
[2]中国第一历史档案馆，香港中文大学文物馆编《清宫内务府造办处档案总汇（30）》，人民出版社，2005，第583—584页。

图9-155
雍正剔红云龙纹屏风式宝座
《中国漆器全集（6）》，图二〇四

主，工艺水平居全国领先地位，且规模可观，也带动了南京地区民间漆手工业的繁荣发展。

明王朝迁都北京后，南京作为两京之一的留都，政治地位下降，各类官营手工业规模大幅萎缩[1]，原御用监漆工场至少在成化、弘治年间还在延续生产，所制戗金、描金等类漆器运至北京供宫廷使用[2]。南京的经济地位此时却更显突出——"天下财赋出于东南，而金陵为其会"（明代丘濬《大学衍义补》）。而且，借助水陆交通等方面优势，南京地区的纺织、印刷等民间手工业发展迅速，并形成一定优势，漆器生产及原材料与制成品的贸易也是如此。甚至明代中期苏州等府及设在成都的四川布政司年例供应的生漆等物资，"多是差人赍价前来南京收买"（明代王恕《同南京吏部等衙门应诏陈言奏状》）。明晚期的《南都繁会图》，描绘了南京南市街到北市街一段的市井生活景象，图中共出现幌子招牌109种，其中即包括"漆盒""大生号生熟漆"两种，展现当年南京漆器生产与商品交易的盛况。不过，因资料匮乏，明代南京地区民间漆器产品的具体面貌还有待廓清。

清代南京官营纺织业极为发达，地位突出，雕版印刷、折扇、皮作等民间手工业亦颇为兴盛，但漆器生产情况目前尚不清晰。清宫造办处档案记录显示，故宫博物院藏雍正剔红云龙纹屏风式宝座，为雍正七年（公元1729年）七月时任江宁织造的隋赫德所贡进的"雕漆五龙宝座"[3]。宝座长231厘米、宽125厘米、通高108厘米，作矮床式，上设三屏风式背围。通体髹朱漆，背围两面雕云龙纹，牙板及腿足刻波浪海兽，座面上饰戗金海水团龙纹图9-155。其形体硕大，雕工细腻，颇有牙雕工艺效果，从中可窥见雍正时期南京地区雕漆工艺的杰出水平。而这期间的宫廷造办处仅有制作

[1]明代王世贞《弇山堂别集》卷九九："工部尚书章拯等言南京工部每年造运供应器皿虽额数三千六百件……"据此可知明中晚期南京官营手工业的规模已与明初不可同日而语。

[2]明代王恕《论拨船事宜奏状》："查得南京工部起运上用戗金描金象砟红膳盒等件，俱用黄罗销金袱子黄绒绳索及柜桶装盛……"（《王端毅奏议》卷六）。另，弘治十五年（公元1502年）八月，南京监察御史余敬等上疏，内称"南京工部造朱红漆器等项计用料价银万四百余两"（《大明孝宗敬皇帝实录》卷一百九十）。

[3]中国第一历史档案馆、香港中文大学文物馆编《清宫内务府造办处档案总汇（4）》，人民出版社，2005，第199—200页。

剔红小圆盒等产品的记录，似乎还不能生产如此大型的雕漆作品。此外，与这一雕漆宝座同批贡进的漆器，还包括"仿洋漆万国来朝万寿围屏""仿洋漆甜香炕椅靠背""仿洋漆云台香几""仿洋漆百步灯"等，表明南京地区仿洋漆漆器生产亦颇为兴盛。

4 福州

元末战乱对福州一带影响不大，入明后，这里旧有的雕漆等类漆器的生产当在持续，并直至清代早期仍保持较高水平[1]。但受目前资料所限，我们对明、清两代福州漆手工业的了解还主要局限在清代夹纻胎漆器、仿洋漆及木雕金漆方面。

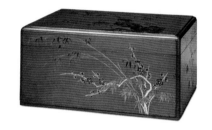

图9-156
沈绍安制彩绘描金花鸟纹长方盒
引自《中国漆器全集（6）》，图一七〇

福州当地称"脱胎"的夹纻胎漆器最负盛名，几乎成为福州乃至福建漆器的代名词。它兴起于清乾隆年间，源自当地漆工名匠沈绍安（公元1767～1835年）对传统夹纻胎工艺的复兴和创新。现藏故宫博物院的彩绘描金花鸟纹长方盒，内贴书"福建福州府工人沈绍安制"字样的黄色签条，应系当年贡进宫廷时所留，为现存不可多得的可信的沈绍安漆器作品。其长32厘米、宽15.6厘米、高11厘米，器表鬃橙黄色漆，上用红、淡紫、浅绿、银灰等色漆勾勒梅花、月季、竹等花木及山石、锦鸡等纹样图9-156。可惜该盒为木胎，尚不足以反映沈氏夹纻胎工艺的面貌。

沈氏"脱胎漆器"能够誉满天下，有赖于其子孙将其发扬光大，不仅工艺继续创新发展，漆器生产、

[1]明末清初的李渔在其《闲情偶寄·器玩部·制度第一》"箱笼箧笥"条中曾提及："游三山（福州），见所制器皿无非雕漆，工则细巧绝伦，色则陆离可爱，亦病其设关键之地难免赘瘤。……工师告予曰：'八闽之为雕漆，数百年于兹矣。'……工师为谁？魏姓，字兰如，王姓，字孟明。闽省雕漆之佳，当推二人第一。……"

[1]郑朝铨：《沈氏漆艺世家
传略》，《福建工艺美术》
1986年第3期。

品牌推广和商品销售等方面也都取得了可喜成绩。清代晚期，沈氏漆器曾多次作为贡品进献宫廷图9-157、9-158、9-159，并深得慈禧太后赞赏，沈绍安之孙沈正镐、沈正恂二人还因此获得封赏[1]。与此同时，沈氏漆器在国际博览会上屡获殊荣，产品也愈发畅销海内外。

图9-157
沈正镐制金漆桃盘及印款
上海博物馆供图

图9-158
恂记绿漆墨彩松下问童子长方盒
引自《中国漆器全集（6）》，图八四

图9-159
沈氏黄漆佛手式花插
引自《中国漆器全集（6）》，图八七

　　沈氏家族的示范效应，加之福建当地政府的鼓励与支持，福州漆手工业迅猛发展，民营漆工作坊遍地开花，光绪六年（公元1880年）就达到40多家，本金1.3万银圆，年产值3万多银圆，到宣统二年（公元1910年）仅出口额即达3.15万银圆。光绪三十三年，福建省工艺传习所成立，开设漆艺等科目，在一定程度上提升了漆匠的文化素养和专业技术能力[1]。直至抗日战争爆发，福州漆手工业的繁荣发展才告一段落。

　　还需指出的是，福州在明清时期中外漆工艺交流方面地位相当突出，这里往来琉球的海上航线最为便捷，自明成化年间福建市舶司从泉州移来后，直至清朝末年，福州始终是中国与琉球间贸易与文化往来的最主要窗口。俗称"琉球馆"的福州柔远驿，始建于明成化八年（公元1472年），专门接待来华的琉球贡使、客商与留学生。明末清初琉球的"勤学生"就是在福州学习漆艺，并将"嵌螺法"、银朱加工法等引入琉球。福州还是对日贸易重要港口之一，日本漆器商品通过福州大规模

[1]张健：《清代福州的漆器业与漆工匠》注引档案资料——1963年福州市工艺美术局《本局关于中华全国工商业联合会关于"福州脱胎漆器行业史"初稿》，载浙江省博物馆编《"中国漆器文化研究的回顾与展望"学术研讨会论文集》，浙江摄影出版社，2017。

[1]漂霞见诸明清文献，为明中期江南地区出现的一种漆工艺，具体面貌现尚存争议，或认为其属"倭漆"，为日本莳绘之一种，参见张毅：《漂霞漆器考辨》，《中国生漆》2017年第3期；或认为是中国漆工借鉴日本漆工艺而创造出一种工艺，即"描金罩漆"与"隐起描金"结合，加之以重漆复磨，兼用金银与彩漆，参见长北：《论"漂霞"在中国渐进历程和中华特色》，《创意与设计》2018年第2期。

进入中国市场，日本莳绘、变涂、沉金、根来涂等工艺也给福州漆手工业发展以重要影响。清宫造办处档案显示，雍正年间，福州总督与闽海关官员多次贡进仿洋漆漆器，自然是福州地区擅长洋漆制作的具体反映。沈绍安家族脱胎漆器的发展，以及福州漆工艺的兴盛，都与福州同日本、琉球及东南亚等地漆艺深入交流并博采众长密不可分。

5 徽州

徽州，古称新安，这里所产的生漆与毗邻的严州齐名，被一同誉为"徽严生漆"，并伴随着徽商的脚步畅销多地。这里也是明清时期重要漆器生产中心，培养出《髹饰录》一书的作者新安平沙的黄成、以制漂霞[1]和砂金等类漆器闻名的方信川等漆工名匠。

明代高濂《遵生八笺·燕闲清赏笺上》："穆宗时，新安黄平沙造剔红，可比园厂，花果人物之妙，刀法圆滑清朗。"清代吴骞《尖阳丛笔》："明隆庆时，新安黄平沙造剔红，一合三千文。"皆称誉黄成剔红工艺精妙，作品可与北京果园厂宫廷漆工场制品相媲美，市场价格高。高濂《遵生八笺·燕闲清赏笺上》亦称："漂霞、砂金、蜎嵌、堆漆等制，亦以新安方信川为佳。"明万历年间《歙志》亦提及"退光罩漆、胎锡雕红、泥金螺甸"等当地名产。据此可知，明代徽州漆器生产颇为兴旺，且工艺门类齐全，雕漆、漂霞、螺钿、堆漆等类漆器皆有制作。惜黄成、方信川等名工之作，乃至明代徽州雕漆、螺钿等类作品，目前尚无一例可予明确。

现存徽州一带民间日用漆器，多以木、藤或竹编为胎，其中的竹编胎（篮胎）漆器，以当地盛产的翠竹为材，将之斫削成一根根细如发丝的竹篾，以之编织成碗、杯、盘、盏、果盒、供盒、箱、篮、团扇、屏风等器，大都以描金、嵌螺钿、款彩、雕漆等工艺装饰，有的还镶银

钮，实用性与艺术性俱佳[1]，亦富当地乡土特色图9-160。例如，安徽博物院藏明万历黑漆描金人物故事委角长方盒，长43.8厘米、宽28.4厘米、高11厘米，竹编胎，盖顶器表髹黑漆，设壶门状开光，内以描金技法表现居中偏左的两人正在商量分金——脚下突然发现的金元宝——的场景，空中一仙人矗立云端注视着两人一举一动，左右两侧各有一农夫探身观瞧；盒身外壁则装饰描金缠枝花卉及凤穿牡丹图案图9-161。盒盖及盒底黑漆地上朱漆书"万历丁未胡置羲"7字；盒内盛放朱漆描金小方盘7件，盘底亦书"丁未"字样，其当制作于万历丁未年即万历三十五年（公元1607年）。该盒构图较为精到，描金技法水平较高，系统展现了明代晚期徽州漆器的工艺特色与成就，而且时代明确，更属难得。

[1]吴艳：《漆竹交融谱华章——安徽博物院藏徽州竹编漆器赏》，载浙江省博物馆编《"中国漆器文化研究的回顾与展望"学术研讨会论文集》，浙江摄影出版社，2017。

图9-160
明晚期朱漆描金龙纹竹编八方盒　安徽博物院供图

图9-161
万历黑漆描金人物故事竹编
委角长方盒
安徽博物院供图

6 山西

　　山西地区漆器生产历史悠久，产地众多，平遥、新绛、稷山等地至今仍保持着一定的生产规模。据现有实物并结合文献记载可知，明代山西地区的螺钿、剔犀、款彩等门类漆器的制作一直较为活跃，清代晋商的崛起更助力山西漆器工艺风格的迅速形成和发展。众多晋商活跃于全国各地乃至蒙古、俄罗斯等周边国家和地区，他们聚集起巨额财富的同时，也在一定程度上刺激了山西地区漆器的生产与消费。山西漆器也

因晋商而行销海内外——早在清乾隆年间，平遥"鸿锦信漆器铺"的产品就已出口至俄罗斯及东南亚等地。

山西漆器以日用器具和家具为主，富有地方文化艺术特色，同时博采多地之长，除传统的螺钿、剔犀工艺外，黑漆推光、描金及描金罩漆等成就亦相当突出，往往描饰精致，着色多大红大绿，色调浓艳，对比强烈。表现的题材多山水人物、历史故事、花鸟等，吉祥喜庆图9-162、9-163、9-164。乾隆年间，山西漆工艺已具相当水准，捧盒、首饰盒及小柜等产品还曾入贡宫廷。

7 贵州

明、清两代贵州漆器以大方皮胎漆器为代表。约明末清初，大方皮胎漆器生产即已趋于鼎盛[1]。清雍正、乾隆年间，其以方物进贡方式大批量进入宫廷。雍正、乾隆两帝也曾颁旨

图9-162
清代平遥推光漆挂屏
山西博物院供图

[1]兰一方：《明清之际大方漆器考》，《故宫博物院院刊》1992年第3期。

图9-163
明代嵌螺钿锦纹平头方案
山西博物院供图

图9-164

清代云雕漆桌

山西博物院供图

交贵州方面制作漆器，目前故宫博物院收藏有一批清代大方漆器[1]。

大方漆器地方特色十分鲜明。首先，大都采用皮革胎，而非常见的木胎及夹纻胎，既轻巧灵便，又不易开裂，经久耐用；其次，产品皆盒、壶、杯、盘一类日常生活器具；第三，在设计上以折叠及套装为特色，便于携带和运输。即便是炕桌、冠架等，亦均可折叠——炕桌桌面下设暗箱，可盛数十件乃至上百件餐具图9-165。形体小一些的葫芦式餐具盒，在盛装餐具的数量上亦不遑多让。套盒则由形制相同、大小相次的盒层层相套，有的多达五层图9-166。

大方漆器装饰技法包括素鬏、描金、描金加彩漆、戗金等，以描金及描金加彩漆最为常见。装饰内容多为吉祥图案及花草纹样，线条勾勒简洁且随意，与精细谨严的宫廷漆器反差明显。

图9-166
描金折枝花卉纹船形盘（50件）
故宫博物院供图

[1]张丽．《清宫藏贵州漆器考》，载故宫博物馆编《故宫学刊（第十三辑）》，故宫出版社，2015。

图9-165
戗金双龙戏珠纹折叠式漆炕桌
故宫博物院供图

8 广东

明清时期，广东地区漆手工业大规模兴起，当与公元16世纪欧亚新航线开辟后海上贸易日益繁荣有关。葡萄牙、荷兰等欧洲国家以菲律宾及澳门等为基地开展对华贸易，广东地区可谓先得月之近水楼台。清代，广州一直是中国最重要的对外通商口岸，相当长时间里甚至是唯一的对外贸易窗口。漆器成为广东地区外销的重要商品，这里的漆手工业迅速发展，工艺水平大幅提升。

清乾隆年间广东学政李调元所著《南越笔记》卷十三"广漆"载：

> 广中产漆，售行他省，皆称广漆。粤中工人制造几匣器皿，无不精雅。髹器中磨研最细者，退光为上，次之（《琼州志·漆器》）垒漆、雕漆，有剔红、剔黑诸色。《虞衡志》云：南漆如稀饧，气如松脂，霑霑无力。《通志》谓广漆色甚明光而不甚粘，出阳春、新兴、德庆。

表明广东多地产漆，制作素髹、雕漆等类漆器。清宫造办处档案显示，清雍正年间广东地区生产的碗、笔筒、小橱等漆器即已入贡宫廷；乾隆年间，则多贡进文玩用具。广东漆工还曾多次被征调到北京宫廷造办处漆作当差。

广州还是当时最重要的漆器外销窗口，十三行商馆区内就开设有漆器商店。美国旅行家小罗伯特·沃恩于1819~1820年来到广州，并对这里的商户按水平、服务态度等予以排名，其中就提到了漆器商人杨呱[1]。19世纪30年代曾游历广州的英国人C. Toogood Downing则写道："广州城郊区最好的两条街，是老中国街和新中国街，……这里有卖漆器的，有雕刻象牙的……"[2]

清代，广东阳江地区的皮胎漆器颇有名气。史载，乾隆年间阳江林氏"老义和"漆工作坊设立，大规模生产漆皮箱、皮枕，因制作精良、

[1] 孔佩特：《广州十三行——中国外销画中的外商（1700~1900）》，于毅颖译，商务印书馆，2014，第72页。
[2] 王次澄、吴芳思等：《大英图书馆特藏中国清代外销画精华（第一卷）》，广东人民出版社，2011，第41页。

坚实耐用、防潮防蛀且色彩美观，故畅销周边地区，甚至远达东南亚等地。这进而带动阳江漆手工业高速发展，皮箱等生产规模可观，并将产品拓展至器具、文玩等方面，有的还曾作为方物特产贡进宫廷。故宫博物院藏描金花鸟纹长方匣，集中展现了清中期阳江漆器工艺面貌。其长24.5厘米、宽15.5厘米、高11.9厘米，木胎，内外衬皮革。通体髹红漆，结合使用堆漆、雕刻、描金等技法装饰，其中匣表刻锦地，上饰梅花、喜鹊、蝴蝶等纹样，四壁饰折枝花卉图9-167。匣内贴一张黄纸条，上书作坊字号"怡合和"，下标作坊地址："店在阳江城内，里仁脴上开张×造家用皮箱。"

图9-167
怡合和制描金花鸟纹长方匣
引自《中国漆器全集（6）》，图二五三

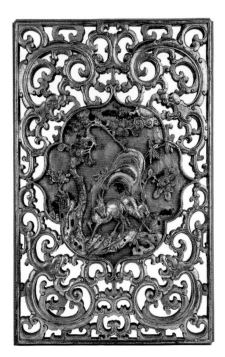

图9-168
明空城计图金漆木雕花板
广东省博物馆供图

[1]阮华端：《潮州木雕传统
工艺概述》，载广东省博物馆
编《潮州木雕》，文物出版
社，2004。

明清时期潮汕地区的金漆木雕与金漆画也赫赫有名，风行一时。现存实物显示，潮州金漆木雕制作在明代晚期即颇为兴盛，工艺水平较高。清乾隆年间，工艺更趋完善、成熟。清代中晚期，随海外华侨风行回乡建造豪宅及祠堂，金漆木雕与金漆画的生产极为兴旺。它们以各式建筑和家具的装饰构件，以及神像、陈设等为产品特色，应用金髹加黑漆推光、金漆铁线描等技法，并结合当地民间工艺，表现历史故事、戏曲人物等题材。铁线描特点鲜明，其在描金漆画、磨金漆画或彩漆画的基础上，用特制的铁笔在画面上刻划出人物、山水等的轮廓和细部，使之更加细腻逼真[1]。所勾勒的线条细微如丝，但坚挺有力，工艺独特

图9-168、9-169、9-170。

图9-169

光绪金漆木雕大神龛

引自《潮州木雕》，图97

图9-170
金漆山水人物长方形馔盒
广东省博物馆供图

六 《髹饰录》及其价值

了解、研究中国古代漆工艺，绝对绕不开《髹饰录》。这部唯一传世的中国古代漆工专著，诞生于明代晚期。

《髹饰录》的作者黄成，号大成，生平今已无从查考。根据有限的文献记载可知，他是活跃于明隆庆年间（公元1567～1572年）的新安雕漆名匠——明代高濂《遵生八笺》、清代吴骞《尖阳丛笔》等皆称赞他在雕漆方面成就非凡。

天启年间（公元1621～1627年），扬明为《髹饰录》逐条注释，并于天启五年——"天启乙丑春三月"作序。扬明，字清仲，出自名工荟萃的嘉兴西塘，与元代漆工大师彭君宝、张成、杨茂等皆同乡。

《髹饰录》分乾、坤两集，计18章220条图9-171。"乾集"共有"利用第一"和"楷法第二"两章，分述制造漆器的设备、材料、工具与制作漆器可能产生的各类过失。"坤集"共16章，其中包括"质色第三""纹䰄第四""罩明第五"……直至"单素第十六"，将漆器装饰技法分作14大类，逐一加以说明；"质法第十七"则阐述制胎工艺；"尚古第十八"讲漆器的断纹、修复和仿造旧器及周边国家漆器（"诸夷倭制"）等问题。

在《髹饰录》一书中，黄成的正文连同扬明的注释总计仅约万言，但作者与作注者皆明代晚期有名的漆工，由他们对当时的漆工技法等予以总结，自然要超过一般文人的泛泛描述，是探讨中国古代漆工艺的难得的第一手文字资料。而且，《髹饰录》还系统确立了髹饰工艺体系，提出了较为合理的髹饰工艺分类，还为漆器定名提供了比较可靠的依据[1]。此外，书中不少理念多有

[1]王世襄：《髹饰录解说》，文物出版社，1983，第8页；长北：《古代漆器髹饰工艺的经典著作——论〈髹饰录〉》，载《长北漆艺笔记》，江苏凤凰美术出版社，2018，第21页。

[1]王世襄：《髹饰录解说》，文物出版社，1983；索予明：《蒹葭堂本〈髹饰录〉解说》，商务印书馆（台北），1974；长北：《〈髹饰录〉与东亚漆艺》，人民美术出版社，2014；等等。

可贵之处，诸如漆器制作要贯穿"天人合一"思想，强调工匠品德，向周边国家和地区的先进工艺学习，等等。

当然，《髹饰录》也有一定局限性和不足，其中最突出的当属文字简约——许多当时士人及普通读者习以为常之事、之物，以及属于当时漆工常识的内容，对400多年后的今人而言已经相当陌生，需多方研究、百般揣摩。而且，书中一些内容还以比喻甚至影射附会的方式阐述，并引经据典，颇有些晦涩难懂。20世纪50年代以来，先后有王世襄、索予明、长北等学者对该书进行再注释，并结合现存实物予以解说[1]，终使其重新焕发光彩。

《髹饰录》一书在国内久已失传，长期以来仅有一部抄本在日本流传，因其出自日本江户时代元文至享和年间（公元1736～1803年）的大收藏家木村孔恭的蒹葭堂收藏，故而被称为"蒹葭堂本"。目前全世界广为流传的《髹饰录》，以及王世襄、索予明、长北等所做解说，皆依此"蒹葭堂本"。江户时代末期，《髹饰录》另一抄本在日本面世，因其末尾钤盖"德川宗敬氏寄赠"长方印而多被称作"德川本"。两抄本文字内容基本一致，仅部分表述略有不同。它们时代孰先孰后，尚未能判定。

图9-171
蒹葭堂本《髹饰录》书影
日本东京国立博物馆供图
Image: TNM Image Archives

早在19世纪末20世纪初，日本学者今泉雄作以《髹饰录笺解》为题，对《髹饰录》一书开展了较为系统的研究。100多年来，先后有日本、韩国及部分欧美国家的诸多学者撰文介绍、研究《髹饰录》，使之日益受到关注和重视。

七　明清时期中外漆工艺交流

明、清两代，中国漆工艺继续向外传播，给周边国家和地区以重要影响，与此同时，也积极学习、借鉴、吸收周边国家和地区的工艺成果，各方相互交流，共同发展。其中以日本莳绘等对中国漆工艺的影响最为显著。

日本

明王朝建立后不久便与日本开展交往。明成祖朱棣一即位，当时日本实权人物足利义满的使臣就来到南京，向明王朝称臣纳贡，双方缔结正式官方贸易关系。日本与明王朝的漆工艺交流，也从此步入新的历史阶段。

此前，日本漆工艺在汲取中国唐宋漆工艺营养的基础上获得重大发展，逐渐形成本民族特色，其中以莳绘等工艺最富成就。进入明代，被称作"倭漆"的日本漆器或因朝贡进入宫廷，或因贸易等大批量进入与日本联系密切的江南等地。明代高濂《遵生八笺》中记载的品类有杯、碗、碟、盂、盒、笔筒、箱、匣、几、屏风等，按用途及形状等区分可达数十种之多，工艺涉及素髹、描金、洒金、嵌金银等。

上自达官显贵，下至士绅巨贾，明、清两代各阶层人士皆对装饰效果独特的"倭漆"相当重视乃至推崇，曾大力仿制和

学习。虽然明清笔记的记述多有抵牾，但明宣德年间政府派遣工匠赴日本实地学习漆艺当无任何问题。与此同时，江南等地漆工也努力借鉴、吸收日本髹饰技艺，还虚心向来华日本人求教——"描金、洒金，浙之宁波多倭国通使，因与情熟言话而得之。洒金尚不能如彼之圆，故假倭扇亦宁波人造也"（明代郎瑛《七修类稿卷四十五"倭国物"》）。当时仿制倭漆之风颇盛，《遵生八笺》所记"仿效倭器"的名家有吴中（今苏州）蒋回回、杨埙等。其中以杨埙的经历与工艺成就最具典型性。

杨埙，字景和，明代吴中人，生卒年不详，所生活的时代目前有宣德、正统、天顺等几种说法，关于其是否亲自赴日学习漆艺也有不同认识[1]。不过，明、清两代诸家记述均对其技艺给予高度评价。例如，明代陈霆《两山墨谈》：

> 宣德间尝遣漆工杨某至倭国，传其法以归，杨之子埙遂习之，又能自出新意，以五色金钿并施，不止循其旧法。于是物色各称，天真烂然，倭人来中国见之，亦龂指称叹，以为虽其国创法，然不能臻此妙也。

明代张弼《义士杨景和埙传》：

> 埙遂习之，而自出己见，以五色金钿并施，不止如旧法纯用金也，故物色各称，天真烂然，倭人见之，亦龂指称叹，以为不可及。

从这些记述中可以看出，杨埙将日本漆艺融入中国漆工艺传统，从而创造出新的装饰技法，展现新的工艺面貌，这是中日漆工艺交流结下的硕果。

清代，因日本多被称作东洋，故日本漆器及其工艺往往以"洋漆"称之。康熙年间，洋漆依然受推崇。康熙《圣祖仁皇帝庭训格言》中称："漆器之中，洋漆最佳。"雍正和乾隆亦偏爱洋漆。自康熙年间开

[1]李传文：《明代漆器工艺设计家杨埙疏证》，《美术学报》2018年第4期。文中对其生平等相关记述予以梳理、归纳。

始，清宫廷造办处漆作即开始仿洋漆制作漆器产品。雍正七年（公元1729年），雍正帝还下旨建造地窖，专供仿制洋漆使用；他本人甚至还亲自参与仿洋漆漆器的具体设计，并在制作过程中予以指导和监督。例如，雍正七年，他交造办处漆作制作的"洋漆万字锦绦结式盒"（即雍正花果纹包袱式漆盒，图9-103，见P294）做成后，他评价道："此盒子甚好，大有洋漆的意思，但里子不像些。"雍正八年，他批评造办处漆作所制洋漆盒"漆水虽好，但花纹不能入骨"，等等。现存清宫贡档还显示，南京、苏州、扬州、福州等地均曾仿制洋漆并贡进宫廷，从雍正至嘉庆近百年时间里未曾间断。目前故宫博物院收藏洋漆漆器2400多件，仿洋漆漆器1600多件，数量仅次于雕漆漆器[1]，亦说明了这一问题图9-172、9-173、9-174。

[1]夏更起：《故宫博物院藏"洋漆"与"仿洋漆"器探源》，《故宫博物院院刊》2015年第6期。

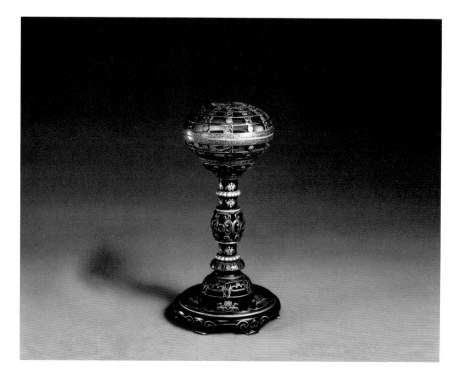

图9-172
雍正描金团寿字冠架
引自黄山书社版《中国美术全集》398页

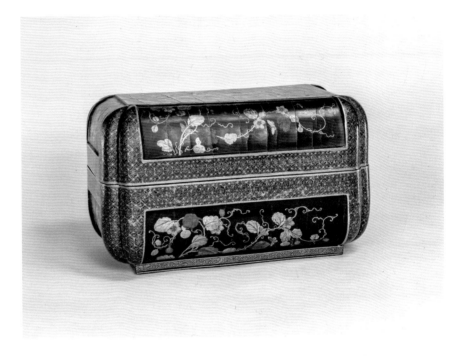

图9-173
乾隆描金花卉长方盒
引自《中国漆器全集（6）》
图三九

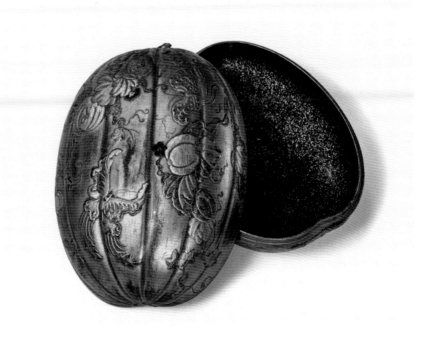

图9-174
清中期识文描金瓜形漆盒
引自《中国漆器全集（6）》
图一五〇

日本漆器给明、清两代中国漆工艺以重要影响，与此同时，中国漆工艺也为日本漆工所学习、借鉴，其中影响最大的就是雕漆。明清时期也有不少中国漆工渡海赴日，仅在日著名的福建籍匠人就有欧阳云台、陈孟千、陈伯寿等[1]，其中明万历年间赴日的漳州漆工欧阳云台于长崎一带制作并销售雕漆漆器，作品曾在日本风行一时，被称作"云台雕"。在元末张成、杨茂影响下形成的日本"堆朱杨成"家族，产品所体现的中国漆工艺面貌亦相当明显。此外，中国漆器装饰风格及题材也长期为日本漆工所借鉴，特别是隐元法师东渡创立日本黄檗宗后，这一现象一度相当明显。

琉球

今天日本的琉球列岛，明清时期曾作为藩属国与明、清两代王朝长期保持密切联系。史载，鉴于琉球使节来华艰辛，明太祖朱元璋特命懂造船、擅航海的闽人三十六姓归化琉球，从此，琉球与中国的关系更为紧密，其漆手工业也随之获得高速发展。从明洪武初年直至清光绪年间日本吞并琉球为止的500余年间，漆器作为琉球一项重要特色物产，一直是琉球国王向明、清皇帝敬献贡礼中必不可少的内容——目前故宫博物院收藏的琉球贡品中，以漆器数量最多，现存总数有300余件[2]。沈阳故宫博物院及中国国家博物馆等亦收藏有螺钿二龙戏珠黑漆盘等一批琉球漆器，系20世纪50年代故宫博物院调拨的清宫旧藏[3]。

琉球四面环海，周围海域夜光贝（蝾螺）等优质螺钿材料资源丰富，从明初开始，"螺壳"就是琉球对外的主要贡物与重要出口商品，螺钿漆器也成为琉球漆器中最富特色的主流产品。据琉球《历代宝案》等文献记载，至迟明宣德年间（公元1426～1435年），琉球漆树种植已具相当规模，甚至明王朝还曾多次从琉球采购生漆；琉球的漆工艺也具

[1]李宗宪：《通过漆器看中国与琉球王国的国际交流》，载北村美术馆编《东亚洲漆艺——中·韩·日漆器》，古好出版社，2008。
[2]陈丽华：《琉球古国与清宫琉球文物》，《紫禁城》2005年第2期。
[3]李晓丽：《中国漆器与琉球的文化交流》，《收藏家》2015年第11期；扬之水：《国家博物馆藏"杂项"文物中的生活与艺术——以漆木器为例》，《中国国家博物馆馆刊》2017年第7期。

图9-175
琉球制嵌螺钿月梅图六方盘
引自《螺钿の美》，图30

图9-176
琉球制嵌螺钿司马温公家训挂屏
引自《螺钿の美》，图36

备一定水平，果盒、屏风及扇等类漆器得到明王朝宫廷的青睐。戗金也应该是这一时期琉球的代表性漆工艺，与同期中国漆工艺风格基本一致[1]。

约公元16世纪后半叶，琉球设立由王府直接管理的"贝摺奉行所"生产漆器，逐渐将琉球漆工艺推向高峰。然而，贝摺奉行所的各种漆工艺技术，几乎全部学自中国。琉球派往福建的多批"勤学生"中，有的就具体学习漆艺，将中国漆工艺带回琉球。例如，明崇祯年间，琉球人曾国吉来到福州跟随中国老师习"嵌螺法"，三年后学成归国；清康熙年间，琉球人关忠勇来中国学习了加工薄螺钿所用壳片的煮螺法，等等。琉球人仰慕明末著名漆匠江千里，曾仿其工艺大量制作器具，有的亦上镌"千里"款识。如果没有中国的煮螺法等相关螺钿技术的传入，很难想象琉球在公元17世纪后半叶就能生产出江千里那种嵌工精细、色彩（衬色）丰富的薄螺钿漆器。

琉球上下曾普遍使用漆器，产品门类颇为丰富，除盘、盒、盆、箱等日用器具及屏风、桌、椅等家具外，轿、车等交通工具及建筑亦多髹漆。其装饰题材、工艺等所展现的中国色彩相当明显，除龙、凤等图案纹样外，还多表现楼阁山水人物、中国文学名篇寓意等题材，有的甚至直接嵌镶汉字诗文图9-175、9-176。琉球产屏风、几、桌及文房用具等螺钿器，多髹黑漆地或红漆地，喜欢结合使用嵌金属丝工艺。琉球人深谙消费者心理与市场需求，所产装饰龙纹的嵌螺钿漆器专用于贡进

中国宫廷，特别是嵌二龙戏珠图案的螺钿盘，常年生产并贡进，存世数量不少，它们式样固定，仅构图、工艺略有差异图9-177。投放市场的琉球漆器中，带有明显中国漆艺风格的多销往日本，称"唐物"；通过泉州港输入中国的，则大量吸收日本的漆艺风尚[1]。

螺钿漆器之外，明晚期及清早期，即公元16~17世纪，琉球流行绿地沉金、朱地沉金、朱地螺钿与堆锦工艺[2]，其中以"V"形雕刀在漆面上刻划纹样再填以金箔的沉金工艺技法，与中国的戗金极为类似。琉球沉金工艺的最初兴起，源自对中国戗金工艺的模仿，这已成为学术界的共识。称作"箔绘"的

[1]何振纪：《琉球漆艺的过去与现在》，《中国生漆》2017年第4期。
[2]长北：《浦添美术馆与琉球古皇宫漆器藏品考察分析》，载《长北漆艺笔记》，江苏凤凰美术出版社，2018，第202页。

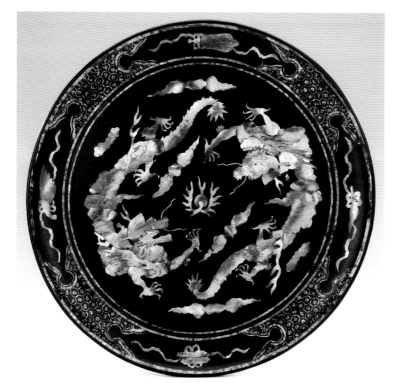

图9-177
嵌螺钿二龙戏珠漆盘
沈阳故宫博物院供图

琉球描金工艺同样如此，早期作品所表现的图案多为具有鲜明中国气息的山水人物画，模仿的痕迹十分明显。最富琉球漆工艺特色的堆锦，史载为清康熙末年琉球人房弘德始创，其实此项工艺早在近百年前的《髹饰录》明代扬明的注释中就有记述，将之归于"堆彩"。看来，琉球堆锦技术，也是中国的堆彩传到琉球后经改良而形成的[1]。此外，清乾隆朝晚期，琉球专门派人到福建学习雕漆技术，从此才有了大规模的雕漆漆器生产。

琉球独特的地理位置，使其漆手工业同时受到日本列岛漆工艺的深刻影响，与朝鲜半岛及东南亚等地交流也相当密切。在长期模仿、学习中国及日本、朝鲜等国家和地区漆工艺的基础上，结合当地装饰传统、材料等多方面内容，琉球漆工艺逐渐成熟、完善，并形成一定的自身特色。

琉球是当时东方重要的中继贸易基地，其漆器不仅销往周边国家和地区，还大批量远销欧洲，成为琉球王国一项重要收入来源。其实，琉球"以舟楫为万国之津梁"（琉球首里城正殿明代铜钟铭），中国漆工艺的对外传播，这里曾经是颇为重要的中间环节。

朝鲜半岛

明、清两代大部分时间里，朝鲜半岛由李朝统治，从高丽时代进入了朝鲜时代。李氏朝鲜王朝（公元1392～1910年），先后与明、清王朝长期保持密切的宗藩关系，作为第一属国，朝鲜于明代曾长期一年定期三贡，清代改为一年一贡，双方使节往还频繁。

[1]河田贞：《琉球的漆工艺》，载北村美术馆编《东亚洲漆艺——中·韩·日漆器》，古好出版社，2008，第351页。

　　李氏朝鲜在首都汉城（今首尔）及各省均设立官营工场制作漆器，其中首都的京工匠分别隶属于京工匠工曹、尚衣院、军器寺、归厚署等机构[1]。当时中朝间漆工艺的交流主要体现在官方层面。据《朝鲜王朝实录》等记载，从明永乐年间开始，朝鲜每年给明、清王朝进献的贡物中就包括"螺钿梳函"等漆器，甚至明成化帝还曾明确要求朝鲜贡进黑漆箱、朱漆木香盒及各式黑漆螺钿盒等，须"认真造作，细密而巧妙为基准"[2]。与此同时，中国回馈给朝鲜的礼物中也有部分漆器。这些既显示了当时朝鲜漆器特别是螺钿漆器具备高超的工艺水平，也从另一侧面反映出中方的需求刺激了朝鲜漆手工业的发展与技艺的进一步提升——除受中国影响广泛应用薄螺钿镶嵌及衬色螺钿等工艺外，朝鲜还新创了"打拨法"[3]，朝鲜传统螺钿工艺技法在此期间全面完备。

　　早在高丽时代，朝鲜半岛漆器的造型与装饰就深受中国影响。随着李朝长期实行尊儒废佛政策，以及与明王朝长期密切交往，公元15世纪即明代中期时，朝鲜漆器的装饰风格更进一步中国化，除此前常见的莲花、牡丹、菊花一类的唐草纹外，梅、兰、竹、菊"四君子"与松、竹、梅"岁寒三友"，以及龙、凤、鹤等花鸟题材颇为流行，展现了文人士大夫阶层的审美情趣，同时朱漆螺钿工艺开始大量使用[4]图9-178、9-179。在具有朝鲜民族特色的漆器装饰纹样及图案逐渐发展、成熟的过程中，中国漆器的影响仍然相当明显，李氏朝鲜晚期漆器上

[1]金三代子：《韩国漆器与中国漆工艺的相关性》，载北村美术馆编《东亚洲漆艺——中·韩·日漆器》，古好出版社，2008，第334页。

[2]转引自金三代子：《韩国漆器与中国漆工艺的相关性》，载北村美术馆编《东亚洲漆艺——中·韩·日漆器》，古好出版社，2008，第335页。

[3]打拨法，为朝鲜特色螺钿工艺，即将螺钿片按压在涂有胶漆的漆胎上，用刀将壳片敲碎，再拨拢镶嵌。此法有利于将壳片自如地嵌贴在圆器之上，且有特殊的裂纹，后传至日本、琉球等地，但中国工匠应用甚少。

[4]钟声：《韩国螺钿漆器发展与中国漆艺渊源考略》，《美苑》2005年第4期。

图9-178
嵌螺钿唐草纹漆盘
朝鲜，公元15～16世纪
引自《东亚洲漆艺》，201页，图Ⅱ-4

图9-179
嵌螺钿岁寒三友图漆盒
朝鲜，公元19世纪
引自《东亚洲漆艺》，201页，图Ⅱ-22

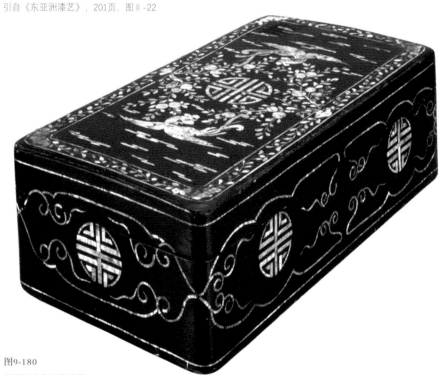

图9-180
嵌螺钿寿字凤纹漆箱
朝鲜，公元18～19世纪
引自《螺钿の美》，图25

所嵌"寿""寿福康宁""富贵多男"等吉祥汉字即是明证图9-180。

越南

与琉球情况类似，自明宣德年间开始，直至公元19世纪中叶沦为法国殖民地为止，越南虽然政局多有变化，但一直在政治、经济、文化诸方面与中国保持着密切往来，越南漆工艺也显现鲜明的中国特色。

20世纪初，法国殖民地官员亨利·奥杰编著的《安南人的技术》一书，以版画形式介绍了19世纪越南的方方面面，其中涉及越南漆器生产过程中的采漆、滤漆、制漆等环节，与同时期广东地区漆工技法完全相同，特别是割漆的刀口形状、绞漆架的形制等，显示出越南漆工艺与中国广东等地的渊源关系[1]。

目前存世的早期越南漆制遗存，绝大多数时代相当于中国的清代。其宫室建筑、佛教寺院及雕像等大都髹朱漆为地，上贴金装饰，工艺手法与中国几无差别。盘、碟等日用器具，以及桌、案等家具，则以嵌螺钿为特色。不仅家具造型与中国岭南地区同类制品相近，而且装饰图案多见龙、凤、"四君子"（梅、兰、竹、菊）及山水人物等题材，深受中国儒家文化影响图9-181。

沦为法国殖民地后，越南漆工艺风格大变，受

图9-181
阮朝嵌螺钿吉庆图漆屏风
韦伟燕摄

[1]金晖：《明清外销漆器研究》，上海大学博士学位论文，2019。

欧洲艺术影响较大，甚至出现了用漆写生的漆画作品。20世纪上半叶，越南漆工艺又反向给中国现代漆工艺以一定影响。

泰国、缅甸

位于中南半岛中南部的泰国，原称暹罗，明、清两代为中国的属国。它与西部接壤的缅甸，皆流行一种被称作"蒟酱"的漆工艺。其中自公元14世纪即开始生产的竹编胎蒟酱漆器，胎上用土和香蕉叶烧成的灰拌入漆内打底，再髹数道黑漆，然后在黑漆地上雕刻花纹，花纹内填红、黄、绿等色漆，最后研磨出纹样[1]。此类技法即明代黄成《髹饰录》所记的"镂嵌填漆"，今天云南西双版纳等地傣族漆工仍常用此类工艺。缅甸及泰国的蒟酱工艺，当源自中国西南地区。后来，这一工艺又随贸易往来传到了日本，并于公元19世纪的江户时代末期进一步发扬光大，被称作"象谷涂"的蒟酱漆器成为日本香川一带的名产。

欧洲

欧洲本不产漆，当欧洲人第一次看到赫拉特清漆书封等阿拉伯地区漆器时——尽管它们并非真正意义上的漆器，其独特的质感、华美的装饰仍然让他们痴迷，并在今天的意大利威尼斯等地开始仿制。中国、日本等亚洲漆器进入欧洲后，欧洲人更是对之如痴如醉，在大批量购藏的同时，也予以大规模仿造。欧洲漆手工业就是在模仿中国及日本漆器的过程中迅速发展起来的。

就像仿制中国瓷器一样，欧洲人仿制中国漆器的道路也

[1] 长北：《泰国漆艺考察》，载《长北漆艺笔记》，江苏凤凰美术出版社，2018，第253—254页，加藤宽：《泰国、越南的漆艺》，张燕译，《浙江工艺美术》1999年第3期。

充满曲折与艰辛。他们首先遇到的拦路虎就是原料问题，其实，早在公元14世纪，欧洲人就从马可·波罗等人的游记中了解到中国漆的神奇，但对其具体成分一无所知，甚至长期错误地认为印度虫胶漆是中国漆的基础。直到公元1720年，一位名叫菲利普·博南尼的神父才破解了中国漆的秘密，结论却让人沮丧——受地理、气候等条件制约，欧洲人根本不可能拥有漆资源，只能推荐以清漆和虫胶漆作替代[1]。与此同时，欧洲人也开始研究中国漆器，掌握了款彩、堆漆及磨光等多种工艺技法。其中来华的法国传教士汤执中（公元1706～1757年）发挥了特殊作用，他是著名植物学家，不仅将在北京、澳门两地采集的植物种子寄回法国，还把他在中国漆工作坊实地考察的成果带回欧洲并出版。自公元17世纪晚期开始，英国、法国、荷兰等欧洲国家先后出版了一系列有关漆艺的书籍，将欧洲漆工艺推向了新高度，还出现了法国马丁等部分以漆器制作而闻名的家族。

公元18世纪下半叶，欧洲漆器即开始与中国漆器、日本漆器展开市场竞争。英格兰最著名的漆面家具制造商吉尔斯·格兰迪在伦敦开设工厂，产品造型为纯粹英式设计，装饰则大量借鉴中国漆器，采用朱红色面漆并雕刻图案；不仅行销英伦三岛，还出口到西班牙等地[2]。

[1]Hans Huth, *Lacquer of the west : The History of a Craft and an Industry, 1550-1950*, The University of Chicago Press，1971，pp.21-23。

[2]佛朗切斯科·莫瑞纳：《中国风——13—18世纪中国对欧洲艺术的影响》，龚之允、钱丹译，上海书画出版社，2022，第103页。

八 · 明清漆器流通及贸易

明、清两代宫廷漆工场的漆器产品，主要满足自身需要，还有一部分用于对内、对外赏赐。在常年赏赐朝鲜等藩属国的礼物中，漆器是不可或缺的重要内容。永乐元年（公元1403年）至四年三次颁赐日本国王及王妃的数以百计的漆器，以及清乾隆五十八年（公元1793年）英使马戛尔尼访华时乾隆皇帝赠赐英王及使团成员的大批漆器，更见证了中国对外交往史上的重大事件。

民营漆工作坊的产品，则是明清时期国内漆器市场交易的主体，用于满足各类市场需求。这时的漆器贸易较宋元时又有了一些新变化，其中以对外贸易方面的变化最为突出。

国内漆器贸易

目前有关明清时期国内漆器贸易方面的资料十分匮乏，只能透过一些迹象作简要分析。

散布全国各地的民营漆工作坊为数众多，但大都规模小，产量有限，产品档次不高，主要供应所在地及周边市场，影响力有限。

区域性的漆器生产和交易中心中，除苏州、扬州等原有的大都市外，广州、福州等影响力大幅提升，市场更为广阔。明代晚期，徽商、晋商等逐渐崛起，他们游走全国各地，寻觅各种商机，高中端漆器及生漆原料也是他们贩卖的商品之一；发财致富后，他们回馈家乡，在大兴土木的同时，也带动皖南、晋中等地漆工艺水平迅速提升。许多外地高水平漆器产品，也被他们带到各自家乡，成为当地漆工学习、模仿的对象，促进了各地漆工艺的交流与发展。例如，现藏山西博物院的明末清

初款彩汉宫春晓漆屏风,可能原产自徽州,后被晋商带回老家山西,或作为商品销售至山西地区图9-182。

清代吴允嘉《天水冰山录》记录了明代晚期权臣严嵩、严世蕃父子被抄家后的资产清单,仅床具即多达640件,其中"螺钿彩漆大八(拔)步床"52件,"彩漆雕漆八步中床"145件,"描金穿藤雕花凉床"130件,这些工艺、装饰各异的漆床,当来自不同地域的漆工作坊。约同时代的《金瓶梅词话》,表现了明代晚期鲁西南运河两岸的市井风俗,书中曾多处提到漆器,涉及雕漆、描金、百宝嵌等多种工艺,有的还标明产地,如西门庆的书房里有"六把云南玛瑙漆减金钉藤丝甸矮矮东坡椅儿",孟玉楼陪嫁了一具"南京描金彩漆拔步床",给客人上茶用"云南玛瑙雕漆方盘",等等。从一品权贵到低级官吏兼富商,所用漆器皆来源广泛,足见当时漆器在全国统一市场内存在着大范围流通与交易现象。

贡市制度下的漆器对外贸易

与既往历代朝贡制度性质相对较为单纯不同,明代将朝贡与贸易紧密挂钩,对外贸易围绕朝贡展开。明代王圻《续文献通考》载:

凡外夷贡者，我朝皆设市舶司以领之⋯⋯许带方物，官设牙行与民贸易，谓之互市。是有贡舶即有互市，非入贡即不许其互市。

明王朝在建立之初即实施"片板不许入海"的海禁政策，对进贡的船只颁发"勘合"管理。虽时紧时松，但这一制度基本上延续至明代晚期的隆庆元年（公元1567年）方废止，前后近200年之久，其后又大体上为清王朝所沿用。此类勘合贸易规模不大，对中国漆器的外销影响甚微。

由于从事对外贸易特别是海上贸易获利甚丰，仅允许勘合贸易这一违背市场经济规律的做法自然引发民间走私和海盗活动，甚至在某种程度上加剧了明代"倭患"的升级。在倭寇被基本荡平后，隆庆元年，隆庆帝下旨开放海禁，"准贩东、西二洋"，福建漳州海澄镇月港迅速成为中国对外贸易最重要的窗口，并且一改以往坐等外国人采购的做法，主动将中国货物销往海外，其中自然包括漆器。

广东汕头"南澳Ⅰ号"沉船多被认定为明代万历年间沉船[1]，也有学者认为它应是"隆庆开海"之际的一艘船[2]，无论如何，这是一艘满载着江西景德镇、福建漳州等地烧造的超过3万件瓷器的明代晚期外贸商船无疑，或许就是从月港出发的。沉船中出水的盒一类漆器，有可能是船员的日用器具，但有的以描金技法装饰携琴访友图案图9-183，当非普通船工所能

图9-183
"南澳Ⅰ号"沉船描金携琴访友漆盒残片
引自《牵星过洋》，238页

[1]广东省文物考古研究所等：《广东汕头市"南澳Ⅰ号"明代沉船》，《考古》2011年第7期；吉笃学：《"南澳Ⅰ号"沉船再研究》，《华夏考古》2019年第2期。

[2]孙健：《广东"南澳Ⅰ号"明代沉船与东南地区海外贸易》，载吴春明主编《海洋遗产与考古（第一辑）》，科学出版社，2012；郭学雷："南澳Ⅰ号"沉船的年代、航路及性质，《考古与文物》2016年第6期。

享有。考虑到该船16个船舱中中部两三个船舱保存较差，船中夹带少量漆器商品的可能性也是有的。

大航海时代的中欧漆器贸易

公元15世纪末的地理大发现，引发全球海上新航线的开辟，中国与欧洲、美洲通过海路交通紧密联系在一起。中国漆器也从明代晚期开始真正纳入全球交易体系中。

葡萄牙人率先将中国漆器带到欧洲。16世纪下半叶，中国及日本等东亚地区漆器即已成为欧洲一些国家皇室的收藏。不过，将中国、日本等地亚洲漆器的市场价值予以充分发挥的，则是随后而至的荷兰人——17世纪初设立的荷兰东印度公司将漆器作为其东方海洋贸易的重要商品之一。17世纪下半叶，英国、法国也先后加入与东方的漆器贸易行列中。由于广受各方欢迎和喜爱，来自中国的桌、案、屏风及盒、盘等多种漆器被源源不断地运往欧洲多地。据研究，当时欧洲大多数皇室都建有专门展示漆器或以漆器为装饰的"漆器室"，如约建于公元1670年的丹麦罗森堡宫漆器室等[1]。

当时欧洲对漆制家具的需求十分旺盛，而此类漆器由于体积较大，长途陆路运输不便，成本高企，故以往鲜有交易，但此时货船出于压舱等必需，使这一切都变得容易起来，可折叠的多扇屏风等大件漆器能够大量行销欧洲即缘于此。

中欧漆器贸易的始发港，明代中晚期主要集中在福建月港一带；清代则以广州的地位最为突出，宁波、福州等港口也颇显重要。英国东印度公司的账目显示，公元1700年即清康熙三十九年，英船伊顿号抵达宁波，即采购了价值2000两白银的漆器和图画[2]。这期间，在合法贸易活动的背后，漆器走私也长期绵延不绝。

[1]佛朗切斯科·莫瑞纳：《中国风——13—18世纪中国对欧洲艺术的影响》，龚之允、钱丹译，上海书画出版社，2022，第103页。

[2]马士：《东印度公司对华贸易编年史（1635—1834）（第一卷）》，区宗华译，林树惠校，中山大学出版社，1991，第108页。

1 规模

在明清时期中欧贸易中，漆器尚无法与瓷器、丝绸、茶叶等类商品相比，在西方公司的账目处理上，它往往与药材等编为一类，单独列编的情况不多。再加上账目处理过程中，中国漆器与日本漆器相混淆的情况颇多，我们今天已很难准确了解公元16～19世纪输往欧洲的中国漆器的具体数量，但根据现有档案资料及欧美等地存世中国漆器情况分析，当时输往欧洲的漆器数量、规模相当可观。

17世纪下半叶，荷兰阿姆斯特丹已成为包括漆器在内的东方艺术品的拍卖中心，一封写于公元1699年即清康熙三十八年的信证实，在当时的阿姆斯特丹可以买到各种类型的漆器，其中提到的印度黑底描金漆器为中国漆器无疑[1]。当英国人在东方贸易中占据优势后，伦敦的市场地位大幅提升，除定期和不定期的拍卖活动外，城内还分布着大大小小的东方艺术品商店，常年出售漆制家具等各类艺术品。现藏于英国伦敦维多利亚与阿尔伯特博物馆的蛋彩画 *Interior of a Chinese shop* 图9-184，创作于公元1680～1700年，所描绘的销售中国进口商品的商店

[1]Hans Huth, *Lacquer of the west : The History of a Craft and an Industry, 1550-1950*, The University of Chicago Press, 1971, p.11.转引自金晖：《明清外销漆器研究》，上海大学博士学位论文，2019。

图9-184
欧洲蛋彩画中的东方艺术品商店
英国伦敦维多利亚与阿尔伯特博物馆藏 图片来源：vam.ac.uk

虽然不乏虚构成分，但仍可从中窥见当年阿姆斯特丹、伦敦等地此类专门店销售中国漆器的概貌。

在英国东印度公司的不懈努力下，进入英国及西班牙、葡萄牙等欧洲国家的中国漆器数量迅速增长，以至对英国家具业及相关手工业造成巨大冲击。公元1700年，英国工匠行会向英国国会递交一份备忘录，列举了近4年来英国进口的东方家具等物品的清单，其中包括橱柜244件、镜框589件、茶桌6582件、龙头立柜655件、箱482件、漆板818件、行李箱70件、烛台597件、屏风52件、梳子和化妆盒4120件[1]。这数目惊人的进口商品中，相当一部分属于中国的漆制品。同是这一年的一份英国东印度公司货物清单显示，该公司分别向西班牙和葡萄牙两国出口了总价3000多英镑的家具等艺术品，其中标明"装饰漆器"的就分别价值426镑和556.1镑[2]。

在对东方贸易的竞争中，法国人自然不甘落后，他们于公元1700年获得对华贸易权后也开始购销瓷器、漆器等中国商品。1701年，一艘法国船只来到广州和宁波，返航时船上搭载了45箱屏风、22箱餐具、35箱橱柜等漆器，随后的销售在法国引起了巨大轰动[3]。

2 产品分类及工艺特点

根据欧洲相关文献资料及现存实物，明清时期外销的中国漆器主要为桌、案、箱、柜、屏风、镜框等家具，杯、碗、盘、碟、盒、匣、烛台、扇子及扇骨等小件日用品，另有部分用作装饰构件与镶嵌材料的漆板等半成品。

最初出口欧洲的中国漆器为典型的中国传统制品，在造型、装饰等方面皆具本土特色。随着出口规模的扩大，中国外贸漆器出现了三方面新变化：一是具备一定西方色彩。为了迎合欧洲人的口味，一些漆器

[1]Hans Huth，*Lacquer of the west : The History of a Craft and an Industry, 1550-1950*，The University of Chicago Press，1971，p.37.转引自金晖：《明清外销漆器研究》，上海大学博士学位论文，2019。

[2]Hans Huth，*Lacquer of the west : The History of a Craft and an Industry, 1550-1950*，The University of Chicago Press，1971，pp.36-39.转引自金晖：《明清外销漆器研究》，上海大学博士学位论文，2019。

[3]Oliver Impey & Christiaan Jorg，*Japanese Export Lacquer 1580-1850*.Hotei Publishing，The Netherlands，2005-1，pp.64.转引自金晖：《明清外销漆器研究》，上海大学博士学位论文，2019。

图9-185
款彩职贡图十二扇漆屏风
丹麦哥本哈根博物馆供图

上开始增添某些西方文化因素。例如，丹麦哥本哈根博物馆藏清中期款彩职贡图十二扇漆屏风，即在中国传统构图的山水画中将所有人物的相貌、装扮等全部改为西洋人模样图9-185。清代中晚期，一些漆器上的漆画，明显受到西洋画法影响。二是接受西方订制。出现了咖啡具、剃须盆、模仿竖琴造型的套几等新器类，并按照客户的需求描饰纹样。欧洲一些家族的徽章也出现在漆器上，类似外销瓷中的纹章瓷，它们现存数量很少，很难与瓷器相提并论，但意义同样重大。例如，伦敦维多利亚与阿尔伯特博物馆所藏赫伯特·帕金顿漆椅，其靠背板和座面板是公元1725～1730年（清雍正年间）从中国订制的，上面漆绘徽章图案也是由中国工匠绘制完成的；到达英国后，配上当地制作的椅腿组合成今天的模样。后来，椅子被献给赫伯特·帕金顿爵士和他的妻子伊丽莎白·霍金斯，又用油彩在原徽章上描绘了他们的专属徽章图9-186。三是半成品出口。从公元17世纪开始，中国向欧洲出口了数量可观的素髹或以描金等手法装饰的漆板等半成品，它们专供出口，即西方公司账目中所记的"装饰漆器"，到达欧洲后，再由欧洲客户根据自身需求再加工、再装饰，最后制成各类器具。当时欧洲许多宫廷中的"中国漆器室"，不

图9-186
赫伯特·帕金顿漆椅
英国伦敦维多利亚与阿尔伯特博物馆藏　图片来源：vam.ac.uk

少即采用此类"装饰漆器"装修，例如，坐落在奥地利维也纳的神圣罗马帝国的宫殿"美泉宫"，于公元18世纪中叶完成的内部装饰中即大量使用了来自中国的漆板画，以及从屏风上拆下来的漆画。

3 外销的中国漆器与日本漆器

日本是明清时期中国对欧漆器贸易的最大竞争对手。当时欧洲人普遍认为日本漆器的质量要优于中国漆器，其市场售价也往往高于中国漆器，甚至英国人长期将包括中国漆器在内的东方漆器一律称作"JAPAN"。

其实，这只是当时欧洲人大体上的感觉，让他们准确区分出每一件漆器的具体产地实在很困难。当年漆器运输过程中需要转运，运抵欧洲的漆器往往以转运地命名，如中国产的汉宫春晓图屏风等款彩漆器在欧洲或称作"克罗曼多漆器"，或称作"万丹漆器"，分别以印度东海岸及印度尼西亚的一处地名命名，两地皆当年转运港口所在地，因到达欧洲的货单上显示此名而以此命名。而且，当时中国大量仿制日本漆器，还有很多中国人在日本长崎等地开展海上贸易，中国、日本及琉球等地漆器在这些地方集中转运的情况很普遍，即便是从日本上船的漆器也未必一定是日本产品。当年法国船只"加森号"从日本购入一件橱柜，因认定是日本漆器，要比同船的广东产中国橱柜贵500里弗，其实这件所谓的日本橱柜作殿阁式，内设抽屉置放茶具，可以肯定是中国制品[1]。

公元16世纪以来的东西方漆器贸易错综复杂，目前所依赖的西方早期记述不仅欠完整，错讹也不少，因此，准确把握中国外销漆器的具体情况还需日后大量细致的工作。

[1]Oliver Impey Christiaan Jorg: *Japanese Export Lacquer 1580-1850*. Hotei Publishing, The Netherlands, 2005-1, p.65.转引自金晖:《明清外销漆器研究》, 上海大学博士学位论文, 2019。

九 · 明清漆器所见社会面貌

文人赏玩漆器诞生

元代文人参与漆器的设计和生产，多因仕途无门而寄情于此；而明清时期文人的参与，则与商品经济发达、市民阶层的兴起等有一定关系。明代晚期，江浙等地文人士大夫阶层深度参与漆器制作，一些漆器向文玩转变，大大推进了中国漆器艺术化的进程。

明代晚期的江南，经济发展，商贸繁荣，工商城镇大兴，市民阶层崛起。特别是作为商业与文化中心的苏州和扬州，"缙绅士夫多以货殖为急"（明代黄省曾《吴风录》），这里传统的士农工商观念已有所扭转。明代大儒王阳明的观点颇具代表性，他指出："古者四民异业而同道，其尽心焉，一也。士以修治，农以具养，工以利器，商以通货，各就其资之所近、力之所及者而业焉，以求尽其心。"（《王阳明全集》卷十五）科举之路狭窄，加之当时官场昏暗，不少文人无心仕途，有的甚至弃官从商，以儒家精神指导商业实践的徽商、晋商群体的诞生即与之密切相关。相当一部分文人反求内心，同时注重物质享受，讲求精致与风雅的生活，园林、冠服、文具及清玩雅设等皆饱含文人意趣。这时出现了高濂《遵生八笺》、袁宏道《瓶史》、张谦德《瓶花谱》及《阳羡茗壶系》《方氏墨谱》等一批艺术鉴赏书籍，其中书画家文震亨的《长物志》堪称集大成者。当时身处官场的不少士大夫都有好古博物之闲趣，例如，明晚期被称誉为"博物君子"的董其昌、王惟俭、李日华三位名士，地位显赫，又皆从事收藏，精于鉴赏；官至太仆少卿的米万钟，号友石，爱石成痴，等等。

王世襄先生曾剖析董其昌和李日华的艺术思想，指出他们

都高度推崇平淡天真、纯出自然、无意求工而自工的艺术品，也称赞全神贯注、精工之极、雅而有士气的艺术品，代表了公元16世纪和公元17世纪文人思想和趣味[1]。以他们的身份、地位、名气，这些观念无疑左右了当时的时尚审美，对当时漆器等工艺美术品的设计、加工产生重大影响。这些文人名士不仅是清玩雅设的使用者，更是重要的设计者，像孙克弘这样的文人士大夫甚至还亲自参与制作。

当时一些工艺匠师本身也是文人，同样具备很高的文化素养，漆工中亦不乏其例。例如，明早期常熟雕漆名家杨士廉，因"工草书"被收入正德年间刘璋所撰《明书画史》——该书收录洪武至正德年间善书画者不过370余人，杨士廉能位列其中殊为不易。与沈周、文徵明、唐寅并列为"明四家"的仇英，亦为漆工出身。而且，此时漆工的地位也较以往大大提高，除张德刚、包亮等因漆工技艺得以入仕外，当时名漆工已与"缙绅先生列坐抗礼焉"（明代张岱《陶庵梦忆》卷五）。

文人士大夫的指导、影响及亲身参与，以及广大工匠的积极努力，加之当时政治松弛及随后的"隆庆开海"等诸多因素，共同造就了明代晚期这个天工开物、百工竞技的时代，紫砂、竹刻、玉雕、犀角雕等诸多工艺门类成就斐然，名家辈出。这些作品不仅工艺精湛，而且继承和发展了宋人的审美思想，强调文人格调，尽力摆脱庸俗情调，极少表现祈求福寿吉祥这类流行题材。这在社会富庶、商品经济发达、文化昌盛、手工业规模和水平领先全国的江南地区尤为明显，甚至一度呈现与都城北京的宫廷工艺制作和审美分庭抗礼的局面。

漆工艺在其中也颇为耀眼夺目，雕漆、戗金、螺钿、百宝嵌等或新创，或获重大发展，相当一部分漆器的实用功能已大为降低，成为日常陈设、文人赏玩之物。周翥百宝嵌漆器、蒋回回仿日本漆器、江千里螺钿漆器等广受赞誉，价格非比寻常，甚至重金亦难寻。

[1]王世襄：《文人趣味与工艺美术》，《故宫博物院院刊》1995年特刊。

　　检视现存这一时期漆器实物，纯朴率真、装饰简约者有之，精雕细琢、极尽工巧但雅而不俗者亦有之，与当时文人趣味相吻合，体现出一种高级的审美取向。如果没有文人士大夫阶层的介入，一些品种的漆器流于恶俗恐难避免，百宝嵌漆器当最具代表性——作者如果不具有较高的艺术素养，极易成为珍贵用材的堆砌，成品俗不可耐。正如明代张岱《陶庵梦忆》所言：

　　　　吴中绝技：陆子冈之治玉，鲍天成之治犀，周柱之治嵌镶，赵良璧之治梳，朱碧山之治金银，马勋、荷叶李之治扇，张寄修之治琴，范昆白之治三弦子，俱可上下百年保无敌手。但其良工苦心，亦技艺之能事。至其厚薄深浅，浓淡疏密，适与后世赏鉴家之心力、目力，针芥相对，是岂工匠之所能办乎？盖技也而进乎道矣。

　　而周翥之作能够"嵌作人物花鸟、老梅古干，玲珑奇巧，宛如图画"（宁波天一阁藏《崇祯吴县志·卷五十三》），亦绝非仅仅依镶嵌技艺高超就能够达到这一境界，其"技进乎道"自然与当时的艺术风尚与品位息息相关。

图9-187
卢葵生制锡胎漆壶
引自《中国漆器全集（6）》
图二五二

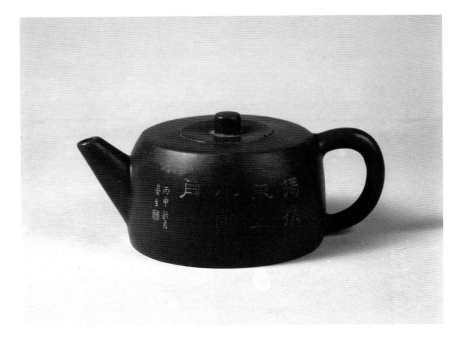

图9-188
葵生款锡胎紫漆梅花纹壶
引自《中国漆器全集（6）》
图二五一

然而，这一潮流随着清军入关便戛然而止——"扬州十日""嘉定三屠"，不仅仅是血腥的杀戮，诸多文化传承也被割裂，明代晚期艺坛的这股高雅之风同样被吹得七零八落。半个世纪之后的清康熙晚期，江南地区承平日久，经济全面恢复并有所提升，苏、扬等地富商云集，艺术需求十分旺盛，带动了诸多艺术门类繁荣发展，然而，仅就艺术格调而言，仍较明代晚期全面逊色。

反映在漆器领域，此时最耀眼的当属卢映之、卢葵生祖孙二人，特别是卢葵生"少与张老罍（镠）学画于张沧州，笔墨高古，非时流所可企及"（《民国江都县续志》），以其现存画作看，艺术水准的确较高。卢葵生以制漆沙砚、百宝嵌砚盒等闻名，他还以锡胎漆壶仿制紫砂"曼生壶"，器表髹暗红、深绿等色漆，然后请书画家在器上镌刻书画图9-187、9-188。他还与书画家合作，在深色漆器上用漆皮雕工艺表现诗、书、画、印，展示江南文化情味和文人意趣[1]。他所制作的漆器，大都为纯粹的专供赏玩的特种艺术品，与民间日用漆器及迎合市民喜好的普通漆工艺品渐行渐远。

[1]长北：《扬州漆器史》，江苏人民出版社，2017，第121—122页。

嘉靖、万历与雍正、乾隆的不同漆器审美

仅从帝王勤政的角度而言，明代远逊于清代，特别是明中晚期的皇帝中荒唐者居多，如自封"威武大将军"的正德皇帝朱厚照、被称作"木匠皇帝"的天启帝朱由校等。嘉靖皇帝朱厚熜（公元1522～1566年在位）、万历皇帝朱翊钧（公元1573～1620年在位）祖孙二人也不遑多让，他们长年不理朝政，深居内宫20余载——前者自嘉靖二十一年十一月始，直至嘉靖四十五年十二月止，长达24年的时间里只有三次朝见群臣的记录，他痴迷炼丹成仙，每天热衷斋醮祈祷；后者从万历十四年初开始，共有28年时间不见大臣、不处理奏疏。

嘉靖、万历祖孙二人在治国理政方面实在问题多多，他们又恰恰在位时间足够长，在明代皇帝中排名居前两位，连同夹在中间的隆庆一朝（公元1567～1572年），前后近百年之久。这期间虽然君臣之间纠纷不断，但彼此间大体上相安无事，环境相对宽松。例如，海瑞曾上《治安疏》严厉批评嘉靖帝，嘉靖帝读罢气得将奏疏扔在地上，但也只是在几个月后才将海瑞关进诏狱，追究主使之人。万历帝的情况也差不多，万历十七年十二月，大理寺左评事雒于仁上疏严厉批评他纵情于"酒色财气"，他只是反驳道："谁人不饮酒？""但人孰无气？"此事最终以雒于仁辞官了结。两位皇帝难得如此宽厚，媲美宋代帝王，这在晚期中国高度专制的封建社会里极为罕见。当时朝野上下自由率性、骄奢淫逸，造就出所谓的"金瓶梅时代"。

嘉靖与万历两位皇帝疏于政事，于思想、文化、艺术诸方面却未必是坏事。他们在执政中后期似乎对宫廷用品的设计与制作漠不关心，至多在题材上有所要求。纵观嘉靖、万历两朝官窑瓷器，装饰精细入微者有，但不是很多，相当一部分造型欠规整，有的画工极其随意，似乎任由工匠自由发挥，进入宫廷前也鲜有人严格把关图9-189、9-190。与瓷

图9-189
嘉靖黄地红绿彩鱼藻纹瓷方碗
曹勇摄

图9-190
万历五彩龙凤纹瓷笔船
曹勇摄

器相比，漆器要强不少，但相对于永乐、宣德两朝作品而言，还是差了不少。嘉靖朝漆器以雕漆最盛，戗金彩漆次之，但均存在着工艺水平参差不齐现象[1]：其中相当一部分雕漆作品漆层变薄，刻工粗率，不擅藏锋，棱角明显；有的戗金填彩漆作品金线粗糙欠规整。万历朝漆器情况类似，有的追求工谨、细巧，有的则欠规整，颇显随意；螺钿器中有相当数量的厚螺钿制品，整体工艺水平较前代也要逊色一些。从吉祥图案题材的流行，到具体工艺的把控，这一时期的宫廷漆器均带有一定的民间趣味，有的虽然大红大绿，失之于粗犷，却别有特色与格调，同样获得较好的艺术效果。

百年后的清雍正帝胤禛（公元1722～1735年在位）、乾隆帝弘历（公元1736～1795年在位）父子，正好与嘉靖、万历祖孙形成鲜明对照，两人勤于政事，经年如一，特别是雍正在位13年间仅亲笔朱批的奏章就多达4万多件上千万字！而且，他们父子控制欲强，主导瓷器、漆器等诸多门类工艺美术品的设计与制作，甚至亲身参与，且颇为用心。他们完善了以造办处为核心的宫廷用品制作、管理体系，造办处下设画作、玉作、油漆作、珐琅作、牙作……无一不备，荟萃了当时各方名匠。在制作前，他们往往提出具体的甚至很细的要求，乃至做出小样，多次修改；如果出现问题，相关人等还要被严厉申饬甚至遭到罚俸等处理。类似嘉靖剔彩云龙寿字梅花式盒这样将中心的"寿"字刻歪的情况图9-191，在雍正、乾隆年间简直不可想象！更不可能刻款，并堂而皇之地交付内廷使用！

尽管万历本人在明代皇帝中以"留神翰墨"闻名，对当时的小说、戏剧等也很有兴趣，但公平而言，在学识和艺术素养等方面，他与祖父嘉靖较雍正、乾隆父子要差很多。雍正、乾隆两人艺术鉴赏品位精雅高妙，且挑剔苛刻，成就了雍正、乾隆两朝宫廷艺术品无不制作精美、装

[1]夏更起：《突破传统不断创新的元明漆器》，载《故宫博物院藏文物珍品大系·元明漆器》，上海科学技术出版社、商务印书馆（香港）有限公司，2006。

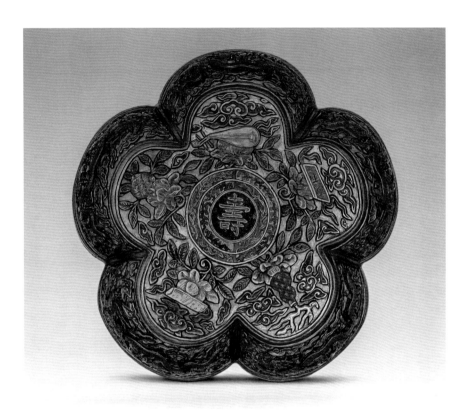

图9-191
嘉靖剔彩云龙寿字梅花式盒
引自《故宫博物院藏文物珍品
大系·元明漆器》，图132

饰华丽，充分体现"康乾盛世"的气魄与时代特色。具体反映在宫廷漆器上，造型复杂多变，求新、求奇，做工一丝不苟，不厌其精，不厌其细，有的堪称鬼斧神工，各方面均追求极致，但有的太过刻意，甚至失之于琐碎、造作。

帝王的审美，往往引领一个时代整个社会的流行时尚。嘉靖、万历时期宽松的社会环境，两位帝王本身基本脱身不干预的事实，客观上造就了明代晚期天工开物、百工竞技的新时代；雍正、乾隆以其个人之力，亲身参与，亲自把关，推动了公元18世纪中国陶瓷、漆器、玉器等诸多工艺门类的进步与发展。然而，一人之思代亿人之虑，终非长久之计。在"文字狱"横行、思想被严重钳制和禁锢的专制社会里，艺术创

新难，形成潮流且保持持久、旺盛的生命力更难！随着时局动荡，战乱不止，中国漆器的艺术化进程长时间踯躅不前，清末、民国时漆工艺乏善可陈，艺术水平普遍不高，有的门类甚至退步明显。

工业革命背景下的漆器生产

公元1840年第一次鸦片战争后，中国长期奉行的闭关锁国政策终被洋枪洋炮击碎，门户渐次洞开，西方工业产品接踵而来，随后中国近代工业兴起，这些都给中国本土手工业以巨大冲击，纺织、冶金铸造等众多传统优势产业一落千丈，各地民营手工作坊纷纷破产。这期间，能够逃脱厄运的行业不多，漆器侥幸成为其中之一，甚至由于海外市场的开拓，在19世纪末20世纪初还曾有过一段小"阳春"。

中国漆手工业之所以能够幸免，除了产业规模不大等原因外，主要依赖于中国传统漆器的制作需要特殊技艺，本身工业化的程度有限，很多工序很难以机器代替——洋务运动以及由此引发的中国近代工业的兴起，并未带来中国漆器生产的现代化，直至清王朝灭亡，绝大多数民营漆工作坊仍基本保持着传统的手工生产方式。此外，欧美地区不产漆，当时欧洲主要国家的漆器工业水平还很有限，尚不足以冲击具有原材料等本土优势明显的中国漆手工业。反倒是"洋漆"（人工合成漆），特别是酚醛树脂漆、醇酸树脂漆等陆续引入中国后，给中国传统生漆生产和加工带来较大影响。

清晚期，随着中国日益融入国际市场，上海、广州等通商口岸在国际贸易中的地位逐渐提升，其周边地区的民营漆工作坊有的保持既有运营模式，但相当一部分作坊开始转型，重点生产符合洋人口味的"洋庄货"，并通过上海等口岸销往世界各地。由于市场扩大，有的民营漆工作坊甚至还有了一定程度的扩张。例如，福州一地外贸漆器的出口

额，光绪三十一年（公元1905年）为10502银圆，到宣统二年（公元1910年）达到31513银圆，短短5年时间增长了两倍多[1]。再如，创立于清同治七年（公元1868年）的扬州"梁福盛漆器作"，光绪年间产品以内销为主，少量进贡宫廷及外销，年产漆器1万件左右，随后产品主要借助上海口岸外销，至20世纪30年代，年销量已达两三万件，雇工亦由几十人增至200余人[2]。

由于参与国际市场竞争，不少民营漆工作坊开始重视市场营销，积极开拓海外市场，最突出的表现就是从19世纪70年代开始纷纷参加国内外各类博览会及其评奖活动。例如，1890年，福州"沈绍安镐记"参展巴黎国际博览会并获金牌；此后其与"沈绍安恂记"还分别参加了美国、意大利等国家举办的博览会，皆斩获殊荣。20世纪初开始，扬州"梁福盛漆器作"、阳江"广泰成"等先后参加南洋第一次劝业会、美国旧金山巴拿马万国博览会等展会，分获金质、银质奖章等荣誉。这些荣誉的取得，进一步增强了各作坊的品牌效应，也对其产品在国内外市场的销售起到较大推动作用。

阻碍近代中国漆手工业发展进程的最主要因素是战乱，先是历时10余年的太平天国运动给江苏、浙江、安徽等地漆手工业以毁灭性打击，随后的社会动荡，特别是20世纪上半叶长期军阀混战及日本侵华战争，让中国漆手工业生产再次陷入低谷，直到20世纪50年代才重获新生。至于新中国漆工艺的复兴与发展，以及艺术水准大幅度提升和艺术化进程全面重启，则是1978年改革开放以后的事了。

[1]张健：《清代福州的漆器业与漆工匠》注引档案资料——1963年福州市工艺美术局《本局关于中华全国工商业联合会关于"福州脱胎漆器行业史"初稿》，载浙江省博物馆编《中国漆器文化研究的回顾与展望"学术研讨会论文集》，浙江摄影出版社，2017。
[2]长北：《扬州漆器史》，江苏人民出版社，2017，第144页。

Bibliography 参考文献

一、历史文献

[1]周礼·仪礼·礼记.陈戍国点校.长沙：岳麓书社，1989.
[2]韩非.韩非子新校注.陈奇猷校注.上海：上海古籍出版社，2000.
[3]司马迁.史记.北京：中华书局，1982.
[4]班固.汉书.北京：中华书局，2007.
[5]许慎.说文解字.北京：中华书局，1963.
[6]郑玄.周礼注疏.贾公彦疏，彭林整理.上海：上海古籍出版社，2010.
[7]张彦远.历代名画记.杭州：浙江人民美术出版社，2011.
[8]真人元开.唐大和上东征传.汪向荣整理.北京：中华书局，1979.
[9]李昉，李穆，徐铉，等.太平御览，北京：中华书局，1960.
[10]孟元老.东京梦华录.王永宽注译.郑州：中州古籍出版社，2010.
[11]吴自牧.梦粱录.符均，张社国校注.西安：三秦出版社，2004.
[12]陶宗仪.辍耕录.北京：中华书局，1985.
[13]曹昭.格古要论.北京：中华书局，2012.
[14]王佐.新增格古要论.杭州：浙江人民美术出版社，2011.
[15]沈德符.万历野获编.北京：中华书局，1997.
[16]吴允嘉.天水冰山录.北京：商务印书馆，1937.
[17]王利器.盐铁论校注.北京：中华书局，2015.

二、考古发掘报告及简报

（一）考古发掘报告

[1]安徽省文物考古研究所，巢湖市文物管理所.巢湖汉墓.北京：文物出版社，2007.
[2]安徽省文物考古研究所.天长三角圩墓地.北京：科学出版社，2013.
[3]安阳市文物考古研究所.安阳殷墟徐家桥郭家庄商代墓葬：2004～2008年殷墟考古报告.北京：科学出版社，2011.
[4]北京大学考古学系，驻马店市文物保护管理所.驻马店杨庄：中全新世淮河上游的文化遗存与环境信息.北京：科学出版社，1998.
[5]北京市文物研究所.琉璃河西周燕国墓地：1973～1977.北京：文物出版社，1999.
[6]朝鲜古迹研究会.乐浪彩箧冢：南井里、石岩里三古坟发掘调查报告.京都：便利堂，1934.
[7]朝鲜古迹研究会.乐浪王光墓.京都：桑名文星堂，1935.
[8]成都文物考古研究所.成都商业街船棺葬.北京：文物出版社，2009.
[9]大葆台汉墓发掘组.北京大葆台汉墓.北京：文物出版社，1989.
[10]东方考古学会.阳高古城堡：中国山西省阳高县古城堡汉墓.东京：六兴出版，1990.
[11]东京帝国大学文学部.乐浪：五官掾王盱の坟墓.东京：刀江书院，1930.
[12]冯汉骥.前蜀王建墓发掘报告.北京：文物出版社，1964.
[13]福建省博物馆.福州南宋黄昇墓.北京：文物出版社，1982.
[14]阜阳市博物馆.阜阳双古堆汉墓.北京：中华书局，2022.
[15]甘肃省文物考古研究所.崇信于家湾周墓.北京：文物出版社，2009.

[16]甘肃省文物考古研究所．敦煌佛爷庙湾：西晋画像砖墓．北京：文物出版社，1998．

[17]甘肃省文物考古研究所．敦煌祁家湾：西晋十六国墓葬发掘报告．北京：文物出版社，1994．

[18]广西壮族自治区博物馆．广西贵县罗泊湾汉墓．北京：文物出版社，1988．

[19]广州市文物管理委员会，广州市博物馆．广州汉墓．北京：文物出版社，1981．

[20]广州市文物管理委员会，中国社会科学院考古研究所，广东省博物馆．西汉南越王墓．北京：文物出版社，1991．

[21]贵州省文物考古研究所．赫章可乐二〇〇〇年发掘报告．北京：文物出版社，2008．

[22]国家文物局水下文化遗产保护中心，广东省文物考古研究所，中国文化遗产研究院，等．南海Ⅰ号沉船考古报告之二：2014～2015年发掘．北京：文物出版社，2017．

[23]国家文物局水下文化遗产保护中心，中国国家博物馆，福建博物院，等．福建沿海水下考古调查报告．北京：文物出版社，2017．

[24]河北省文物研究所．譻墓：战国中山国国王之墓．北京：文物出版社，1995．

[25]河北省文物研究所．藁城台西商代遗址．北京：文物出版社，1985．

[26]河北省文物研究所．宣化辽墓：1974～1993年考古发掘报告．北京：文物出版社，2001．

[27]河北省文物研究所．战国中山国灵寿城：1975～1993年考古发掘报告．北京：文物出版社，2005．

[28]河南省商丘市文物管理委员会，河南省文物考古研究所，河南省永城市文物管理委员会．芒砀山西汉梁王墓地．北京：文物出版社，2001．

[29]河南省文物考古研究所，周口市文化局．鹿邑太清宫长子口墓．郑州：中州古籍出版社，2000．

[30]河南省文物考古研究所．固始侯古堆一号墓．郑州：大象出版社，2004．

[31]河南省文物研究所．信阳楚墓．北京：文物出版社，1986．

[32]湖北省博物馆．曾侯乙墓．北京：文物出版社，1989．

[33]湖北省荆沙铁路考古队．包山楚墓．北京：文物出版社，1991．

[34]湖北省荆州博物馆．荆州高台秦汉墓．北京：科学出版社，2000．

[35]湖北省荆州博物馆．荆州天星观二号楚墓．北京：文物出版社，2003．

[36]湖北省荆州地区博物馆．江陵马山一号楚墓．北京：文物出版社，1985．

[37]湖北省荆州地区博物馆．江陵雨台山楚墓．北京：文物出版社，1984．

[38]湖北省荆州市周梁玉桥遗址博物馆．关沮秦汉墓简牍．北京：中华书局，2001．

[39]湖北省文物考古研究所，荆门市博物馆，襄荆高速公路考古队．荆门左冢楚墓．北京：文物出版社，2006．

[40]湖北省文物考古研究所，随州市考古队．随州孔家坡汉墓简牍．北京：文物出版社，2006．

[41]湖北省文物考古研究所．江陵望山沙冢楚墓．北京：文物出版社，1996．

[42]湖北省文物考古研究所．盘龙城：1963～1994年考古发掘报告．北京：文物出版社，2001．

[43]湖北省宜昌地区博物馆，北京大学考古系．当阳赵家湖楚墓．北京：文物出版社，1992．

[44]湖南省博物馆，湖南省文物考古研究所，长沙市博物馆，等．长沙楚墓．北京：文物出版社，2000．

中国漆艺史

CHINESE LACQUER ART HISTORY

[45]湖南省博物馆，湖南省文物考古研究所．长沙马王堆二、三号汉墓．北京：文物出版社，2004.

[46]湖南省博物馆，中国科学院考古研究所．长沙马王堆一号汉墓．北京：文物出版社，1973.

[47]湖南省文物考古研究所．里耶发掘报告．长沙：岳麓书社，2007.

[48]吉林省文物考古研究所．榆树老河深．北京：文物出版社，1987.

[49]江西省文物考古研究所，江西省博物馆，新干县博物馆．新干商代大墓．北京：文物出版社，1997.

[50]荆州博物馆．荆州重要考古发现．北京：文物出版社，2009.

[51]乐浪汉墓刊行会．乐浪汉墓：第二册．京都：真阳社，1975.

[52]乐浪汉墓刊行会．乐浪汉墓：第一册．京都：真阳社，1974.

[53]礼县博物馆，礼县秦西垂文化研究会．秦西垂陵区．北京：文物出版社，2004.

[54]梁思永．侯家庄：第二本：1001号大墓．高去寻辑补．台北："中央"研究院历史语言研究所，1962.

[55]梁思永．侯家庄：第六本：1217号大墓．高去寻辑补．台北："中央"研究院历史语言研究所，1968.

[56]梁思永．侯家庄：第五本：1004号大墓．高去寻辑补．台北："中央"研究院历史语言研究所，1970.

[57]卢连成，胡智生．宝鸡强国墓地．北京：文物出版社，1988.

[58]南京博物院，盱眙县文化广电和旅游局．大云山：西汉江都王陵1号墓发掘报告．北京：文物出版社，2020.

[59]南京博物院．花厅：新石器时代墓地发掘报告．北京：文物出版社，2003.

[60]南京大学历史系考古专业，湖北省文物考古研究所，鄂州市博物馆．鄂城六朝墓．北京：科学出版社，2007.

[61]宁夏固原博物馆．固原北魏墓漆棺画．银川：宁夏人民出版社，1998.

[62]宁夏文物考古研究所，中国历史博物馆考古部．宁夏菜园：新石器时代遗址、墓葬发掘报告．北京：科学出版社，2003.

[63]青海省文物考古研究所．大通上孙家汉晋墓．北京：文物出版社，1993.

[64]山东省文物考古研究所，临沂市文化广电新闻出版局．临沂洗砚池晋墓．北京：文物出版社，2016.

[65]山东省文物考古研究所．临淄齐墓：第一集．北京：文物出版社，2007.

[66]山西大学历史文化学院，山西省考古研究所，大同市博物馆．大同南郊北魏墓群．北京：科学出版社，2005.

[67]山西省考古研究所，山西博物院，长治市博物馆．长治分水岭东周墓地．北京：文物出版社，2010.

[68]陕西省考古研究所．唐李宪墓发掘报告．北京：科学出版社，2005.

[69]陕西省考古研究院，法门寺博物馆，宝鸡市文物局，等．法门寺考古发掘报告．北京：文物出版社，2007.

[70]陕西省考古研究院，渭南市文物保护考古研究所，韩城市景区管理委员会．梁带村芮国墓地：2007年度发掘报告．北京：文物出版社，2010.

[71]陕西省考古研究院，渭南市文物保护考古研究所，韩城市文物旅游局．梁带村芮国墓地：2005、2006年度发掘报告．北京：文物出版社，2020.

[72]上海博物馆．上海唐宋元墓．何继英主编．北京：科学出版社，2014.

[73]上海市文物管理委员会．福泉山：新石器时代遗址发掘报告．黄宣佩主编．北京：

文物出版社，2000.

[74]睡虎地秦墓竹简整理小组 . 睡虎地秦墓竹简 . 北京：文物出版社，1990.

[75]四川省文物考古研究院，绵阳博物馆 . 绵阳双包山汉墓 . 北京：文物出版社，2006.

[76]四川省文物考古研究院，雅安市博物馆，荥经县博物馆 . 荥经高山庙西汉墓 . 北京：文物出版社，2017.

[77]新疆文物考古研究所 . 吐鲁番阿斯塔那—哈拉和卓墓地：哈拉和卓卷 . 北京：文物出版社，2018.

[78]烟台市博物馆，海阳市博物馆 . 海阳嘴子前 . 济南：齐鲁书社，2002.

[79]云梦睡虎地秦墓编写组 . 云梦睡虎地秦墓 . 北京：文物出版社，1981.

[80]云南省文物考古研究所，昆明市博物馆，官渡区博物馆 . 昆明羊甫头墓地 . 北京：科学出版社，2005.

[81]云南省文物考古研究所，玉溪市文物管理所，江川县文化局 . 江川李家山：第二次发掘报告 . 北京：文物出版社，2007.

[82]浙江省文物考古研究所，遂昌县文物管理委员会 . 好川墓地 . 北京：文物出版社，2001.

[83]浙江省文物考古研究所，萧山博物馆 . 跨湖桥：浦阳江流域考古报告之一 . 北京：文物出版社，2004.

[84]浙江省文物考古研究所 . 卞家山 . 北京：文物出版社，2014.

[85]浙江省文物考古研究所 . 河姆渡：新石器时代遗址考古发掘报告 . 北京：文物出版社，2003.

[86]中国科学院考古研究所 . 长沙发掘报告 . 北京：文物出版社，1957.

[87]中国社会科学院考古研究所，河北省文物管理处 . 满城汉墓发掘报告 . 北京：文物出版社，1980.

[88]中国社会科学院考古研究所，山东省文物考古研究院，山东临朐山旺古生物化石博物馆 . 临朐西朱封：山东龙山文化墓葬的发掘与研究 . 北京：文物出版社，2018.

[89]中国社会科学院考古研究所，山西省临汾市文物局 . 襄汾陶寺：1978 ～ 1985 年考古发掘报告 . 北京：文物出版社，2015.

[90]中国社会科学院考古研究所 . 大甸子：夏家店下层文化遗址与墓地发掘报告 . 北京：科学出版社，1998.

[91]中国社会科学院考古研究所 . 滕州前掌大墓地 . 北京：文物出版社，2005.

[92]中国社会科学院考古研究所 . 偃师商城：第一卷 . 北京：科学出版社，2013.

[93]中国社会科学院考古研究所 . 偃师杏园唐墓 . 北京：科学出版社，2001.

[94]中国社会科学院考古研究所 . 张家坡西周墓地 . 北京：中国大百科全书出版社，1999.

[95]淄博市博物馆，齐故城博物馆 . 临淄商王墓地 . 济南：齐鲁书社，1997.

（二）考古发掘简报

[96]Chen Yongzhi, Song Guodong, Ma Yan. "The Results of the Excavation of the Yihe-Nur Cemetery in Zhengxiangbai Banner (2012 ～ 2014)". The Silk Road, vol.14, 2016.

[97]安徽省文物工作队 . 安徽南陵县麻桥东吴墓 . 考古，1984，11.

[98]安徽省文物工作队 . 安徽天长县汉墓的发掘 . 考古，1979，4.

[99]安徽省文物考古研究所，霍山县文物管理所 . 安徽霍山县西汉木椁墓 . 文物,1991,9.

[100]安徽省文物考古研究所,马鞍山市文化局.安徽马鞍山东吴朱然墓发掘简报.文物,1986,3.

[101]安乡县文物管理所.湖南安乡西晋刘弘墓.文物,1993,11.

[102]安阳市文物考古研究所.河南安阳辛店商代晚期铸铜遗址2016年发掘简报.文物,2021,4.

[103]包文灿.江苏沙洲出土包银竹胎漆碗.文物,1981,8.

[104]北京大学考古文博院,山西省考古研究所.天马—曲村遗址北赵晋侯墓地第六次发掘.文物,2001,8.

[105]北京市文物工作队.北京西郊西晋王浚妻华芳墓清理简报.文物,1965,12.

[106]常德市文物处.湖南常德寨子岭一号楚墓//湖南省文物考古研究所,湖南省考古学会.湖南考古2002.长沙:岳麓书社,2004.

[107]常州市博物馆,武进县文化馆.江苏武进县元墓出土八思巴文漆器//文物编辑委员会.文物资料丛刊:2.北京:文物出版社,1978.

[108]常州市博物馆.常州半月岛五代墓.考古,1993,9.

[109]常州市博物馆.江苏常州北环新村宋木椁墓.文物,2001,2.

[110]常州市博物馆.江苏常州市红梅新村宋墓.考古,1997,11.

[111]朝阳地区博物馆,朝阳县文化馆.辽宁朝阳发现北燕、北魏墓.考古,1985,10.

[112]陈晶,陈丽华.江苏武进村前南宋墓清理纪要.考古,1986,3.

[113]成都金沙遗址博物馆,成都文物考古研究院.金沙遗址出土片状绿松石.江汉考古,2022,4.

[114]成都市文物考古研究所,龙泉驿区文物管理所.成都龙泉驿区北干道木椁墓群发掘简报.文物,2000,8.

[115]成都文物考古研究所,荆州文物保护中心.成都天回镇老官山汉墓发掘简报//四川大学博物馆,四川大学考古学系,成都文物考古研究所.南方民族考古:第十二辑.北京:科学出版社,2017.

[116]成都文物考古研究院,青白江区文物保护中心.四川成都双元村东周墓地一五四号墓发掘.考古学报,2020,3.

[117]大同市博物馆.大同金代阎德源墓发掘简报.文物,1978,4.

[118]大同市考古研究所.山西大同七里村北魏墓群发掘简报.文物,2006,10.

[119]大同市考古研究所.山西大同沙岭北魏壁画墓发掘简报.文物,2006,10.

[120]大同市考古研究所.山西大同迎宾大道北魏墓群.文物,2006,10.

[121]德新,张汉君,韩仁信.内蒙古巴林右旗庆州白塔发现辽代佛教文物.文物,1994,12.

[122]鄂城县博物馆.鄂城楚墓.考古学报,1983,2.

[123]鄂城县博物馆.鄂城东吴孙将军墓.考古,1978,3.

[124]方勤,胡刚.枣阳郭家庙曾国墓地曹门湾墓区考古主要收获.江汉考古,2015,3.

[125]凤凰山一六七号汉墓发掘整理小组.江陵凤凰山一六七号汉墓发掘简报.文物,1976,10.

[126]福建博物院,邵武市博物馆.邵武宋代黄涣墓发掘简报.福建文博,2004,2.

[127]福建省博物馆.福州茶园山南宋许峻墓.文物,1995,10.

[128]甘肃省博物馆.武威雷台汉墓.考古学报,1974,2.

[129]甘肃省博物馆.武威磨咀子三座汉墓发掘简报.文物,1972,12.

[130]甘肃省博物馆文物队.甘肃灵台白草坡西周墓.考古学报,1977,2.

[131]甘肃省敦煌县博物馆.敦煌佛爷庙湾五凉时期墓葬发掘简报.文物,1983,10.

[132]甘肃省文物考古研究所，礼县博物馆．甘肃礼县圆顶山98LDM2、2000LDM4春秋秦墓．文物，2005，2.

[133]甘肃省文物考古研究所，礼县博物馆．礼县圆顶山春秋秦墓．文物，2002，2.

[134]甘肃省文物考古研究所，武威市文物考古研究所，天祝藏族自治县博物馆．甘肃武威市唐代吐谷浑王族墓葬群．考古，2022，10.

[135]甘肃省文物考古研究所，武威市文物考古研究所，天祝藏族自治县博物馆．甘肃武周时期吐谷浑喜王慕容智墓发掘简报．考古与文物，2021，2.

[136]甘肃省文物考古研究所，张家川回族自治县博物馆．2006年度甘肃张家川回族自治县马家塬战国墓地发掘简报．文物，2008，9.

[137]高振卫，邬红梅．江苏江阴夏港宋墓清理简报．文物，2001，6.

[138]广东省文物考古研究所，国家水下文化遗产保护中心，广东省博物馆．广东汕头市"南澳Ⅰ号"明代沉船．考古，2011，7.

[139]广州市文物管理委员会．广州东郊罗冈秦墓发掘简报．考古，1962，8.

[140]广州市文物管理委员会．广州市西北郊晋墓清理简报．考古通讯，1955，5.

[141]贵州省博物馆．贵州清镇平坝汉墓发掘报告．考古学报，1959，1.

[142]贵州省博物馆考古组，贵州省赫章县文化馆．赫章可乐发掘报告．考古学报，1986，2.

[143]合肥市文物管理处．合肥北宋马绍庭夫妻合葬墓．文物，1991，3.

[144]河北省文化局工作队．河北怀来北辛堡战国墓．考古，1966，5.

[145]河南省信阳地区文管会，河南省罗山县文化馆．罗山天湖商周墓地．考古学报，1986，2.

[146]河南信阳地区文管会，光山县文管会．春秋早期黄君孟夫妇墓发掘报告．考古，1984，4.

[147]湖北荆州地区博物馆保管组．湖北监利县出土一批唐代漆器．文物，1982，2.

[148]湖北省博物馆．1978年云梦秦汉墓发掘报告．考古学报，1986，4.

[149]湖北省博物馆．云梦大坟头一号汉墓//文物编辑委员会．文物资料丛刊：4.北京：文物出版社，1981.

[150]湖北省博物馆江陵工作站．江陵溪峨山楚墓．考古，1984，6.

[151]湖北省荆门市博物馆．荆门郭店一号楚墓．文物，1997，7.

[152]湖北省荆州地区博物馆．江陵天星观1号楚墓．考古学报，1982，1.

[153]湖北省文化局文物工作队．武汉市十里铺北宋墓出土漆器等文物．文物，1966，5.

[154]湖北省文物考古研究所，黄冈市博物馆，黄州博物馆．湖北黄州楚墓．考古学报，2001，2.

[155]湖北省文物考古研究所，襄阳市文物考古研究所，枣阳市文物考古队．湖北枣阳九连墩M1发掘简报．江汉考古，2019，3.

[156]湖北省文物考古研究所，襄阳市文物考古研究所，枣阳市文物考古队．湖北枣阳九连墩M2发掘简报．江汉考古，2018，6.

[157]湖北省文物考古研究所，襄阳市文物考古研究所．湖北枣阳九连墩M1乐器清理简报．中原文物，2019，2.

[158]湖北省文物考古研究所，襄阳市文物考古研究所．湖北枣阳九连墩M2乐器清理简报．中原文物，2018，2.

[159]湖北省文物考古研究所．江陵凤凰山一六八号汉墓．考古学报，1993，4.

[160]湖北省文物考古研究院，云梦县博物馆．湖北云梦县郑家湖墓地2021年发掘简报．考古，2022，2.

[161]湖北省宜昌地区博物馆.当阳曹家岗 5 号楚墓.考古学报,1988,4.

[162]湖南省博物馆.长沙浏城桥一号墓.考古学报,1972,1.

[163]湖南省博物馆.长沙砂子塘西汉墓发掘简报.文物,1963,2.

[164]湖南省博物馆.长沙象鼻嘴一号西汉墓.考古学报,1984,1.

[165]湖南省文物管理委员会.长沙左家公山的战国木椁墓.文物参考资料,1954,12.

[166]湖南省文物考古研究所,慈利县文物保护管理研究所.湖南慈利县石板村战国墓.考古学报,1995,2.

[167]湖南省文物考古研究所,怀化市文物处,沅陵县博物馆.沅陵虎溪山一号汉墓发掘简报.文物,2003,1.

[168]湖南省文物考古研究所,永州市芝山区文物管理所.湖南永州市鹞子岭二号西汉墓.考古,2001,4.

[169]湖南省文物考古研究所.湖南华容县七星墩遗址 2019～2020 年发掘简报.考古,2022,6.

[170]湖州市博物馆.浙江湖州三天门宋墓.东南文化,2000,3.

[171]湖州市飞英塔文物保管所.湖州飞英塔发现一批壁藏五代文物.文物,1994,2.

[172]华东文物工作队.南京幕府山六朝墓清理简报.文物参考资料,1956,6.

[173]淮安市博物馆.江苏淮安市运河村一号战国墓.考古,2009,10.

[174]淮安市博物馆.江苏淮安翔宇花园唐宋墓群发掘简报.东南文化,2010,4.

[175]淮阴市博物馆.泗阳贾家墩一号墓清理报告.东南文化,1988,1.

[176]吉林省文物考古研究所,延边朝鲜族自治州文物管理委员会办公室.吉林和龙市龙海渤海王室墓葬发掘简报.考古,2009,6.

[177]吉林市博物馆.吉林帽儿山汉代木椁墓.辽海文物学刊,1988,2.

[178]江苏省大青墩汉墓联合考古队.泗阳大青墩泗水王陵.东南文化,2003,4.

[179]江苏省文物管理委员会,南京博物院.江苏盐城三羊墩汉墓清理报告.考古,1964,8.

[180]江西省博物馆.江西南昌晋墓.考古,1974,6.

[181]江西省历史博物馆.江西南昌市东吴高荣墓的发掘.考古,1980,3.

[182]江西省文物考古研究所,南昌市博物馆.南昌火车站东晋墓葬群发掘简报.文物,2001,2.

[183]江西省文物考古研究所.江西靖安李洲坳东周墓葬.考古,2008,7.

[184]江西省文物考古研究院,北京师范大学.江西南昌西汉海昏侯刘贺墓出土漆木器.文物,2018,11.

[185]江西省文物考古研究院,中国社会科学院考古研究所,樟树市博物馆.江西樟树市国字山战国墓.考古,2022,7.

[186]荆州博物馆.湖北荆州谢家桥一号墓发掘简报.文物,2009,4.

[187]荆州博物馆.江陵李家台楚墓清理简报.江汉考古,1985,3.

[188]荆州地区博物馆.江陵张家山三座汉墓出土大批竹简.文物,1985,1.

[189]开封市文物管理处.河南杞县许村岗一号汉墓发掘简报.考古,2000,1.

[190]黎瑶渤.辽宁北票县西官营子北燕冯素弗墓.文物,1973,3.

[191]礼州遗址联合考古队.四川西昌礼州发现的汉墓.考古,1980,5.

[192]连云港市博物馆.江苏东海县尹湾汉墓群发掘简报.文物,1996,8.

[193]辽宁省博物馆,辽宁铁岭地区文物组.法库叶茂台辽墓记略.文物,1975,12.

[194]辽宁省博物馆文物队,朝阳地区博物馆文物队,朝阳县文化馆.朝阳袁台子东晋墓.文物,1984,6.

[195]辽宁省考古研究所，朝阳市博物馆．朝阳十二台乡砖厂88M1发掘简报．文物，1997，11.

[196]辽宁省文物考古研究所，朝阳市博物馆，北票市文物管理所．辽宁北票喇嘛洞墓地1998年发掘报告．考古学报，2004，2.

[197]林嘉华．江苏江阴要塞镇城南出土宋代漆器．考古，1997，3.

[198]临沂市博物馆．山东临沂金雀山九座汉代墓葬．文物，1989，1.

[199]临沂市博物馆．山东临沂金雀山周氏墓群发掘简报．文物，1984，11.

[200]临沂文物组．山东临沂金雀山一号墓发掘简报//《考古》编辑部．考古学集刊：1. 北京：文物出版社，1981.

[201]零陵地区文物工作队．湖南永州鹞子山西汉"刘彊"墓．考古，1990，11.

[202]刘俊喜，高峰．大同智家堡北魏墓棺板画．文物，2004，12.

[203]罗宗真．江苏淮安宋墓出土的漆器．文物，1963，5.

[204]洛阳市第二文物工作队，偃师市文物局．河南偃师市首阳山西晋帝陵陪葬墓．考古，2010，2.

[205]洛阳市文物工作队．河南新安西晋墓（C12M262）发掘简报．文物，2004，12.

[206]洛阳市文物工作队．洛阳关森皂角树西晋墓．文物，2007，9.

[207]麦英豪，黎金．广州西郊晋墓清理报导．文物参考资料，1955，3.

[208]茂县羌族博物馆，阿坝藏族羌族自治州文物管理所．四川茂县牟托一号石棺墓及陪葬坑清理简报．文物，1994，3.

[209]南京博物院，连云港市博物馆．海州西汉霍贺墓清理简报．考古，1974，3.

[210]南京博物院，盱眙县文广新局．江苏盱眙县大云山汉墓．考古，2012，7.

[211]南京博物院，盱眙县文广新局．江苏盱眙县大云山江都王陵M9、M10发掘简报．东南文化，2013，1.

[212]南京博物院，盱眙县文广新局．江苏盱眙县大云山江都王陵二号墓发掘简报．文物，2013，1.

[213]南京博物院，盱眙县文广新局．江苏盱眙县大云山西汉江都王陵北区陪葬墓．考古，2014，3.

[214]南京博物院，盱眙县文广新局．江苏盱眙县大云山西汉江都王陵东区陪葬墓．考古，2013，10.

[215]南京博物院，扬州市博物馆．江苏扬州七里甸汉代木椁墓．考古，1962，8.

[216]南京博物院，扬州市文物考古研究所，高邮市考古研究所．江苏扬州市曹庄隋炀帝墓．考古，2014，7.

[217]南京博物院．江苏邗江甘泉二号汉墓．文物，1981，11.

[218]南京博物院．江苏连云港市海州网疃庄汉木椁墓．考古，1963，6.

[219]南京博物院．江苏盱眙东阳汉墓．考古，1979，5.

[220]南京博物院．江苏仪征烟袋山汉墓．考古学报，1987，4.

[221]南京大学历史系考古组．南京大学北园东晋墓．文物，1973，4.

[222]南京市博物馆，江宁县文管会．江苏江宁县下坊村东晋墓的清理．考古，1998，8.

[223]南京市博物馆，南京市江宁区博物馆．南京江宁上坊孙吴墓发掘简报．文物，2008，12.

[224]南京市博物馆，南京市六合区文化局．南京六合李岗汉墓（M1）发掘简报．文物，2013，11.

[225]南京市博物馆．江苏江宁官家山六朝早期墓．文物，1986，12.

[226]南京市博物馆．江苏南京市北郊郭家山东吴纪年墓，考古，1998，8.

[227]南京市博物馆．江苏南京仙鹤观东晋墓．文物，2001，3.

[228]南京市博物馆．南京大光路孙吴薛秋墓发掘简报．文物，2008，3.

[229]南阳市文物工作队．河南南阳市麒麟岗 8 号西汉木椁墓．考古，1996，3.

[230]内蒙古文物考古研究所，吉林大学考古学系．元上都城址东南砧子山西区墓葬发掘简报．文物，2001，9.

[231]内蒙古文物考古研究所．内蒙古多伦县小王力沟辽代墓葬．考古，2016，10.

[232]内蒙古文物考古研究所．内蒙古通辽市吐尔基山辽代墓葬．考古，2004，7.

[233]内蒙古自治区文物工作队．内蒙古陈巴尔虎旗完工古墓清理简报．考古，1965，6.

[234]宁安县文管所，渤海镇公社土台子大队．黑龙江省宁安县出土的舍利函 // 文物编辑委员会．文物资料丛刊：2. 北京：文物出版社，1978.

[235]宁波市文物考古研究所．浙江宁波和义路遗址发掘报告 // 浙江省博物馆．东方博物，杭州：杭州大学出版社，1997.

[236]宁夏文物考古研究所，同心县文管所．宁夏同心县李家套子匈奴墓清理简报．考古与文物，1988，3.

[237]宁夏文物考古研究所，中国社会科学院考古所宁夏考古组，同心县文物管理所．宁夏同心倒墩子匈奴墓地．考古学报，1988，3.

[238]平朔考古队．山西朔州秦汉墓发掘简报．文物，1987，6.

[239]青岛市文物保护考古研究所，黄岛区博物馆．山东青岛市土山屯墓地的两座汉墓．考古，2017,10.

[240]青岛市文物保护考古研究所，黄岛区博物馆．山东青岛土山屯墓群四号封土与墓葬的发掘．考古学报，2019，3.

[241]青海省文物考古研究所．青海平安县古城青铜时代和汉代墓葬．考古，2002，12.

[242]青阳县文物管理所．安徽青阳龙岗春秋墓的发掘．考古，1998，2.

[243]山东大学考古系．山东长清县仙人台周代墓地．考古，1998，9.

[244]山东省博物馆，临沂文物组．临沂银雀山四座汉代墓葬．考古，1975，6.

[245]山东省博物馆，临沂文物组．山东临沂西汉墓发现《孙子兵法》和《孙膑兵法》等竹简的简报．文物，1974，2.

[246]山东省博物馆．发掘明朱檀墓纪实．文物，1972，5.

[247]山东省博物馆．临淄郎家庄一号东周殉人墓．考古学报，1977，1.

[248]山东省菏泽地区汉墓发掘小组．巨野红土山西汉墓．考古学报，1983，4.

[249]山东省文物考古研究所，沂水县文物管理站．山东沂水刘家店子春秋墓发掘简报．文物，1984，9.

[250]山东省文物考古研究所．山东日照海曲西汉墓（M106）发掘简报．文物，2010，1.

[251]山东省淄博市博物馆．西汉齐王墓随葬器物坑．考古学报，1985，2.

[252]山西省大同市博物馆，山西省文物工作委员会．山西大同石家寨北魏司马金龙墓．文物，1972，3.

[253]山西省大同市考古研究所．大同湖东北魏一号墓．文物，2004，12.

[254]山西省考古研究所，临汾市文物局，翼城县文物旅游局，等．山西翼城大河口西周墓地 1017 号墓发掘．考古学报，2018，1.

[255]山西省考古研究所．山西长子县东周墓．考古学报，1984，4.

[256]山西省临汾行署文化局，中国社会科学院考古研究所山西工作队．山西临汾下靳村陶寺文化墓地发掘报告．考古学报，1999，4.

[257]山西省平朔考古队．山西省朔州赵十八庄一号汉墓．考古，1988，5.

[258]山西省文物工作委员会，洪洞县文化馆．山西洪洞永凝堡西周墓葬．文物，1987，2.

[259]陕西省考古研究所，渭南市文物保护考古研究所，韩城市文物旅游局．陕西韩城梁带村遗址 M19 发掘简报．考古与文物，2007，2.

[260]陕西省考古研究院，渭南市文物保护考古研究所，韩城市文物旅游局．陕西韩城梁带村墓地北区 2007 年发掘简报．文物，2010，6.

[261]陕西省考古研究院．西安南郊隋李裕墓发掘简报．文物，2009，7.

[262]陕西周原考古队．陕西扶风县云塘、庄白二号西周铜器窖藏．文物，1978，11.

[263]上海博物馆．上海福泉山遗址吴家场墓地 2010 年发掘简报．考古，2015，10.

[264]沈令昕，许勇翔．上海市青浦县元代任氏墓葬记述．文物，1982，7.

[265]舒城县文物管理所．舒城县秦家桥战国楚墓发掘简报 // 文物研究编辑部．文物研究：第六辑，合肥：黄山书社，1990.

[266]四川省博物馆，青川县文化馆．青川出土秦更修田律木牍：四川青川县战国墓发掘简报．文物，1982，1.

[267]四川省博物馆，新都县文物管理所．四川新都战国木椁墓．文物，1981，6.

[268]四川省文管会，茂汶县文化馆．四川茂汶羌族自治县石棺葬发掘报告 // 文物编辑委员会．文物资料丛刊：7. 北京：文物出版社，1983.

[269]四川省文管会，雅安地区文化馆，荥经县文化馆．四川荥经曾家沟战国墓群第一、二次发掘．考古，1984，12.

[270]四川省文物管理委员会，荥经县文化馆．四川荥经曾家沟 21 号墓清理简报．文物，1989，5.

[271]四川省文物管理委员会．成都羊子山第 172 号墓发掘报告．考古学报，1956，4.

[272]四川省文物考古研究院，达州市文物管理所，渠县文物管理所．四川渠县城坝遗址 2005 年发掘简报．四川文物，2006，4.

[273]宋有志．湖北荆门严仓墓群 M1 发掘情况．江汉考古，2010，1.

[274]宋子军，刘鼎．浙江松阳宋墓出土瓷器．文物，2015，7.

[275]苏州博物馆，江阴县文化馆．江阴北宋"瑞昌县君"孙四娘子墓．文物，1982，11.

[276]苏州市文管会，苏州博物馆．苏州市瑞光寺塔发现一批五代、北宋文物．文物，1979，11.

[277]苏州市文管会，吴县文管会．苏州七子山五代墓发掘简报．文物，1981，2.

[278]苏州市文物保管委员会．苏州虎丘云岩寺塔发现文物内容简报．文物，1957，11.

[279]孙宗璟，姚世英．江苏省江阴县明墓出土戗金漆盒等文物．文物，1985，12.

[280]泰州市博物馆．泰州市北宋墓群清理．东南文化，2006，5.

[281]唐金裕．西安西郊隋李静训墓发掘简报．考古，1959，9.

[282]屠思华．江都凤凰河西汉木椁墓的清理．考古通讯，1956，1.

[283]王增新．辽阳三道壕发现的晋代墓葬．文物参考资料，1955，11.

[284]温州市文物处，温州市博物馆．温州市北宋白象塔清理报告．文物，1987，5.

[285]无为县文物管理所．安徽无为县甘露村西汉墓的清理．考古，2005，5.

[286]无锡市博物馆．江苏无锡市元墓中出土一批文物．文物，1964，12.

[287]无锡市博物馆．江苏无锡兴竹宋墓．文物，1990，3.

[288]武汉大学历史学院，盘龙城遗址博物院．武汉市盘龙城遗址杨家湾商代墓葬发掘简报．考古，2017，3.

[289]武汉市文物考古研究所，武汉大学历史学院考古系．武汉市武昌区梅家山五代超惠大师墓发掘简报．江汉考古，2016，4.

[290]武进县博物馆．江苏武进县剑湖砖瓦厂宋墓．考古，1995，8.

[291]武威地区博物馆．甘肃武威南滩魏晋墓．文物，1987，9.

[292] 下靳考古队 . 山西临汾下靳墓地发掘简报 . 文物，1998，12.

[293] 咸阳市博物馆 . 陕西咸阳马泉西汉墓 . 考古，1979，2.

[294] 襄樊市文物考古研究所 . 湖北襄樊樊城菜越三国墓发掘报告 . 考古学报，2013，3.

[295] 新疆楼兰考古队 . 楼兰城郊古墓群发掘简报 . 文物，1988，7.

[296] 新疆社会科学院考古研究所 . 新疆阿拉沟竖穴木椁墓发掘简报 . 文物，1981，1.

[297] 新疆维吾尔自治区博物馆，巴音郭楞蒙古自治州文物管理所，且末县文物管理所 . 新疆且末扎滚鲁克一号墓地发掘报告 . 考古学报，2003，1.

[298] 新疆文物考古研究所 .95 年民丰尼雅遗址 1 号墓地船棺墓发掘简报 . 新疆文物，1998，2.

[299] 新疆文物考古研究所 . 阿斯塔那古墓群第十次发掘简报 . 新疆文物，2000，3 ～ 4.

[300] 新疆文物考古研究所 . 尼雅 95 一号墓地 3 号墓发掘报告 . 新疆文物，1999，2.

[301] 新疆文物考古研究所 . 新疆民丰县尼雅遗址 95MN1 号墓地 M8 发掘简报 . 文物，2000，1.

[302] 新疆文物考古研究所 . 新疆尉犁县营盘墓地 15 号墓发掘简报 . 文物，1999，1.

[303] 新疆文物考古研究所 . 新疆尉犁县营盘墓地 1995 年发掘简报 . 文物，2002，6.

[304] 新疆文物考古研究所 . 新疆尉犁县营盘墓地 1999 年发掘简报 . 考古，2002，6.

[305] 荣经古墓发掘小组 . 四川荣经古城坪秦汉墓葬 // 文物编辑委员会 . 文物资料丛刊：4. 北京：文物出版社，1981.

[306] 熊传薪 . 湖南临澧九里一号大型楚墓发掘简报 // 陈建明主编 . 湖南省博物馆馆刊：第八辑 . 长沙：岳麓书社，2012.

[307] 宣城市博物馆 . 宣城市外贸巷西晋墓清理简报 // 文物研究编辑部 . 文物研究：第十三辑，合肥：黄山书社，2001.

[308] 烟台地区文物管理组，莱西县文化馆 . 山东莱西县岱墅西汉木椁墓 . 文物，1980，12.

[309] 扬州博物馆，邗江县图书馆 . 江苏邗江胡场五号汉墓 . 文物，1981，11.

[310] 扬州博物馆，邗江县文化馆 . 江苏邗江县胡场汉墓 . 文物，1980，3.

[311] 扬州博物馆 . 江苏邗江蔡庄五代墓清理简报 . 文物，1980，8.

[312] 扬州博物馆 . 江苏邗江姚庄 101 号西汉墓 . 文物，1988，2.

[313] 扬州博物馆 . 江苏邗江姚庄 102 号汉墓 . 考古，2000，4.

[314] 扬州博物馆 . 江苏扬州市西湖镇果园战国墓的清理 . 考古，2002，11.

[315] 扬州博物馆 . 江苏仪征胥浦 101 号西汉墓 . 文物，1987，1.

[316] 扬州博物馆 . 扬州东风砖瓦厂八、九号汉墓清理简报 . 考古，1982，3.

[317] 扬州博物馆 . 扬州东风砖瓦厂汉代木椁墓群 . 考古，1980，5.

[318] 扬州博物馆 . 扬州平山养殖场汉墓清理简报 . 文物，1987，1.

[319] 扬州博物馆 . 扬州唐代木桥遗址清理简报 . 文物，1980，3.

[320] 扬州博物馆 . 扬州西汉"妾莫书"木椁墓 . 文物，1980，12.

[321] 扬州市文物考古研究所 . 江苏扬州郭庄隋代墓葬发掘简报 . 东南文化，2017，4.

[322] 扬州市文物考古研究所 . 江苏扬州西汉刘毋智墓发掘简报 . 文物，2010，3.

[323] 叶红 . 浙江平阳县宋墓 . 考古，1983，1.

[324] 宜昌地区博物馆 . 湖北当阳赵巷 4 号春秋墓发掘简报 . 文物，1990，10.

[325] 宜昌地区博物馆 . 湖北枝江县拽车庙东晋永和元年墓 . 考古，1990，12.

[326] 银雀山考古发掘队 . 山东临沂市银雀山的七座西汉墓 . 考古，1999，5.

[327] 云梦县文物工作组 . 湖北云梦睡虎地秦汉墓发掘简报 . 考古，1981，1.

[328] 云南省文化考古研究所，红河州文物管理所，个旧市博物馆 . 个旧黑玛井古墓群

发掘报告 // 云南省文物考古研究所．云南考古报告集：之二．昆明：云南科技出版社，2006.

[329]云南省文物考古研究所，文山州文物管理所，红河州文物管理所．广南牡宜东汉墓清理报告 // 云南边境地区（文山州和红河州）考古调查报告．昆明：云南科技出版社，2008.

[330]早期秦文化联合考古队，张家川回族自治县博物馆．张家川马家塬战国墓地2008～2009年发掘简报．文物，2010，10.

[331]早期秦文化联合考古队．甘肃甘谷毛家坪春秋秦墓（M2059）及车马坑（K201）发掘简报．文物，2022，3.

[332]长江流域第二期文物考古工作人员训练班．湖北江陵凤凰山西汉墓发掘简报．文物，1974，6.

[333]长沙市文化局文物组．长沙咸家湖西汉曹𡠹墓．文物，1979，3.

[334]长沙市文物工作队．长沙五里牌战国木椁墓 // 湖南省博物馆．湖南考古辑刊：1. 长沙：岳麓书社，1982.

[335]长沙市文物考古研究所，长沙简牍博物馆．湖南长沙望城坡西汉渔阳墓发掘简报．文物，2010，4.

[336]长沙市文物考古研究所．长沙"12•29"古墓葬被盗案移交文物报告 // 陈建明．湖南省博物馆馆刊：第六辑．长沙：岳麓书社，2010.

[337]浙江省博物馆．浙江瑞安北宋慧光塔出土文物．文物，1973，1.

[338]浙江省文物管理委员会，浙江省文物考古所，绍兴地区文化局，等．绍兴306号战国墓发掘简报．文物，1984，1.

[339]浙江省文物考古研究所，安吉县博物馆．浙江安吉五福楚墓．文物，2007，7.

[340]浙江省文物考古研究所．杭州北大桥宋墓．文物，1988，11.

[341]浙江省文物考古研究所．杭州市余杭区良渚古城钟家港中段发掘简报．考古，2021，6.

[342]镇江市博物馆，金坛县文管会．江苏金坛南宋周瑀墓发掘简报．文物，1977，7.

[343]郑州市博物馆．郑州二里岗唐墓出土平脱漆器的银饰片．中原文物，1982，4.

[344]郑州市文物考古研究所，巩义市文物保护管理所．河南巩义站街晋墓．文物，2004，11.

[345]中国科学院考古研究所，北京市文物管理处．元大都的勘查和发掘．考古，1972，1.

[346]中国科学院考古研究所湖北发掘队，湖北圻春毛家咀西周木构建筑．考古,1962,1

[347]中国人民大学历史学院考古文博系，锡林郭勒盟文物保护管理站，正镶白旗文物管理所．内蒙古正镶白旗伊和淖尔M1发掘简报．文物，2017，1.

[348]中国社会科学院考古研究所，北京市文物工作队．1981～1983年琉璃河西周燕国墓地发掘简报．考古，1984，5.

[349]中国社会科学院考古研究所，湖北省文物考古研究所，荆门市博物馆，等．湖北沙洋县城河新石器时代遗址王家塝墓地．考古，2019，7.

[350]中国社会科学院考古研究所，南京博物院，扬州市文物考古研究所．江苏扬州市宋宝祐城西城门外挡水坝遗迹的发掘．考古，2014，10.

[351]中国社会科学院考古研究所，西藏自治区文物保护管理所，阿里地区文物局，等．西藏阿里地区故如甲木墓地和曲踏墓地．考古，2015，7.

[352]中国社会科学院考古研究所，西藏自治区文物保护管理所．西藏阿里地区噶尔县故如甲木墓地2012年发掘报告．考古学报，2014，4.

[353]中国社会科学院考古研究所．二里头都邑布局考古的新突破．中国文物报，2023-

02-17（8）.

[354]中国社会科学院考古研究所文化遗产保护研究中心，山西省考古研究所．山西翼城县大河口西周墓地 M1 实验室考古简报．考古，2013，8.

[355]中国社会科学院考研究所，四川省博物馆．成都凤凰山明墓．考古，1978，5.

[356]周锦屏．连云港市唐庄高高顶汉墓发掘报告．东南文化，1995，4.

[357]周原考古队．陕西宝鸡市周原遗址 2014～2015 年的勘探与发掘．考古，2016，7.

[358]周原考古队．陕西扶风县周原遗址庄李西周墓发掘简报．考古，2008，12.

[359]朱江．无锡宋墓清理纪要．文物参考资料，1956，4.

[360]诸城县博物馆．山东诸城县西汉木椁墓．考古，1987，9.

[361]驻马店地区文管会，泌阳县文教局．河南泌阳秦墓．文物，1980，9.

三、资料著录

[1]James C. Y. Watt（屈志仁） and Barbara Brennan Ford. East Asian Lacquer, The Florence and Herbert Irving Collection. The Metropolitan Museum of Art. 1991.

[2]Marvels of Medieval China, Those Lustrous Song and Yuan Lacquers. Asian Art Museum. San Francisco. 1986.

[3]包燕丽．上海博物馆藏雕漆．上海：上海书画出版社，2022.

[4]陈慧霞．和光剔彩：故宫藏漆．台北故宫博物院，2008.

[5]陈晶．中国漆器全集：第 4 卷，福州：福建美术出版社，1998.

[6]陈丽华．故宫漆器图典．北京：故宫出版社，2012.

[7]陈振裕，蒋迎春，胡德生．中国美术全集：漆器家具．合肥：黄山书社，2010.

[8]陈振裕．楚秦汉漆器艺术：湖北．武汉：湖北美术出版社，1996.

[9]陈振裕．中国古代漆器造型纹饰．胡志华绘图．武汉：湖北美术出版社，1996.

[10]陈振裕．中国漆器全集：第 1 卷，福州：福建美术出版社，1997.

[11]陈振裕．中国漆器全集：第 2 卷，福州：福建美术出版社，1997.

[12]大和文华馆．大和文華館所蔵品図版目録：漆工．日本奈良，1982.

[13]德川美术馆，根津美术馆．雕漆．日本名古屋，1984.

[14]德川美术馆．室町将軍家の至宝を探る．日本名古屋，2008.

[15]德川美术馆．唐物漆器：中国·朝鲜·琉球：德川美术馆名品集 2，日本名古屋，1997.

[16]东京国立博物馆．東洋の漆工芸．日本东京，1977.

[17]东京国立博物馆．中国の螺钿：十四世紀から十七世紀を中心に．日本东京，1981.

[18]东京美术俱乐部青年会．中国の漆工芸．日本东京，1970.

[19]范珮玲，陈亚萍．曾在曹家：曹其镛夫妇捐赠中国古代漆器．杭州：浙江人民美术出版社，2014.

[20]范珮玲．仍在曹家：曹其镛夫妇珍藏中国古代漆器特展．杭州：浙江摄影出版社，2015.

[21]傅举有．中国漆器全集：第 3 卷，福州：福建美术出版社，1998.

[22]甘肃省文物考古研究所，北京大学考古文博学院，中国国家博物馆考古院，等．秦与戎：秦文化与西戎文化十年考古成果展．北京：文物出版社，2021.

[23]根津美术馆 . 宋元の美：伝来の漆器を中心に . 日本东京，2004.

[24]故宫博物院 . 故宫博物院藏雕漆 . 北京：文物出版社，1985.

[25]广东省博物馆 . 潮州木雕 . 北京：文物出版社，2004.

[26]国家文物局 . 惠世天工：中国古代发明创造文物展 . 北京：中国书店，2012.

[27]洪三雄 . 雕漆之美 . 台北市双清文教基金会 .2023.

[28]湖北省博物馆，湖北省文物考古研究所，随州市博物馆 . 随州叶家山：西周早期曾国墓地 . 北京：文物出版社，2013.

[29]湖北省博物馆 . 楚国八百年 . 北京：文物出版社，2022.

[30]湖北省博物馆 . 荆楚遗泽：湖北枣阳九连墩楚墓出土文物特展 . 香港：文汇出版社，2011.

[31]九州国立博物馆 . きらめきで飾る：螺鈿の美をあつめて . 日本福冈，2016.

[32]李久芳 . 故宫博物院藏文物珍品大系：清代漆器 . 上海：上海科学技术出版社，香港：商务印书馆（香港）有限公司，2006.

[33]渋谷区立松涛美术馆 . 中国の漆工芸：開館 10 周年記念特別展 . 日本东京，1991.

[34]山西省考古研究所，山西博物院，首都博物馆 . 呦呦鹿鸣：燕国公主眼里的霸国 . 北京：科学出版社，2014.

[35]商承祚 . 长沙出土楚漆器图录 . 北京：中国古典艺术出版社，1957.

[36]上海博物馆 . 千文万华：中国历代漆器艺术 . 上海：上海书画出版社，2018.

[37]王世襄，朱家溍 . 中国美术全集：工艺美术编：漆器 . 北京：文物出版社，1989.

[38]王世襄 . 中国古代漆器 . 北京：文物出版社，1987.

[39]五岛美术馆 . 存星：漆芸の彩リ . 日本东京，2014.

[40]伍显军 . 漆艺骈罗　名扬天下 . 北京：中国对外翻译出版公司，2013.

[41]夏更起 . 故宫博物院藏文物珍品大系：元明漆器 . 上海：上海科学技术出版社，香港：商务印书馆（香港）有限公司，2006.

[42]扬州博物馆 . 汉广陵国漆器 . 北京：文物出版社，2004.

[43]张正光 . 汉代漆器艺术 . 北京：文物出版社，1986.

[44]浙江省博物馆 . 槁木奇功 . 杭州：浙江古籍出版社，2009.

[45]中国第一历史档案馆，香港中文大学文物馆 . 清宫内务府造办处档案总汇 . 北京：人民出版社，2005.

[46]朱家溍，夏更起 . 中国漆器全集：第 5 卷，福州：福建美术出版社，1995.

[47]朱家溍，夏更起 . 中国漆器全集：第 6 卷，福州：福建美术出版社，1993.

[48]千石唯司 .《中国王朝の粋》. 日本姬路：北星社，2004.

四、研究论著

[1]Hans Huth. Lacquer of the west, The History of a Carfi and Industry,1550-1950. The University of Chicago Press, 1971.

[2]Lee Yu-Kuan（李汝宽）. Oriental Lacquer Art.New York. Weatherhill, 1972.

[3]Lothar Lederose. Ten Thousand Things: Module and Mass Production in Chinese Art. Princeton University Press, 2001.

[4]Margaret Jourdain & Roger Soame Jenyns. Chinese Export Art in the Eighteenth Century. Country Life Limited, 1950.

[5]Margarete Prüch. Die Lacke der Westlichen Han-Zeit. PETER LANG, 1997.

[6]Monika Kopplin. The Monochrome Principle—Lacquerware and Ceramics of the Song and Qing Dynasties, 2009.

[7]Oliver Impey Christiaan Jorg:Japanese Export Lacquer 1580-1850. Hotei Publishing. The Netherlands, 2005.

[8]The Arts of the Sung Dynasty. Transaction of the Oriental Ceramic Society, 1959-1960.

[9]长北.《髹饰录》析解.南京：江苏凤凰美术出版社,2017.

[10]长北.《髹饰录》与东亚漆艺.北京：人民美术出版社,2014.

[11]长北.扬州漆器史.南京：江苏人民出版社,2017.

[12]长北.长北漆艺笔记.南京：江苏凤凰美术出版社,2018.

[13]长谷川乐爾.元代的陶瓷与漆工艺.日本东京：周刊朝日百科世界的美术 96,1980.

[14]陈建明,聂菲.马王堆汉墓漆器整理与研究.北京：中华书局,2019.

[15]陈晶.漆石汇：陈晶考古文辑.北京：文物出版社,2016.

[16]陈丽华.漆器鉴识.桂林：广西师范大学出版社,2002.

[17]陈伟.中国漆器艺术对西方的影响.人民出版社,2012.

[18]陈振裕.楚文化与漆器研究.北京：科学出版社,2003.

[19]陈振裕.战国秦汉漆器群研究.北京：文物出版社,2007.

[20]程志,梁志钦.广东髹漆简史.广州：岭南美术出版社,2021.

[21]东京国立博物馆.鎗金·沉金·存星 图版资料.日本东京：东京国立博物馆,1974.

[22]佛朗切斯科·莫瑞纳.中国风——13世纪—19世纪中国对欧洲艺术的影响.龚之允,钱丹译.上海：上海书画出版社,2022.

[23]傅芸子.正仓院考古记.上海：上海书画出版社,2014.

[24]冈田让.东洋漆芸史の研究.东京：日本中央公论美术,1978.

[25]高至喜.楚文化的南渐.武汉：湖北教育出版社,1996.

[26]葛剑雄.中国移民史.福州：福建人民出版社,1997.

[27]何振纪.剔彩流变——宋代漆器艺术.杭州：浙江古籍出版社,2022.

[28]洪石.战国秦汉漆器研究.北京：文物出版社,2006.

[29]洪石.中华早期漆器研究.社会科学文献出版社,2022.

[30]荒川浩和.明清的漆工艺和髹饰录.日本东京：MUSEUM 151,1963。

[31]荒川浩和.漆工艺.日本大阪：保育社,1982

[32]蒋乐平.跨湖桥文化研究.北京：科学出版社,2014.

[33]孔佩特.广州十三行——中国外销画中的外商（1700～1900）.于毅颖译.北京：商务印书馆,2014.

[34]李学勤.东周与秦代文明.上海：上海人民出版社,2014.

[35]李学勤.中国古代文明的起源.北京：生活·读书·新知三联书店,2018.

[36]刘芳芳.战国秦汉髹漆妆奁研究.北京：文物出版社,2021.

[37]刘庆柱,白云翔.中国考古学（秦汉卷）.北京：中国社会科学出版社,2010.

[38]六角紫水.东洋漆工史.日本东京：雄山阁,1932。

[39]马士.东印度公司对外贸易编年史（1635-1834）（第一、二卷）.区宗华译,林树蕙校.广州：中山大学出版社,1991.

[40]梅原末治.汉代纪年铭漆器图说.京都：桑名文星堂,1943.

[41]梅原末治.殷墓發見木器印影圖録.京都：便利堂,1959.

[42]木宫泰彦.日中文化交流史.胡锡年译.北京:商务印书馆,1980.

[43]聂菲.湖南楚汉漆木器研究.长沙:岳麓书社,2013.

[44]潘天波.中国古代漆艺史料辑注.南京:江苏凤凰美术出版社,2018.

[45]彭明瀚.刘贺藏珍:海昏侯国遗址博物馆十大镇馆之宝.北京:文物出版社,2020.

[46]乔十光.中国传统工艺全集·漆艺.郑州:大象出版社,2004.

[47]裘锡圭.裘锡圭学术文集.上海:复旦大学出版社,2015.

[48]尚刚.隋唐五代工艺美术史.北京:人民美术出版社,2005.

[49]尚刚.中国工艺美术史新编.北京:高等教育出版社,2007.

[50]沈福文.中国漆艺美术史.北京:人民美术出版社,1992.

[51]松田权六.漆艺史话.唐影,林梦雨译.南京:江苏凤凰美术出版社,2022.

[52]宋治民.汉代手工业.成都:巴蜀书社,1992.

[53]孙机.从历史中醒来——孙机谈中国古文物.北京:生活·读书·新知三联书店,2016.

[54]孙机.汉代物质文化资料图说(增订本).上海:上海古籍出版社,2008.

[55]孙机.中国古代物质文化.北京:中华书局,2014.

[56]索予明.蒹葭堂本《髹饰录》解说.台北:台湾商务印书馆,1974.

[57]田自秉.中国工艺美术史(修订本),上海:东方出版中心,2010.

[58]王世襄.王世襄集.北京:生活·读书·新知三联书店,2013.

[59]王世襄.髹饰录解说.北京:文物出版社,1983.

[60]王仲殊.汉代考古学概说.北京:中华书局,1984.

[61]西田宏子.彫漆 漆的浮雕.古美术72 特集 雕漆 浮世绘.日本东京:三彩新社,1984.

[62]信立祥.汉代画像石综合研究.北京:文物出版社,2008.

[63]扬之水.古诗文名物新证.紫禁城出版社,2004.

[64]杨泓,朱岩石.中国考古学(三国两晋南北朝卷).北京:中国社会科学出版社,2004.

[65]杨泓.杨泓文集.北京:文物出版社,2022.

[66]杨泓.中国汉唐考古学九讲.北京:文物出版社,2015.

[67]杨锡璋,高炜.中国考古学(夏商卷).北京:中国社会科学出版社,2003.

[68]杨昭全,何彤梅.中国—朝鲜·韩国关系史.天津:天津人民出版社,2001.

[69]张飞龙.中国髹漆工艺与漆器保护.北京:科学出版社,2010.

[70]张荣.古代漆器(20世纪中国文物考古发现与研究丛书).北京:文物出版社,2005.

[71]张长寿,殷玮璋.中国考古学(两周卷).北京:中国社会科学出版社,2004.

[72]浙江省博物馆."中国漆器文化研究的回顾与展望"学术研讨会论文集.杭州:浙江摄影出版社,2017.

[73]郑巨欣,王树明.汉代纪年漆器铭文汇考.北京:文物出版社,2022.

[74]郑师许.漆器考.上海:中华书局,1936.

[75]朱学文.秦漆器研究.西安:三秦出版社,2016.

[76]佐藤武敏.战国时代楚的漆器.战国时代出土文物的研究.日本京都:京都大学人文科学研究所,1985.

五、研究论文

[1]李宗宪. 通过漆器看中国与琉球王国的国际交流 // 东亚洲漆艺: 中·韩·日漆器. 首尔: 古好出版社, 2008.

[2]Margarete Prüch. Chinese Han Lacquers Discovered on the Crimean Peninsula // 浙江省博物馆. "中国漆器文化研究的回顾与展望"学术研讨会论文集. 杭州: 浙江摄影出版社, 2017.

[3]Mehendale, S..Begram: New Perspectives on the Ivory and Bone Carvings. Doctoral Dissertation, University of California, Berkeley, 1997.

[4]白云翔. 汉代"蜀郡西工造"的考古学论述. 四川文物, 2014, 6.

[5]包燕丽. 漆器散论 // 上海博物馆. 千文万华: 中国历代漆器艺术. 上海: 上海书画出版社, 2018.

[6]曹金柱. 中国秦至清代漆树地理分布的史料考证: 前篇. 中国生漆, 1982, 1.

[7]陈春. 试论曾侯乙墓漆棺画饰中的"宇宙"主题 // 武汉大学中国传统文化研究中心. 人文论丛: 2004年卷, 武汉: 武汉大学出版社, 2005.

[8]陈晶. 三国至元代漆器概述 // 中国漆器全集: 第4卷. 福州: 福建美术出版社, 1998.

[9]陈晶. 唐五代宋元出土漆器朱书文字解读 // 台北故宫博物院. (台北)故宫学术季刊, 2008, 4.

[10]陈雅楠. 汉代漆器造型设计的研究. 中国生漆, 2019, 3.

[11]陈增弼, 张利华. 介绍大同金代剔犀奁兼谈宋金剔犀工艺. 文物, 1985, 12.

[12]陈振裕. 《中国古代漆器造型纹饰》序论 // 中国古代漆器造型纹饰. 武汉: 湖北美术出版社, 1996.

[13]陈振裕. 贵县罗泊湾一号汉墓漆器产地分析 // 陈建明. 湖南省博物馆馆刊: 第五辑, 长沙: 岳麓书社, 2009.

[14]陈振裕. 秦代漆器综论 // 中国漆器全集: 第2卷. 福州: 福建美术出版社, 1997.

[15]陈振裕. 先秦漆器概述 // 中国漆器全集: 第1卷. 福州: 福建美术出版社, 1997.

[16]程丽珍, 李澜. 江宁下坊孙吴墓出土饱水漆木器保护与修复 // 国家文物局博物馆与社会文物司, 中国文物学会文物修复专业委员会. 文物修复研究 2013-2014. 北京: 中国文联出版社, 2014.

[17]川畑宪子. 中国雕漆器木胎构造的X射线CT扫描分析. 何振纪. 中国生漆, 2015, 2.

[18]大川俊隆, 田村诚. 张家山汉简《算术书》"饮漆"考. 刘恒武译. 文物, 2007, 4.

[19]丁忠明. 漆器制作工艺X-CT检测报告 // 上海博物馆. 千文万华: 中国历代漆器艺术. 上海: 上海书画出版社, 2018.

[20]范珮玲. 宋元至明早期雕漆花卉纹的演变 // 浙江省博物馆. "中国漆器文化研究的回顾与展望"学术研讨会论文集. 杭州: 浙江摄影出版社, 2017.

[21]方向明. 好川和良渚文化的漆觚、棍状物及玉锥形器. 华夏文明, 2018, 3.

[22]椎本杜人, 町田章. 汉代纪年铭漆器聚成 // 乐浪汉墓刊行会. 乐浪汉墓: 第一册. 京都: 真阳社, 1974.

[23]冯光生. 珍奇的夏后开得乐图. 江汉考古, 1983, 1.

[24]冯时. 陶寺圭表及相关问题研究 // 考古杂志社. 考古学集刊: 19. 北京: 科学出版社, 2013.

[25]傅举有. 论秦汉时期的博具、博戏及博局纹镜 // 湖南省博物馆. 湖南省博物馆四十周年纪念论文集. 长沙: 湖南教育出版社, 1996.

[26]傅举有.中国古代漆器的锥画艺术和戗金艺术.故宫博物院院刊,2007,4.

[27]傅举有.中国漆器的巅峰时代:汉代漆工艺美术综论//中国漆器全集:第3卷.福州:福建美术出版社,1998.

[28]盖蒂保护研究所.中国湖南省博物馆漆器检测与分析报告//陈建明,聂菲.马王堆汉墓漆器整理与研究:上,北京:中华书局,2019.

[29]高崇文.楚"镇墓兽"为"祖重"解.文物,2008,9.

[30]高峰,王雁卿,曹臣明.北魏漆饮食器的装饰与纹样.山西大同大学学报(社会科学版),2013,6.

[31]高敏.秦汉时期的官私手工业.南都学坛,1991,2.

[32]高桥隆博.唐代与日本正仓院的螺钿.韩骠译.学术研究,2002,10.

[33]高炜.汉代漆器//中国大百科全书编委会.中国大百科全书·考古学.北京:中国大百科全书出版社,1986.

[34]高炜.陶寺龙山文化木器的初步研究:兼论北方漆器起源问题//《中国考古学研究》编委会.中国考古学研究:夏鼐先生考古五十年纪念论文集:第二辑.北京:科学出版社,1986.

[35]高宗帅.几类元末明初剔红.创意设计源,2015,1.

[36]郭士嘉,雷兴山,种建荣.周原遗址西周"手工业园区"初探.南方文物,2021,2.

[37]郭学雷."南澳1号"沉船的年代、航路及性质.考古与文物,2016,6.

[38]郭义孚.北京琉璃河西周燕国墓地出土漆器复原研究.华夏考古,1991,2.

[39]韩伟.论甘肃礼县出土的秦金箔饰片.文物,1995,6.

[40]何豪亮.《中国漆器全集》读后记.文物,2003,4.

[41]何弩.泌阳平安君夫妇墓所出器物纪年及国别的再考证.中原文物,1992,2.

[42]何弩.山西襄汾陶寺城址中期王级大墓IIM22出土漆杆"圭尺"功能试探.自然科学史研究,2009,3.

[43]何弩.陶寺圭尺补正.自然科学史研究,2011,3.

[44]何旭红.对望城县风篷岭汉墓发现铭文的初步认识//陈建明.湖南省博物馆馆刊:第五辑,长沙:岳麓书社,2009.

[45]何旭红.西汉长沙王陵出土漆器研究述评//长沙市文物考古研究所.西汉长沙王陵出土漆器辑录.长沙:岳麓书社,2016.

[46]何毓灵.殷墟手工业生产管理模式探析//中国社会科学院考古研究所夏商周考古研究室.三代考古:四.北京:科学出版社,2011.

[47]河田贞.琉球的漆工艺//东亚洲漆艺:中·韩·日漆器.首尔:古好出版社,2008..

[48]贺刚.楚墓出土"笭床"研究//楚文化研究会.楚文化研究论集:第三集,武汉:湖北人民出版社,1994.

[49]洪石.鼍鼓逢逢:滕州前掌大墓地出土"嵌蚌漆牌饰"辨析.考古,2014,10.

[50]洪石.先秦两汉嵌绿松石漆器研究.考古与文物,2019,3.

[51]后德俊,陈赋理.楚国漆制品生产与使用中的几个问题.中国生漆,1983,1.

[52]胡昌序,王蜀秀,温远影.河姆渡出土木胎碗涂料研究.植物学通报,1984,2.

[53]胡雅丽."桼"之名实考//2007中国简帛学国际论坛论文集.台北:台湾大学中国文学系,2011.

[54]胡雅丽.包山二号楚墓漆画考//湖北省荆沙铁路考古队.包山楚墓.北京:文物出版社,1991.

[55]黄尚明.新石器时代黄河流域的气候变迁.中原文化研究,2018,5.

[56]黄翔鹏.均钟考:曾侯乙墓五弦器研究.黄钟,1989,1、2.

[57]嵇若昕.乾隆时期内廷的漆工艺 // 浙江省博物馆."中国漆器文化研究的回顾与展望"学术研讨会论文集.杭州:浙江摄影出版社,2017.

[58]吉笃学."南澳Ⅰ号"沉船再研究.华夏考古,2019,2.

[59]加藤宽.泰国、越南的漆艺.张燕译.浙江工艺美术,1999,3.

[60]间濑收芳.四川省青川战国墓的研究 // 四川大学博物馆,中国古代铜鼓研究学会.南方民族考古:第三辑.成都:四川科学技术出版社,1991.

[61]江章华,颜劲松.成都商业街船棺出土漆器及相关问题探讨.四川文物,2003,6.

[62]蒋成光,佘玲珠,莫泽,等.长沙风篷岭 M1 出土漆器检测研究.文物保护与考古科学,2016,1.

[63]蒋迎春.关于中国漆工艺起源与史前时期传播的思考.文物,2022,11.

[64]蒋迎春.论汉代漆器的价格及其生产和贸易:从刘贺墓漆笥、漆盾铭文谈起.江汉考古,2022,4.

[65]蒋迎春.略论夹纻胎漆器.故宫博物院院刊,2022,12.

[66]蒋迎春.战国及秦代蜀地漆器源流分析 // 王文超,何弩.学而述而里仁:李伯谦先生从事教学考古 60 周年暨学术思想研讨会文集.郑州:大象出版社,2022.

[67]蒋赞初.谈杭州老和山宋墓出土的漆器.文物参考资料,1957,7.

[68]金普军,范子龙.论汉代漆器铭文中的"三丸".文物世界,2012,6.

[69]金普军,胡雅丽,谷旭亮,等.九连墩出土漆器漆灰层制作工艺研究.江汉考古,2012,4.

[70]金普军,毛振伟,秦颍,等.江苏盱眙出土夹纻胎漆器的测试分析.分析测试学报,2008,4.

[71]金普军,王昌燧,郑一新,等.安徽巢湖放王岗出土西汉漆器漆膜测试分析.文物保护与考古科学,2007,3.

[72]金普军,王雁卿,孙睿江.山西大同南郊北魏墓葬出土漆器科技研究 // 湖南省博物馆.湖南省博物馆馆刊:第十二辑.长沙:岳麓书社,2016.

[73]金普军,谢元安,李乃胜.盱眙东阳汉墓两件木胎漆器髹漆工艺探讨.文物保护与考古科学,2009,21.

[74]金三代子.韩国漆器与中国漆工艺的相关性 // 东亚洲漆艺:中·韩·日漆器.首尔:古好出版社,2008.

[75]孔德铭,孔维鹏.殷墟漆器的发现与研究:以辛店遗址出土漆器为例.中原文物,2020,3.

[76]孔昭宸,杜乃秋,刘观民,等.内蒙古自治区赤峰市距今 8000 ~ 2400 年间环境考古学的初步研究 // 中国社会科学院考古研究所.大甸子:夏家店下层文化遗址与墓地发掘报告.北京:科学出版社,1998.

[77]兰一方.明清之际大方漆器考.故宫博物院院刊,1992,3.

[78]蓝日勇,杨小菁.广西贵县罗泊湾一号汉墓漆器铭文探析.江汉考古,1993,3.

[79]黎耕,孙小淳.陶寺ⅡM 22 漆杆与圭表测影.中国科技史杂志,2010,4.

[80]李传文.明代漆器工艺设计家杨埙疏证.美术学报,2018,4.

[81]李鸿雁.齐国漆器及相关问题初探.管子学刊,2014,4.

[82]李家浩.包山二六六号简所记木器研究 // 北京大学中国传统文化研究中心.国学研究:第二卷,北京大学出版社,1994.

[83]李家浩.关于楚墓遣策所记瑟的附属物"桼"及其有关问题.江汉考古,2021,4.

[84]李家浩.江陵凤凰山八号墓"龟盾"漆画初探.文物,1974,6.

[85]李经泽，胡世昌．洪武剔红漆器初探．（台北）故宫文物月刊，2001，7，总220.

[86]李经泽，胡世昌．洪武剔红漆器再探．（台北）故宫文物月刊，2003，12，总249.

[87]李久芳．明代漆器的时代特征及重要成就．故宫博物院院刊，1992，3.

[88]李久芳．异彩纷呈的清宫漆器 // 故宫博物院藏文物珍品大系：清代漆器．上海：上海科学技术出版社，香港：商务印书馆（香港）有限公司，2006.

[89]李久芳．元明清雕漆工艺概论 // 故宫博物院．故宫博物院藏雕漆．北京：文物出版社，1985.

[90]李澜，杨霖，闵敏．江宁下坊孙吴墓出土犀皮漆器的保护．江汉考古，2019，9.

[91]李梅田．"牢"铭漆器考．华夏考古，2018，2.

[92]李梅田．曹操墓刻铭石牌名物小考 // 中国人民大学北方民族考古研究所，中国人民大学历史学院考古文博系．北方民族考古：第一辑．北京：科学出版社，2014.

[93]李敏生，黄素英，李虎侯．陶寺遗址陶器和木器上彩绘颜料鉴定．考古，1994，9.

[94]李娜．良渚文化漆器初探．江汉考古，2020，3.

[95]李涛，杨益民，王昌燧，等．司马金龙墓出土木板漆画屏风残片的初步分析．文物保护与考古科学，2009，3.

[96]李学勤．海外访古记：一．文博，1986，5.

[97]李学勤．论美澳收藏的几件商周文物．文物，1979，12.

[98]李学勤．秦国文物的新认识．文物，1980，9.

[99]李岩．航行的聚落：南海Ⅰ号沉船聚落考古视角的观察与反思 // 国家文物局考古研究中心．水下考古：第三辑，上海：上海古籍出版社，2021.

[100]李一全．无锡新出土宋元素髹漆器鉴赏．文物鉴定与鉴赏，2020，12.

[101]李映福，唐光孝．四川绵阳永兴双包山一、二号西汉木椁墓出土漆器的检测报告 // 四川省文物考古研究院，绵阳博物馆．绵阳双包山汉墓．北京：文物出版社，2006.

[102]李云河．正仓院藏金银钿装唐大刀来源小考 // 文化遗产研究与保护技术教育部重点实验室，西北大学丝绸之路文化遗产保护与考古学研究中心，西北大学唐仲英文化遗产研究与保护技术实验室．西部考古：第七辑，西安：三秦出版社，2014.

[103]李则斌．汉广陵国漆器艺术 // 扬州博物馆．汉广陵国漆器．北京：文物出版社，2004.

[104]李昭和．战国秦汉时期的巴蜀髹漆工艺．四川文物，2004，4.

[105]林剑鸣．我国古代劳动人民对生漆的发现和利用．西北大学学报（自然科学版），1978，1.

[106]刘芳芳．汉代玓珸器初步研究．东南文化，2021，2.

[107]刘晗露．江西出土魏晋时期漆器纹饰研究．南方文物，2020，5.

[108]刘露．湖北楚漆器制作工艺浅述．江汉考古，2019，增刊.

[109]刘庆柱．汉代骨签与汉代工官研究 // 陕西历史博物馆馆刊编辑部．陕西历史博物馆馆刊：第4辑，西安：西北大学出版社，1997.

[110]刘艳．风格与产地：从诺颜乌拉的考古发现谈汉代的官府漆器 // 浙江省博物馆．"中国漆器文化研究的回顾与展望"学术研讨会论文集．杭州：浙江摄影出版社，2017.

[111]刘艳．由"乘舆"铭漆器看汉代的官府制作．装饰，2012，8.

[112]刘勇，徐军平．明鲁王墓出土红漆木桌的髹漆工艺分析．科技视界，2015，1.

[113]柳扬．马家塬出土金银铜饰动物造型的欧亚草原游牧文化因素 // 甘肃省文物考古研究所，北京大学考古文博学院，中国国家博物馆考古院，等．秦与戎：秦文化与西戎文化十年考古成果展．北京：文物出版社，2021.

[114]龙朝彬.湖南常德出土"秦十七年太后"扣器漆盒及相关问题探讨.考古与文物, 2002, 5.

[115]卢一.嘉勉与笼络：论朝鲜、蒙古及俄罗斯境内出土汉代"乘舆"铭漆器及其性质.北方民族考古：第 7 辑.北京：科学出版社, 2019.

[116]卢一.论先秦礼器中的漆器传统 // 北京大学中国考古学研究中心,北京大学震旦古代文明研究中心.古代文明：第 13 卷,上海：上海古籍出版社, 2019.

[117]卢兆荫.关于满城汉墓漆盘铭文及其他.考古, 1974, 1.

[118]陆锡兴."汧"与有关的秦汉漆器工艺问题 // 陈建明.湖南省博物馆馆刊：第四辑.长沙：岳麓书社, 2007.

[119]陆锡兴.从槾到攒盒.中国典籍与文化, 2003, 3.

[120]罗帅.阿富汗贝格拉姆宝藏的年代与性质.考古, 2011, 2.

[121]罗小华.长沙汉墓"物勒工名"类漆器铭文补议 // 中国文化遗产研究院.出土文献研究：第十三辑,上海：中西书局, 2014.

[122]罗运环.论郭店一号楚墓所出漆耳杯文及墓主和竹简的年代.考古, 2000, 1.

[123]罗宗真.淮安宋墓出土的漆器.文物, 1963, 5.

[124]马金玲,王尚林.唐代漆器纹样研究：中国古代漆器纹样研究：续二.中国生漆, 2008, 1.

[125]麦英豪,全洪,冼锦祥.南越王墓出土屏风的复原 // 广州市文物管理委员会,中国社会科学院考古研究所,广东省博物馆.西汉南越王墓.北京：文物出版社, 1991.

[126]么乃亮.辽代漆器的发现、品种及工艺 // 辽宁省博物馆,辽宁省辽金契丹女真史研究会.辽金历史与考古：第六辑.沈阳：辽宁教育出版社, 2015.

[127]梅原末治.中国古代漆器の文字.墨美, 1956, 3.

[128]米毅.甘肃省博物馆藏礼县大堡子山出土金饰片研究.丝绸之路, 2021, 1.

[129]闵俊嵘.符望阁漆器髹饰工艺初探 // 湖南博物馆.湖南省博物馆馆刊：第十四辑.长沙：岳麓书社, 2018.

[130]明文秀.四川漆器的早期发展.四川文物, 2008, 6.

[131]穆启文.辽阳新城战国墓发现与研究 // 辽宁省博物馆.辽宁省博物馆馆刊：2009.沈阳：辽海出版社, 2009.

[132]内田宏美.中国漢代紀年銘漆器出土一覧.环日本海研究年报.2014.

[133]聂菲."汧"字铭文研究述略：马王堆汉墓漆器研究综述之一 // 陈建明.湖南省博物馆馆刊：第四辑.长沙：岳麓书社, 2007.

[134]聂菲.巴蜀地域出土漆器及相关问题探讨.四川文物, 2004, 4.

[135]聂菲.楚系墓葬出土漆木几研究.中国历史文物, 2004, 5.

[136]聂菲.海昏侯墓漆器铭文及相关问题探讨.南方文物, 2018, 2.

[137]聂菲.先秦、两汉夹纻胎漆器考述 // 陈建明.湖南省博物馆馆刊：第三辑.长沙：岳麓书社, 2006.

[138]欧潭生.河南罗山县天湖出土的商代漆木器.考古, 1986, 9.

[139]潘吉星.中国古代的油漆技术和漆器 // 自然科学史研究所.中国古代科技成就.北京：中国青年出版社, 1978.

[140]潘天波,胡玉康."库露真"名实新释.文化遗产, 2013, 6.

[141]彭适凡.新干出土商代漆器玉附饰件探讨.中原文物, 2000, 5.

[142]奇斯佳科娃·阿格尼娅（Chistyakova A.N）.诺颜乌拉墓地出土西汉耳杯 // 中国人民大学北方民族考古研究所,中国人民大学历史学院考古文博系.北方民族考古：第三辑.北京：科学出版社, 2016.

[143]钱彦惠．铭文所见西汉诸侯王器物的生产机构：兼论西汉工官的设置与管理．东南文化，2016，3.

[144]邱东联，潘钰，李梦璋．简析长沙市博物馆2009年度征集的一批西汉漆耳杯//陈建明．湖南省博物馆馆刊：第六辑．长沙：岳麓书社，2010.

[145]饶宗颐．曾侯乙墓匫器漆书文字初释//中国古文字研究会．古文字研究：第10辑，中华书局，1983.

[146]沈福文．漆器工艺技术资料简要．文物参考资料，1957，7.

[147]施雅风，孔昭宸，王苏民，等．中国全新世大暖期气候与环境的基本特征//施雅风，孔昭宸．中国全新世大暖期气候与环境．北京：海洋出版社，1992.

[148]室濑和美．金银钿庄唐大刀の鞘上装饰技法について．正仓院纪要（33号），奈良：宫内厅正仓院事务所，2011.

[149]宋志辉．中国古代漆器制作工艺探析：以北魏司马金龙墓漆屏风画为例．文物世界，2020，3.

[150]孙斌来．汝阴侯漆器的纪年和M1主人．文博，1987，2.

[151]孙国平．浙江史前漆器述略//杭州市萧山跨湖桥遗址博物馆．跨湖桥文化国际学术研讨会论文集．北京：文物出版社，2014.

[152]孙红艳，龚德才，黄文川，等．长沙风篷岭汉代漆器制作工艺中淀粉胶黏剂的分析．文物保护与考古科学，2011，4.

[153]孙机．关于汉代漆器的几个问题．文物，2004，12.

[154]孙机．说爵．文物，2019，5.

[155]孙健．广东"南澳Ⅰ号"明代沉船与东南地区海外贸易//吴春明．海洋遗产与考古（第一辑）．北京：科学出版社，2012.

[156]孙卓．盘龙城杨家湾M17出土青铜牌形器和金片绿松石器的复原．江汉考古，2018，5.

[157]唐刚卯．"库露真"与"襄样"：唐代漆器研究之一//武汉大学中国三至九世纪研究所．魏晋南北朝隋唐史资料．武汉：武汉大学出版社，2000.

[158]唐际根，吴健聪，董韦，等．盘龙城杨家湾"金片绿松石兽形器"的复原重建研究．江汉考古，2020，6.

[159]田剑波．略论三星堆与金沙遗址出土的绿松石制品．江汉考古，2022，4.

[160]王飞．浙江松阳出土南宋剔犀漆器的制作工艺及材质的研究．文物保护与考古科学，2017，4.

[161]王红星．包山二号楚墓漆器群研究//湖北省荆沙铁路考古队．包山楚墓．北京：文物出版社，1991.

[162]王辉，尹夏清，王宏．八年相邦薛君、丞相殳漆豆考．考古与文物，2011，2.

[163]王辉．张家川马家塬墓地相关问题初探．文物，2009，10.

[164]王京燕，畅红霞．关于汉代的陶胎漆器．文物世界，2010，4.

[165]王荣，陈建明，聂菲．长沙地区战国中期至西汉中期漆工艺中矿物材质使用初探//陈建明，聂菲．马王堆汉墓漆器整理与研究：中，北京：中华书局，2019.

[166]王荣．湖南战国至汉代出土漆残片的无损检测报告//陈建明，聂菲．马王堆汉墓漆器整理与研究（上），北京：中华书局，2019.

[167]王世襄．中国古代漆工艺//王世襄，朱家溍．中国美术全集：工艺美术编：漆器．北京：文物出版社，1989.

[168]王亚，方辉．战国彩绘铜镜探析．江汉考古，2022，2.

[169]王雁卿，高峰．北魏漆饮食器类型探微．文物世界，2013，5.

中国漆艺史　CHINESE LACQUER ART HISTORY

[170]王宜飞．马王堆汉墓出土漆器残片髹漆工艺检测与分析//陈建明，聂菲．马王堆汉墓漆器整理与研究：上，北京：中华书局，2019.

[171]王宜飞．马王堆汉墓漆器颜料分析测试报告//陈建明，聂菲．马王堆汉墓漆器整理与研究：上，北京：中华书局，2019.

[172]王意乐，徐长青，杨军，等．海昏侯刘贺墓出土孔子衣镜．南方文物，2016，3.

[173]王志高，贾维勇．南京颜料坊出土东晋、南朝木屐考：兼论中国古代早期木屐的阶段性特点．文物，2012，6.

[174]王子尧，王冰，张杨，等．扬州"姜莫书"墓出土漆耳杯制造工艺研究及扬州汉代漆器"工官"的思考．江汉考古，2019年增刊．

[175]吴福宝，张岚，陈晶．关于宋代漆器圈叠胎制作工艺的研究//马承源．上海博物馆文物保护科学论文集．上海：上海科学技术文献出版社，1996.

[176]吴荣曾．秦的官府手工业//中华书局编辑部．云梦秦简研究．北京：中华书局，1981.

[177]吴荣曾．西汉骨签中所见的工官．考古，2000，9.

[178]伍显军．温州漆器文献价值研究．中国生漆，2018，3.

[179]西冈康宏."南宋様式の彫漆"：呂舗造銘の作品をめぐって//西冈康宏，王世襄．中国美术全集：工芸編：漆器．京都：株式会社京都书院，1996.

[180]西冈康宏．中国的螺钿．董丹译//故宫博物院．故宫学刊：第十二辑，北京：故宫出版社，2014.

[181]西冈康宏．中国宋代的雕漆．汪莹，张荣译．紫禁城，2012，3.

[182]夏更起．故宫博物院藏"洋漆"与"仿洋漆"器探源．故宫博物院院刊，2015，6.

[183]夏更起．试谈复色雕漆．故宫博物院院刊，1984，1.

[184]夏更起．突破传统不断创新的元明漆器//故宫博物院藏文物珍品大系：元明漆器．上海：上海科学技术出版社，香港：商务印书馆（香港）有限公司，2006.

[185]夏华清，管理．海昏侯墓出土木笥浅议．江汉考古，2019，增刊．

[186]小池富雄．室町時代における唐物漆器の受容//德川美术馆．室町将軍家の至宝を探る．日本名古屋，2008.

[187]小池富雄．宋代雕彩漆的再发现．叶雅，何振亚编译．中国生漆，2018，1.

[188]肖亢达．云梦睡虎地秦墓漆器针刻铭记探析：兼谈秦代"亭"、"市"地方官营手工业．江汉考古，1984，2.

[189]肖育檀．中国漆树生态地理分布的初步研究．陕西林业科技，1980，2.

[190]谢明文．江苏盱眙大云山江都王陵出土漆器铭文补释．中国文字研究，2015，2.

[191]谢在华．宋代雕漆初探：从福州茶园村宋墓谈起．福建文博，2014，1.

[192]徐坚．滇池地区青铜文化漆器管窥：以羊甫头为中心．考古与文物，2012，5.

[193]徐良高．由叶家山墓地两件文物认识西周木胎铜釦壶及相关问题．江汉考古，2017，2.

[194]徐文武．湖北九连墩楚墓M1：728 木弩漆画再释．江汉考古，2018，6.

[195]许宏．二里头M3及随葬绿松石龙形器的考古背景分析//北京大学中国考古学研究中心，北京大学震旦古代文明研究中心．古代文明：第10卷，上海：上海古籍出版社，2016.

[196]许新国．柴达木盆地叶蕃墓出土漆器//西陲之地与东西方文明．北京：北京燕山出版社，2006.

[197]薛峰．秦汉漆器耳杯的形制审美：以湖北省境内出土的漆器耳杯为例．西北美术，2017，4.

[198]严志斌.漆觚、圆陶片与柄形器.中国国家博物馆馆刊,2020,1.

[199]羊泽林.福建漳州半洋礁一号沉船遗址的内涵和性质//吴春明.海洋遗产与考古:第一辑.北京:科学出版社,2012.

[200]杨伯达.明朱檀墓出土漆器补记.文物,1980,6.

[201]杨启乾,李文涓.常德楚墓出土的两件战国漆器考//陈建明.湖南省博物馆馆刊:第四辑.长沙:岳麓书社,2007.

[202]杨勇.乾隆朝苏州织造成做宫廷御用漆器的初步研究.故宫博物院院刊,2011,4.

[203]杨有润.王建墓漆器的几片银饰件.文物参考资料,1957,7.

[204]姚世英,陈晶.苏州瑞光寺塔藏嵌螺钿经箱小识.考古,1986,7.

[205]要二峰.包山2号墓彩绘漆奁图像考.江汉考古,2022,2.

[206]叶道阳."南海Ⅰ号"沉船反映的宋代海上生活辨析.中国文化遗产,2019,4.

[207]叶茂林.史前漆器略说.四川文物,2017,6.

[208]俞伟超,李家浩.马王堆一号汉墓出土漆器制地诸问题//俞伟超.先秦两汉考古学论集.北京:文物出版社,1985.

[209]俞伟超.秦汉的"亭"、"市"陶文//俞伟超.先秦两汉考古学论集.北京:文物出版社,1985.

[210]袁泉,秦大树.日本传世宋元漆器的考古学观察:以13～14世纪的中日贸易和文化交流为中心//北京大学中国考古学研究中心,北京大学震旦古代文明研究中心.古代文明:第9卷.北京:文物出版社,2013.

[211]袁泉.略论宋元时期手工业的交流与互动现象:以漆器为中心.文物,2013,11.

[212]张飞龙,张武桥,魏朔南.中国漆树资源研究及精细化应用.中国生漆,2007,2.

[213]张瀚墨.襄阳擂鼓台一号墓出土漆奁绘画装饰解读.江汉考古,2017,6.

[214]张礼艳.西周贵族墓葬所见性别差异:兼论西周贵族妇女的社会地位.江汉考古,2016,4.

[215]张丽.清宫藏贵州漆器考//故宫博物院.故宫学刊:第十三辑,北京:故宫出版社,2015.

[216]张天恩.礼县秦早期金饰片的再认识//秦始皇帝陵博物院.秦始皇帝陵博物院2011,西安:三秦出版社,2011.

[217]张炜,单伟芳,郭时清.汉代漆器的剖析.文物保护与考古科学,1995,2.

[218]张闻捷.包山二号墓漆画为婚礼图考.江汉考古,2009,4.

[219]张闻捷.略论东周用豆制度.考古与文物,2011,1.

[220]张小舟.南昌东晋墓出土漆器//《宿白先生八秩华诞纪念文集》编辑委员.宿白先生八秩华诞纪念文集:上.北京:文物出版社,2002.

[221]张兴国.楚墓中的镇墓兽//湖南省文物考古研究所.湖南考古辑刊:第8集.长沙:岳麓书社,2009.

[222]张亚强.从吐尔基山辽墓看辽代漆器.(台北)故宫文物月刊,2010,3,总324.

[223]张毅.漂霞漆器考辩.中国生漆,2017,3.

[224]张吟午.先秦楚系礼俎考述.考古,2005,12.

[225]张长寿,张孝光.西周时期的铜漆木器具:1983-86沣西发掘资料之六.考古,1992,6.

[226]长北.明清琴书所记髹琴、制漆工艺.中国生漆,2016,3.

[227]长北.清代苏州贡御漆器与漆家具研究//湖南省博物馆.湖南省博物馆馆刊:第十二辑.长沙:岳麓书社,2016.

[228]赵进,季寿山.清新淡雅　质朴无华:介绍宝应宋墓出土的光素漆器.东南文化,

2003, 4.

[229]赵平安. 河南淅川和尚岭所出镇墓兽铭文和秦汉简中的"宛奇". 中国历史文物, 2007, 2.

[230]赵晔. 良渚文化漆觚的发现和研究 // 中国考古学会. 中国考古学会第十四次年会论文集. 北京：文物出版社, 2011.

[231]郑珉中. 古琴辨伪琐谈. 故宫博物院院刊, 1994, 4.

[232]郑珉中. 论日本正仓院金银平文琴兼及我国的宝琴、素琴问题. 故宫博物院院刊, 1987, 4.

[233]郑曙斌. 马王堆汉墓遣策所记漆盘考辨 // 湖南省文物考古研究所. 湖南考古辑刊：第9集. 长沙：岳麓书社, 2011.

[234]钟声. 韩国螺钿漆器发展与中国漆艺渊源考. 美苑, 2005, 4.

[235]周旸. 良渚古城遗址出土漆器检测报告 // 浙江省文物考古研究所. 良渚古城综合研究报告. 北京：文物出版社, 2019.

[236]朱德熙, 裘锡圭. 马王堆一号汉墓遣策考释补正 // 中华书局编辑部. 文史：第十辑, 北京：中华书局, 1980.

[237]朱家溍. 明代漆器概述 // 朱家溍, 夏更起. 中国漆器全集：第5卷. 福州：福建美术出版社, 1995.

[238]朱家溍. 清代漆器概述 // 朱家溍, 夏更起. 中国漆器全集：第6卷. 福州：福建美术出版社, 1993.

[239]朱学文. 秦漆器研究综述. 华夏考古, 2013, 1.

[240]竺可桢. 中国近五千年前气候变迁的初步研究. 考古学报, 1972, 1.

[241]祝建华, 汤池. 曾侯墓漆画初探. 美术研究, 1980, 2.

[242]訾威, 方晓阳, 苏润青, 等. 马鞍山朱然墓漆砚的实验研究. 文物保护与考古科学, 2020, 3.

[243]左志强, 傅浩. 成都市府漆器铭文所见生产流通问题：从荥经高山庙木椁墓漆器烙印铭文谈起 // 四川大学博物馆, 四川大学考古学系, 成都文物考古研究所. 南方民族考古：第二十四辑. 北京：科学出版社, 2022.

六. 学位论文

[1]高秀芝. 汉代漆器铭文研究概况及文字编. 长春：吉林大学, 2012.

[2]韩倩. 宋代漆器. 北京：清华大学, 2006.

[3]金晖. 明清外销漆器研究. 上海：上海大学, 2017.

[4]金普军. 汉代髹漆工艺研究. 合肥：中国科技大学, 2008.

[5]明文秀. 战国秦汉时期四川漆器的分期. 成都：四川大学, 2004.

[6]吴映月. 宋代实用漆器研究. 北京：清华大学, 2006.

Postscript　后记

后记

　　抗击新冠疫情三年，我和身边几乎每一个人都以一场"阳"画上了句号。也正是这个时候，这本小书大体完稿。掩卷之际，感慨万千。

　　岁月匆匆，接触中国古代漆器至今已三十余载，这本小书算是一份阶段性的答卷吧。那年春夏时节的那场风波，让许多人的人生轨迹发生转变，我的大学教授梦也随之破灭。仓皇间，匆匆告别燕园，入职中国文物报社，自此我与田野考古绝了缘分。张江凯师曾语重心长地对同学们讲："考古这艘'贼船'，上不容易，下也难！"确实，与考古难以割舍的情和爱，逼迫工作后的自己选择某一领域的文物考古研究作主攻方向。反复掂量自身"斤两"并经多方盘算，我最终选定漆木器这一"冷门"——今天亦大体如此，尽管没名没利，但初心不改。当年选择漆木器，尽管有些"取巧"，然而，冥冥中或有天意。

　　漆木器与我，有着娘胎里自带的因缘。我在姥姥家出生、长大，而姥姥家的祖传生意便是木匠铺，直到二十世纪五十年代合作社成立才告歇业。我的姥爷王凤荣，读过新式学堂，年轻时还在洋人的远洋货轮上谋过差，算是见过大世面；他的木匠手艺同样顶呱呱，至今老家周边十里八乡的老一辈提起"王四爷"的活计，没有不挑大拇哥的。姥爷他没有在生产队里干过一天农活，全凭木匠手艺养家糊口。我出生的前一年，我唯一的小舅舅意外丧生，随后我的降生，给惨遭老年丧子之痛的姥姥、姥爷以莫大慰藉，因此我尽享他们无尽的爱。姥爷更把传承的希望寄托在我身上，企图把他浑身本领——包括木匠

手艺——传授给我。当我只有五六岁时，他便教我认识和使用刨、锛、凿等各类木工工具，还让我配合他拉大锯，安排我在圆木下面盯着墨线别跑了锯。只可惜，无论他如何哄诱，顽劣的我总会找出各种理由跑出家门，逃离满地的锯末和刨花堆。再后来，高考恢复，学习更受重视，姥爷这才最终死了心。就这样，姥爷的本领，我几乎什么都没学到，辜负了他老人家一片苦心。不过，直到今天，每次忆起姥姥、姥爷，回想童年时的点点滴滴，那淡淡的刨花香与刺鼻的鳔胶味似乎总在鼻间萦绕。

之所以搭上考古这艘"船"，缘于四十多年前逃学看的一部电影，似乎也是"命"。二十世纪八十年代初的一个夜晚，不知道为什么，那天的我就是不想到校上晚自习。在只有一条半主街的冀东小县城里溜达，真的很担心被家人或亲戚朋友发现，被迫躲进电影院里消磨时光，然后再掐着点儿回家。那天看的电影就是纪录片《曾侯乙》。片中，千年不朽的越王勾践剑竟然一下子划破二十来层纸，难道古代真的有削铁如泥的宝剑？！片尾，两千多年前的青铜编钟演奏《东方红》，当这一烂熟的乐曲声响起，我激动得热血沸腾，一下子从座位上站了起来……这一晚，让我知道了考古这个似乎充满幻想又好玩的行当。大学三年级的考古教学实习安排在湖北，一到湖北省博物馆，我便迫不及待奔向曾侯乙墓出土文物展厅，展出的编钟、尊盘等青铜重器固然震撼，那些斑斓多姿、谲异雄奇的漆器同样令人瞠目。住在荆州博物馆的一个多月，我更时不时徜徉在漆器艺术世界里。就是这些渊源，让漆木器伴我走过了这

么多年。

参加工作后，我在中国文物报社负责全国考古新发现的报道及相关编辑业务，不久还有幸参与了每年评选"全国十大考古新发现"的前期组织等项工作。趁此之便，我得以饱览多地馆藏漆器，甚至下工地、进库房，"上手"了许多不能或者不宜展出的漆器珍品。更重要的是，由于这一特殊工作因缘，我能够时常行走在宿白、徐苹芳、俞伟超、张忠培、严文明、王世民、杨泓、孙机、李伯谦等前辈大家身边，他们的言传身教，让我受益良多。当我调入保利艺术博物馆后，他们与马承源、李学勤、陈佩芬和金维诺、汤池等先生依然给予我热情指导与无私帮助，更为保利艺术博物馆的建设和发展贡献良多。

在学习漆木器的过程中，许多先生对我多有鼓励，让我信心愈加坚定。记得是在九五年底九六年初，我到北大朗润园宿白先生府上拜访，中途竟十分唐突、莽撞地胡喷一通自己关于王建墓漆器所涉金银平脱及金银参镂的看法，先生听罢并无一丝不屑之态，反倒先表扬我有这个想法不错，接着表态称他不研究漆器，随后又把自己的见解一一道来。得知《前蜀王建墓发掘报告》因出版早、印量少而不太好借时，先生立即起身到书架上找出此书，交我带回作比对研究。先生的文献功夫极为了得，多次告诫我研究中要高度重视文献，但绝不能仅靠只言片语便简单、随意比附，一定要立足出土漆器实物，用考古学方法研究漆器；不仅研究漆工艺发展历程，还要注重探讨文化交流、商贸往来乃至社会变迁等背后深层次内容，不能"就工艺说工艺"。只可惜，本人太过愚钝，力有不逮，即便有所思

有所想也往往浅尝辄止，实在有负宿白先生教诲。

王世襄先生的《髹饰录解说》，是当年学习漆器的必备工具书，可惜初版印数太少很不好买。俞伟超先生看到我用的是复印件后，便把自己买的托人带给我。他曾长期关注楚文化，还探讨过马王堆汉墓漆器产地等问题，对早期漆器诸课题颇为熟稔。和俞先生谈漆器话题的次数更多，也更随便，更"天马行空"；与之观点相左时，他也不以为忤，最多紧嘬一口烟，然后淡然道：是吗？我们都再想想。世纪更替时，有出版社请俞先生主编《新中国五十年考古发现与研究》一书，他特别安排我执笔漆木器部分的评述。我诚惶诚恐，推让再三，但他极力坚持，并给予我诸多鼓励。很惭愧，当时我已承担保利艺术博物馆开馆等一系列琐碎工作，文稿撰写一拖再拖，害得俞先生竟然手书一封催稿函给我——尽管作为保利艺术博物馆名誉馆长的他，那段时间和我几乎每天见面！不久，俞先生身患重病，此事遂作罢，但我实在有负先生美意，一直心存愧意，至今想来仍不免时时汗颜。

如今，宿白、俞伟超两位先生借给我的那两本书依然摆在我的案头，他们却已驾鹤西去，睹物思贤，颇多感怀。

杨泓、孙机两先生，是从事文物考古及美术史研究的年轻学子们崇拜的偶像和学习的楷模。我也是其中一员，且比一般人更幸运——曾长期在他们身边"晃悠"，深受教益。编撰这本小书，也因此得以厚颜请两位先生作顾问给予指导。令我深受感动的是，米寿之年的杨泓先生，在病中逐字逐句通篇审读小书，指出诸多不足及需要完善之处；无以为报，只能敬祝先

生身体康健，"相期以茶"！

小书撰写过程中，尽管京城疫情肆虐，年逾九旬的孙机先生仍多次给予我当面指导，并为小书题写书名；今年四月底向先生面呈小书打印稿时，他还对我勉励有加，连称阅后再当面交流。不想，仅仅过了一个多月，熬过疫情最疯狂阶段的先生还是被病魔击倒。突闻噩耗，一时恍惚，与师母通电话后才敢相信，顿时悲从心来！在此之前，本书顾问、著名明清工艺专家李久芳先生也不幸病逝，特祈祝两位先生冥福。

陈振裕先生是我们班大学田野考古教学实习的指导老师，与陈师的师生之情已有三十六载。八八年二月，实习即将结束，王光尧和我从荆州坐卡车，将师生二十多人的行李运至武汉再托运回北京。当年火车运力严重不足，"车皮"相当紧俏，又逢春节前夕，办理大宗货运十分困难，而光尧兄和我人生地不熟，幸有陈师及湖北省博物馆多位师长帮助，我们才最终圆满完成任务，避免了同学们返校后无法睡觉的尴尬。托运办妥后，陈师出面在湖北省博物馆食堂设便宴招待光尧兄和我，甚至从不喝酒的他还要跑回家拿瓶酒，这一切都让我们两个毛头小伙儿看在眼里，暖在心中。这位在荆楚大地耕耘近六十载的考古学家，先后主持完成江陵望山楚墓、云梦睡虎地秦墓等一系列重大考古发掘，在楚文化研究等领域取得丰硕成果，更是国内漆器研究领域的权威之一，在许多方面都做出了开创性贡献。陈师敦厚儒雅，性情平易，多年来给予晚进后学许多无私帮助，对我更是耳提面命，时有提点。每有新论、新著，陈师皆第一时间见告、见赐；这些年我发表的一些小文，

也大都承陈师耐心指导。这本小书的编撰，亦缘自陈师的提携与鼓励，亦凝聚了他的心血——陈师通篇审阅文稿，使之避免了许多舛误。这一切，让我永怀感激。

燕园四年，是我人生中一段美好经历，不仅学到知识，更从诸位师长身上明白了做人的道理，以及其他许多许多。特别是经历了毕业前的那场风波，严文明、李伯谦、杨根、赵朝洪、权奎山等先生给予我和同学们的关怀与帮助，让我们永记于心！在校学习及随后的工作中又结识了众多师友，大家为我学习和探索漆工艺提供了很多支持与帮助。需特别说明的是，承蒙王然、孙华、朱岩石、赵永洪等师友的信任与厚爱，二十世纪九十年代我得以参与《中国文物大典》的编撰工作，还担任"漆器""竹木器"两分支主编——两分支文稿先后完成并交付大百科全书出版社审定完毕，原计划列入第三卷出版，但因故至今未能面世。尽管如此，二十多年前大家安贫乐道、夙夜笔耕的场景仍历历在目；当年的文稿，也是本书的重要支撑。新世纪初，在大家的鼓励下，我又协助陈振裕师主编了黄山书社版《中国美术全集》漆器卷。这本小书的写作过程，也是重温这段友情的快乐之旅。

这本小书的编撰，得到陈克伦、罗世平、刘润民、彭明瀚、李宝才、王风竹、郝勤建、金陵、李则斌、张彤、高小龙、孙健、朱威、赵晔、罗小华、李一全、孟繁涛、张力、张亚强、曹勇、王丽明、王雁卿、倪学萍，以及孙华、王辉、关强、孙国平、黎毓馨、牛世山、冯小波、贾汉清、蒋卫东、李军、王志高、蔡卫东、雷兴山、韦江、李宝平、刘旭、梁云、

后记

陈馨和温海滨、黄炳煜等师友的鼎力支持与帮助；图片的搜集、汇总等烦琐工作，则由郭小川、姚淑英完成。这本小书的出版，有赖于海峡出版发行集团总经理、副董事长兼总编辑林彬，福建美术出版社社长、总编辑郭武，副社长、副总编辑毛忠昕，编辑郑婧、侯玉莹等的信任与辛劳。我还要感谢万利群、徐廷彪、王鹏、徐雯、李莹、徐石、牛吉刚、李继传、吴涛等多位同事，是他们为我承担了有关资料搜集等方面的不少琐事，感谢霍文才、徐楠、杜希来三位同事在铭文识别及外语翻译等方面的指导和帮助。真的，需要感谢的老师、朋友实在太多太多，恕我不一一列举，但感恩之情永存心中。

最后，我还要感谢我的父亲、母亲，是他们养育了我，并在艰辛岁月里让我享受所能得到的最好的教育机会！感谢我的家人，是他们给予我莫大鼓励与支持，让我得以坚持至今。

三年多来，诸多不易，也有不少遗憾，诸如交通阻隔，再实地亲自核验一些漆器实物的计划无法实现，跨单位合作检测研究的项目也被迫推迟，等等，这一切只能有赖日后。书中疏漏之处乃至舛误或难避免，还望各位方家不吝赐教、指正。

谨以此书献给所有爱我的人与我爱的人，谢谢你们！

初稿于二〇二二岁末

定稿于二〇二三年七月

Acknowledgement 鸣谢单位

故宫博物院

中国国家博物馆

国家文物局水下文化遗产保护中心

首都博物馆

河北博物院

河北省文物考古研究院

山西博物院

山西省考古研究院

内蒙古博物院

内蒙古自治区文物考古研究院

辽宁省博物馆

沈阳故宫博物院

上海博物馆

南京博物院

苏州博物馆

扬州博物馆

宝应博物馆

无锡博物院

无锡市文物考古研究所

江阴市博物馆

常州博物馆

浙江省博物馆

浙江省文物考古研究所

温州博物馆

福建博物院

邵武市博物馆

江西省博物馆

南昌汉代海昏侯国遗址博物馆

山东博物馆

山东省文物考古研究院

临沂市博物馆

安徽博物院

湖北省博物馆

湖北省文物考古研究院

荆州博物馆

湖南博物院

湖南省文物考古研究院

长沙博物馆

长沙市文物考古研究所

长沙简牍博物馆

广东省博物馆

南越王博物院

广西壮族自治区博物馆

四川博物院

成都博物馆

成都文物考古研究院

云南省博物馆

云南省文物考古研究所

陕西历史博物馆

秦始皇帝陵博物院

法门寺博物馆

甘肃省博物馆

甘肃省文物考古研究所

宁夏固原博物馆

青海省文物考古研究所

新疆维吾尔自治区博物馆

新疆维吾尔自治区文物考古研究所

香港曾在斋

台北故宫博物院

台北双清馆

日本皇家宫内厅

日本东京国立博物馆

日本九州国立博物馆

日本德川美术馆

日本林原美术馆

日本根津美术馆

日本松涛美术馆

日本出光美术馆

日本东京艺术大学美术馆

日本东京畠山纪念馆

日本大阪东洋陶瓷美术馆

日本奈良法隆寺

日本奈良唐昭提寺

日本京都高台寺

日本镰仓鹤冈八幡宫

日本镰仓圆觉寺

日本名古屋政秀寺

日本东京寸巢庵

日本静嘉堂文库美术馆

日本大仓集古馆

英国皇家收藏基金会

英国大英博物馆

英国维多利亚与阿尔伯特博物馆

德国斯图加特林登博物馆

丹麦哥本哈根博物馆

美国国立亚洲艺术博物馆

美国纽约大都会艺术博物馆

美国旧金山亚洲艺术博物馆

美国巴尔的摩沃尔特斯艺术博物馆

美国洛杉矶郡立艺术博物馆